정원 속 괴물

랜드스케이프 아키텍쳐에 관한 펜실베니아 대학 연구시리즈

시리즈 편집자 존 딕슨 헌트

이 시리즈는 경관건축(landscape arthitecture)을 넓고 다양한 방식으로 접근하는 연구와 이를 촉진하는데 기여하며, 특히 이론과 실제의 연계성에 중점을 둔다. 이 시리즈는 역사와 이론에 있어서의 주요 주제에 관한 논문, 저명한 디자이너만이 아니라 신진 디자이너에 관한 프로젝트 소개, 비 영어권에서 나온 주요 저술들과 고전적 논제를 다룬 이론적이고 역사적인 문집들 그리고 경관건축 분야 전문가군이 쓴 비평적인 글에 관한 번역작업을 포함한다. 이 시리즈는 2006년 미국 경관건축협회에서 커뮤니케이션 부문 명예상을 수상했다.

이 저서는 대한민국 교육부와 한국연구재단 일반공동연구지원사업(2019-2022)의 지원을 받아 수행된 연구임(NRF-2019S1A5A2A03045908).

정원 속 괴물

르네상스 경관디자인에 나타난 그로테스크하고 거대한 것에 관하여

The Monster in the Garden
The Grotesque and the Gigantic in Renaissance Landscape Design

루크 모건 Luke Morgan 지음
김예경·조일수·최다혜·황정현·황하연 옮김

역락

저자의 말

이 책의 핵심은 이탈리아 라지오 지역 보마르초에 있는 사크로 보스코를 이해한다는 것이다. 나는 2016년에 『정원 속 괴물』을 출판한 후 거의 매년 거듭해서 이 수수께끼와도 같은 신비한 장소를 방문하며 이 주제에 대해 지속적으로 글을 써왔다. 방문할 때마다 나는 비치노 오르시니의 낯선 창조물에 대해 해야 할 말이 전보다 훨씬 더 많아진다는 인상을 갖고 떠나게 되는데, 이 점에 관해선 16세기에 형성된 다른 어떤 디자인된 풍경보다도 오르시니의 정원이 더하다는 생각이 든다. 이탈리아 철학자 움베르토 에코의 관점을 빌어 표현하자면 그것은 하나의 '열린 작품'이다. 이는 정원의 돌을 깎아 만든 괴물과 거인의 조각들, 기이한 건축물의 구조, 에트루리아 기념물에 대한 재창조, 이와 더불어 그럴듯한 내러티브나 도상학적 원천의 결여는 다수의 모순적인 해석을 제공하기 때문이다. 실제로, 후속 연구들을 출판하면서 때때로 나 또한 스스로 모순을 저지르고 있는 것을 발견하게 된다. 그렇다고 해도 내게는 이것이 별 문제가 아닌 것처럼 보인다. 이러한 모순이야 말로 오히려 사크로 보스코의 기묘한 다면성을 드러나게 만들고, 나아가 예술품으로서 근대 초 정원이 지닌 심오한 복잡성을 암시해주기 때문이다. 결국 이것이 이 책의 핵심적인 주장의 하나가 된다. 『정원 속 괴물』을 쓰면서 나는 고요한 '로쿠스 아모에누스(기분 좋은 곳)'로 정원을 수용해 온 기존의 관념이 르네상스 경관에 관한 수용의 문제를 완전히 재구성하려는 작업에 부적절하다는 것을

증명하고 싶었다. 이것을 위해 나는 책에서 괴물스러움과 그로테스크, 거인에 관한 신화적이거나 민속적인 이야기, 두려움과 타자성에 대한 동시대적인 이해에서부터 16세기 경관에 나타난 '전-숭고'의 경험이라 불릴 만한 것에 이르기까지, 여러 가지의 궤적들을 추적하며 새로운 해석을 시도한다. 나는 심지어 이 책에서 전개한 정원에 관한 논의들이 유일하거나 또는 가장 설득력 있는 해석이라 주장하지 않는다. 이에 반해 예전에 에코가 말했던 것을 환기하고자 한다. '예술 작품은 거대한 미로 형태의 정원과도 같이, 다양하고 많은 경로를 사람들이 선택할 수 있게 하며, 십자형으로 교차되면서 경로의 수는 늘어난다.' 내 책이 한국어로 출판되면서 디자인된 경관 안의 다양한 수용의 경로를 더욱 늘리는데 기여할 수 있기를 바라며, 이를 가능하게 해준 번역자 김예경 교수와 역락출판사에 감사의 마음을 전한다.

Luke Morgan

Melbourne

31 July 2023

정원에 나타난 그로테스크

『정원 속 괴물 The Monster in the Garden』(2016)은 경관디자인(Landscape Design)에 관한 연구서이다. 구체적으로는 16세기 이탈리아 르네상스의 경관디자인과 그 속에서 발현한 그로테스크 또는 괴물스러운 것들에 관한 연구서이다. 〈서문〉과 〈결론〉에서 저자는 16세기 정원에서의 그로테스크 출현을 전기-숭고의 발현으로 보고자 하는 비전을 시사하고 있다.

이 연구는 복합적인 문제의식을 갖고 출발하였으며, 이는 근대의 산물인 역사적 경관디자인(또는 경관건축)의 수용에 관한 기존의 편향된 인식의 수정, 근대정원을 연구하는 데에 필요한 연구방식의 전환의 필요성, 등에 연결되어 있다. 따라서 〈제1장〉을 중심으로 한 전반부는 특히, 독립된 학문적 분과로의 발전과 성립을 목전에 둔 경관디자인에 있어서 과제로 떠오른, 새로운 이론적 접근과 질문 방식의 전환에 관한 논의를 담고 있다. 〈제2장〉 이후의 논의는 고대 서구 전통의 이상화된 로쿠스 아모에누스(즐거운 장소) 개념과 모순을 빚는 역사적 정원들 즉, 전성기 르네상스 시대에 생성되어 그로테스크에 관한 영감에 지배되는 경관디자인에 주목하며 이에 대한 해석의 문제에 집중한다.

역사의 시작

모건의 연구는 21세기 경관디자인 연구가 모색하는 전환적 관점을 드러낸다. 정원과 경관디자인(또는 경관 건축)에 관한 학계의 연구는 미대륙을 기준으로 2차 대전이 끝난 후인 1970년대 초에 시작되었으며, 공식적인 출발점은 1971년 미국에 열린 '덤바톤 오크 콜로키움(Dumbarton Oaks Colloquium)'이다. 정원과 경관디자인에 관한 독립적인 연구의 가치와 필요성에 주목한 것은 소수의 미술사가들이다. 이들은 바로 프린스턴 대학의 미술과 고고학(Art and Archaeology)과에 교수로 있었던 데이비드 코핀(David Coffin)과 그의 제자들이다. 이들이 이 새로운 분야를 선도하면서 1970년대에 경관디자인에 관한 연구는 미술사의 한 분과처럼 시작되었다. 그리고 반 세기가 지난 21세기에는, 모건이 설명하듯이, 연구의 발전과 함께 미술사의 하위 목차가 아닌 전문적인 독립된 분과로의 길을 마주하고 있다. 『정원 속 괴물』은 이러한 새로운 학문의 발전사 상에 위치해 있다.

새로운 방법론과 질문의 재배치

연구 분과의 독립성이 높아진 현 시점에서 경관디자인학은 연구방식을 전환하는 데 큰 관심을 두고 있다. 그것의 배경은 1970년대를 지나며 경관디자인학과 다른 인문·사회과학 사이에서 이론적인 격차가 벌어지게 되었기 때문이다. 1970년대 이후 다른 분야에서 광범위한 이론적인 발전이 진행되었다면, 경관디자인학 분야는 기존의 미술사 방법론의 한계에 머물면서 동시대 이론의 유입이 늦어졌기 때문이다. 루크 모건의 학문적 위치는 따라서 수정주의이다. 비판적 관점에서 그는 방법론의 수정을 요청하며, 특히 〈제1장〉에서 루이 마랭, 피에르 브르디외, 앙리 르페브르, 미셸 드 세르토, 롤랑 바르트, 미셸 푸코, 자크 라캉 등, 구조주의와 후기

구조주의 학자들을 포함해 동시대 학자들의 다양한 이론들을 연구에 활용할 것을 당부한다. 스스로는 본 저서에서 근대 이탈리아 경관디자인을 연구하며 당대의 문학, 의학, 법률, 과학서와 같은 다학제적인 연구 자료를 활용하는 한편, 20세기 중 후반 바흐친의 "그로테스크 리얼리즘"과 푸코의 "헤테로토피아" 이론을 도입해 새로운 해석을 모색한다. 그는 이를 질문의 재배치라 칭하며 이러한 재배치에는 관점의 전환이 요구된다.

〈제2장〉 이후의 논의를 견인하는 것은 이러한 전환과 재배치이다. 16세기 고대 전통의 부활을 꿈꾸는 리나시타 (르네상스) 시대 이탈리아에서 정원은 미적 대상이 되었다. 이후 그것은 최근까지 이성적인 기하학 정원으로 인습적으로 수용되었고 전통적인 서구의 정원을 대변하게 되었으나, 모건은 이러한 믿음에 의구심을 제기한다. 이유는 선명하다. 리나시타의 '부활'이 통상적으로 합리성에 기초한 고대 전통의 부활을 의미하고, 동시대의 정원 또한 그에 연계한 이상적인 피난처 또는 즐거움의 장소인 '로쿠스 아모에누스'를 구현한 것이라면, 왜 그 일부에선, 그것도 16세기 이탈리아 전성기 르네상스 시기에 조성된 역사적 르네상스 정원에선, 이와는 대립된 이미지가 나타나는 걸까? 왜 그로테스크가 편재하는 것일까? 실제로 다수의 르네상스 정원은 인조 석굴, 거상, 온갖 하이브리드 형상의 괴물, 과잉과 결핍의 산물들, 폐허, 등, 그로테스크를 대변하는 요소들로 구성되었다. 더불어 모건에 따르면 16세기 르네상스 정원의 도상학적인 주요 원천은 오비디우스의 『변신』이다. 사크로 보스코와 같은 디자인된 경관은 이를 반영하듯이 정원을 문자 그대로 괴물스럽고, 그로테스크하며, 고통과 폭력이 잠재한 장소로 번역하였다. 〈제5장〉의 사크로 보스코의 모조된 에트루리아 유적과 '살아있는 바위'의 특이한 활용에 대한 분석은 정원의 그로테스크한 측면을 보다 설득력 있게 논증하기 위해 시도된다. 그의 주장은 르네상스 정원에 나타난 괴물 또는 그로테스크는 우

연히 또는 부수적으로 당대의 주류문화에 추가된 것이 아니라, 르네상스가 전유한 사회-문화적인 관심을 드러내는 핵심적인 이미지라는 것이다. 르네상스 시대의 디자인된 경관에서 나타난 불일치, 기존 관념과 실재 간의 모순은 16세기 디자인된 경관의 유산에 대한 이데올로적인 왜곡을 드러낸다. 이러한 고찰은 〈제2장〉을 잇는 전 〈장〉의 배후를 관통한다.

또 다른 질문의 재배치는 기존의 경관 연구에서 전혀 중심이 되지 못했던 관람자에 관한 것이다. 그는 경관에 관한 연구를 저자, 제작자, 작품 중심에서 관람자, 수용자 중심의 연구로 옮겨 놓고자 한다. 그리고 질문을 다음과 같이 재배치한다. 정원을 방문한 16세기의 관람자는 정원에 나타난 그로테스크 한 것 또는 괴물스로운 것에 어떻게 반응했을까? 이러한 재배치는 후기 구조주의의 영향을 반영하는 것으로서, 원천은 롤랑 바르트의 "저자의 죽음"(1967/68)이다. 바르트는 문학비평의 장을 전통의 저자 중심에서 독자 중심으로, 궁극적인 또는 단일한 해석에서 다양한 해석의 장으로 옮겨 놓았다.

디자인된 경관의 방문자들은 이제 정원의 한 구성 요소가 되었다. 그들은 구체적이고 물리적인 정원이란 구성체를 감각적으로 수신하고, 느끼고, 그 특성을 이해하는 적극적인 방문자이다. 이러한 수용자 중심의 연구를 위해 그가 향한 곳은 마이클 박산달(Michael Baxandall)의 "시대적 눈"이다. 신미술사의 선두주자 중 하나인 박산달은 르네상스 미술을 새롭게 연구하며 (『15세기 이탈리아의 회화와 경험 Painting and Experience in Fifteenth-century Italy』, 1972), 작품이 창작되고, 관객에 노출되고 또 이해되는 문화적인 조건을 밝히고자 했던 인물이다. 전통적인 미술사학이 예술 작품의 내부 요소들, 작가, 연대, 출처의 판별 및 형식과 도상해상학 연구에 몰두해왔다면, 이와 대조적으로 그는 예술작품이 바깥인 사회·문화적 차원의 경험과 행위 및 이데올로기로부터 분리될 수 없다는 인식에서 출발하였

으며, 이를 미술사 연구에 포함했다. 이러한 방법론은 동시대에 반복적으로 유통되면서 문화와 개인의 인식 형성에 관여하는 사회적 관행들, 시대적 경험과 실천적 행위들이 나름데로 축적되고 편집되어 형성되는 관람자의 눈을 통해 대상을 바라볼 수 있게 한다. 이는 종종 시각인류학(visual anthropology)으로도 불린다. 모건은 이러한 학문적 관점이 디자인된 경관의 역사에 관해 보다 단단한 이해력을 마련해 준다고 생각한다.

한편, 역자에게 모건의 연구는 그간 그로테스크의 연구가 인간의 몸에 관한 담론에 집중되어 온 것에 반해, 비인간의 자연으로도 확장될 수 있음을 시사한다는 면에서 반갑지 않을 수 없다. 이때 주목할 수 있는 개념은 '제3의 자연', 즉 무 경계적이고, 규정할 수 없는 '테르차 나투라'가 되지 않을까?

프롤로그

　역자는 한국연구재단 일반공동연구지원사업의 지원을 받은 "그로테스크 연구를 위한 학제적 통합 패러다임의 정립" (2019-2022)의 연구를 연구책임자로서 진행하면서 루크 모건의 책을 알게 되었다. 2019년 7월 역자는 이 공동연구 프로젝트의 연구책임자로서 후술할 네 명의 공동연구원들을 모시고 이 난해한 주제에 관한 통합적 이해의 토대를 마련한다는 어려운 과제에 도전하게 되었다. 연구는 서구의 전통미학에서 장기간 부차적인(minor) 개념으로 치부되어 온 그로테스크가 동시대(contemporary)에는 예술만이 아니라 문화적으로도 부지불식 간에 빠르게 확장되는 것을 뚜렷이 관찰할 수 있게 하였고, 이에 역자는 동시대를 지배하는 미학의 원리로도 제안할 수 있게 되었다. 이 과정에서 역자는 또한 루크 모건의『정원 속 괴물(The Monster in the Garden)』을 접하게 되었다. 그의 연구는 그로테스크에 관해 이전에는 인지하지 못했던, 16세기 이탈리아 경관 디자인에서도 그로테스크가 나타난다는 사실은 알려주었다. 이런 발견과 함께 번역작업은 그로테스크에 관한 연구의 확장에 기여할 것이란 기대 속에서 진행되었다.

　〈그로테스크〉 연구의 성과 중 하나로서 진행된 이 번역작업을 마무리하며 3년에 걸친 연구활동이 주마등처럼 흘러간다. 이 학제간 공동연구에는 고려대 사회학과 명예교수이신 김문조, 고려대 역사학과 민경현, 성균관대 불어불문학과 박희태, 프랑스 렌느 제2대학 조형예술과 시학과의

시몽 다니엘루(Simon Daniellou) 교수님이 참여하셨고, 전임연구원으로는 고려대 역사연구소의 연구교수 김석원 박사님, 연구보조인력으로는 고려대 대학원 영상문화학협동과정의 조일수 박사생이 참여하였다. 연구 책임자로서 3년간의 연구 프로젝트를 위해 너무도 애써 주신 연구원들께 감사의 말씀을 드린다. 특히, 프로젝트의 초기 구상단계에서부터 김문조 선생님과 민경현 선생님의 도움이 물심양면으로 너무도 컸기에 깊이 감사드린다. 또한 국내에선 처음으로 시도된 그로테스크 미학의 학제간 공동연구를 지원해주신 한국연구재단에도 심히 감사의 말씀을 드린다. 국내에는 잘 알려지지 않은 이 이탈리아 르네상스의 정원에 관한 연구서를 번역하며, 사크로 보스코를 비롯해 저서에서 논의되는 역사적인 정원들의 일부를 답사할 수 있는 소중한 기회가 주어진 것도 이러한 지원 덕분이다.

『정원 속 괴물』의 번역 작업에는 총괄책임자인 본인을 포함하여, 고려대 대학원 영상문화학협동과정과 홍익대 예술학과 대학원의 석·박사 대학원생 총 다섯 명이 참여하였다. 역자들이 맡은 장을 소개하자면, 서론과 결론 및 제5장은 이 글을 쓰고 있는 본인 김예경(홍익대)이 맡았으며, 제1장은 최다혜(홍익대), 제2장은 황정현(고려대), 제3장은 황하연(홍익대), 제4장은 조일수(고려대)가 맡았다. 총괄책임자로서 본인은 다섯 개 장 번역의 형식적 일관성 조율과 최종 감수를 맡았다.

2년 반 전 코로나 시기에 번역에 착수하며 첫 온라인 세미나를 시작했던 날이 생각난다. 그로테스크를 공부해 보겠다는 순수한 학문적 호기심으로 역자들은 모였고, 궁금증이 큰 만큼 이 새로운 주제에 대한 낯섦도 큰 상태에서 작업은 시작되었다. 소통의 기반이 오로지 온라인 모임이었기에 논의에 부족함이 적지 않았음에도, 호기심을 이어가며 번역에 임해 준 네 명의 (당시) 대학원생 역자들에게 감사의 말씀드린다. 번역이 진행

되는 동안 모두 사회적 위치가 달라진 분들이다. 두 명의 홍익대 학생들을 또한 언급해야만 하겠다. 당시 학부생이었던 불어불문학과의 임현빈과 문결은 원서 속의 많은 낯선 고유명사들의 국문 번역어를 확인하는 꽤 번거로운 작업을 끈기 있게 보조해주었다. 고마움을 전한다. 이 둘은 한 팀이 되어 2020년도 창의·융합력 인재양성을 위한 '홍익챌린지 프로그램'에 선발되어, 역자를 지도교수로 삼아, 한 학기 동안 그로테스크를 주제로 공동연구 프로젝트를 진행하였다. 이때 바흐친, 카이저의 주요 저서들을 완독하며 열정적으로 연구를 수행한 인재들이다. 끝으로, 쉽지 않았던 이 책의 출판을 흔쾌히 수용해주신 역락출판사 대표님께 심히 감사드린다. 더불어 편안한 톤으로 소통하며 출판을 진행해 주신 이태곤 편집이사님, 역락출판사를 내게 제안하고 또 소통을 맡아 주신 김석원 선생님께 각별히 이 자리를 빌려 감사드린다.

2024년 4월 1일
와우산 자락에서
김예경

목차

⟨일러두기⟩

- 본 저서에는 총 48개의 예시용 ⟨그림⟩들이 실렸지만 저작권과 관련해 역서에는 아쉽지만 전체를 싣지는 못하였다.

- 저서의 본문에는 저자명, 지명, 작품 명, 자료의 명칭을 포함해 영어 말고도 다양한 라틴어, 이탈리아어 등이 담겨 있다. 이들의 번역어는 국립국어원의 외래어 표기법에 따른다.

- 원서에 담긴 다수의 이탈리아어와 라틴어에 대해선, 긴 문장이 아닌 경우, '외래어 발음(원어, 국문 번역어)'의 방식으로 번역하였다. 그리고 첫번째 예시˙이후에는, '외래어 발음' 표기로 문장을 단순화하였다. 이외에 문장으로 된 예들에 대해선, '국문 번역어 (원어)'로 처리하였다.

- 원문에 실린 저서 제목에 관해선 겹낫표『국문 번역어, 원어』로 표기하였으며, 조각이나 회화와 같은 예술품에 관해선 홑화살괄호를 사용하여 ⟨국문 번역어 (원어 내지는 영어명칭)⟩로 표기하였다.

- 원서에 담긴 다수의 저자 삽입문에 대해선 대괄호 [저자. 삽입문]로 표기하였으며, 이를 제외한 역자의 삽입문은 [삽입문]으로 처리하였다.

- 고유명사가 국내에서 복수로 사용되어온 경우 또한 번역어가 하나로 부족하다고 판단할 경우, '/'를 사용해 단어를 병기하였다.

- 모든 외래어는 첫 단어에만 소괄호에 '(원어)'를 담아두지만, 이후에는 생략을 원칙으로 하였다.

- 본문에서 강조하는 단어와 문장(원문에선 "두 따옴표"로 처리됨)에 대해선 "(인용된 문장)"과 구분하기 위해 '(강조된 문장)'으로 처리하였다.

정원 속 괴물

르네상스 정원의 재해석

그리고 얼마간 입구에 머물러 있던 내게는 두 가지 상반되는 감정이 일었다. 그것은 바로 두려움과 욕망이었으며, 위협적인 암흑 동굴에 대한 두려움과 그 안에 어떤 경탄할 만한 것이 있는지 보고 싶은 욕망이었다.

<div align="right">레오나르도 다빈치</div>

1536년 피렌체의 오르티 오리첼라리(Orti Oricellari) (또는 루첼라이 가문 저택 정원(Rucellai Garderns))에서는 두 개의 몸이 결합된 여성 쌍둥이 [결합 쌍생아]의 해부가 진행되었다.¹ 그 자리에 참석했던 인문주의자 베네데토 바르치(Benedetto Varchi)는 괴물 발생에 대한 그의 강연(1548)에서 쌍둥이의 해부학적 구조에 관해 자세히 설명한 뒤 다음과 같이 결론지었다. "스

1 역주) 오르티 오리첼라리 정원은 루체라이 가문이 조성한 정원이다. 피렌체 굴지의 명문가이며 피렌체의 군주 가문인 메디치가와는 사돈관계이다. 15세기 말 가문의 당주인 베르나르도 루첼라이(Bernardo Rucellai, 1448-1514)는 학예 애호가로서 피렌체 지식인 서클을 만들었으며, 그 회합을 오리첼라리 정원에서 가졌다. 정원은 지식인 서클의 회합으로 유명해졌고, 그는 정원을 피렌체 플라톤 아카데미아에게도 개방하여 피렌체 지역의 플라톤 철학 발달에 기여했다. 그의 사후 이 정원 서클에는 마키아벨리도 참여한다.

칼라 병원의 로지아(loggia, 긴 복도²)에서 보는 것과 같은 이것들, 그리고 이와 유사한 다른 많은 괴물 및 또 다른 괴물로 인해, 우리는 철학적으로 괴물이 있으며 또 있을 수 있다고 믿는다".³

해부를 위해 선정된 장소가 정원이란 것은, 비록 그곳이 피렌체의 조예 깊은 아카데미이자 지식인들의 만남의 장소로 이미 확고히 자리 잡은 곳이라 해도, 의미심장하다.⁴ 팔라 루첼라이(Palla Rucellai)의 정원은 그 안의 많은 희귀 식물들로 인해 16세기 초 세련된 피렌체 디자인의 예가 되었다.⁵ 그 안에는 또한 산 마르코 광장에 있던 메디치 가문 조각 정원에 있던 여러 점의 고대 조각상이 포함되어 있었는데, 그것은 피에로 데 메디치(Piero de' Medici)가 추방된 후 1494년 경매에 붙여진 것들이었다.⁶ 오리첼라리에 정원에는 오늘날 거의 남아있는 것이 없지만, 예외적으로 쌍둥이의 해부 이후 수십년이 지난 후 잠볼로냐(Giambologna)의 제자인 안토

2 역주) 로지아(loggia). 건물에서 정원으로 연결되는 개방된 회랑(복도)을 말하며, 정원을 향해 터진 쪽은 대체로 기둥으로 장식되어 있다.

3 "Questi, & molt'altri Mostri simili, & diversi, come quello, che se vede nella loggia dello Spedale della Scala, crediamo noi filosoficamente, che siano stati, & che possono essere." Varchi, *Lezzioni*, 98. 번역문의 출처로는 다음 자료를 참조. Hanafi, *Monster in the Machine*, 21. 바르치와 브론치노(Bronzino)가 참석했던 것을 포함해 르네상스시대의 해부학 시연에 관한 논의는 다음 자료를 참조. Findlen, *Possessing Nature*, 209-20. 오르티 오리첼라리에 대해선 다음 자료들을 참조. Bartoli and Contorni, *Gli Orti Oricellari*, Morolli et ah, *Ilgigante*, Hanafi, *Monster in the Machine*, 16-18. 또한 오리첼라리에서 벌어진 엔터테인먼트에 관해선 다음 자료를 참조. Battisti, *L'antirinascimento*, 133-34.

4 다음 자료를 참조. Gilbert, "Bernardo Rucellai and the Orti Oricellari".

5 루첼라이 정원의 식물에 대한 설명은 피에트로 크리니토(Pietro Crinito)가 쓴 『해설서 *Commentarii*』 안의 그의 시를 참조. "Ad Faustum: De sylva Oricellaria".

6 다음 두 자료를 참조. Vasari, *Lives*, 2: 209, Vasari, *Opere*, 4: 258.

니오 노벨리(Antonio Novelli)가 조각한 거대한 〈폴리페무스(Polyphemus)〉와 17세기에 만들어진 소형 동굴이 남아 있다.

1500년대 후반 이 정원은 메디치 가문 프란체스코 1세의 정부인 비앙카 카펠로(Bianca Capello)가 매입하였는데, 그녀는 정원을 상당히 다른 용도로 사용하였다. 클레리오 말레스피니(Clelio Malespini)는 카펠로가 메디치 대공과 그의 친구들을 위해 정원에서 벌인 엔터테인먼트의 하나를 묘사했다. 초대된 그룹은 자정 넘어 오리첼라리에 모였고, 그들 앞에 나타난 한 주술사와 마주치게 되었는데 그는 "무한대의 목소리와 탄식, 기이한 울부짖음, 이 갈기, 손뼉치기, 쇠사슬 털기, 울음소리, 한숨소리를 발산했으며, 그리고 놀라운 예술적 재능으로 정원을 파서 만든 많은 구멍에서는 사방에서 폭죽이 튀어나와 폭발하며 무한한 불꽃놀이"[7]가 펼쳐졌다. 이 기괴한 주술사의 신호가 떨어지자, 땅에서는 풀로 위장한 작은 문들이 갑자기 열리며 동굴 같은 구멍을 드러냈고, 손님들은 지체없이 그 안으로 떨어졌다. 그들을 기다리던 것은 악마의 차림새로 분장한 하인들이었지만 이들은 곧 정원에서 쫓겨나고, 향수와 고운 보석 및 그밖의 일부 다른 것들로 치장한 그 밖의 다른 것들로 일부 치장한 아름다운 소녀들로 대체되었다.[8]

오리첼라리 정원은 이렇게 연속적으로 하나의 아카데미, 실험실, 그리고 지엽적인 여흥의 역할을 맡았다. 정원의 디자인과 고전적인 심상(imagery)은 이러한 다양한 이벤트와 활동 모두를 무엇이든지 지원할 수 있었다. 결합쌍생아의 해부는 분명 분명 피비린내 나는 일이었을 것이고,

7 Hanafi, *Monster in the Machine*, 17.

8 이 부분의 모든 묘사에 관해선 다음 출처를 참고. Battisti, *L'antirinascimento*, 133-34.

적어도 일부 참석자들에게는 분명 메스꺼운 광경이었을 것이다. 카펠로의 후기 축제(festa)도 이와 마찬가지로, 미지의 함정과 또 다른 세계로 통하는 가상의 문이 있는 어두운 정원을 통해 강화된 즐겁고도 두려움의 감정(pleasurable dread)으로 인해 전율을 불러 일으켰을 것이다.

해부와 축제는 모두 일시적으로 루첼라이 정원을 다른 공간으로 탈바꿈시켰다. 카펠로가 구현한 정교한 조크(joke)의 미장센은 쾌락을 수반하는 두려움에 대한 손님들의 반응을 촉발하는데 긴요했다. 그러나 공포는 보통 르네상스 정원의 체험과 관련된 반응이 아니다. 그 시대의 정원은 자주 현실을 벗어난 목가적 이상향이자 고용한 피난처인 아르카디아로 여겨졌으며,[9] 프란체스코 페트라르카(Francesco Petrarch)와 같은 트레첸토(14세기) 인물들이 '과거의 순수한 빛'으로 되돌아 갈 수 있기를 꿈꾸었던 것이 마침내 2세기 후 경관디자인(landscape design)에서 실현된 것과 같았다.[10] 르네상스 시대에 즐거움, 평온, 그리고 오티움(otium, 한가, 명상)[11]은 모두 정원에서 몹시 기다려지는(desideratus, 데시데라투스) 요소들로 간주되었다. 15세기에서 『건축론』 제9권에서 레옹 바티스타 알베르티는 예를 들어 그곳이 정말 편하고 기분 좋은(delight) 장소("정말 기분 좋은 식물로 가득한 정원이어야만 한다")와 즐거운(pleasure) 장소("또한 진정한 축제의 장소가 되어야 한다")여야만 한다고 적고 있다.[12] 그의 언급은 호메로스,

9 역주) 아르카디아(Arcadia). 그리스 남부 펠로폰네소스 반도의 산악지대이다. 후세에 시적 환상이 깃든 목가적 낙원을 뜻하게 되었다. 그리스 신화에서는 반인반수인 목신 판(Pan)의 고향이다.

10 인용은 다음 출처를 따름. Panofsky, *Renaissance and Renascences*, 10.

11 역주) 오티움(Otium). 라틴어로서 한가, 휴식, 여가, 무위, 은퇴, 유유자적, 서재활동 또는 학예활동을 뜻한다.

12 Alberti, *Ten Books of Architecture*, 300.

테오크리토스(Theocritus), 베르길리우스(Virgil), 그리고 수많은 후속 작가들의 작품에서 친숙한 '로쿠스 아모에누스(locus amoenus, 즐겁고 기분 좋은 장소)'[13]에 대한 고전 문학의 이상을 암시한다. 로쿠스 아모에누스의 관념은 참으로, 르네상스가 실제 정원과 상상의 정원을 환기하는데 표준적인 관례가 되었다.[14]

그러나 친숙함에도 불구하고 낙원의 완벽한 반영물인 정원, 또는 이 세계로부터 분리된 이상적 장소로서의 정원의 개념은 첫인상처럼 그다지 간단하지는 않다. 정원이 쾌적하고 즐거움을 위한 완벽한 장소로 이해되었다면, 왜 대체 일부 르네상스 정원은 폭력과 고통의 이미지를 포함하는 걸까? 잠볼로냐가 프라톨리노(Pratolino)에 있는 빌라 메디치 정원을 위해 아펜니노(Appennino)산맥을 의인화한 거인 조각상은[15] 예를 들어 '괴물스러운 머리'를 짓밟아 삶을 앗아가는 형상으로 묘사된다.[16] 보마르초(Bomarzo)에 있는 사크로 보스코(Sacro Bosco) 정원에서는 거인 하나가 다른 거인의 몸을 찢어버리고 있으며, 측근에서 한 마리 용은 사자와 개에 의해 습격을 당한다. 카스텔로에 위치한 메디치 빌라 정원 안의 니콜

13 역주) 로쿠스 아모에누스(locus amoenus)에서 'amoenus'는 영어로 charming, pleasant, agreeable, lovely, delightful로 번역된다. 로쿠스 아모에누스는 이상적인 아르카디아를 지시하는 개념이며, '즐겁고 기분 좋은 장소'로 번역한다.

14 르네상스 이전의 이탈리아 문학에서의 토포스(topos, 장소)에 대한 설명은 다음 자료들을 참조. Ricci, "Gardens in Italian Literature". Giannetto, "Writing the Garden." 로쿠스 아모에누스 관념에 대한 고전적인 연구는 다음 자료를 참조. *European Literature*, 183-202.

15 역주) 아펜니노 산맥(Apennines). 프라톨리노에 근접하며 이탈리아 반도를 길게 종단하는 산맥이다.

16 인용문은 클라우디아 라차로(Claudia Lazzaro)의 것이다. 다음 자료를 참조. Lazzaro, *Italian Renaissance Garden*, 150.

로 트리볼로 분수를 장식하기 위해 바르톨로메오 암만나티(Bartolommeo Ammannati)가 만든 〈헤라클레스와 안타에우스〉 군상에서, 분투하는 안타에우스가 입에서 뿜어내는 물은 압사 직전의 그가 토해내는 최후의 숨으로서 (역설적인 모티프로서) 해설될 수 있다.[17] 르네상스 정원에선 겉보기에 무해한 물놀이(giochi d'acqua, 조키 다쿠아)조차도 군사적 용어로 이해되었다. 아나톨레 트치킨(Anatole Tchikine)이 지적했듯이, 은폐된 물의 분사에 흠뻑 젖는 경험은 16세기와 17세기의 텍스트에서 종종 "비밀 은신처에서 나오는 적군의 갑작스러운 공격"[18]에 비유되었다.

오리첼라리에서의 해부와 같은 역사적인 경관디자인의 활용과 사크로 보스코에 있는 고군분투하는 거인과 같은 조각상들의 심상을 모두 통합한 정원의 폭력이란 주제는 르네상스 경관디자인의 발전이 고전적 로쿠스 아모에누스의 회복에 관계한다는, 일관되고 제한된 관심사와 욕망에서 고무된, 전통적 관점에 문제의식을 제기한다. 논란의 여지는 있지만, 로쿠스 아모에누스로서의 정원 개념은 르네상스 경관디자인의 모순적이고 잘 양립하지 않는 것처럼 보이는 모티프들이나, 정원의 매우 다양한 역사적 기능을 설명하는 일에는 적합하지 않다. 에르베 브뤼농(Hervé Brunon)이 주장한 바와 같이, 학계의 일부 연구는 16세기 정원이 또한 (그리고 동시에) '대립적 토포스(공간)(topos antagoniste)'로도 이해되었다는 제안을 하고

17 바사리에 따르면 다음과 같다. "안타이오스의 입에서는 그의 정신 대신 엄청난 양의 물이 뿜어져 나온다." *Lives*, 3: 173. 이탈리아어 자료는 다음을 참조. Vasari, *Opere*, 6: 81.

18 Tchikine, "Giochi d'acqua" 63. 이탈리아 분수디자인에 있는 더 많은 군사적 모티프에 대해선 트치킨의 다음 자료를 참조. Tchikine, "Galera, Navicella, Barcacciai", 314-17.

있다.[19] 확실히, 16세기 말에 카펠로가 단행한 오리첼라리의 일시적인 변형은 초대한 손님들의 재미를 위한 것이었고, 적대적이고 즐거운 공간을 번갈아 만들었을 것이며, 또는, 에우제니오 바티스티(Eugenio Battisti)가 그것을 두고 한 말처럼 "기독교의 지옥 후에 [저자. 도래하는] 이슬람의 낙원"[20]이 되었을 것이다. 의미심장하게도, 서로를 적대시하는 이러한 요소(불쾌한 경관 또는 무서운 경관)는 르네상스 정원디자인의 심상과 도상학의 주요 원천인, 오비디우스(Ovid)의 『변신 *Metamorphoses*』에도 존재한다.

정원에 돌아온 오비디우스

존 딕슨 헌트(John Dixon Hunt)는 다음과 같이 관찰했다. "16세기와 17세기의 정원은 명확하든지 일반적이든지 간에 오비디우스 시적 세계의 어떤 부름을 아마도 피할 수는 없었을 것이다."[21] 그는 수많은 예는 제시했으며, 그것은 다음 것들을 포함하고 있다. 한때 오비디우스의 릴리프(돋을새김 이야기)에서 묘사된 적이 있는 티볼리 소재(所在) 빌라 데스테(Villa d'Este) 정원 안의 〈백 개의 분수 골목〉, 프라스카티(Frascati) 소재 빌라 알도브란디니(Villa Aldobrandini)의 내부 물 극장에 있는 〈아틀라스와 캔타우로스〉 조각상들, 오비디우스의 변신에서 내러티브를 빌려왔으며(그리고 브뢰농에게 르네상스 경관디자인에 담긴 즐거움과 공포의 극적 이중성에 대한 주

19 Brunon, "Songe de Poliphile" 7.

20 "Dopo l'inferno Cristiano, un paradiso mussulmano." Battisti, *L'antirinascimento*, 134.

21 Hunt, *Garden and Grove*, 42. 오비디우스의 영향에 대한 일반적인 설명에 관해선 다음 자료를 또한 참조. Hinds, "Landscape with Figures."

요 예시를 제공한) 피렌체의 보볼리 정원에 있는 베르나르도 부온탈렌티 제작의 인조 석굴정원 〈그로타 그란데(Grotta Grande, 큰 동굴)〉, 그리고 오비디우스의 삽화 출판본에 기반을 둔 것처럼 보이며 『변신』 제4권에 등장하는 "거인 아틀라스가 그와 동일한 크기의 거대한 산으로 변하였다"[22]의 구절을 확실히 환기시키는 잠볼로냐의 거인상 〈아펜니노〉. 르네상스 정원 디자이너들이 모티프와 아이디어 얻기 위해 『변신』에 의지했음은 부인할 수 없다.[23] 그러나 이것은 관심을 덜 받았겠지 만 추가적인 가능성을 제기한다. 즉, 만약에 오비디우스의 변신의 이야기가 근대 초에 조성된 정원들의 조각상, 동굴 및 다른 특징적인 요소들에 그다지도 중요했다면, 그 이야기 속에서 특성화된 풍경들과 전반적인 자연의 세계 또한 르네상스 디자이너들에게 어떤 영향을 미쳤을 수 있다는 것이다.

오비디우스는 『변신』에서 쾌락의 정원들이나 디자인된 경관들에 대해선 거의 언급하지 않지만, 그 안의 "헤르마프로디토스와 살라키스"의 이야기는 정원 가꾸기에 관한 은유를 사용한다. 아름다운 청년을 사랑하는 살라키스의 기도는 "신들의 호의를 얻었다. 이는 그들이 함께 누울 때 한 몸을 이루며 두 사람이었던 것이 하나가 되었기 때문이다. 마치 정원사가 나뭇가지 하나를 나무에 접붙이고 성장하면서 두 개가 하나가 되어 함께 성숙해가는 것을 보는 것처럼, 그들의 팔다리가 서로를 갈구하며 포옹할 때 님프와 소년은 더 이상 둘이 아니라, 두 개의 본성을 지닌 하나의 형상이 되었으며, 이것은 남성이나 여성으로는 불릴 수 없고, 동시에 둘

22 Ovid, *Metamorphoses*, 104.

23 16세기 사상에서의 변신(metamorphosis) 개념의 중요성에 대해선 다음 자료를 참조. Jeanneret, *Perpetual Motion*.

다이거나 또는 둘이 다 아닌 것처럼 보였다."[24]

헤르마프로디투스의 변신은 평화롭고 나무가 우거진 풍경에서 일어나는데, 그곳의 주요 특징으로는 "수정 같은" 물웅덩이가 있으며 그 가장자리는 "늘 푸른 신선한 잔디와 산림으로 둘러싸여 있다". 그 곳 "주변에는 습지의 갈대도 없고, 불모의 사초도 없고, 날카롭고 뾰족한 골풀들도 없었다."[25] 이 목가적인 장소는 폭력적이고 성적동기를 지닌 공격의 배경이다. "마치 새들의 왕에게 낚인 채 공중을 나는 뱀처럼, 그녀는 그의 둘레를 휘감았다. 부리에 매달린 채로 뱀은 독수리의 머리와 발톱을 휘감고 꼬리로는 푸덕이는 그의 날개 짓을 막았다."[26] 벗어나려는 헤르마프로디투스의 절망적인 시도에도 불구하고 살라키스는 "키 큰 나무줄기를 둘러싸고 있는 담쟁이덩굴이거나, 심해에서 잡은 먹이를 꽉 잡고 촉수로 사방을 감싼 오징어와 같았다."[27]

오비디우스의 시적 장치는 자주 고요하고 이상화된 풍경과 잔혹한 내러티브의 폭력성 사이에서 발생하는 모호함이나 대조에 의존하며, 이는 『변신』에서 반복적으로 발생한다. 예를 들어, 카드머스(Cadmus)의 동료들은 신선한 샘물을 찾기 위해 "도끼 날이 한번도 닿지 않은 고대의 숲"[28]으로 들어간다. 그들은 정원에 조성하는 소규모 인조 석굴과 유사한 동굴 하나를 발견하는데, 안쪽에는 "나무가지와 고리버들이 무성히 자라고 있었으며, 바위 벽에 어울리는 낮은 궁륭과 더불어 거품을 만드는 풍요로

24 Ovid, *Metamorphoses*, 104.

25 Ibid., 102.

26 Ibid., 103.

27 Ibid., 103.

28 Ibid., 75.

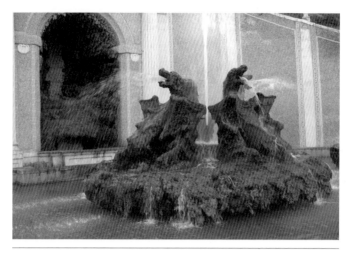

〈용들의 분수〉, 빌라 데스테, 티볼리. 사진. 루크 모건

운 샘이 있었다." 동굴 안에는 그러나 괴물과도 같은 뱀이 은닉하고 있어 "그것의 송곳니, 둥글게 휘감으며 수축하는 몸, 썩은 냄새와 독성을 품은 숨"[29]으로 모두를 공격하고 죽인다.

오비디우스가 묘사한 뱀과 다를 바 없는 큰 뱀이나 용 역시 르네상스 정원에서 나타난다. 보마르초가 예를 들어 그렇지만, 프라톨리노와 티볼 리의 경우에도 마찬가지이다. 1610년 익명의 영국인 방문자는 빌라 데스 테의 용을 두고 "색이 너무 검고 보기에도 두려울 정도의 흉한 연기와도 같은"[30] 물을 트림하듯 내뿜는 것 같다고 묘사하였다. 이 사악한 생명체는 오비디우스의 시를 직접 참조한 정원에서 나타났으며, 이 정원은 고전의 '로쿠스 아모에누스' 개념을 부활한 르네상스 정원의 전형적인 예로서 오

29 Ibid.
30 Hunt, *Garden and Grove*, 44.

랫동안 유명세를 떨쳤다.

『변신』에서 즐거운 장소들은 따라서 끔찍한 폭력적 행위와 변신을 위한 장소를 제공한다. 오비디우스의 전문가인 샤를 폴 시걸(Charles Paul Segal)이 쓴 것처럼, 그의 시에는 "예술과 자연 간의 불안한 갈등, 보호된 숲에 존재하는 유예되고 섬세한 아름다움 및 순결한 거주자들과 폭력적인 욕망 사이의 불안한 갈등"이 존재한다.[31]

르네상스 정원은 『변신』에서와 같이 토포필리아적(topophilic, 공간 애호) 반응만큼이나 '토포포비아적(topophobic, 공간 공포)' 반응을 또한 이끌어내도록 즉, 공포와 기쁨이 동시적으로 도출되도록 디자인되었는지도 모른다. 이 제안이 직관에 명백히 반(反)하는데도 불구하고 말이다.[32] (피난처 또는, 반복하자면, '로쿠스 아모에누스'란 정원의 관념에 익숙한 우리가 정원에서 공포에 휩싸이는 것을 상상하기란 쉽지 않을 수 있다.)[33] 예를 들어, 레오나르도 다빈치가 정원의 동굴 입구에 느낀 '모순된 감정'은 '두려움과 욕망' 사이에서 시계추처럼 진동한다. 복합적인 문화의 유물이자 예술품으로서 정원은, 더 넓은 범위의 예술에서 반복적으로 등장하는 주제들과 모순된 테마들을 충분히 수용할 수 있는 공간을 제공한다. 부조화, 갈등, 폭력은 하나 이상의 16세기 정원에서 확실히 극적인 것이 되었다. 이러한 주제들은 르네상스 정원의 심상에 가장 중요한 출처가 된 오비디우스의 『변신』에도 분명하게 나타난다. 자연과 거주자들 간의 '자비로운 공감

31 Segal, *Landscape in Ovid's Metamorphoses*, 75-76.
32 '토포필리아'와 '토포포비아'의 범주는 바슐라르에서 온 것이다. 다음 자료를 참조. Bachelard, *Poetics of Space*.
33 르네상스 시대의 두려움에 관해선 다음 자료를 참조. Scott and Kosso, eds., *Fear and Its Representations*.

(compassionate sympathy)'이란 베르길리우스식의 유대를 오비디우스에게서 더이상 가정할 수 없다면, 그에 대한 힌트가 르네상스 시대에 오비디우스식으로 디자인된 정원에 있을지도 모른다.[34]

이 책의 중요한 전제는 이 책의 중요한 전제는 브뤼농이 16세기 정원 디자인 속 로쿠스 아모에누스의 '이중부정(double negative)' (즉 로쿠스 호리두스)이라 불렀던 것 뿐만 아니라 폭력이란 주제의 골치 아픈 존재가, 근대 초의 정원에 관한 문헌에서 일부 누락되었다는 것이다.[35] 이들 중에서 가장 중요한 것은 르네상스가 경관디자인 안에서 '괴물'로 간주했을 만한 설명되지 않은 존재에 관한 것이다.

괴물의 현실

바르치는 그가 오리첼라리에서 해부장면을 목격한 불행한 결합쌍생아를 '괴물'로 묘사했다. 16세기에 '괴물'이라는 용어는 '비정상'과 동의어였다. 결합쌍생아와 하이브리드한 존재만이 아니라 생리적인 결함이나 일탈은 모두 시대적인 관점에서 비정상적인 것이었고, 따라서 괴물이었다.

르네상스 정원에 나타난 많은 인물상들도 이런 의미에서 괴물이다. 이전 작가들은 하피, 창출된 하이브리드, 사티로스, 16세기 후반 풍경 속의

34 베르길리우스, 자연, 자비심을 불러일으키는 공감에 대해선 다음 자료를 참조. Segal, *Landscape in Ovid's Metamorphoses*, 88.

35 Brunon, "Songe de Poliphile," 7.

거인들을 예술적인 자유(판타지아) 및 자연의 창의력과 다양성의 표현, 그리고 역시 오비디우스의 『변신』과 같은 고전적 출처에 대한 암시로 해석했다.[36] 그러나 이 인물들은 예술, 문학, 신화에 대한 담론만이 아니라, 동시대의 다른 담론에서도 등장한다. 예를 들어, 그의 『괴물들과 비범한 것들 Des monstres et prodiges』(1573)에서 프랑스 왕실의 의사인 앙브르와즈 파레(Ambroise Paré)는[37] 다음과 같은 관찰을 담고 있다. "개구리, 두꺼비, 뱀, 도마뱀, 그리고 하피와 같은 많은 동물들의 형상도 마찬가지로 여성의 자궁에서 생성된다(태아와 잘 형성된 새끼에서 자주 발견된다)."[38] 파레에게 하피는 단순한 신화적인 인물이 아닌 실재하는 현상이었다.

괴물의 실재성에 관한 파레의 믿음은 이 책의 두 가지 추가적인 논증을 넌지시 드러낸다. 첫째, 오비디우스와 다른 이들의 상상력의 세계는 근대 초의 정원디자인과 그 경험에서 자명하게 환기되었지만, 미셸 푸코(Michel Foucault)가 말하듯이, 그것은 또한 변호사와 의사들의 '법률적이고 생물학적인 영역'에서도 마찬가지로 환기되었다.[39] 따라서 16세기의 의학, 기형학 및 법률의 문헌은, 정원디자인에 있어서의 괴물성(그것은 자주 하이브리드로 나타난다)을 표상하려 할 때, 동시대의 태도를 재구성하는 일에 새로운 근거를 제공한다.

36 예를 들어, 라차로(Lazzaro)에 의하면 "그러한 하이브리드 조각상은 르네상스 정원에서 흔히 볼 수 있으며, 예술과 자연의 융합을 요약하는 한편, 예술의 오랜 관습과 행동의 규범을 엄격하게 요구하지 않는 자연적인 것에서 적합하게 발휘될 수 있는 예술적 특허를 표현한다." "Gendered Nature," 254.

37 역주) 앙브르와즈 파레(Ambroise Paré, 1510-1590). 외과와 산부인과 분야에 위대한 업적을 남긴 16세기 프랑스 의사.

38 Paré, *Monsters and Marvels*, 56.

39 Foucault, *Abnormal*, 55—56.

둘째, 이 책은 르네상스의 회화와 건축에 관한 논문에서 과학적 담론으로서 등장하는 '괴물스러운 것(the monstrous)'의 역할은 '그로테스크'의 개념에 곧바로 상응하며 또 후자에 의해 수행된다고 주장한다. 교외의 빌라 별장과 궁전을 장식하기 위해 채택된 그로테스키(grotteschi)에서[40] 프랑수아 라블레의 거인 가르강튀아와 팡타그뤼엘 연대기의 '그로테스크 사실주의'에 이르기까지, 16세기 시각문화와 문학에서 확산된 하이브리드하고 배설적인 인물들의 지위와 정당성에 관해선 활발한 토론이 벌어졌다. 이러한 토론은, 앞서 주장했듯이, 그로테스크와 '고전적인 것'이 동거하는 동시대의 디자인된 경관들과도 관련이 있다.

로쿠스 아모에누스와 로쿠스 호리두스 사이의 극적인 대립, 그리고 그로테스크한 유형과 고전 유형의 병치는 르네상스 정원의 복잡성과 모순성을 입증한다. 16세기 정원에는 사실 다수의 모순이 있다. 사크보 보스코의 유명한 〈지옥의 입〉은 무서운 식인 동굴이면서 동시에, 야외의 식사 공간이다. 보볼리 정원의 〈델 아르피 분수(Fontane delle Arpie)〉의 구성물 중 하나인 이른바 하피는 기이하고 하이브리드한 자연의 창조물이자, 인간과 신화적인 특성을 결합한 환상적인 예술품이지만, 둘 간의 확고한 식

40 역주) 오늘날의 그로테스크(grotesque)는 이탈리아어 그로테스코(grottesco)에서 유래했으며 그로테스키(grotteschi)는 남성 복수형이다. 그로테스코란 용어는 16세기에 로마 지하에서 잠자던 네로 황제의 도무스 아우레아(Domus Aurea, 황금 궁전)이 발견된 당시에 생겨났으며, 내부 벽들이 낯설고 기이한 형상들로 장식된 지하 궁전을 가리켜 '동굴(grottoes)'로 칭하던 것에서 유래하였다. 용어는 고전주의에 대비되는 이미지와 지하 동굴의 독특한 심상을 반영하여 강렬하고 '낯선, 기이한, 기괴한' 대상이나 느낌을 뜻하게 되었다. 한편, 저자인 루크는 16세기의 '그로테스키'를 개념적 발전 초기 단계의 것으로 즉, 장식적인 미(美) 또는 기술적인 면에 치우친 개념으로 수용하고, 20세기 바흐친이 개진한 '그로테스크 리얼리즘'과는 구별하고자 한다(제5장을 참고).

별에는 저항한다. 1541년도의 한 편지를 보면, 인본주의자 자코포 본파디오(Jacopo Bonfadio)조차 이 정원을 무엇이라 할지 결정하지 못했다. 즉, 자연의 작품인지, 예술의 작품인지, 또는 이 둘이 결합한 제3 자연"의 작품인지, 결정하지 못한 체 그는 "어떻게 명명해야 할지 모르겠다"[41]고 썼다.

어떤 수준에서 보면, 르네상스 정원의 '괴물'은 정원이 지닌 모순적인 성격의 표식이고, 이것은 곧바로 그 정체성으로까지 확장된다. 정원에서 예술과 자연의 친밀한 결합은, 최고의 예인 경우에, 이 둘이 구별되지 않는 정도에 도달하고, 정원은 세상의 사물을 동시에 둘 다가 아닌, 이것 혹은 저것으로 이해하는 이분법적 시스템 안에 기입하는 일을 어렵게 만든다. 이것은 또한 웬디 프리트(Wendy Frith)가 제의한 것처럼, "높고 낮음의 혼합을 의미할 수 있으며, 문화적으로 구성된 이분법적인 대립과 위계의 붕괴를 의미할 수 있는 그로테스크에도 적용된다."[42]

의학, 기형, 괴물성에 관한 르네상스 논문에는 헤르마프로디투스의 운명에 대한 이야기가 자주 언급되는데, 이에 대한 오비디우스의 설명도 암시적이지만 이와 유사하다. 남성과 여성이 결합한 이중의 성(sex)을 가진 존재에 대한 그의 은유는 어쩌면 우연이 아니라, 정원 가꾸기에서 비롯된 것일 수도 있다. 본파디오와 얼마 후에 밀라노의 작가 바르톨로메오 타에조(Bartolomeo Taegio)가 그랬던 것처럼, 정원을 '제3의 자연'으로 묘사하는 것은 오비디우스가 정원을 두고 한 말과 별반 다르지 않다. "두 개의 자연을 소유한 단일 형상의 것을 두고 남성 또는 여성이라 말할 수는 없으며, 오히려 동시에 둘 다이거나 또는 이것도 아니고 저것도 아닌 것처

41 이탈리아어와 영어로 된 전체의 문장에 관해선 다음 자료를 참조. Taegio, *La Villa*, 58.
42 Frith, "Sexuality and Politics," 304.

럼 보인다."[43] (수세기 전에 (대)플리니우스는 이와 등가인 라틴어의 테르차 나투라 (terza natura, 제3의 자연), 즉 테르티아 나투라(tertia natura, 세 번째 자연)를 사용해 그의 눈에 동물이자 곧 식물로도 보였던 하이브리드의 즉, 괴물스러운 수중 생물을 설명하려 했음에 주목할 필요가 있다).[44]

근대 초 유럽에서, 자웅동체의 모습은 이분법적 사유의 습관에 대한 도전을 의미했다. 그 시기의 사례들은 특히 성의 구별과 확정에 대한 법적 필요성을 분명히 한다. 메디치 가문의 추앙받는 인물 마리 르 마르시스(Marie le Marcis)의 아이콘적인 사례를 예로 들어보자. 이에 대한 보고는 프랑스의 의사 자크 듀발(Jacques Duval)이 쓴 「자웅동체, 출산, 그리고 여성이 건강을 회복하고 자녀를 잘 양육하는 데 필요한 치료에 관하여 On Hermaphrodites, Childbirth, and the Treatment That Is Required to Return Women to Health and to Raise Their Children Well」(1612)란 논고에 담겨 있다.[45] 듀발은 다음과 같이 말한다. "스무 살에 이르기까지, 세례받고, 이름이 지어지고, 식사를 제공받고, 양육되면서, 같은 부류의 다른 소녀들처럼 늘 옷을 입어왔으나, 이제는 마침내 한 남성으로서 인정받고, 같은 자격으로, 여러 차례로 다른 시간대에 걸쳐서 육욕을 알게 한 [성적 관계를 맺은] 한 여성과 미래의 결혼을 약속하면서 증인 앞에서 서약과 더불어 약혼한, 어린 여성에 대해 우리는 들었다"[46]

43 Ovid, *Metamorphoses*, 104.

44 이 부분을 위해선 다음자료를 참조. Taegio, *La Villa*, 63.

45 이 사례를 보기 위해선 다음 자료들을 참조. Greenblatt, "Fiction and Friction," Jones and Stallybrass, "Fetishizing Gender," 88-89, Daston and Park, "The Hermaphrodite and the Orders of Nature," Long, *Hermaphrodites*, 8off.

46 "Une fille nous a este represente: Laquelle ayant este baptisee, nommee, entretenue & tousiours vestue comme les autres filles de sa sorte, iusques

마리 르 마르시스는 '성적 비행'(tribadism, 또는 동성간 성교 same-sex intercourse)[47]의 혐의로 기소되어 공개적인 모욕과 사형선고를 받았다. 그녀는 벌거벗은 채로 행진하고, 목이 졸려 교수형을 당한 후, 화형에 처해질 판이었다. 이때 듀발은 그 절차 내에 개입하게 되었고, 이후 마르시스의 검진을 진행하면서 몸 안에 있는 남성의 성기를 발견하였으며, 그의 검진에 이은 남성 성기의 '발견'은 이제 그녀가 안전하게 남성으로 지정될 수 있음을 의미하였다. 이에 법원은 결과적으로 판결을 수정하며 자웅동체의 경우 25세까지는 여성으로 살아야 하지만 그 이후에는 문답형식을 통해 공개적으로 남성으로 살 수 있다고 규정했다. 10년 후 듀발은 실제로 마리가 (이름을 바꿔) 마린이 되었다고 적고 있다. 그는 풍만한 턱수염에 인정받는 전문 남성 재단사가 되어 있었다.

마르시스의 '비행'은 성별이 모호하다는데에서 나온 것이다. 앞의 법적 판단은 이형태(二形態)의 체계 내에선 법률적-생물학적인 영역에 관해 사회적으로 명확한 성적 구분이 필요하다는 것을 확인해주고 있다. 마르시스는 자연이나 사회적 법칙에 따라 분류될 수 없다는 점에서 괴물스럽고 심지어는 범죄적이기도 했다.[48] 듀발은 마르시스의 신원을 남성으로

a l'aage de vingt ans, a este fi- nallement recognue home: & comme tel a plusieurs & diverses fois en habitation charnelle avec une femme, qu'il avoit fiancee par paroles de present, avec promesse du mariage futur." 번역문은 다음 출처를 참조. Long, *Hermaphrodites*, 80.

47 다음 자료를 참조. Jones and Stallybrass, "Fetishizing Gender," 89.

48 마르치스에 대한 푸코의 논평은 여기서 인용할 가치가 있다. "이 사건이 중요한 또 다른 이유는 자웅동체가 괴물이라는 것을 분명히 주장하고 있기 때문이다. 이는 리올랑(Riolan)의 담론에서도 발견되는데, 그는 자웅동체(그/그녀)는 인류를 남성과 여성 둘로 나눈 자연의 질서와 일반 규칙에 반(反)하기 때문에 괴물이라고 말한다. 그에 따르면 누군가가 두 개의 성을 모두 소유했다면 그/그녀는 괴물로 간주되어

식별하여 성을 고착시킴으로써 그녀의 생명을 구했다.[49]

자웅동체와 마찬가지로, 정원은 도시 및 공적 영역과는 대비되는 대립적 '타자'이며 또는 일상적 삶의 노역에서 벗어난 사적 은신처라는 오랜 암묵적인 가정에도 불구하고, 관습적인 이항(대립)의 사고에 도전장을 던진다. 본파디오는 주로 예술과 자연의 협력에 관심을 두었음에도 불구하고, 제3의 자연으로서 정원은 무엇이라 이름 지을 수 없는 것이라는 난처한 주장을 펼쳤으며, 이는 그가 정원을 지배적인 인식론이나 담론의 구조에 정확히 위치시키거나 '고정시키는' 것이 어렵다는 것을 그가 암묵적으로 인정했다는 의미로 좀 더 폭넓게 읽어낼 수 있다.

마크 프랜시스(Mark Francis)와 랜돌프 T. 헤스터 주니어(Randolph T. Hester Jr.)는 그들이 쓴 『정원의 의미, 관념, 장소, 행위 The meaning of Gardens: Idea, Place, and Action』(1992)에서 본파디오와 비슷한 주장을 펼치지만, 그 정도로까지 나가지는 않는다. 그들은 경관디자인에선 "정원이 역설을 수용하기 때문에, 겉보기에 양립할 수 없는 것들이 명확히 드러남과 동시에 중재를 벌인다"[50]고 제시한다. 이 요점적인 진술은 분명 사실이지만, 그것은 정원이 어떻게 그리고 왜 '화해할 수 없는 것들'을 명확히

야 한다." Foucault, Abnormal, 68.

49 스페인에서 있었던 유사한 경우에 관해선 다음 자료를 참조. Burshatin, "Elena Alias Eleno". 듀발과 마찬가지로 파레는 성별 지정을 필수적인 것으로 간주했다. 그는 이렇게 말했다. "남녀의 자웅동체는 두 생식기가 모두 잘 형성되어 있는 사람들이며, 이들은 번식을 돕고 또 그것에 사용될 수 있다. 그리고 고대와 근대의 법들은 모두 그들이 사용하고 싶은 성적 기관을 선택하도록 의무화했으며, 또 지금도 여전히 의무화하고 있고, 선택한 성적 기관 외에는 다른 어떤 기관도 사용하지 않도록 사형으로 금하고 있다. 이는 잘못된 사용이 그들에게 불행을 초래할 수 있기 때문이다." Paré, *Monsters and Marvels*, 27.

50 Francis and Hester, *Meaning of Gardens*, 4.

하고 또 중재하는지에 대해선 질문을 열어 두고 있다. 게다가, 프란시스와 헤스터는 이 과정에서 어떤 종류의 공간이 부상하는 지에 대해선 전혀 언급하지 않는데, 이 문제를 해명하는 데에는 실패했지만, 이들과는 달리 본파디오는 적어도 이 문제를 끄집어낸다. 미술사학자 제임스 엘킨스(James Elkins)는 경관의 역사로 값진 진출을 시도하며 "차세대 학술은 어쩌면 다양한 이론들에 대한 판단을 내릴 수 있을지도 모르며, 그것이 [양립할 수 없는 것들의 공존] 의식적인지 또는 무의식적인지의 그 모호함에 대한 조사는 연구의 유익한 초점이 될 것이다"[51]고 표명했으나, 정원이라는 도전적인 문제를 제3자연으로 다루는 데까지는 나아가지 않았다.

정원에 대해 영향력 있는 이론적 설명 중 하나는, 사창가에서 선박에 이르기까지, 겉보기에 어울리지 않는 다양한 공간들로 디자인된 경관의 모호성에 대한 논의에서 때때로 언급되는, 푸코의 논문 "다른 공간들 Des espaces autres"("Of Other Spaces")이다. 그가 "헤테로토픽(heterotopic, 이소성(異所性)의)" 공간이라 부른 것에 대한 짧은 언급은 그의 사후, 광범위한 분야 특히 건축 분야에서 중요하게 다뤄져 왔다. 경관을 연구하는 사학자들은 "모순적인 장소의 형태를 취하는 이 헤테로토피아의 가장 오래된 예는 정원"[52]이라는 푸코의 주장을 때때로 언급했으나, 그렇다고 해서 푸코의 주장이 본파디오의 난제에 대해 무엇을 말해줄 수 있는지, 그리고 보다 일반적으로 르네상스 정원이 어떤 방법으로 자신의 경계 안에서 양극성을 통합하는지에 대해선 자세히 탐구한 적이 없다. 이 책은 푸코의 논평이 정원에 있는 괴물의 중요성을 연구하는데 중요한 틀을 제공한다

51 Elkins, "Analysis of Gardens", 189.
52 Foucault, "Of Other Spaces", 25.

는 것을 보여주고자 한다. 헤테로토피아(heterotopia)의 개념은, 그 무엇보다도, 로쿠스 아모에누스보다도, 더 복합적인 정원에 관한 공간적 모델을 함축하고 있다.

그로테스크에서 거대한 것으로

르네상스 정원디자인의 이론과 실천에 있어서 괴물스러움과 그로테스크는, 의학, 기형학, 법학, 예술에서와 마찬가지로, 중립적인 용어와는 거리가 멀었다. 괴물과 마찬가지로 그로테스키는 때때로 '자연에 반하는 것'으로 비판을 받거나, 유머러스하지만 하찮은 몸짓이라며 조롱을 당했다. 그러나 괴물의 형상은 다른 때에는 곧 다가올 재앙이나 죄악과 같은 두렵고 불길한 일의 조짐으로 간주되었다.

비정상적이거나 비규범적인 신체에 대한 경멸적인 태도는 오래 존속되어 왔다. 예를 들어, 20세기 미국의 문학 평론가 에드문드 윌슨(Edmund Wilson)은 르네상스의 그 어떤 정원들보다 '괴물'이 더 많은 사크로 보스코를 방문했을 때 그것을 불협화음 속의 "추악함과 공포스러운 조각들"[53]로 묘사했다. 그의 반응은 그로테스크에 대한 존 러스킨(John Ruskins)의 유명한 비난을 회상하게 만든다. "이 기간동안 베니스에 세워진 건축물은 인간의 손으로 축조된 것으로는 최악이고 저열한 건축물에 속한다. 그것은 특히 왜곡되고 괴물 같은 조각 속에서 자진 진을 빼면서, 종종, 만취한 음담패설이 돌 속에서 영원히 존속한다고 밖에는 거의 없는 그런 잔

53　Wilson, *The Devils and Canon Barham*, 203.

인한 조롱을 즐기는 정신과 무례한 농담으로 인해 다른 것과 구별된다."[54] 러스킨은 베네치아 르네상스 건축에 대한 이어지는 논의의 초점을 산타 마리아 포르모자(Santa Maria Formosa) 성당 서쪽 파사드의 아치 꼭대기에 조각된 쐐기 돌에 맞춘 체, 다음과 같이 묘사한다. "거대하고, 비인간적일 뿐만 아니라, 괴물 같은 머리가 음흉하고 저열한 추파를 던지는 것이 너무도 역겨워, 마음 속으로 상상하거나 글로 묘사하는 일은 고사하고, 한 순간도 바라볼 수 없다."[55]

사크로 보스코의 괴물은 르네상스 정원의 많은 장식품과 마찬가지로 러스킨의 시각에는 거의 확실히 부정적으로 나타났을 것이다. 윌슨과 러스킨의 암묵적인 기준에선, 피에르프란체스코 '비치노' 오르시니(Pierfrancesco "Vicino" Orsini)의 신성한 작은 숲과 베네치아의 건축물은 각각이 '추악하고' 심지어 '괴물 같은' 것으로 나타나며 이는 계몽주의 이후의 고전적 관념을 반영한다.

러시아 문학 평론가 미하일 바흐친(Mikhail Bakhtin)은 모든 그로테스크 이미지가 "양가적이고 모순적이며, 고전의 미학, 즉, 완성품과 완료의 미학적 관점에서 볼 때는 추하고 괴물스러우며 흉측하다"[56]고 논증한다. 르네상스 경관디자인의 핵심적인 이미지들 중의 일부인 '그로테스크 사실주의'는, 근대 학문이 정원을 지나치게 단순화한 이상(simplistic ideality)으로 일반화하고 궁극적으로는 무미건조한 관념으로 물화시킴으로써, 그것이 내포한 복합적인 수준의 참조와 의미들을 억제하는 효과를 가져

54 Ruskin, *Stones of Venice*, 236. 이 구절에 대한 논의는 다음 자료를 참조. Singley, "Devouring Architecture".

55 Ruskin, *Stones of Venice*, 238.

56 Bakhtin, *Rabelais*, 25.

왔음을 시사한다. 정원의 거대한 조각상 중 하나가 그 예를 제공한다.[57]

바흐친에 따르면, "산과 [대비되는] 심연"은 "그로테스크한 몸의 음과 양각을 구축하며, 건축 용어로 말하자면, 탑과 지하 통로가 된다."[58] 프라톨리노에서 잠볼로냐가 제작한 〈아펜니노〉 조각은 산이자 곧 심연이다. 대략 11미터 높이의 이 인물상은 [아펜니노] 산맥에 대한 어마어마한 의인화이지만, 내부는 하나의 동굴 네트워크로 되어 있으며, 그 안에는 양치기, 채굴, 야금학에 관한 장면들 만이 아니라 두 개의 작동하는 분수대가 또한 그려져 있고 그 중 하나에는 테티스가 묘사되어 있다.[59] 이것은 거대한 팡타그뤼엘(Pantagruel)의 입 안에 위치한 "인간이 거주하는 우주 전체"만큼 어쩌면 포괄적이지 않을 수 있지만, 라블레(Rabelais)에서 묘사된

57 비록 지나는 말이지만, 클라우디아 라차로(Claudia Lazzaro)는 르네상스 정원에 관한 그로테스크의 문제를 제기한 몇 안 되는 역사가 중 하나이다. 티볼리의 빌라 데스테 정원에 있는 〈자연의 분수〉에 대한 그녀의 선견지명이 있는 설명을 참조하시오. "그 조각상은 명시적으로 고대의 모델에 기반을 두고 있지만, 그 크고 거친 돌, 늘어진 가슴, 쏟아지는 물은 고대의 모델을 뒤집거나, 심지어는 그 고대의 모델을 전복함으로써, 라블레의 전문가인 미하일 바흐친이 전개한 그로테스크 논의에 근접한 것으로 그것을 변형시킨다. 티볼리에 있는 〈자연의 여신〉은 체액을 분비하는 여러 개의 돌출부를 지닌 왜곡된 인간의 모습을 통해 고전적 이상에 반대한다. 그것은 풍부함, 과잉, 절제의 부족을 암시하고, 그 모든 자질은 여성에 또한 관련된다. 주제와 정원의 위치에 있어서 고전의 관습에서 벗어난 분수는 친숙하면서도 이상하고, 장난스럽지만 충격적이다." "Gendered Nature", 251.

58 Bakhtin, *Rabelais*, 317-18. 바흐친은 주석에서 다음과 같이 덧붙인다. "이 그로테스크의 논리는 자연의 이미지, 깊이(구멍)와 볼록함이 강조되는 대상으로도 확장된다." Ibid., 318, n. 6.
역주) 테티스(Thetis). 그리스 신화에 나오는 티탄족의 여신. 양육의 여신 또는 바다의 여신으로 추정된다.

59 게다가, 머리에는 작은 오케스트라를 위한 방이 있었다. 이 부분에 대해선 존 딕슨 헌트(John Dixon Hunt)께 감사드린다.

것처럼 여전히 "지하 광산처럼 위장 쪽으로 내려갈 수 있다."[60] 실제로, 채굴 장면은 ⟨아펜니노⟩의 배 위치에 표현되었다.

잠볼로냐의 거인에 관해선 잘 알려진 고전적인 자료들이 있는데, 『변신』의 제4권 외에도, 베르길리우스[61]의 『아이네이스 *Aeneid*』 등장인물인 아틀라스의 형상, 알렉산더 대왕을 기리기 위해 그리스 북부 아토스산에 거인상을 조각하자는 건축가 디노크라테스의 오만한 제안 및[62] (대)플리니우스의 ⟨로도스 섬의 거상(Colossus of Rhodes)⟩에 대한 묘사가 그것이다.[63] 16세기 정원의 거인들은 찰스 시모어 주니어(Charles Seymour Jr.)가 "고대에 대한 인본주의자들의 찬사"[64]에서 영감을 받은 묘사라고 주장하는 "거인상의 신비"를 연상시킨다.

하지만, 보마르초와 프라톨리노에 있는 거상들에 대한 또 다른 모델은 폴리필로(poliphilo)가 『힙네로토마키아 폴리필리 *Hypnerotomachia Poliphili*』 (1499)의 초반부에서 묘사한 것, 즉 프란체스코 콜론나(Francesco Colonna)가 "이집트 피라미드"[65] 안뜰에 비스듬히 누워있는 거인의 안쪽으로 들어가며 묘사한 거인에서 제공되었을 수 있다.

60 Bakhtin, *Rabelais*, 339.

61 역주) 로마의 최고의 시인 베르길리우스(기원전 70-19)가 쓴 라틴어 장편서사시. 전 12권이 현존하며 있으며 전설적인 트로이 장군 아이네아스(Aeneas)의 유랑과 로마 건설의 이야기를 담고 있다.

62 역주) 디노크라테스(Dinocrates). 고대 그리스 알렉산더 대왕의 궁정건축가로 활약하였고, 이집트 북단 알렉산드리아의 도시계획, 운하 등을 포함한 대·소 규모의 건축을 담당하였던 것으로 추정된다.

63 다음 자료를 참조. Lazzaro, *Italian Renaissance Garden*, 148-49.

64 Seymour, *Michelangelo's David*, 34.

65 이것은 또한 다음 자료에서도 언급되었다. Roswitha Stewering, "World, Landscape, and Polia," 3-4.

내가 조심스럽게 전진하였을 때, 발바닥이 없이 정강이가 텅 빈 체로 열려 있는 거대하고 비범한 거상이 눈에 들어왔다. 앞일이 두려웠지만 거기서 나는 머리를 검사하기 위해 나아갔다. 내가 추정하기로 낮은 신음소리는 터진 발을 통과하는 바람이 만들어낸 것으로서 신성한 독창성의 결과물이었다. 이 거상은 기적과도 같은 금속술로 주조되었고, 등을 대고 누워있었는데 베개에 머리를 약간 얹은 중년 남성의 모습이었다. 입에서 새나오는 그 탄식과 신음의 징후를 보아 아픈 것처럼 보였고, 길이는 걸음의 한 60보 정도로 보였다. 그의 머리카락을 잡고 가슴 위로 올라탄 다음, 빽빽하고 꼬인 턱수염의 털을 통과해, 탄식하는 그의 입에 도달할 수 있었다. 입구는 텅 비어 있었다. 따라서 호기심에 힘 입어 나는 더 이상 숙고하지 않고 그의 목구멍에 있는 계단을 내려간 다음, 그곳에서부터 그의 위 속으로 들어가고, 또 복잡한 통로를 지나, 약간의 공포 속에서 그의 내부 내장의 다른 모든 부분으로 이동했다. … 그리고 심장에 도달했을 때, 나는 어떻게 한숨이 사랑에서 생겨나는 지를 읽어낼 수 있었고 사랑이 심하게 상처주는 곳을 볼 수 있었다. 이 모든 것이 나를 괴롭히듯 깊이 감동시켰고, 그래서 나는 크게 한숨을 내뱉으며 마음의 밑바닥으로부터 [진심으로] 폴리아(Polia)를 불렀으며, 전체 기계가 즉시 공명하는 소리를 들었을 때 상당히 두려웠다.[66]

콜로나의 거인은 사랑병에 걸려 괴로워하고 있다. 후대의 〈아펜니노〉와 〈지옥의 입(Hell Mouth)〉처럼, 이 낙심한 거상은 개방되어 있고, 횡단하

66 Colonna, *Hypnerotomachia*, 35—3 6.

거나, 사람이 거주할 수도 있는 투과성을 지닌 몸이지만, 이례적인 규모로 육체성을 모의실험 할 수 있는 몸이기도 하다. 거대한 몸은 "신성한 독창성"을 지녀 경이로울 수 있지만, 이상화되거나 '완성된' 모습과는 거리가 멀다. 그것은 욕망에 대한 민감한 성질과 규명하기 힘든 육체적인 불쾌감으로 인해, 다시 말해 물질적인 또는 그로테스크한 몸의 지위로 인해, 어쩌면 너무도 인간적이다.

이 책에서 르네상스 정원의 거상은 미술사와 민속학이라는 두 가지 전통 속에 자리잡고 있다. 민속학의 경우 거인은 엄청난 식욕을 지니며, 방대한 양을 섭취할 능력이 있는 것으로 간주된다. 삼키고 감싸는 그 능력은 그로테스크의 독특한 특징이기도 하지만, 자연의 파괴적인 잠재력에 대한 고대의 두려움에도 연결되어 있다. 거인의 불균형한 크기는 인간이란 주제에 비해 자연 그 자체의 불균형하고 무서운 규모를 전달한다. 정원 속의 거인은, 대중의 전통에서 그렇듯이, 농경 생활에서 친숙했던 현실을 함축한다. 그것은 자연이 친절하고도 잔인할 수 있다는 것이다.

거인은 괴물과 마찬가지로, 아모에누스의 정원 개념에는 거의 기여하지 않는다. 실제로 거인은 상반된 두 개의 얼굴을 지니며, 하나는 상냥하고 창조적인 성격을, 다른 하나는 험악하고 파괴적인 성격을 구현한다. 따라서 거인은 다른 어떤 비유적 유형보다도 르네상스 정원디자인의 경험에서 결정적인 즐거움과 두려움 사이의 극적 이중성을 표현하는 것으로 보인다.[67]

좀 더 일반적인 의미에서, 16세기 경관디자인의 모호함 또는 고전

67 다음 자료를 참조. Brunon, "Songe de Poliphile". 잠볼로냐의 〈아펜니노〉는 브루농이 제안했듯이 '로쿠스 호리두스'의 인간화된 이미지의 전형일 수도 있다. Brunon, "Les mouvements de l'âme, 123.

적 모델의 거의 완전한 부재는 사실상 그것으로부터의 해방으로 간주되어야 한다.[68] 콜론나와 같은 디자이너와 작가들이 개발한 정원의 유형은 진정한 르네상스의 산물이지만, 약간의 힌트만을 남길 뿐, 고대의 부흥이나 '부활'을 거의 수반하는 않는 것이었다. 예를 들어 비트루비우스(Vitruvius)를 추종하는 건축물이 그랬던 것과는 달리, 경관디자인을 지배하는 정교한 규칙 체계는 없었다. 만약 있었다면, 사크로 보스코는 결코 존재할 수 없었을 것이다. 르네상스 정원의 거인상들과 고대 세계를 반영한 콜론나의 비가적(elegiac) 작품들은 오르시니의 괴물들과 같은 범주에 속한다. 그것은 골동품 수집가(antiquarian)의 정신에서 영향 받은 상상력의 작품이지만, 본질적으론 전례가 없는 것들이다.

이어지는 각 장은 나열한 가설의 하나 이상을 다룬다. 제1장은 역사에 기록된 여담들을 선별적으로 열람한 후, 디자인된 경관과 작가의 의도보다는 수용과 경험이 강조되는 르네상스 정원의 역사를 구성하는 것이 타당한지를 탐구한다. 이어, 정원의 모델을 헤테로토픽한 공간으로 재구성한 후, 이를 바탕으로 역사적인 경관디자인을 읽어낼 수 있는지에 관해 가독성의 정도를 고찰한다. 제2장은 16세기의 그로테스크와 괴물스러운 것의 의미 및 문화적 중요성을 요약하며, 특히 고대 것의 전문가이자 예술가인 피로 리고리오(Pirro Ligorio)의 그로테스키에 대한 글과 내과의사

68 어떤 고대의 정원도 그것의 모델이 될 수는 없었고, 고대의 것으로 현존하는 소수의 문헌들은 명확한 정보를 거의 제공하지 않았다. (대)플리니우스의 편지들이 미친 일반적인 영향에도 불구하고 그의 정원이 실제로 어떻게 생겼는지에 관해선 모호하기로 악명이 높고, 비트루비우스는 이 주제에 대해 거의 아무 소용이 없다. 다른 주요 출처로는 카토(Cato), 바로(Varro), 콜루멜라(Columella)의 농업에 관한 논문들이 있는데, 이것들은 주로 번식과 세심한 농업에 관한 것이었다. 이 출처들에 관한 논의는 다음 자료를 참조. Giannetto, *Medici Gardens*.

인 앙브루아즈 파레(Ambroise Paré)의 괴물에 관한 연구에 특히 초점을 맞춘다. 제3장은 르네상스 정원에 나타난 '괴물들의 개요(a monstruary)'를 제시한다. 앞 장에서 살펴본, 그로테스크와 괴물스러운 것에 대한 동시대의 태도는 16세기 경관디자인에서 나타난 괴물성의 세 가지 핵심 사례에 집중적으로 영향을 미쳤다. 즉, 빌라 데스테의 '과도한' 〈자연의 여신〉, 사크로 보스코의 '결핍된' 〈지옥의 입〉 그리고 '하이브리드한' 하피의 형상이 그것이다. 각각의 예는 16세기 사상에서 괴물스럽다고 하는 것의 특정 범주에 속한다. 제4장에서는 르네상스 정원의 거인이, 고전주의와 그로테스크뿐만이 아니라, 로쿠스 아모에누스와 로쿠스 호리두스 둘 모두를 대변하는 이원적 형상임을 주장한다. 제5장에서는 사크로 보스코를 참고하며 이 주제를 확장하려 하지만, 그렇다고 해서 이 오리시니의 창작물에 포괄적인 해석을 제공하는 것이 목표는 아니다. 그 대신에 사크로 보스코와 관련해 잘 연구되지 않은 두 가지의 측면, 즉 조각상에 특이하게도 '현지 암석'이 사용된 것과 모조된(simulated) 폐허에 주목한다. 이 둘은 모두 그로테스크를 넌지시 암시한다. 더불어, 이 장에선 헤테로토피아의 특성을 보이는 르네상스 정원이, 고의로 파괴된 '에트루리아' 신전을 통해 제시하는 또 다른 차원을 제안하고자 한다. 이는 곧 정원의 모티프와 구조들에 '아나크로니즘(anachronism)'의 차원이, 또는 정원의 경계 내부에서 복수의 시간성이, 존재한다는 것이다.

이 책은 두 가지 질문에 답을 하기 위해 시작되었다. 첫째, 왜 괴물은 16세기 경관디자인에 나타나며, 둘째, 16세기 관람객은 정원 속에서 표현된 괴물성에 어떻게 반응했을까? 이처럼 믿을 수 없을 정도로 단순한 질문에 답하고자 노력하면서 나는 15세기 이탈리아 예술과 경험의 문

제에 관해 자주 "시대의 눈(period eye)"[69]이라는 마이클 박산달(Michael Baxandall)의 개념으로, 본문에서 항상 있는 것은 아니더라도, 내 마음의 눈으로 돌아왔다. 결과적으로, 『정원 속의 괴물 *The Monster in the Garden*』 전체를 아우르는 함축적인 주제, 또는 (책의 강조점을 감안할 때) 더 나은 '물밑' 주제는 아마도 이러한 괴물, 거인 및 폐허에 대한 경험의 특정한 양식 또는 질(質)이 아닐까? 이 책은 따라서 르네상스 정원에서 경험할 수 있는 '원생적(原生的)-숭고(proto-sublime)'에 관한 설명으로 끝을 맺는다.

69 Baxandall, *Painting and Experience*, 29-108. 역주) 마이클 박산달(Michael Baxandall, 1933-2008). 영국 출신의 미술사학자. "시대의 눈(The period eye)"의 개념으로 유명하다. 그는 예술적 작업들을 연구하며 당대의 지적, 사회적, 물리적 생산 조건을 철저히 탐구하여 작품을 조명하는데 관심을 기울였다.

제1장

경관의 가독성
파시즘에서 미셀 푸코까지

가위에 굴욕당한 식물로 이뤄진 건축학적인 정원

-아돌포 칼레가리(Adolfo Callegari)[1]

지난 40년간 역사적 경관디자인에 관한 연구에선 중대한 변동이 있었다. 이탈리아 르네상스 정원에 관한 두 번의 중요한 컨퍼런스를 비교해 보면 그 강조점과 접근방식에 있어서 많은 변화가 있음을 알 수 있다. 하나는, 경관건축(landscape architecture)의 역사를 위한 제1회 덤바톤 오크스 콜로키움(Dumbarton Oaks Colloquium)(1971)이며 다른 하나는, 제32회 콜로키움(2007)이다. 1971년 회합의 발표집은 데이비드 R. 코핀(David R. Coffin)이 편집자로 참여하여 『이탈리아 정원The Italian Garden』(1972)로 출판되었고, 2007년 발표집은 미르카 베네스(Mirka Beneš)와 마이클 G. 리(Michael G. Lee)가 편집을 맡아 『이탈리아 정원의 클리오: 역사적 방법과 이론적 관점에 관한 21세기 연구 Clio in the Italian Garden: Twenty-First-

1 명문(銘文) "Giardino architettonico con le piante mortificate dalle cesoie." Adolfo Callegari, "Il giardino veneto," 209-10 (본문은 나 [저자]의 번역문이다).

Century Studies in Historical Methods and Theoretical Perspectives』(2011)의 제목으로 출판되었다.[2] 2011년도 출판집에서 저자의 수는 4명이 아닌 9명이 되었고 이 늘어난 수는 그 자체로 주목할 만한 가치가 있다. 『정원의 역사에 관한 관점 *Perspectives on Garden Histories*』으로 출판된 1999년 덤바톤 오크 콜로키움의 발표집에 대한 차후 기고문에서, 코핀은 『이탈리아 정원…』에 기여할 수 있는 무려 네 명의 저자를 찾아야 했던 어려움에 대해 회상했다.[3] 리오넬로 푸피(Lionello Puppi)는 1972년도 발표집에 베네토(Veneto) 소재의 근대 초기 빌라 정원에 관한 소론을 실으며[4], 그 또한 정원 예술(arte dei Giardini, 아르테 데이 자르디니)에 대한 역사적이고 비평적인 연구가 대체로 부진한 상태"[5]라고 한탄한다.

1971년도 콜로키움 참여자들의 대부분은 미술사 훈련을 받은 인물들이었고, 이탈리아 기록보관소가 이끈 광범위한 연구 캠페인과 결합하여, 에르빈 파노프스키(Erwin Panofsky)와 같은 인물이 개척한 해석학적 방법론[도상해석학]을 경관디자인 연구에 적용했다. 가령, 엘리자베스 맥두걸(Elisabeth MacDougall)의 소론인 "되지빠귀의 예술: 이탈리아의 16세기 정원도상학과 문학이론(Ars Hortulorum: Sixteenth-Century Garden Iconography and Literary Theory in Italy)"은 이미 제목에서 파노프스키의 방법론을 받아들였음을 보여준다. 그러나, 훗날 코핀이 언급하듯이, 모든

2 다음 자료들을 참조. Coffin, ed., *The Italian Garden*. Beneš and Lee, eds., *Clio in the Italian Garden*.

3 Coffin, "History of the Italian Garden," 33.

4 역주) Villa(빌라)는 고대 로마 문화에서 출현하였으며, 이탈리아어로 정원이 딸린(도시 근교 혹은 전원) 별장을 뜻한다.

5 Ibid., 83.

참가자들이 이러한 접근법에 완전히 우호적이지는 않았다. 발언자의 역할을 맡았던 제프리 젤리코 경(Sir Geoffrey Jellicoe)은 이 콜로키움을 상기하며, "우리는 이탈리아 정원의 정수는 바로 디자인이었다는 것을 항상 기억해야한다"고 말했고, 이는 또한 1931년 피렌체에서 열린 후 영향력을 발휘했던 이탈리아 정원박람회(Mostra del giardino italiano, 모스트라 델 자르디노 이탈리아노)를 통해 주장된 것(아래에서 보다 상세히 논의할)의 요지이기도 하다.[6]

근대 초 이탈리아 정원에 대한 연구에서 부각된 이러한 의견차는 미술사학계의 광범위한 변화에 상응한다.[7] 미술사학자 하인리히 뵐플린(Heinrich Wölfflin, 1864-1945)의 세대는 주로 형식과 양식의 발전에 관심을 두었으며, 예술작품에 영향을 미쳤을 수도 있는 어떤 역사적인 그리고 그것을 둘러싼 맥락과 같은 요인들, 나아가 상징적인 또는 알레고리적인 의미는 돌아보지 않았다. 예를 들어, 뵐플린은 프라스카티(Frascati) 소재의 빌라 알도브란디니(Villa Aldobrandini)에 대해 논하며 다음과 같이 썼다. "빌라를 둘러싼 바로 바깥 환경 그 너머로까지, 정원 전체는 구조학의 정신(tectonic spirit)에 의해 지배된다. 이것은 그 자체로 참신한 것이 아니다. 즉, 르네상스 정원에서 나무, 물, 거친 토양과 같은 자연의 모티프는 모

6 Ibid., 33.

7 이탈리아 르네상스 정원의 역사(사료)편찬학(historiography)에 대한 내 논평들의 취지는 그것을 종합하려는 것이 아니다. 오히려 그것의 주요 목적은 이 책을(그리고 이 책이 목표하는 것을) 현재 설립된 상태 그대로의 분야 내에 위치시키는 것이다. 자세한 역사(사료)편찬학의 연구를 알기 위해선 다음 소론들을 참고하라. Coffin, "History of the Italian Garden", Beneš, "Recent Developments", Beneš, "Methodological Change." 프랑스 학자들의 논문은 다음을 참조. Brunon, "L'essor artistique". 이탈리아 학자의 연구는 다음 자료들을 참조. Visentitni, "Storia dei giardini", Zalum, "La storia del giardino italiano", Visentini, "Riflessioni."

두 양식화되었고, 정원의 다른 부분들은 서로 분리되었고 구조적인 설정에 놓였다."[8] 뵐플린의 분석은 이러한 디자인과 구조적인 것에 대한 형식주의의 분석을 거의 벗어나지 않는다. 더 큰 일반적인 사회문화적 맥락에 대한 그의 유일한 언급은 빌라 수부르바나(villa suburbana)[9]에 대한 논평이며, 이것의 목적이 "도시의 형식적인 일들에 구속되지 않는 즐거움과 조화로운 생활을 가능하도록 하는 것이다"[10]라고 말하였다.

형식주의에 불만을 품은 다음 세대의 역사가들은 예술품을 예술적 양식으로 대변되는 추상적 법칙의 자율적 표출보다는, 상징적이고 근본적으로 의미가 있는 문화적 대상으로 해석했다. 이 접근법은 코핀과 그의 제자들을 통해 정원과 경관의 역사 분야(여전히 완전한 하나의 '분과'는 아닐지라도)의 연구에 적용되었으며, 학문적으로 지속적인 중요성을 갖는 일부 작업을 이뤄냈다. 즉, 로마의 르네상스 정원과 빌라에 관한 코핀 자신의 연구, 맥두걸의 16세기 정원과 문학에 대한 비교분석들, 그리고 클라우디아 라차로(Claudia Lazzaro)의 권위 있는 종합서 『이탈리아의 르네상스 정원 *The Italian Renaissance Garden*』은 모두 이젠 고전이 된 작업들이다.[11] 그러나, 양식적인 접근과 도상학적인 접근은 서로 학문적인 목표가 다름

8 Wölfflin, *Renaissance and Baroque*, 149.

9 빌라 수부르바나는 도시의 부유계층이 도시를 벗어나 휴양하기 위한 목적으로 지은 주택의 유형을 일컫는 말이다.

10 Ibid., 144.

11 다음 자료를 참조. Coffin, *Villa d'Este*; Coffin, *Gardens and Gardening*; Coffin, *Villa in the Life*; MacDougall, *Fountains, Statues, and Flowers*; Lazzaro, *Italian Renaissance Garden*. 두 가지의 접근법은 모두 본질적으로 잘못된 것이 아니다. 베네스의 논평에 주목하라. "전반적으로 그 분야에는 해석의 두 가지 주된 접근법이 있는데, 건축학과 도상학이 그것이며, 이 둘은 여전히 큰 타당성을 지니고 있다." Beneš, "Recent Developments," 45.

에도 불구하고, 다른 무엇보다도 디자인, 건축가 및 후원자의 의도를 고려하며 중시했다.[12]

경관의 역사는 더 이상 미술사의 하위 분과가 아니지만, 분과의 독립성이 강해지는 것이 항상 유리하게 작용한 것은 아니다. 1970년대 이후 미술사와는 달리, 정원과 디자인된 경관에 관한 연구에서는 일반적으로 인문학과 사회과학 안에서 일어난 광범위한 발전이 침투하지 못했으며, 심지어는 이에 저항했다. 가령, 문학에서의 "저자의 죽음"에 관한 롤랑 바르트(Roland Barthes)의 논쟁은, 저자를 담론의 기능으로 새롭게 재구성한 미셸 푸코의 논의와 더불어, 이제는 잘 알려져 있지만 (어쩌면 진부하다고 할 정도로) 경관디자이너나 경관디자인에 있어서 그에 견줄 만한 설명이 전혀 없다.[13]

실제로, 루이 14세를 대변하는 베르사유를 대상으로, 루이 마랭(Louis

12 베네스가 관찰한 바와 같이, 이점은 이탈리아 빌라와 정원의 "사회적 특히 경제적 측면을 고려한" 마르크스주의적인 접근이 가능해짐에 따라 어느 정도 수정되었다. Beneš, "Recent Developments," 46. 『이탈리아 정원』에 실린 리오넬로 푸피의 "15세기부터 18세기에 이르는 베네토 소재의 빌라 정원(The Villa Garden of the Veneto from the Fifteenth to the Eighteenth Century)"은 이에 대한 좋은 예이다. 마르크스주의 입장을 취하면서 푸피는 베네토의 정원이 "시간을 초월한 잃어버린 에덴동산에 대한 형이상학적인 향수"가 '아니라', "도시사회의 다양하고 또 때론 복잡하게 변화하는 흐름에 정확히 맞추어 생겨난 가변적인 대응물이었다. 이것은 자연의 인공적인 형성이 규정되고 완전히 문서화될 수 있는 문화적인 세계에 맡겨졌음을 의미하며, 이 세계는 지배층에게 이데올로기적 자기 인식을 함양할 수 있도록 하는 세계이고 이들에게 천연자원의 소유는 적절한 것이었다." Puppi, "Villa Garden," 84. 이 구절은 다음 자료에서도 논의된다. Beneš, "Recent Developments," 47.

13 이는 르네상스 시대에 경관의 '저자성(authoship)' 또는 디자인이 이미 공동 작업 (여러 사람이 건축 과정에 참여했다는 의미가 아닌) 으로 간주되었다는 사실에도 불구하고 그렇다. 바르트의 "저자의 죽음"과 푸코의 "저자란 무엇인가?"를 참조하라.

Marin) 같은 개별 역사가들이 자크 라캉(Jacque Lacan)과 바르트의 논의를 이용해 정교한 연구를 벌였음에도 불구하고, 비판이론은 경관 역사에 거의 침투하지 못했다.[14] 다른 많은 가능성들이 물론 존재한다. 가령, 앙리 르페브르(Henri Lefebvre)와 미셸 드 세르토(Michel de Certeau)의 공간 이론은 경관 역사에 도움이 되는 듯이 보인다.[15] 발화 행위의 공간적인 등가물인 드 세르토의 걷기 개념(concept of walking)은 예를 들어 정원 수용의 역사에 하나의 이론적인 토대를 제공할 수 있다.

1999년 미르카 베네스(Mirka Beneš)가 이 분야의 역사기록학(historiographical) 조사에서 말했듯이, "지금은 라캉이나 푸코의 관점에서 이탈리아 정원을 해석하는 것에 대해서 … 상상할 수 있다… 혹은, 브르디외(Bourdieu)의 『구별 짓기 La Distinction』(1979)를 모델 삼아 사회적인 구별의 측면에서 이탈리아 르네상스 정원에 대해 엄격한 비판을 가하는 것은 어떠한가."[16] 그러나 불행하게도, 그것은 (철학적 창공이 바뀌었음에도 불구하고) 여전히 환상으로 남아있다. 이 책은 무엇보다도 베네스의 관찰에 응답하고자 한다. 이것은 푸코의 '헤테로토피아적' 공간의 개념과 미하일 바흐친의 '그로테스크 리얼리즘'에 관한 연구가 르네상스의 정원을 이론적으로 재구성하며 경험과 수용의 측면에 더 큰 중요성을 부여하는 작업에 기초를 제공한다고 제시한다. 그러나 이 가설을 탐구하기 위해선 그에 앞

14 다음 자료를 참조. Marin, *Portrait of the King.*

15 예시는 다음의 두 자료를 참조. Lefebvre, *Production of Space*, Certeau, "Walking in the City." 역주) 미셸 드 세르토는 예수회 사제이며 (특히) 역사학, 사회학, 민속학, 정신분석학, 신학, 문화이론 등 다양한 학문 분야를 탐색한 현대 프랑스의 유명 학자 중의 하나이다.

16 Beneš, "Recent Development," 67.

서, 이데올로기의 맥락 밖에서 지금까지 보기 드문 영향력을 발휘해온, 경관 역사의 초기 발전에서의 중요한 분수령을 검토하는 것이 필요하다.

'이탈리아 정원박람회'와 그 유산

1930년대 이후 이탈리아 정원은 빈번히 건축학적, 기하학적 그리고 형태학적으로 안정된 공간 구조로 규정되어 왔으며, 이것은 자연에 대한 예술의 승리를 드러내는 것으로서 그 원칙은 르네상스 시기에 확립되었다. 티볼리 소재의 빌라 데스테에 관한 자신의 권위있는 연구서(1960)에서 코핀은 예를 들어 다음과 같이 확언했다. "이탈리아의 16세기 정원은 단순히 건축을 장식하기 위한 것이었다. 고대 로마의 정원 가꾸기 전통에서 물, 돌, 초목과 같은 모든 자연의 요소는 인간의 자연에 관한 지배력을 드러내기 위한 것이었다."[17]

코핀의 주장은 우고 오예티(Ugo Ojetti)의 관점을 상기시키는데, 그는 1931년 피렌체의 팔라초 베키오(Palazzo Vecchio, 베키오 궁)에서 열린 '이탈리아 정원박람회'의 조직위원회장이자, 건축가이며 저술가이다.[18] 박람회에 쓰인 전시용 카탈로그의 서문에서 오예티는 '이탈리아 정원'의 특징을 정의한다면, 그것은 곧 디자인을 통한 "자연에 대한 인간의 지속적이고

17 Coffin, *Villa d'Este*, 38. 이 견해에 대한 다른 예시는 다음 자료를 참조. Lazzaro, "Gendered Nature," 270, n. 22.

18 이탈리아 정원박람회에 관한 문헌은 적지만, 증가하고 있다. 주요 연구는 다음과 같다. Cazzato, "I Giardini del desiderio". Lazzaro, "National Garden Tradition", Giannetto. "'Grafting the Edelweiss.'"

질서 있는 가시적 지배"[19]라고 서술했다. 자연은 "순종적이고 길들여졌으며"[20], 아돌포 칼레가리(Adolfo Callegari)가 베네치아 정원을 위한 카탈로 그의 서문에서 정원을 "건축학적"이라고 말했던 것처럼, 식물들은 "가위로 굴욕 당하기"에 이르렀다.[21]

오예티는 파시스트 저널리스트인 루이지 다미(Luigi Dami)의 빈번한 협력자였고, 다미가 몇 년 전 『이탈리아 정원 Il giardino italiano』(1924)을 출판했을 때 오예티는 이탈리아 경관디자인의 발전에 대한 다미의 설명에서 분명히 영향을 받았다. 다미는 르네상스 정원에서 순종적이 된 자연이 "예술의 폭압에" 굴복하는 것에 대해 승인하는 글을 썼다.[22] 그에 따르면, 16세기 정원은,

> "열렬한 마음(mind)과 신중한 의지(will)의 산물이다. 그 안에는 어떠한 것도 우연적이거나, 불확실하거나 또는 일시적이지 않다. 모든 것은 분명하고, 결정되어 있고, 잘 균형 잡혀 있고, 그 어떤 종류의 흔들림이나 약함도 없이 그 외의 것들과 밀접히 연결되어 있다. 그것은 사람을 위해 만들어지고, 사람이 그 안에 살면서 편안히 지낼 수 있도록 조성되었으며, 사실상 그러한 정원에서 사람은 왕이다. 그러한 이탈리아 정원에 낭만적인 감상의 방(room)은 없다… 그 대신 여기서 자연은 몇 가지 영혼 없는(soulless) 것들로 구성되

19 "Il continuo ordinato e visibile dominio dell'uomo sulla natuura." *Mostra*, 23. 특별한 명시가 없는 한 모든 번역은 나 [저자]의 것이다.

20 "Una natura fatta obediente e domestica." *Monstra*, 24.

21 *Mostra*, 209-10.

22 내[저자]가 참고한 것은 1년 뒤에 출판된 영문판이다(1925). Dami, *Italian Garden*, 24.

었으며, 그것 각각은 목록화 되고, 번호가 매겨지고, 정확한 용어로 표기될 수 있으며, 또한 인간이 가장 좋아하는 방식대로 다루어질 수 있다… 우리는 그것을 선택하고 그것으로 우리를 감싸며, 자연의 타고난 본성이 제안하는 대로가 아니라 우리의 의지대로 되기를 주문한다… 우리의 정원을 만드는 사람은 자연을 그의 바람(fancies)에 따라 조형될 다듬어지지 않은 재료로 여긴다."[23]

다미와 오예티가 가장 싫어한 것은 영국식 경관의 정원이며, 이것을 오예티는 "낭만적인 영국식 정원(giardino romantico all'inglese, 자르디노 로만티코 알링글레제)"[24]이라 불렀다. 다미의 견해로는 "'자연의 모방'이란 명목하에 배열된 정원은 단순한 망상 내지는 기껏해야 감상적인 열망"[25]과도 같았다. 오예티는 18세기 후반 새로운 정원으로서 생겨난 핀토('finto', 모조적인) '낭만적 숲들'에 조성된 고전적인 템피에티(Tempietti, 아주 작은 소신전)[26]가 "사라진 건축물에 애도"[27]를 표하기 위한 구성물이라고 믿었다. 다미와 오예티는 모두 '이탈리아 정원'의 상실과 모호화를 한탄하는데, 그들이 말하는 이탈리아 정원이란 16세기 피렌체와 로마 주변에서 출

23 Ibid., 21-22.

24 *Mostra*, 23.

25 Dami, *Italian Garden*, 29.

26 역주) Tempietti. Tempietto의 복수형. 본래 작은 건물, 특히 소규모의 신전을 의미한다. 경관디자인이 이뤄진 정원 안에서 고대풍의 소규모 신전으로 설치되면서 18세기에 크게 유행하였다.

27 "Ma classici tempietti rotondi od ottagoni sorgevano ancóra nel folto dell'elegante foresta romantic come un rimpianto per l'architettura perduta." *Mostra*, 23.

현한 정원의 유형을 의미한다. 18세기에 이르러, 르네상스 경관디자인의 원칙들은 영국 양식으로 대체되며 전 유럽적인 현상이 되었다.

'이탈리아 정원박람회'의 분명한 목적은, 오예티가 말했듯이, "오직, 세계 정복의 역사 이후에 다른 양식 또는 다른 나라의 이름으로 가려진 우리 [이탈리아] 고유의 예술을 명예롭게 복원하는 것"[28]이었다. 따라서 박람회의 전시들은 국수주의적 목적을 지니고 있었으며, 이점은 현대 독일이 16세기의 독일 화가인 루카스 크라나흐(Lucas Cranach the Elder), 한스 홀바인, 그리고 코스모폴리타니즘의 입장으로 인해 (실제로 이탈리아를 깊이 애호했던 것) 앞서 호명한 예술가들보다 더 문제시 될 수 있는 알브레히트 뒤러를 찬양하는 것과 유사하다. 이 두 경우는 모두 시각예술에 있는 양식의 개념을 통일되고 일관된 국적의 표현으로서 정치적으로 전유했음을 함축한다. 그들은 또한 발터 벤야민이 파시즘의 "정치의 예술화(aestheticized politics)"라고 불렀던 것을 증언한다.[29]

오예티에게 이탈리아정원은 '지성(intelligence)의 정원'이었고, 이는 16세기 "정원은 열렬한 마음과 신중한 의지의 산물"[30]이라 말한 다미의 주장을 그대로 반영한다. 디자이너의 통찰력 있는 마음과 의지에 대한 그들의 강조는 몇 가지 의미를 함축한다. 첫째, 그것은 '지적인' 이탈리아 정원과 '감성적인', 함축적으로는 비이성적인 영국식 또는 '낭만적인' 정원 사

28 "Anche questa Mostra intende rimettere in onore un'arte singolarmente nostra che dopo aver conquistato il mondo sembrò offuscata da alter mode o nacosta sotto nomi stranieri." *Mostra*, 23.

29 다음 자료를 참조. Benjamin, "Work of Art," 242.

30 오예티의 "giardini dell'intelligenze"에 관해선 다음 자료를 참조. *Mostra*, 24. 다미의 논평에 대해선 다음 자료를 참조. *Italian Garden*, 21.

이의 이원적 대립관계를 설정한다. 마음은 감정(emotion)에 반해 싸우고, 이성은 정서(sentiment)에 맞선다. 오예티는 당시에 일어나는 '건축적 이성의 귀환'(그 문장에서 그는 이것이 현대적 운동이라 말하고 있음에 틀림없다) 이탈리아 정원의 부활에도 적기를 부여했다고 믿었으며 이는 우연이 아니다.[31] 르네상스의 경관디자인이 이성적이라는 오예티의 강조는 후속 연구에서 결정적인 것이 되었다. 그 예로서 1996년 크리스티나 아치디니 루키나(Cristina Acidini Luchinat)[32]는 정원이라면 당연히 질서와 이성을 지녀야 한다고 논한다.[33] 크리스티나는 이것이 지역적인 차이를 막론하고 이탈리아 전역을 관통하는 근본적인 원칙이라 주장한다. 그녀에게 이탈리아 정원은 무솔리니 시대의 건축가들과 저술가들이 주장했던 것처럼 명백하게 '이성적인 정원'이며, 그녀가 서술한 견해는 이후 20세기 학문에서 더더욱 강화되었다.

둘째로, 오예티와 다미는 자연을 단순히 가공되지 않은, 미완의, 무언의, 그리고, 다미가 첨언한대로 '영혼 없는' 물질로 특징짓는다. 그들의 설명에 따르면, 디자이너 또는 '정원을 만드는 자'의 마음과 의지를 적용하는 것은 자연에 내재한 근본적인 잠재성과 무형의 상태에 변화를 가하는 효과를 발휘한다. 이 유연한 영토에 대한 디자이너의 개입은 필경 결정적이며 심지어는 폭력적이다. 예컨데 다미는 르네상스 정원에서의 빛의 명암대비 효과가 조르조 데 키리코의 언캐니(uncanny)하고 극적인 빛이 내

31 "Ritorno della ragione nell'architettura." *Mostra*, 24.

32 역주) 크리스티나 아치디니 루키나(Cristina Acidini Luchinat). 이탈리아 작가이자 예술가. 1991년-1999년 피렌체 지역 박물관 및 예술유산국가위원회 일원이었다.

33 Luchinat, "I giardini dei Medici," 48.

리쬐는 도시경관을 연상케 한다는 논의를 펼치며, 다음과 같이 적는다.[34] "또한 여기에도 부드러운 전환이나 사람을 홀리는 감언이설 내지는 또는 복잡함은 없지만, 확고하고 단호한 일격이 있다… 나는 이것을 거의 폭력적인 노선에서 연이어 벌어지는 흑백 게임이라 부를 지경이다. 그림자는 여느 8월의 광장에서 보듯이 경직되어 있고, 조밀하고 깊으며, 허공을 가를 때조차도 기하학적인 몸체를 가로질러 평면을 절단하는 것처럼 보인다."[35]

'일격', '절단'과 같은 비타협적인 단어들은 결국 불가피하게 젠더화되었다. 클라우디아 라차로는 1930년대 이탈리아 저술가들이 정원을 남성으로 식별하기 위해 기울인 노력에 주목했다. 예를 들어, 오예티는 파시스트 신문 "이탈리아 민중(Il Popolo d'Italia)"에 실은 박람회에 관한 리뷰에서, 박람회와 연계해 짧은 나들이 용으로 선정한 정원들은 모두 여전히 "우리의 건축양식이 지닌 독창적이고 남성적인 구조"[36]를 갖고 있다고 언급했다. 이번에는 "도무스(Domus)"라는 [건축과 디자인] 잡지에 실린 또 다른 리뷰에서 게라르도 보지오(Gherardo Bosio)는 이탈리아 정원이 빌라 별장에 "예속되었"지만, 그럼에도 불구하고, 특성상 분명히 '남성'이라고 설명했다.[37] 따라서 다미와 오예티가 논쟁적으로 만들어낸 대립적인 논리 (이탈리아 정원 대 영국 혹은 낭만적인 정원, 마음 대 감정, 예술 대 자연)는 남성 대

34 역주) 조르조 데 키리코(Giorgio de Chirico). 이탈리아를 대표하는 초현실주의 작가. 그의 거리 풍경에는 〈거리의 신비와 우수〉(1914)를 선두로 자주 극적인 명암대비가 사용된다.

35 Dami, *Italian Garden*, 23.

36 Lazzaro, "National Garden Tradition," 161.

37 Ibid.

여성이라는 하나의 이항대립으로 수렴된다.

라차로와 D. 메디나 라산스키(D. Medina Lasansky)는 이러한 수사법이 어떻게 이탈리아 파시스트 정치에 상응하는지를 설득력 있게 입증했다.[38] 주기적으로 자신을 하나의 운동선수로, 또한 강한 남성의 이상으로 승격시켰던, 일 두체(Il Duce, 무솔리니) 치하에서 이탈리아는 다시 강건하고 남성적이며, 더 이상 약하거나 외세에 취약하지 않은 국가가 되었다. 이탈리아 정원박람회는 이러한 이데올로기를 적극적으로 홍보했는데, 이는 이탈리아 반도를 종단하며 너무도 치명적이고 교묘하게 파고든 영국적이고도 낭만주의적인 정원 형식을 거부함으로써, 또한 이탈리아 정원에 관해 당대 저자들이 선호한 폭력적인 은유와 남성의 통제 및 지배 이미지를 활용함으로써, 가능했다.

박람회는 베키오 궁전 내부 53개의 큰 방에 설치되었는데, 그 중 가장 중요한 방은 500인의 방(Salone dei Cinquecento, 살로네 데이 친퀘첸토) (또는 큰 방(Sala Grande, 또는 살라 그란데))'이었다. 이 방에는 역사적인 이탈리아 정원의 '유형'에 관한 10개의 '[디오라마] 테아트리니(teatrini, 모형제작물)'이 전시되었다. 이 모형들은 폼페이 벽화를 토대로 한 '자르디노 데이 로마니(giardino dei romani, 로마 정원)'에서부터 '템피에토(tempietto, 소신전)'가 있는 '자르디노 로만티코(giardino romantico, 낭만적 정원)'에 이르기까지 그 모두를 아울렀다. 각각의 모형은 오예티의 주장을 명료히 드러내고 확증하기 위해 디자인되었다.[39]

38 다음의 두 자료를 참조. Lazzaro, "National Garden Tradition", Lasansky, *Renaissance Perfected.*

39 테아트리니는 생존하여 현재 카스텔로 소재의 빌라 메디치에 보관되어 있으며 최근에 복원되었다. 다음 자료를 참조. Luchinat, "Il modello del giardino

카탈로그에 따르면, 건축가 엔리코 루시니(Enrico Lusini)의 '16세기 피렌체 정원(giardino fiorentino del Cinquecento, 자르디노 피오렌티노 델 친퀘첸토)' 모형은 여러 자료에서 영향을 받았다.[40] 즉, 카스텔로 소재의 빌라 메디치를 위한 니콜로 트리볼로의 경관디자인, 조르조 바사리가 그의 『예술가들의⋯ 삶』[41]에서 동일한 정원에 관해 적어 놓은 세세한 설명, 주스토 우텐스(Giusto Utens)가 카스텔로를 묘사한 뤼네트들(lunettes)[42], 그리고 1599년의 보볼리 정원(Boboli Garden) (뿐만 아니라 바르톨로메오 암만나티의 디자인에서 가져온 일부 세부사항들) 등이 그 예이다.[43] 다시 말해, 루시니의 카스텔로에 잔존하는 이미지와 묘사를 토대로 하고 있고, 이런 맥락을 통해 르네상스 시대 정원과 1930년대 정원의 표현을 비교할 수 있는 기회

fiorentino."

40 역주) 엔리코 루시니가 테아트리니, 즉 [디오라마] 모형으로 제작한 '16세기 피렌체 정원(Giardino fiorentino del Cinquecento)'을 말한다. 1931년 이탈리아 정원박람회의 카탈로그에 흑백사진으로 실린다. (사진 소재지. Courtesy of Alinari Archives/Brogi Archive, Florence.)

41 역주) 조르조 바사리가 르네상스 예술가들에 관해 저술한 유명한 평전을 말하며 원제목은 다음과 같다. 『가장 뛰어난 화가, 조각가 및 건축가의 삶 *Lives of the most excellent Painters, Sculptors and Architects*』(1st ed. 1550, 2nd ed.1568).

42 역주) 뤼네트(lunettes)는 반원형 또는 반달모양의 창틀 또는, 반원형 캔버스 틀에 그려진 회화를 말한다.

43 전체 항목을 나열하자면 다음과 같다. "Invenzione dell'architetto ENRICO LUSINI, ispirata al giardino di Castello quale appare nel disegno del Tribolo, con l'aiuto della descrizione che ne fa il Vasari nella Vita di lui. Alcuni elementi sono tratti dai lunettoni del Museo Storico Topografico de Firenze [그것들은 베키오 궁전의 4, 5, 6, 7번 방에 전시되었다] che riproducono I giardini di Castello e di Boboli. Le parti maurate derivano da creazioni dell'Ammannati." *Mostra*, 29. 바사리는 『예술가들의⋯ 삶』 안에서 카스텔로에 있는 빌라 메디치를 여러 페이지에 걸쳐 서술하는데, 이는 다른 어떤 정원이나 정원의 특징에 대한 서술보다도 많다.

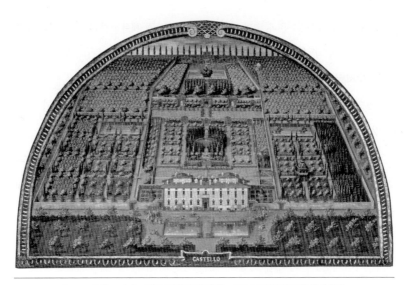

주스토 우텐스, 〈카스텔로의 빌라 메디치〉, 1599, 피렌체 코메라 미술관.
Courtesy of Raffaello Bencini/Alnari Archives, Florence.

를 제공한다.

　루시니의 모형은 주스토 우텐스의 회화에 기반을 두고 있는 것이 분명하지만, 그것과는 차이점을 드러낸다. 가령 정원 중앙에 있는 사이프러스(편백) 나무들의 경우, 외관상 훨씬 더 크고 건축적으로 변화했다. 후일 프랑스에서 발전된 나무울타리(palissade, 팔리사드)와 마찬가지로 그것은 거의 벽과 같은 단단한 밀도를 이룬다. 또한 정원의 좌우 양쪽에선 구획화된 구조의 기하학이 강조되었다. 라차로가 지적했듯이, 루시니의 모형에서 실제로 자연은 주변으로 추방되고 반복되는 추상적인 패턴으로 완전히 대체되었다.[44] 트리볼로의 본래적 경관디자인이 지닌 다양성과 대조성

44　Lazzaro, "National Garden Tradition," 162-163.

은 (이는 르네상스 정원의 중대한 원칙으로서 우텐스가 제작한 뤼네트에 부분적이지만 보존되어 있다) 완벽하게 대칭적인 평면도를 위하여 제거되었다.[45] 이와 마찬가지로 정밀히 잘린, 또는 '굴욕 당하는' 것처럼 보이는, 전경의 박스형 울타리는 르네상스 경관디자인에서 그것에 해당하는 것을 찾기가 어렵다.

루시니는 역사적 정원의 복원에도 기여했다.[46] 따라서 그의 '16세기 피렌체 정원'이 그 어떤 16세기에 실존했던 정원보다 1940년대에 복원된 카프라롤라(Caprarola) 소재의 빌라 파르네제(Villa Farnese) 정원과 더 유사하다는 것은 놀랄 만한 일이 아닐 수 있다. 복원된 빌라 파르네제의 엄격한 기하학은, 루시니의 모형과 마찬가지로, 훨씬 후대의 특정한 문화적 시기의 산물이고, 사료적 증거에 대한 면밀한 추적 연구보다는 디자인과 국가적 정체성에 관한 당대의 생각에서 동기를 얻은 르네상스 정원의 회고적인 수정판이다.[47]

르네상스의 자료들은 기하학적 디자인의 중요성, 그리고 정원에서의 예술과 자연의 관계에 대해 다소 다른 태도를 보여준다. 레온 바티스타

45 우텐스가 뤼네트(회화)에 재현한 것을 메디치 빌라 정원의 정확한 표상으로 여겨서는 안 된다는 지아네토의 주장에 주목하라. Giannetto, *Medici Gardens*, 26-27.

46 다음 자료를 참조. Lazzaro, "National Garden Tradition," 164.

47 1930년대에 르네상스 회화를 복원하는 데에도 비슷한 일이 벌어졌다. 예를 들어, 조르조네(Giorgione)가 그린 〈벤슨 마돈나(Benson Madonna)〉(1500년경)에서 마리아의 얼굴은 불행히도(또는, 어쩌면 적합하게) 복원가로 유명한 보거스(Bogus)에 의해 우리시대 에스티 로더(Estée Lauder)와 다른 패션 회사들에 의해 촉진된 현대적 아름다움의 이상에 더 가깝도록 '복원'되었다. 그러나 이는 파시스트 이데올로기적 입장과는 분명히 거의 또는 전혀 관련이 없는 일이었다. 벤슨 마돈나의 복원에 관해 나와 함께 논의해준 제니 앤더슨에게 감사드린다. 자세한 사항은 다음 자료를 참조. Jaynie Anderson, *Giorgione*.

알베르티(Leon Battista Alberti)는 "그녀[자연]의 영향 아래서 모두 형태를 갖추고, 생산되거나 또는 창조되는 것을 미루어 볼 때, 그것은 본래 원(圓)을 즐거움으로 삼는 것이 분명하다"[48]고 믿었다. 이를 근거로 그는 "원, 반원, 및 건축물의 평면도에서 선호해온 기타 기하학적 형태들은 월계수, 감귤류, 향나무와 같은 나무들의 가지를 뒤로 구부려 서로 얽히게끔 하여 만들어낼 수 있다"[49]고 주장했다. 몇 년 후 프란체스코 디 조르조 마르티니(Francesco di Giorgio Martini)는 그가 쓴 "건축, 공학 및 군사 예술에 관한 논문(Trattato di architettura, in gegneria e arte militare)"(1482년 이후)에서 정원 전체를 기하학적 형태(원, 사각형, 삼각형)로 디자인하기를 권장했다.[50]

알베르티의 짧은 논평은 이탈리아 르네상스 정원의 기하학이 [신 중심의 중세를 지나] 세속화가 과속화되는 세계에서 개별적 인간 주체의 탁월함에 대한 자기 시대적인 믿음의 증거를 암시적으로 제공한다고 종종 해석되었다. 그리하여 자연은 르네상스 정원에서 예술에 복종하고 또 '개선된다'는 것이다. 이것이 바로 1930년대 이탈리아 저술가들이 진전시킨 견해이다.

루돌프 비트코워(Rudolf Wittkower)는 르네상스 건축가들이 교회 건물의 신성한 기능보다 미와 형식의 문제에 더 관심을 가졌다는 종래의 가정을 비판한 바 있는데, 그의 비판은 여기에도 관련된다. 예를 들어, 레옹 바티스타 알베르티가 중앙집중식 구조의 교회를 옹호한 일은, 전 세대 학자들에게 예배와 종교적인 예식의 실질적인 측면에 대한 [그의] 관심의 부족

48 Alberti, *Ten Books of Architecture*, 196.

49 Ibid., 300.

50 경관디자인에 대한 마르티니의 접근은 다음 자료를 참조. Lazzaro, *Italian Renaissance Garden*, 44.

을 암시하는 것처럼 보였다(가령, 중앙집중식 설계는 제단의 배치 문제를 야기한다). 그러나 비트코워가 주장했듯이, "그러한 중앙집중식의 설계에서 기하학적 패턴은 절대적이고, 불변하며, 정적이고 완전히 명료하게 보일 것이다. 모든 부분이 신체의 조화롭게 연결되어 있는 저 유기체적인 기하학적 균형 없이, 신성은 스스로를 드러낼 수 없다."[51]

비트코워의 가설은 건축의 역사를 넘어선 의미를 내포하고 있다. 비록 르네상스 경관디자인에 대한 심상이 거의 전적으로 세속적인(오비디우스적인) 것일지라도, 신의 창조물로서의 자연과 '기하학자인 신(Deus Geometer)'이라는 신에 대한 동시대의 생각은, 동시대의 건축과 마찬가지로, 16세기에서 17세기 초 정원의 배치에도 영향을 미쳤을 것이다. 그렇다면 충분히 인식되지 못한 르네상스 경관디자인의 목표는, 신성한 질서다시 말해 자연계에 고유한 기하학적 질서를 드러내는 것이지, 인위적인 기하학적 체계를 부과하여 자연을 '개선'하거나 또는 대체하는 것이 아니라는 결론이 나온다. '자연은 본래 원(圓)을 즐거움으로 삼는다(Nature delights primarily in the circle)'는 알베르티의 진술은 이러한 방식으로 이해되어야 한다는 것이다. 실로, 신의 창조는 본래적인 이성적이고 기하학적인 원리에 따라 구상되어야 한다. 이 시대의 경관디자인은 따라서 새로운 인위적인 기하학적 체제를 강요하기 보다는 자연의 숨겨진 질서를 드러내고자 했다.[52] 요컨대, 다미가 시대착오적으로 생각했던 것과는 달리,

51 Wittkower, *Architectural Principle*, 7.

52 찬드라 무케르지(Chandra Mukerji)는 프랑스의 르네상스 부르주아 정원에 관해 비슷한 관점을 내놓았다. 저자의 다음 자료를 참조. Mukerji, "Bourgeois Culture and Fench Gardening" 178-179. 과학과 디자인에 관련된 계시의 개념에 관해 더 자세한 내용은 나[저자]의 『모델로서의 자연 *Nature as Model*』을 참조하라. 또한 D. R. 에드워드 라이트의 다음과 같은 언급에도 주목하라. "이탈리아 정원에 관한

자연은 '무심한(영혼 없는)' 것이 아닌 그것과는 전혀 다른 것으로 생각되었다.

16세기 경관의 기하학이 [자연에] 잠재한 것을 드러내기 보다는 [임의적으로] 부과되었다는 개념은, 역사적 정원을 일련의 양극성의 집합 또는 마니교의 '대립하는 것처럼 보이는 것들의 전투'[53]로 해석하려는 뚜렷한 경향의 한 예이다. 이러한 대립들 중 가장 중요한 것은 예술과 자연의 대립으로서, 근대 초에 벌어진 이들의 경쟁에선 보통 예술이 승리했다고 여겨진다. 코핀의 말처럼 "물, 돌, 초목과 같은 자연의 모든 요소는 인간의 지배력을 드러내기 위한 것이었다." 확실히, 파라고네(paragone, 비교)의 개념은 다른 분야에서도 그렇지만 경관디자인에서 중요했으며, 이 시기에 정원이 때때로 자연에 대한 예술의 승리로 개념화되었다는 생각을 뒷받침하는 몇 가지 증거를 찾을 수 있다. 예를 들어, 피렌체의 조각가 바치오 반디넬리(Baccio Bandinelli)는 1551년 보볼리 정원의 분수를 디자인해달라는 요청을 받았을 때, "사람이 짓는 것들은 반드시 그가 심는 식물들의 안내자가 되어야 하며 그것보다 우세해야 한다"[54]고 주장했다.

그러나 반디넬리의 의견이 대표적인 것이 아니다(오에티가 '이탈리아 정원박람회'의 카탈로그에서 인용한 16세기의 문헌적 자료가 유일하게 반디넬리뿐이었다는 것은 우연이 아니다.) 다른 예술가들은 정반대의 관점을 표출했다. 가령, 로렌초 로토(Lorenzo Lotto)는 베르가모(Bergamo)에 있는 산타 마리아

글들은 예술과 자연을 대립시키고 또 계층화하는 특징을 지니는데, 이는 해체될 필요가 있다." Wright, "Some Medici Gardens," 34.

53 다음 자료를 참조. Francis and Hester, eds., *Meaning of Gardens*, 4.

54 "Le cosec he si Murano debbono essere guida e superiori a quelle che si piantano." *Mostra*, 23.

마조레 성당의 성가대석을 장식할 인타르시아(intarsia, 나무쪽 세공) 패널을 디자인하며 다윗이 압살롬에게 채찍질 당하는 모습을 묘사했다. [다른 패널 하나에서는] 다윗의 목이 많은 젖가슴을 지닌 아르테미스 여신의 형상으로 의인화된 자연에 [천 따위를 묶듯이] 묶여 있다. 의미는 명확하다. 로토는 자연의 지배를 받는 남성과 여성을 묘사한 것이다.[55]

경관과 정원에 관한 일부 르네상스 저술에서 예술과 자연의 관계는 협력적으로 여겨졌다. 가령, 클라우디오 톨로메이(Claudio Tolomei)는 로마의 트레비 분수 근처에 있는 동굴 정원을 다음과 같이 묘사했다. "예술과 자연을 혼합하면(mescolando) 그것이 예술의 작품인지 자연의 작품인지 알 수가 없다. 이에 반해, 이제는 그것이 자연적인 인공물처럼, 그 다음엔 인공적인 자연처럼 보인다."[56] 야코포 본파디오는 1541년도의 편지에서 톨로메이와 동일한 주장을 하면서, 정원디자인에서 예술과 자연의 상호(그리고 온화한) 작용은 각각의 요소가 단독으로 달성할 수 있는 것보다 더 놀라운 효과를 생성한다고 적었다.[57]

르네상스 정원의 기하학이나 제3자연으로서의 16세기 정원의 개념이나 그 어느 것도, 다미와 오예티의 승자주의의 수사법을 정당화하지는 않는다. 역사적 자료는 르네상스 정원을 예술에 의한 자연의 지배의 표현으

55 이에 대한 설명은 다음 자료를 참조. Nielsen, "*Diana Efesia Multimammia*," 461.

56 "Mescolando l'arte con la natura, non si sa discernere s'elle è opera di questo o di quella; anzi or altrui pare un naturale artifizio ora una artifiziosa natura." 번역문은 다음 출처를 따름. Taegio, *La Villa*, 61. 벡(Beck)은 이 진술들에 대하여, 또한 그것과 같은 책에 담긴 타에조 글과의 관계에 대하여, 주의 깊은 연구를 제공한다. "세 개의 자연(three natures)"의 전반적인 개념에 대해선 다음 자료를 참조. Hunt, "*Paragone* in Paradise."

57 다음 자료를 참조. Lazzaro, *Italian Renaissance Garden*, 58.

로 보는 근대적 관점에 정당성을 거의 부여하지 않는다. 파시스트 프로젝트는 물론 국가의 정체성, 힘, 활력에 대한 정치적인 신념에 밀접히 연결되어 있고, 이는 1920대와 1930년대 이탈리아 디자이너와 저술가들에 의해 일어난 르네상스 정원의 의도적인 역사적 왜곡을 설명하는 데 (아니면 증명하는데) 도움이 된다. 더욱 놀라운 것은 이들의 노골적인 조작이 제2차 세계대전 이후 경관 역사가들의 후속 작업에서 온전히, 그리고 조작이 간과된 체, 살아남을 수 있었다는 것이다.

이탈리아 르네상스 정원 수용의 역사

오예티는 이탈리아 정원을 자연이 조작되고, 지배되고, 궁극적으로는 굴욕 당한 '이성적인 정원'으로 규정했으나, 이는 경험과 사용보다는 디자인에 노골적으로 특권을 부여한 환원주의적인 규정이다. [이와는 달리] 르네상스 경관디자인의 수용의 역사는 당대의 방문객들에게 정원이 보다 더 복잡하면서도 덜 온건한 존재였다는 것을 보여준다.

정원에 대한 두 개의 서술은 르네상스 시대의 경관디자인이 포용할 수 있는 반응의 범주를 제안한다. 그 범주는 대립하는 두 극(단)으로 생각될 수도 있으며, 그 사이에는 근대 초의 서로 다른 반응들이 자리할 수 있다. 첫 번째는 프란체스코 콜론나가 『힙네로토마키아 폴리필리』(1499)에서 허구적인 경관을 논하는 부분이고, 두 번째는 조르조 바사리가 『예술가들의… 삶』(1568) 안의 니콜로 트리볼로에 관한 대목에서 카스텔로 소재

의 빌라 메디치 정원에 대해 상세히 논의한 부분이다.[58]

『힙네로토마키아』는 두 권의 책으로 구성되어 있다. 첫번째 이야기는 주인공 폴리필로가 직접 이야기하지만, 두 번째 이야기는 폴리필로의 연모의 대상으로서 콜론나의 고대적 판타지의 전제가 된 님프 폴리아(Polia)의 관점에서 이야기가 진행된다. 이 내러티브는 기발한 착상으로서 꿈속의 꿈이라는 문학적 장치에 의지한다. 정원, 건축물, 예술품, 그리고 수많은 아름다운 님프들에 대한 폴리필로의 묘사는 따라서 두 차례 자리 이동을 한다. 다시 말해, 폴리필로는 그가 그것들을 꿈꾸는 장면을 꿈꾸게 된다.

첫 번째 책의 시작 부분에서, 폴리필로는 잠이 들자마자 악몽에 압도된다. 그는 어두운 숲 속에 있는 자신을 발견하고 그곳에서 '공포로 무력해지는데', 이는 경관을 적대적이거나 무서운 것으로 묘사한 르네상스 시대의 중요한 문학적 이미지이다.[59] 그러나 그는 곧 가까스로 숲을 탈출하여 개울을 발견한다. 개울 둑에 누운 그는 몰려든 피로로 인한 "달콤한 나른함"을 받아들이고 다시 잠에 빠져든다.[60] 독자는 이제 그의 두 번째 꿈속 (혹은 꿈속의 꿈)에 있게 된다. 이 책의 첫 번째 베니스 판의 서문 중 하나에 따르면, 여기서 폴리필로는 "피라미드, 오벨리스크, 거대 건축물의 폐허⋯ 큰 말, 거대한 코끼리, 엄청나게 큰 거인상, 웅장한 입구⋯ 두려움, 다섯의 님프로 표현되는 오감, 놀라운 욕조, 분수, 자유의지를 지닌 여왕의 궁전, 그리고 훌륭한 왕실 잔치⋯ 갖가지 보석이나 값비싼 원석들⋯

58 『힙네로토마키아 폴리필리』 이전의, 정원에 대한 반응을 기록한 자료에 대한 설명은 (내[저자]가 강조하는 것과는 차이가 있지만) 다음 자료를 참조. Hunt, "Experiencing Gardens and Landscapes."

59 Colonna, *Hypnerotomachia*, 15.

60 Ibid., 19.

〈어두운 숲〉, 프란체스코 콜론나의 목판화, 『힙네로토마키아 폴리필리』(베니스, 1499). Courtesy of Special Collections, Baillieu Library, University of Melbourne.

삼박자의 음악을 동반한 발레 공연 속에서의 체스 게임, 이어 하나는 유리, 하나는 실크, 하나는 인간의 삶을 뜻하는 미로로 된 세 개의 정원, 그리고 그 중앙에는 삼위일체가 상형문자, 즉 이집트인들에게 신성한 새김 기술로 표현된 벽돌재료의 열주가 있는 정원"[61]을 맞닥뜨린다.

폴리필로는 그가 접하는 "값을 매길 수 없이 귀중하고 초인적인 진귀함"에 대해 묘사하며 건축의 "관능적인" 효과들, "형언할 수 없는 화려함" 그리고 그의 꿈 왕국의 "과잉(superabundance)"에 대해 논한다.[62] 그

61 Ibid., 15.
62 Ibid., 17, 56, 99, 117.

의 "열렬한 욕망"은 님프 폴리아와 고대의 건축 및 예술 작품으로 동등하게 향하고, 그의 "심장의 용광로"에선 "육욕적이고 고결한 상상"은 물론, "채워지지 않는 식욕"과 "달콤한 염증"을 불러일으킨다.[63] 폴리필로가 마주하는 것의 대부분은 미적으로 압도적이거나 심오하여 실로 그의 서술 능력을 넘어선다. 그러한 작품들은 "신성한 비밀(arcana)"과 "신비에 눈을 뜨게 하기 위한 심오한 교육(mystagogy)"의 범주에 속한다고 그는 말한다.[64]

폴리필로의 관능적인 황홀경은 키테라(Cythera)라는 정원 섬에서 비너스의 분수와 만났을 때, 거의 견딜 수 없을 정도로 압도적이 된다.

봄의 신록이 장식하는 믿기지 않을 정도로 향기롭고 즐거운 장소, 맑은 공기 속에서 재잘대고 싱그러운 잎사귀 사이를 날며 지저귀며 새들, 이 모든 것이 외적 감각에 극도의 기쁨을 준다. 그리고 님프들이 그들의 신기한 악기로 연주하며 사랑스럽게 노래하는 것을 들었을 때, 그리고 그들의 신성한 행동과 겸허한 움직임을 보았을 때, 나는 행복의 극치에 다다른 것을 느꼈다. 게다가, 너무도 고귀하고 우아한 배치의 디자인을 지닌 건축물을 호기심을 갖고 유심히 살펴보며, 나는 불멸의 주피터의 도움으로 (!) 내가 전에는 알지 못했던 그 향기들을 열렬히 들이 마셨다. 너무도 많고 다양한 즐거움, 그 과도한 희열, 그리고 그처럼 관능적인 충족에 정신이 산란해져, 나는 진정으로 내 감각들 중 무엇을 주목한 대상에 확고히 고

63 Ibid., 80, 83, 57, 64, 64.

64 Ibid., 177, 224.

정시킬 지 알 수 없었다.[65]

정원에서의 반응에 대한 이 설명은 루시니가 1931년 그의 "16세기 피렌체 정원"의 모형을 만들 때 의지했다고 추정되는, 카스텔로의 빌라 메디치 정원에 대한 바사리의 묘사에 비교될 수 있을 것이다. 콜론나의 주인공이 새와 음악 소리, 정원의 후각적인 즐거움, 건축디자인의 우아함(폴리필로가 말한 "나의 굶주린 눈")에서 즐거움을 찾았다면, 이와는 달리 바사리는 오로지 정원의 미적인 요소 또는 시각적인 요소에만 관심을 가졌다. 바사리는 다음과 같이 쓴다. "정원 한 가운데에는 높고 두꺼운 사이프러스와 월계수 및 도금양(myrtles)이 야생의 상태로 자라고 있고, 2.5 '브라치아(braccia, 팔)[66]' 높이의 울타리로 둘러싼 미로가 조성되어 있는데 이는 너무나 규칙적이어서 마치 붓으로 그린 것처럼 보인다."[67] 바사리가 트리볼로의 정원디자인을 그림에 비교한 것은 높이 평가할 만하나, 이것은 분명히 시각 매체에 특권을 부여하며 폴리필로를 극도로 격양시켰던 정원 경험에서의 그 중요한 관능적 차원("나는 진정으로 내 감각들 중 무엇을 주목한 대상에 확고히 고정시킬 지 알 수 없었다")를 인정하지 않는다.

디자인에 대한 바사리의 배타적인 강조는 정원을 하나의 이미지로 축소시키는데, 이는 경관의 역사에 막대한 영향을 미쳤다. 그러나, (근대성

65 Ibid., 358.

66 역주) 길이를 재는 단위로서 2.5브라치아의 경우 약 1.75m이다.

67 "É nel mezzo di questo giardino un salvatico d'altissimi e folti cipressi, lauri e mortelle, i quali girando in tondo fanno la forma d'un laberinto circondato di bossoli alti due braccia e mezzo, e tanto pari e con bell'ordine condotti, che paiono fatti col penello." Vasari, *Opere*, 6: 74. 번역은 다음 출처를 따름. Vasari, *Lives*, 3: 170.

을 구성하는 시각중심적 광학 체계의 발원지가 르네상스라는 근대의 주장에도 불구하고), 이 시대에 시각적 우위가 결코 절대적이지 않았다는 본질적인 증거들이 있다.[68] 예를 들어 카스텔로의 메디치 정원을 디자인한 트리볼로는 시각보다 촉각을 선호한 것으로 알려져 있다. 그는 베네데토 바르치의 유명한 파라고네(paragone, 비교)에 관한 질문에 다음과 같이 답했다.[69] "조각은… 진실이 무엇인지를 보여주기 위해 손을 사용하는 [저자. 예술]…이다. [저자. 만약] 맹인이… 우연히 대리석이나 나무 또는 점토상을 마주치면, 그는 그것이 [저자. 살아있는 사람]의 형상이라고 주장할 것이나… [저자. 그러나] 회화였다면, 그는 전혀 아무것도 조우하지 못했을 것이다… [저자. 왜냐하면] 조각은 실제의 것이고, 회화는 거짓이기 때문이다."[70] 트리볼로는 회화와 조각의 상대적 가치에 관한 근대 초 미학에서의 공통적인 토포스(topos, 논의의 장)[71]를 이룬 회화와 조각의 상대적인 장점을 되풀이하고 있지만, 조각가이자 정원디자이너로서 그가 촉각의 더 높은 진실성을 강조한다는 점에는 관심을 둘 만하다.[72]

68 경관의 역사와 관련해, 이러한 쟁점에 대한 일부 유용한 조사에 대해선 다음 자료를 참조. Harris and Ruggles, "Landscape and Vision." 르네상스 이후 서구 문화의 시각중심주의에 관해 잘 알려진 설명은 다음을 참조. Jay, "Scopic Regimes."

69 역주) 파라고네(paragone). 르네상스 시대에 있었던 예술적 논쟁 중의 하나로서 회화와 조각 간의 우월성을 따지는 (비교하는) 논쟁이었다. 연장선 상에서, 회화화 시, 건축과 시에 관한 우월성의 논쟁도 벌어졌다.

70 번역은 다음 자료를 따름. Johnson, "Touch, Tactility, and the Reception of Sculpture," 69. 이탈리아로 된 텍스트는 다음 자료를 참조. Barocchi, ed., Scitti d'arte 1: 518.

71 역주) 토포스(topos). 그리스어로서 근본적으로는 물리적 '장소'를 뜻한다. 그러나 이를 넘어, 토론이 오가는 '논의의 장소', '생각이 모이는 장소'의 의미를 또한 갖는다. 이 책에서 저자는 이 두 의미를 문맥에 맞춰 모두 사용한다.

72 어쩌면 다른 어떤 예시보다도, 카스텔로의 빌라 메디치 정원이 감각적 반응을 중

바사리의 응답이 실제 공간에 관한 것이었던 반면, 폴리필로의 응답은 허구적인 것이었으나, 후자가 특이한 이미지를 선호했다 하여 이것에 선례(실제적 공간)가 없음을 의미하지는 않는다. (콜론나는 키테라 섬의 해안에는 "괴물 같은 고래의 [성적] 사정의 향기로움에 대한 풍부한 증거"가 있다고 적고 있다).[73] 예를 들어, 분수와 흐르는 물에 대한 폴리필로의 설명은 다른 역사적인 자료들을 상기시킨다.

『힙네로토마키아』의 경관을 탐험하던 초기에 폴리필로는 세 개의 문으로 표시된 세 개의 경로 중 하나를 선택해야 했다. 로지스티카(Logistica, 논리 계산)의 충고에도 불구하고, 늘 그렇듯이, 폴리필로는 님프 텔레마(Thelema, 욕망)를 따르기로 결정한다. 로지스티카는 텔레마와는 대응관계로서 "지각되는 것들은 오직 감각만을 위하기 보다는 지성에 더 큰 즐거움을 준다"[74]며 그에게 주의를 주는 인물이다. 그의 충고를 무시한 채 감각적인 것을 좇아 폴리필로는 "푸른 약초와 꽃으로 땅이 뒤덮인 관능적인 장소, 이어 맑고 용솟음치는 샘물과 굽이치는 시냇물이 요란한 소리로 흐르는 충만한 위안과 안락이 감도는 장소"로 들어간다. 그곳은 앞이 탁 트인 목초지와 잎이 무성한 나무가 만들어낸 시원하고 거의 차갑기까지 한 그늘이 있는 아주 기분 좋고 물이 풍부한 곳이었다."[75]

콜론나는 흐르는 물소리를 강조하며 정원을 "관능적"이고 "아주 기

시한다는 점을 언급하는 것이 더 나을 수 있다. 헤라클레스에게 압사당하는 안타이오스의 형상(조각) 외에도, 그곳에는 크고 빽빽한 시트러스 나무 무리의 강렬한 향기 및 떨고 있는 아펜니노의 형상이 있었다.

73 Colonna, *Hypnerotomachia*, 293.

74 Ibid., 128.

75 Ibid., 138.

분 좋은(delicious)" 장소로 묘사하는데, 이는 곧 비시각적인 용어이다. 사실, 근대 초에 정원에서 물의 특징은 '일반적으로' 시각적이거나 건축적인 것 이외의 용어로 표현되었다. 그 시기에 사용된 단어는 소리를 드러내는 방식이었고 이는 자주 의성어로 등장한다. 일반적으로 쓰인 말에는 모르모리오(mormorio, 중얼거림), 고르골리(gorgoli, 배수관에서 물이 콸콸 흐르는 소리), 제미티이(gemitii, 신음,탄식), 스프루차멘티(spruzzamenti, 분무), 볼로리(bollori, 거품일기), 희미하게 떨기, 트레몰리(tremoli, 잔물결), 그론다이에(grondaie, 물받이 홈통), 스푸메(spume, 거품), 그리고 잠필리(zampilli, 분출) 등이 포함된다.[76] 정원에 움직이는 물의 다양한 소리를 묘사하면서 미묘한 차이를 구별할 수 있도록 하는 매우 정교한 용어 사전이 분명히 존재했다.

상대적으로 분수 디자인에 관한 어휘는 빈약했다. 예를 들어, 그의 소론 "정원에 대하여(Of gardens)"(1625)에서 프란시스 베이컨은 단순하게 "나는 분수가 두 개의 본성을 갖는다고 생각하는데, 하나는 물을 흩뿌리거나 높이 내뿜는 것이고, 다른 하나는 평방 약 30-40피트의 크기로 물고기, 점액 또는 진흙 없이 제법 큰 물을 수용하는 것이다."[77]라고 쓰고 있다. 따라서 분수 디자인에는 두 가지의 기본 유형, 즉 분사형와 폭탄형이 있지만 이는 물의 성질에 항상 종속된다. 베이컨은 이 주제에 대해 더는 할 말이 없었다.

1543년 7월 26일 지암바티스타 그리말디(Giambattista Grimaldi)에게 보낸 편지에서, 톨로메이는 당대의 분수가 "보는 것"뿐만 아니라 "듣고,

76 다음 자료를 참조. Tchikine, "*Giochi d'acqua,*" 57-58.
77 Bacon, *Philosophical Works*, 794.

목욕하고, 맛보는 것"[78]에도 호소한다고 적었다. 이는 정원도 이와 같다는 것은 자명한 사실이며, 어쩌면 분수보다 더 할 수도 있다. 경관디자인에서 시각적 외관은 여전히 중요한 것으로 남아있지만, 르네상스 정원의 경험은 확실히 '전적으로' 시각적이지 않다. 이 시대가 물의 청각적 효과의 미묘한 차이를 구별하기 위해 발달시킨 용어와 같은 역사적인 자료는 이점을 강조한다. 정원의 이러한 차원에 대한 무시는 근대 경관의 역사가 바사리를 추종하며 시각적으로 건축적인 요소를 다른 형태의 경험보다 우선시 하려했음을 시사한다.

정원에 관한 보다 포괄적인 수용의 역사를 재구성하는 것이 가능하다는 생각이 이 분야 내에서 주목을 받기 시작했다.[79] 존 딕슨 헌트와 미셸 코난(Michel Conan) 각자가 벌인 정원의 '사후세계'와 '사회적 수용'에 관한 연구는 강조점을 디자이너와 후원자에서 경관예술에 대한 역사적인 관람객들의 반응으로 옮겨 놓기 시작했다.[80] 그렇지만 [아직] 코난 조차도

78 다음 자료를 참조. Tchikine, *"Giochi d'acqua,"* 63.

79 데이비드 R. 코핀의 『삶의 빌라 *Villa in the Life*』는 로마에 있는 르네상스 시대의 빌라와 정원의 사용에 대한 연구의 주요 선례이지만, '사용'이 반드시 '수용'에 해당하지는 않는다. 미셸 코난은 편저인 『바로크의 정원 문화 *Baroque Garden Cultures*』 서문에서 (p. 1) 다음과 같이 썼다. "정원 문화에 대한 이해를 새롭게 하기 위한 단계로서, 지난 오 년간 정원의 사회적 수용에 관한 연구가 반복적으로 요구되어 왔다. 우리는 그러한 도전을 시작함으로써, 정원 역사의 전환점이 타결되도록 하려한다. 넓은 의미에서 볼 때, 지금까지 정원의 역사는 후원자와 정원 디자이너의 의도를 정립하는 일에, 그리고 그 의도를 넓은 문화적인 동향과 연결지어 정원디자인의 변화를 설명하는 일에 관심을 가져왔다."

80 Hunt, *Afterlife of Gardens*. Conan, ed., *Baroque Garden Cultures*. 그 주제에 관한 가장 실질적인 작업은 헌트의 것이다. 또한 그의 더 앞선 시기 서술들도 참고하라. "우리는 무엇보다도, 정원이 추론적인 경험만큼이나 극적인 것을 산출한다는 것을 인정하는, 정원의 수용 또는 소비의 역사가 필요하다. 디자인된 경관에는 가상의 차원이 존재한다. 즉, 디자인된 경관은 명백하게 객관적이만, 그것은 이를테면 받

다음과 같이 썼다. "사회적 수용을 어떻게 정의해야 할지가 전체적으로 명확하지 않지만, 그 정의가 무엇이 되던지 간에, 정원에서의 수용의 문제를 연구할 방법을 고안해야만 한다."[81] 디자인된 경관의 수용의 역사에 더 많은 관심을 기울여야 한다는 주장을 지지하는 것은 참으로 쉽지만, 정확히 이것을 어떻게 완수해야만 역사적 정원의 사회문화적 의미를 이해하는데 실질적으로 기여할 수 있는지 그 방식을 아는 것은 훨씬 어렵다.

코난은 네 가지의 가능한 접근법 혹은 방법론을 식별해 낸다. (1)역사적 관람자의 관점 재구축 (2)계승한 문화적 형태의 재해석 및 적응이 가능한 재사용에 관한 연구 (3)정원의 역사적 표현의 분석, 그리고 (4)문화적인 판단으로서의 수용, 즉 그의 혹은 그녀의 문화에서 널리 공유된 관점이 필연적으로 개인의 반응으로 표출되는 것에 관한 연구이다.[82] 경관

아들일 수신인, 그것의 존재를 느끼고, 감각하여 특질을 이해하는 관객, 또는 방문객, 혹은 거주자와 같은 그 누군가가 필요하다. 경관을 사용하거나 거주하는 것은 그 디자인에 대한 반응으로 간주될 수 있으며, 그러한 반응을 연구한다면 우리는 디자인의 역사를 더 잘 이해할 수 있을 것이다. 따라서 우리는 사람들이 말과 이미지를 통해 장소에 어떻게 반응했는지를 추적할 필요가 있다. 그리고 특히 경관 건축에 관한 장소의 본질적 특징 중의 하나는 그 취약성, 변화무쌍함, 심지어 자연 요소의 예측불가능성이 디자이너의 통제 하에 있다는 것이며, 그 때문에 이 쉽사리 사라지는 특성을 포착하는 한가지 방법은 그에 대한 후속 반응을 표시하거나(to plot) [글, 그리기, 도표 등…], 또는 어떤 다른 유형의 방문객들이 다른 과정을 통해 다른 조건의 정원 경험에 접근하는지를 이해하는 것이다. 더 나아가, 이 수용의 역사는 관심의 대상이 되지 않을 것이며, 그것은 정원에 대한 '독해'나 경험이 옳은지 또는 받아들일 수 있는지를 물어야 할 의무에서조차 심지어는 해방될 것이다… 오히려, 우리는 어떻게 그 독해의 과정이 일어났고 또 어떻게 그 과정이 수행되었는지를 살펴봐야 할 것이다." Hunt, "Approaches (New and Old)," 89.

81 Conan, ed., *Baroque Garden Cultures*, 15.

82 Ibid., 32-33. 또한, 『수행과 전용 *Performance and Appropriation*』에 있는 코난의 서문을 참조하라. 그 안에서 코난은 17세기 파리 튈르리 궁전(Tuileries)의 사회사를 논한다. 그의 말처럼(p. 4), 이 역사는 "의식(ritual)이 어떻게 정원의 문화적인 중요

의 역사가들은 거의 틀림없이 늘 두 번째와 세 번째 방법을 실행해왔다. 정원에 대한 역사적인 서술들은 이 분야에서 가장 중요한 연구 자료들 중의 하나를 제공한다.[83]

비록 코난은 언급하지 않았지만, D. R. 에드워드 라이트(D. R. Edward Wright)가 쓴 소론 "피렌체 르네상스의 일부 메디치 정원들: 후기-미학적 해석에 의한 소론(Some Medici Gardens of the Florentive Renaissance: An Essay in Post-Aesthetic Interpretation)"(1996)은 첫 번째와 네 번째 접근법에 대한 초기의 모범적인 연구이다. 라이트는 정원에 관한 기존 역사가 미학적 의도를 강조해왔으며, 정원의 사용과 수용에 대한 외면이 사회적 차원에서 그를 수반해 왔음에 주목한다. 그가 논하듯이, 소론의 목적은 다음과 같다.

> 잘 알려진 16세기 일군의 정원을 디자이너가 아닌 사용자의 관점에서 다시 연구하기 위해, 형식적/시각적 분석이란 담론의 범주로 오해되지 않는 해석의 프로토콜을 확립하기 위해, 물리적인 인프라에 관련된 사용의 관례와 기능적 요건들을 검토한다. 이러한 접근이 역사적 비교와 유형학적인 범주화에 대한 대안적이고, 비-양식적인 모델로 가는 길을 열어줄 확장된 담론에 도달하기를 바란다… 이것은 시각적/미적 해석을 대체하려는 것이기 보다는 그

성을 확립시켰는지에 대한 질문을 불러일으키고 있으며, 또한 그 의미를 논의하기 위한 주요 원천으로 정원의 도상학 연구에 대한 의존에 의문을 제기한다."

83 로이 스트롱(Roy Strong)의 작업은 이러한 접근 방식을 잘 보여준다. 그의 다른 책 중에서 다음을 참조. *The Artist and the Garden.*

것을 논하기에 적절해 보이는 다른 담론으로 통합하려는 것이다.[84]

이 가설을 바탕으로, 라이트는 농업, 건강 및 정원 탐방의 의학적으로 이로운 효과에 대한 16세기의 관념들로부터 출발해 카스텔로, 프라톨리노, 그리고 피티 궁전(보볼리 정원)의 메디치 정원들을 재해석한다. 그 결과 근대 초에 조성된 세 개의 정원에 대한 독창적인 해석이 탄생했다. 라이트는 오예티와 그 이후 저술가들의 주장과는 대조적으로, "르네상스 시대의 논문에서는 '정원'의 시각적인 즐거움이 늘 농업에서의 필요성과 사용을 고려해서 생겨난 질서정연한 패턴의 이차적인 결과로 다뤄진다"[85]는 것을 입증했다. 정원 탐방의 긍정적인 의학적 효과는 이 시기의 정원을 이해하는 데 핵심적인 것으로 드러났다. 라이트의 주장은 이와 같이 특정한 역사적 관점을 재구축하는 작업에 의거하며, 그는 당대의 농업과 의학 서적에 관해 면밀한 연구를 진행함으로써 이를 성취했다.

코난의 "지각의 지평(horizon of perception)"은 마이클 박산달이 예술사적으로 설명한 "시대의 눈"[86]과 다르지 않다. 박산달의 주장처럼, 르네

84 Wright, "Some Medici Gardens," 35.

85 Ibid., 41.

86 Baxandall, *Painting and Experience.* 또한 코난과 라이트의 접근법은 역사학의 아날학파가 프랑스에서 개척한 "심성사(心性史)(histoire des mentalités)"와도 유사하다. 정원과 경관 연구에선 아직 개척되지 않은 이 접근법의 유용성에 관한 간략한 논의는 다음 자료를 참조. Beneš, "Recent Developments," 65-66. 특히 베네스의 다음의 언급을 참조. "바로 이 유형의 작업과 이것이 갖춰 놓는 광범위한 토대를 현재와 다음 세대의 이탈리아 정원 학자들이 바라보게 될 것"이며(p.66), 그리고 "지금까지 이탈리아 정원 연구에서 우리는 프랑스 사회사 및 문화사 학자들과 이론가들이 프랑스 정원을 연구하며 전유한 풍부한 결과에 견줄 만한 어떠한 것도 발견하지 못했으나, 이들은 프랑스 정원을 사회사나 심성사의 일부로 간주하며 새로운 통찰을 제공했다"(p. 69). 또한 다음 자료를 참조. Beneš, "Methodologicall

상스의 예술품에 대한 우리의 이해가 서로 무관한 수많은 활동, 관례와 경험(배럴의 측정에서부터 춤추기에 이르기까지)에 의해 형성되는 관객성의 조건을 (또는, 사람들이 '무엇을' 생각했는지 만이 아니라 '어떻게' 생각했는지를) 재구축하는 일에 달려있다면, 르네상스 정원의 수용의 역사도 그와 마찬가지로 잠재적인 해석의 도구와 역사적 관람자의 경험을 통합하고자 시도해야 한다. 오비디우스와 다른 인물들의 상상의 세계는 근대 초 정원디자인과 그 경험에서 자명하게 환기되었지만, 주장하건대 이는 푸코가 법률가와 내과의사들의 "법률적·생물학적 영역(juridico-biological domain)"[87]이라 불렀던 다른 담론들에서도 마찬가지였다.

대부분의 르네상스 정원은 하피, 스핑크스, 용, 거인과 [새롭게] 발명된 혼종들과 같이 그 시대가 '괴물'로 정의했을 만한 예시들을 포함하고 있었다. 이들의 존재 의미는 르네상스 정원이 로쿠스 아모에누스의 부활이나 많은 후속 개정판을 낳은 오예티의 '이성의 정원'과 같은 친숙한 해석적 틀에 의지해 결정될 수 없다. 르네상스 디자이너들의 배타적인 목표가 고대 고전기의 로쿠스 아모에누스를 복원하는 것이었다는 견해는 사실, 오예티가 이탈리아 정원을 가공되고, 지배되고, 굴욕당하는 자연에 대한 이성의 승리로 정의한 것만큼이나 환원주의적이다. 이 두 가정은 모두 모순과 다양성을 명백히 수용할 수 있었던 [정원의] 역사적인 형태를 드라마틱하게 단순화시킨다.[88] 경관디자인이 서로 전혀 다른 반응을 유발할 수 있으며, 그들 모두가 즐거움을 불러일으키지 않았을 수 있다는 가능성

Changes", 31-32.

87 Foucault, *Abnormal*, 55-56.

88 지아네토가 주지했듯, 16세기 이탈리아 정원디자인에선 그것들의 지역적 차이가 유사성보다 훨씬 더 두드러진다. Giannetto, "'Grafting the Edelweiss'", 60.

은 (카펠로가 오리첼라리 정원을 에르베 브뤼농이 "대립적인 '토포스'"라고 부른 것으로 일시적인 변형을 불러왔던 것처럼) 가장 친숙한 일부 모티프들의 거의 알려지지 않은 폭력성과 괴물들의 불안한 현존에 더해져, 르네상스 정원이 지금까지 인정된 것보다 더 모순된 문화적 산물이었음을 시사한다.

이 책의 중요한 전제는 르네상스 정원에 대한 수용의 역사가 문학과 미술사적인 전통 이외에도 광범위한 담론 또는 '사고방식(mentalités, 망탈리테)'을 고려해야 한다는 것이다. 이 책은 그러한 "사고의 개념들(mental conceptions)' 중의 하나를 괴물성과, 예술과 미학에 있어서 그것의 등가물인 '그로테스크'에 초점을 맞추어 상세하게 재구축하기를 시도한다. 가령, 그 시대의 의학과 법률 서적들은 사람들이 괴물, 기형, 그리고 다름에 대해 무엇을 또한 어떻게 생각했는지에 대해 중요한 증거를 제공한다.

괴물은 근대 초 유럽 문화에서 다층적 의미를 가지지만, 좀처럼 유순한 존재로 나타나지 않는다. 이 사실은 우리가 역사적인 정원을 목가적이고, 근심 없는 로쿠스 아모에누스로 이해해온 것에 시사하는 바가 있다. 최근 몇 년 간 소수의 다른 역사가들도 비슷한 결론을 내리기 시작했다. 르네상스 정원의 이중성(duality)에 대한 브뤼농의 중요한 논의에 대해선 서론에서 이미 거론한 바 있다. 에우제니오 바티스티의 매우 독창적인 저서인 『반-르네상스 L'antirinascimento』(1962)는 왜 아직도 영어로 번역되지 않은 채 남아있는지 이해할 수 없지만, 브뤼농의 관찰에 대한 (그리고 현재 이 책의 관찰에 대한) 주요 선행연구의 사례이다. 바티스티는 동시대의 학문적 경향에 반(反)하여 글을 쓰면서 르네상스 시대의 비이성적, '반 고전적'이고, 오컬트적(occult)이며, 미신적인 태도의 생존과 지속성을 강조했다. 그에게 주요 예시가 되어준 것은 정원과 그 안의 장식물이었다.

더 최근에 자키야 하나피(Zakiya Hanafi)는 (자세한 설명은 하지 않았지만)

르네상스 정원이 "경계적 공간(liminal space)으로, 즉 위반이 합법화되고 세상의 가치가 뒤바뀌는 곳으로" 기능했음을 시사했다.[89] 바티스티를 언급하며 하나피는, "보마르초와 프라톨리노 및 카스텔로 정원의 괴물스런 조각상은 후기 르네상스와 바로크 시대의 정원에서 그다지도 자주 계획되고 연출되었던, 이 꿈같은 순례, 즉 '지옥에서 에덴(Inferno to Eden)에 이르는 입문적 과정' [제5장을 참고] 에 적합한 장치였다"[90]고 말한다. 이와 유사하게, 마르첼로 파지올로(Marcello Fagiolo)와 마리아 루이자 마돈나(Maria Luisa Madonna)도 티볼리에 있는 빌라 데스테 정원의 의미가 티포에우스/티폰(Typhon)과[91], "셀 수 없이 많은 목소리가 때로는 신들을 또 때로는 야생 동물들이나 자연의 힘을 닮았고, 무질서의 광포한 힘을 구현하는 이 괴물"과, 관련이 있다고 주장했다.[92] 또 다른 예시는 안느 벨랑제(Anne Bélanger)의 가설이며, 이는 보마르초에 있는 사크로 보스코의 괴물스런 형상들이 정원은 잠재적으로 무섭고, 자연은 제멋대로이고 비도덕적이며 심지어 잔혹하다는 개념을 암시한다고 주장한다.[93] 벨랑제의 주장이 함축하는 것은, 브뤼농과 마찬가지로, 르네상스 정원이 즐거움 '그리고' 위험, 질서 '그리고' 혼돈의 [양가적인] 장소라는 것이다.[94]

이러한 점은 르네상스 경관디자인의 괴물들이 정원의 주요 주제와는

89 Hanafi, *Monster in the Machine*, 18.

90 Ibid.

91 역주) 그리스 신화에 등장하는 어깨에 백 개의 용이 달린 괴물.

92 Barisi, Fagiolo, and Madonna, *Villa d'Este*, 92.

93 다음 자료를 참조. Bélanger, *Bomarzo ou les incertitudes de la lecture*.

94 또한 다음 자료를 참조. Jeanneret, *Perpetual Motion*, Frascari, *Monsters of Architecture*. Pontecorboli and Gentile, *La Fontana dei Mostri*.

다른 별난 영외 거주자 또는 특이 성질의 추가물이 아니라, 그것의 정의
와 의미에 통합되어 있음을 시사한다. 따라서 필요한 것은 이원성, 모순,
역설을 수용하면서 이 괴물들을 하나의 더 큰 통합체의 일부로 볼 수 있
도록 하는 이론적인 틀이다. 이 장의 뒷부분은 이러한 노선에 따라 르네
상스 정원을 재구축하기 위한 하나의 가능한 모델, 푸코의 헤테로토피아
적 공간 개념을 탐구하는 데 전념한다.

개념적 틀. 헤테로토피아적 공간으로서의 정원

푸코의 헤테로토피아적 공간(heterotopic space) 이론에 관한 가장 잘
알려진 설명은 "다른 공간들(Of Other Spaces, Des espaces autres)"에서 등
장하지만, 그것은 본래 1967년의 한 강연에서 처음 발표되었고 그의 사망
직전이 되어서야 논문의 형태로 출판되었다. 그러나 이 이론에 관한 생각
을 그가 처음으로 소개한 것은 1966년 그의 초기 저작 중의 하나인『말과
사물』이며, 곧이어 (같은 해인 1966년) 한 라디오 방송에서도 재차 소개하
였다. 이 책에서 푸코는, 후일 더 영향력을 갖게 된 강의와 논문에서도 그
렇듯이, 헤테로토피아를 유토피아와 비교하지만 자신의 설명을 언어에
대한 것으로 국한한다.

> '헤테로토피아'는 불안을 야기하는데, 이는 아마도 그것이 은밀
> 히 언어의 기반을 약화시키고, 언어로 이것 '그리고' 저것으로 명
> 명하는 것을 불가능하게 하며, 통상적인 명칭을 산산이 부수거나
> 뒤얽히게 하고, "통사론(syntax)", 그것도 문장을 구성하는 통사론

만이 아니라 말과 사물이 (서로 나란히 또는 마주 보는 상태로) "함께 붙어 있게" 하는 덜 명백한 통사론까지도 사전에 파괴하기 때문일 것이다. 이것이 유토피아가 우화와 담론을 허용하는 이유이다. 즉, 이 것들은 언어의 미세한 단위 그 자체를 통해 실행되며 또한 '파불라(fabula)'[95]가 지닌 근본적 차원의 일부이다. 반면, 헤테로토피아는(보르헤스에서 너무도 자주 발견되는 것들처럼) 말을 무기력하게, 낱 말들을 달리는 선로에서 멈추게 만들고, 문법의 가능성에 대해 그 근원에서부터 이의를 제기할 뿐 아니라, 우리의 신화를 와해하고 (dissolve) 우리 문장의 서정성을 불임으로 만든다(sterilize).[96]

　　호르헤 루이스 보르헤스의 유명한 동물 분류법은 중국의 백과사전인 『천상의 자애로운 지식 만물상 *Celestial Emporium of Benevolent Knowledge*』에서 유래했으며, 이는 유토피아적이기 보다는 헤테로토피아적인데, 이유는 푸코의 말처럼 그것이 "같음과 차이를 구분 짓는 우리의 오랜 구별"[97]을 방해하고 붕괴의 위협을 가하기 때문이다. 푸코의 분석에 따르면, 헤테로토피아는 세상을 생각하고 조직하는 우리의 익숙한 방식을 불안정하게 하고 파괴하는 효과를 가진다. 만약 보르헤스가 제시한 세가지 분류

95　역주) 파불라(fabula). 라틴어로 담론, 서술/ 우화, 이야기/ 시, 연극 등을 뜻한다.

96　Foucault, *Order of Things*, xviii.

97　보르헤스의 이야기란 그의 짧은 에세이 "존 윌킨스의 분석적 언어(The Analytical Language of John Wilkins)"를 말하며 『다른 심문들 *Other Inquisition*』(101-105)에 담겨 있다. 이 글에 대한 푸코의 인용은 다음 자료를 참조. 『말과 사물 *Order of Things*』, p. xv. 역주) 『말과 사물』에서 푸코는 보르헤스의 중국 백과사전식 동물 분류법을 소개하는데, 보르헤스가 제시한 분류는 여기서 언급된 것보다 훨씬 많다 (a) 방부처리 된 동물, b) 훈련된 동물, c) 젖먹이 새끼 돼지, d) 인어, e) 우화 속 동물에서… n) 멀리서 보면 파리처럼 보이는 동물"에 이르기까지…)

에 따라, 동물이 황제의 소유인지, 가는 붓으로 그린 것인지, 또는 방금 물주전자를 깨뜨린 것인지의 여부에 따라 정의되고 또 범주화 될 수 있다면, 일반적인 범주의 모든 논리와 안전성은 의문시될 수밖에 없고, 특히 이 동물 분류 체계에서 핵심적인 '앞의 분류법에 포함된' 범주를 고려할 때 그러하다. 이런 관점에서 보면, 우리 자신이 지닌 범주화와 차별화 방식의 이성적이거나 '과학적인' 기준은 단지 자의적으로 보이기 시작할 것이다.

푸코의 헤테로토피아에 관한 두 번째 토론은 라디오 방송에서 진행된 "유토피아와 문학(Utopie et littérature)"에서 이루어졌는데, 여기서 그는 "절대적으로 다른 공간들(absolutely other spaces)"에 대한 연구에 전념하게 될 헤테로토피아 과학[98]을 제안한다. 이 단계에서 그의 생각은 헤테로토피아가 평범하거나 일상적인 공간들과 극명하게 대립한다는 것이었고, 이러한 구분은 1967년 강의에선 완화되었다. 이 토론에서 푸코는 이후에는 다시 등장하지 않는 흥미로운 예를 제시한다. 그에 따르면, 아이들의 놀이는 주변 환경을 그대로 반영하는 동시에 그것과 경합하는 다른 공간을 생성한다. 그는 침대 이불 속에서 하는 놀이뿐만 아니라 정원에 있는 텐트와 소굴(dens)을 언급한다.[99]

"다른 공간들"에서 푸코는 건축과 건축적 공간을 『말과 사물』에서 보다 더 명확하게 다룬다. 그는 표면상으로 전혀 어울리지 않는 분류체계에

98 역주) 푸코는 1966년 "헤테로토피아"에서 자신의 이론을 "하나의 과학"이라 소개했지만, 이듬해 "다른 공간들"에서는 당시 '과학'이라는 말의 남용과 그에 따른 변질의 우려를 고려하여, "체계적인 기술 방식"이라는 표현을 사용한다. 이에 관한 내용은 다음을 참조. 미셸 푸코, 이상길 역, 『헤테로토피아』, 문학과 지성사, 2020.

99 Johnson, "Foucault's 'Different Spaces,'" 76.

관한 보르헤스적인 취향을 제외하고는, 앞의 책에 담긴 초기의 간략한 개념적인 표현을 거의 유지하지 않는다. 헤테로토피아적 공간에 대한 그의 예에는 다음과 같은 것들이 포함된다. 기숙학교, 병역, 그가 "신혼여행"이라 부르는 것, 요양원, 정신병원, 감옥, 공동묘지, 극장, 영화관, 정원, 박물관, 도서관, 박람회장, "폴리네시아 마을", 터키 목욕탕, 스칸디나비아 사우나, 브라질 침실, 미국 모텔 방, 식민지, 사창가, 선박.

푸코에게 유토피아는 "실제 장소(place)가 아닌 장소(site)"인 반면, 헤테로토피아는 "실제하는 장소"[100]이다. 헤테로토피아는 어떤 의미에서 불협화음의 소우주(푸코의 용어로는 "반-장소(counter-sites)")이며 그들 문화의 실제 장소(site)를 나타내지만 동시에 그것에 이의를 제기하고 그것을 전복시킨다. 그것의 기능은 다음의 두 가지로 환원할 수 있다. 첫째는 환영을 창출하는데 기여하는 헤테로토피아이다. 둘째는 "보정의 헤테로토피아"이며 이는 허술하게 건설된 실재 공간을 완벽하게 만드는 것을 목표로 한다. 전자의 예시는 사창가인 반면, 후자의 예시는 미국에서의 청교도 식민지와 남아메리카의 예수회 식민지이다.

푸코는 그가 현재 "헤테로토폴로지(heterotopology)"라고 부르는 이 다양한 "다른 공간들"에 대한 체계적인 서술이 다섯 가지 원칙에서 시작될 것이라 제시한다. 그 중 마지막 세 개는 정원에서 중요한 원칙이다. 세 번째 원칙은 헤테로토피아가 "그 자체로는 공존할 수 없는 여러 공간들, 여러 장소(site)들을 하나의 실제 장소에 병치할 수 있다"[101]는 것이다. 그가 제시한 예에는 극장과 영화관이 포함된다. 그러나 정원은 이러한 모순된

100 Foucault, "Other Spaces", 24.
101 Ibid., 25.

장소들 중 가장 오래된 형태이다. 푸코는 다음과 같이 쓴다.

　　우리는 이제 천년이 된 놀라운 창조물인 정원이 동양에서는 매
우 깊고 중첩된 층위의 의미를 가졌다는 것을 잊지 말아야 한다. 페
르시아의 전통적인 정원은 세계의 네 방위를 대변하는 네 개의 부
분을 그 직사각형 안에 결집시켜야 하는 신성한 공간이었다. 그것
의 중심에는 움빌리쿠스(umbilicus, 세계의 배꼽)와 같은 다른 어떤
곳보다 더 신성한 공간이 있었으며 (그곳에는 물을 모아놓은 곳과 분수
대가 있었다), 정원의 모든 초목은 이 공간 즉 일종의 소우주 안에 한
데 모여있어야 했다. 양탄자의 경우, 그것은 본래 정원의 복제물이
었다(정원은 온 세계가 그것의 상징적인 완벽함을 재연하기 위해 합류해 만
든 양탄자이며, 양탄자는 공간을 가로지르며 이동할 수 있는 일종의 정원이
다). 정원은 고대의 시작 이래로 일종의 행복하고 보편화된 헤테로
토피아였다(우리의 근대적 동물원은 이 근원으로부터 생겨난다).[102]

　네 번째 원칙의 예는 공동묘지, 박물관, 도서관이다. 이는 곧 헤테로토
피아가 헤테로크로니(heterochronies, 異時性, 이시성), 또는 "시간의 조각들
(slices in time)"[103]과 관련이 있다는 것을 말한다. 여기서 푸코가 염두에 둔
것은 수집이나 아카이브적인 충동이며, 이것을 그는 그야말로 시간을 벗
어난 단일한 장소에 시간을 축적하려는 끊임없는 노력으로 보고, 이를 본
질적으로 근대적인 현상이라 여긴다.[104]

102　Ibid., 25-26.

103　Ibid., 26.

104　역주) 푸코는 17세기 말까지 박물관과 도서관은 개개인의 선택이 반영되었던 반

다섯 번째 마지막 원칙은 접근에 관한 것이다. 푸코는 헤테로토피아가 폐쇄적이지만 특정한 몸짓이나 의례를 거쳐 안으로 침투할 수 있다고 말한다. 다른 말로 하자면, 그것은 오로지 준공개적(semipublic)이다. 감옥과 사우나 또는 대중목욕탕이 이런 방식으로 작동하지만 모텔 객실도 마찬가지이다. 장 스타로뱅스키(Jean Starobinski)의 표현에 따르면 이곳들은 "항상 봉인된 채이지만 동시에 위험하게 노출되는"[105] 공간이다.

푸코 스스로는 이러한 발상을 더 발전시키지는 않았다. 사실, 1967년 강의에서 발표한 직후에 그는 그것을 버렸다고도 할 수 있다. 다시 말해 헤테로토피아 개념은 분명 공간성, 권력, 배제의 체제뿐 아니라 사회 제도에 대한 그의 평생의 관심을 반영하지만, 그의 전체적인 연구의 중심은 아니다. 지리학자 에드워드 소자(Edward Soja)에게 푸코의 개념은 "절망스러울 정도로 불완전하고, 모순적이며, 일관성이 없다."[106] 그러나 이러한 어려움은 다수의 저자들, 특히 건축사와 이론 분야의 저자들이 이 아이디어를 채택하는 것을 막지 못했다(애초에 "다른 공간들"의 강의가 건축가 그룹을 대상으로 했다는 것은 주목할 필요가 있다).

기묘하지만, 헤테로토피아는 건축이론 내에서 전개되면서 본래의 비판적, 적대적, 저항적인 힘을 상실한다. 모더니스트와 동시대 건축에 대한 형식주의적 설명의 기초로써, 또한 역사적인 전문가들의 작업에 보이

면, 19세기에는 그것이 보편적 아카이브를 구축한다는 발상과 함께 모든 것, 모든 시간을 담는 장소가 되었다고 설명하며 이러한 변화를 근대성의 일환으로 보았다. 이에 관한 내용은 다음을 참조. 미셸 푸코, 이상길 역, 『헤테로토피아』, 문학과 지성사, 2020, pp. 53-55.

105 인용은 다음 출처를 따름. Teyssot, "Heterotopias", 298.

106 Soja, *Thirdspace*, 162.

는 모순과 자기반영성을[107] 설명하는 방식으로써, 근대성 초기의 건축을 하나의 담론으로 생각하는 방법으로써, 그리고 일련의 동시대의 새로운 실천들을, 아이러니하게도, 통일된 것으로 진급시키기 위해 선택한 적법한 개념으로써[108] 사용되면서 말이다. 또는 더 정확히 말해, 광범위한 구조, 공간, 실천에 그 개념을 적용하기에는 헤테로토피아의 공간이 불안정하고, 조화롭지 못하며, 위태롭다는 의례적인 의견들이 나왔지만, 이러한 추정은 거의 한번도 제대로 입증되지 않았다.

벤자민 제노키오(Benjamin Genocchio)는 푸코의 개념을 많은 후속 연

107 역주) 자기반영성(self-reflexivity). 문학과 영화에서 도입한 용어로서, 감추어진 작업의 구성과정을 자기 작업의 일부로 도입해 공개적으로 드러내는 창작 태도를 의미한다.

108 우르바흐(Urbach)는 1976년 이후 건축 담론 안에서 헤테로토피아가 겪는 중대한 운명에 대해 유용한 요약본을 제공했다. 이 개념이 전파되는 데에는 중요한 순간들이 있으며, 그 안에는 드미트리 포피리오(Demetri Porphyrio)가 알바 알토(Alvar Aalto)의 모든 작업을 헤테로토피아적인 것으로 설명한 부분이 포함되어 있다. 헤테로토피아적이란 여기서 '디자인 방법론의 한 범주' 또는 '감수성(sensibility)', 즉 정통적인 '호모토피한(homotopic, 동위적인, 동일 위치에 생기는)' 다양성에 반대되는 모더니즘의 한 형식이다. 우르바흐는 특히 찰스 젠크스(Charles Jencks)가 그가 저술한 『헤테로폴리스 Heteropolis』(1993)에서 푸코의 비판적인 개념을 전환하여 (뒤집어) 다원주의의 건축언어에 대한 형식주의의 처방으로서 사용한 것에 대해 회의적인 입장을 보인다. 푸코의 "다른 공간들"이 건축 잡지인 『건축, 운동, 연속성 Architecture, Mouvement, Continuité』(1984)에 처음 실렸고 이후 『로터스 인터내셔널 Lotus International』 (1985-1986)에 다시 실렸다는 점에 주목하라. 후자에서, 그 개념은 알도 로시(Aldo Rossi), O. M. 웅어스(O. M. Ungers), 그리고 비토리오 그레고티(Vittorio Gregotti)를 포함한 현대 유럽 건축가 그룹의 작업을 정당화하는 데 사용되었다(Urbach, "Writing Architectural Heterotopia," 349). 이 간략한 요약이 헤테로토피아의 개념을 방법론적으로 활용한 방대한 문헌을 제대로 설명할 수는 없다는 점에 유의하라. 지리학과 문화 연구에서의 그 개념을 사용하는 것에 초점을 맞춘 또 다른 조사에 대해서는 다음 자료를 참조. Saldanha, "Heterotopia and Structuralism."

구가 활용하며 나타난 문제를 다음과 같이 말했다. "헤테로토피아는 다양한 중심 없는 구조 또는 탄력적인 포스트모던의 다원성(plurality)을 위한 유용한 이정표로써 언제나 생각된다. 그러한 전유는 푸코가 주장한 것의 일관성에 관한 질문을 회피할 뿐 아니라, 그렇게 함으로써, 훨씬 더 유동적인 생각으로 남아있는 것들의 파괴적이고, 일시적이며, 모순이고, 변형적인 함의를 잃게 만든다."[109] 제노치오가 말하듯이, 푸코 자신도 "다른 질서/체계를 상상하는 일조차 이미 현재의 질서/체계에 우리의 관여를 확장하는 일"[110]이라는 것과 이 일의 근본적인 어려움을 알고 있었다.

이 문제는 사고의 이분법적인 구조와 체계로 불가피하게 귀결된다. 헤테로토피아로 명명한다는 것은 차이의 개념에 기초해 그것을 일부 다른 공간적인 형성물에 대립되는 위치에 두는 것이다. 이는 결국 그것의 비판적이고 논쟁적인 잠재력을 제거하는 것이다. 즉, 그것은 사회적 공간의 표준에 따라 '다른 것'이 되고, 마취되어, 안전하게 주변부로 보내진다. 그러나 푸코에게 헤테로토피아는 실제 장소이고, 혹은 적어도 이분법의 두 항이 서로 대결하고, 약분할 수 없는 가까운 관계에서 불가능하게 병치되거나 분포되는 그런 실제 장소에 관한 '관념'이다. 따라서 그의 이론적 공식의 '비일관성'은 아무리 직관적이라 해도 헤테로토피아적 공간의 불가능성(푸코가 보르헤스의 동물 분류학에 관해 썼듯이 "'그것'을 생각하는 것의 완전한 불가능성")을 반영하는 것처럼 보이겠지만, 그렇다고 해서 그것이 존재하지 않는다거나 그 개념에 중요한 가치가 없다는 것을 의미하진 않는

109 Genocchio, "Heterotopia and Its Limits," 38.
110 Ibid., 39.

다.¹¹¹ 부수적으로, 헤테로토피아 개념의 어려움에 대한 이러한 인식은 또한 본파디오가 "무엇이라 이름 지어야 할지 몰라" 제3 자연으로 정원을 정의했던 것과 공통점이 있다.

정원의 헤테로토폴로지란?

르네상스 정원은 아마도 헤테로토피아적이기보다는 유토피아적으로 보일 것이다. 확실히 그것은 일반적으로 위험하거나 적대적인 공간으로 묘사되지는 않는다(비록 보마르초에 있는 사크로 보스코 정원에 대한 에드먼드 윌슨의 공포스러운 반응과 그곳을 "대립적인 '토포스'"로 정의한 브뤼농의 개념을 상기할 가치는 있지만 말이다). 그러나 푸코는 정원이 헤테로토피아 공간의 가장 오래된 형태일 수 있다고 생각했다. 건축 환경에 대한 연구에서 그의 개념이 갖는 영향력이나 오해의 여부와는 무관하게, 정원이 그의 핵심 사례 중 하나라는 사실은 경관 역사를 위해 그의 작업으로부터 끌어낼 수 있는 유용한 그 무언가가 있을 수 있다는 것을 암시한다.

르네상스 정원을 형식적으로, 다원적이라거나(때론 확실히 그렇지만), 또는 다른 공간과 절대적으로 구분된다거나, 어떠한 의미에서 다른 공간에 반대된다거나, 또는 좀 더 완화된 표현으로 단순히 '모호하다'거나 같은 단순한 정의에 빠지지 않으면서, 헤테로토피아적인 것으로 묘사하는 것은 무엇을 의미하는가? 16세기 후반의 짧은 기간에 존재한 정원은 질문에 답을 얻기 위한 그 어떤 시도보다도 좋은 출발점을 제공한다.

111 Foucault, *Order of Things*, xv.

1589년 피렌체의 대공 페르디난도 데 메디치(Grand Duke Ferdinand de' Medici)와 로렌의 크리스티나(Christina of Lorraine)의 결혼식을 축하하기 위해 정교하게 계획된 축제에는 크리스티나의 피렌체 입성식과 3주간 연속된 축제 및 '막간극(intermezzi, 인테르메치)'이 포함되어 있었다. 그에 이어서 '마상시합(sbarra, 스바라)'과 '모의 해전(naumachia, 나우마키아)'이 있었으며 두 경기 모두 피티 궁의 중정에서 열렸다. 일기작가인 파보니(Pavoni)는 마상시합 참가자 중 한 명인 돈 비르지니오 데 메디치(Don Birginio de' Medici)가 기사 복장으로 가장행렬 차에 올라 중정으로 들어가는 모습을 기록했다. 파보니에 의하면, 다음의 것들이 돈 비르지니오를 뒤잇는다.

정원은 구내로 들어서는 순간 주변으로 이리저리 확장되기 시작했으며, 아름답고 예상치 못한 경관으로 주위의 모든 사람들은 경탄에 빠졌고, 그것이 무엇으로 운반되었는지 알 수 없었는데, 마치 마법으로 움직인 것처럼 보였다. 그리고 정원 안에는 장인의 노련한 손기술로 만들어진 배, 작은 갤리(galleys, 배에서 식사나 음료를 서비스하는 공간), 탑, 성, 말을 탄 사람들, 피라미드, 숲, 그것이 무엇으로 운반되었는지 알 수 없었는데, 마치 마법으로 움직인 것처럼 보였다. 그리고 정원 안에는[112]

헤테로토피아적 공간의 몇 가지 조건이 이 놀라운 이동식 정원에 존재

112 Strong, *Art and Power*, 143. 스트롱은 "그것은 마치 프라톨리노에 있는 공작 소유의 정원 한 구역이 마법에 걸려 [건축물로 둘러싸인] 안뜰로 변해버린 것 같았다"고 말한다.

한다. 그것은 자체적으로 일종의 배(ship)일 뿐만 아니라, 작은 배(boats)의 재현을 담고 있기도 했는데, 푸코는 그것을 탁월한 헤테로토피아라고 주장한다. "작은 배는 떠다니는 공간이고, 장소가 없는 장소이며, 스스로 존재하고, 그 자체로 폐쇄되어 있는 동시에 바다의 무한에 내맡겨진 장소이다."[113]

닻을 내리지 않고, 문자 그대로 장소가 없지만, 그럼에도 불구하고 장소로 남아있는 이 정원은 또한, 정원을 제3의 자연으로 본 본파디오의 정의에 관한 간결한 고찰을 구성한다. 파보니가 쓴 것처럼, 그것은 사람, 동물, 그리고 "녹색 식물로 만들어진" 다른 구조물의 묘사로 장식되었는데, 이러한 표현에서 그는 분명 장식적으로 다듬어진 나무(topiary work)를 의미하려 했을 것이다. 관객에게 '경이(marvel)'를 선사한 정원 장식의 고안과 그 안의 숨겨진 기계 장치는 16세기 후반 피렌체 공학의 기발한 산물이지만 그것은 또한 르네상스 경관디자인에서 예술의 동반자였던, 자연의 결과물이기도 했다.

일부는 '베두타(veduta, 풍경)'[114]이고 일부는 동물원인 "떠다니는 공간의 조각"은 르네상스의 탐험을 보여주지만(예를 들어, 코끼리와 피라미드의 등장) 아카이브의 충동을 또한 나타내는데, 후자에 관한 푸코의 논의는 헤테로토피아의 특징에 관한 것이지만 그것은 르네상스 시대의 정원에서도 나타난다. 시간을 초월한 한 장소에 모든 것을 결집시키려는 강한 욕구는 당대의 항해 혹은 배의 도움을 받았고, 푸코의 논의를 덧붙이자면,

113 Foucault, "Other Spaces," 27.

114 역주) 베두타(veduta). 원근법에 기반해 풍경을 즉물적으로, 세밀하게 (보통은 대 규모로) 재현한 그림.

그것은 "항구에서 항구로, 침로(tack, 배의 돛이 바람을 받기위해 나아가는 길)에서 침로로, 사창가에서 사창가로… 식민지 사람들이 그들 정원에 숨긴 가장 귀중한 보물을 찾아 먼 그곳까지"[115] 항해한다. 물론, 그 떠다니는 것은 또한 일부는 정원이고 일부는 극장이었으며, 이는 푸코가 양립할 수 없는 공간임에도 병치할 수 있다고 확인한 두가지 환경이었다.

파보니가 설명한 이 일시적인 정원과 마찬가지로, 대부분의 실제 르네상스 정원은 다른 경관이나 공간을 대변하거나 일종의 참조를 한다. 이 범위는 그 지역의 강과 산맥에서부터 원거리의 것까지 이른다.[116] 가령, 카스텔로의 빌라 메디치 정원에는 피렌체 도시, 아르노 강과 무그노네 강, 그리고 아펜니노 산맥을 표상하는 조각품들이 있다. 이 모든 자연의 특징들은 의인화되고 '소형화'되었는데, 말하자면 이는 정원의 한정된 공간에서 그것들의 병치가 가능하게 하기 위함이었다.

이러한 표상 중 가장 잘 알려진 것 중 하나는 티볼리에 있는 빌라 데스테 정원의 주요 위도 축 끝에 자리잡고 있는, 소위 〈로메타(Rometta, 작은 로마)〉라 불리는 분수이다. 이 축 또는 좁은 통로는 〈백 개의 분수 길〉이라 불리며 그 길목에는 그로테스크한 머리와 작은 배, 독수리, 오벨리스크, 데스테 가문의 백합문장 및 오비디우스의 『변신』에 등장하는 장면들이 일정한 간격으로 늘어져 있다. 이 분수 길의 반대쪽 끝에는 〈티볼리 분수〉가 있는데(지금은 타원형 분수로 알려져 있다), 이것의 주요 특징은 폭포 위에서 티볼리 도시 자체를 표상하는 티부르 무녀(Tiburtine Sibyl)의 거상

115 Ibid.

116 정원에서의 재현물에 관한 개략적인 설명은 다음 자료를 참조. Hunt, *Greater Perfections*, 76-115.

이다. 고대 도시를 나타내는 〈로메타 분수〉 역시 로마를 의인화한 거대한 여성 조각상이 지배하고 있다. 티볼리와 로마는 이와 같이 축을 가로질러 상호작용하며, 이는 (건축 자재와 물의 형태로 보아) 티볼리가 로마의 번영에 기여한 것을 암시하는지도 모른다. 클라우디아 라차로가 제시한 것처럼, "정원 양쪽 극단의 전원과 도시, 자연과 예술이라는 양극성은 또한 이폴리토 데스(Ippolito d'Este)[117] 자신의 삶을 반영하는데, 그는 기독교 권력의 중심지인 로마와 그의 은거지 티볼리 사이에 살았다."[118]

그러나 두 표상된 장소 간에는 덜 계층적인 관계도 있다. 데스테 정원은 하나의 공간에 온천 마을과 메트로폴리스를 함께 보여줌으로써 [멀고 가까운] 거리감과 도시의 위상을 제거하고, 규모와 중요성에 있어서 이 둘을 서로 동등하게 만든다. [이러한 경우] 라차로가 말하는 양극성은 아마도 중재가 되겠지만, 어떤 효과가 있을까? 〈로메타 분수〉[119]는 사실 로마를 매우 이상적으로 표현한 것으로, 도시의 고대 기념물과 '성곽(castelli, 카스텔리)' 또는 수상 터미널(termini, 테르미니)을 강조한다. 그것은 푸코의 의미에서 16세기 후반 로마의 불완전한 현실에 대한 '보정'으로 생각될 수

117 역주) 이폴리토 데스테(Ippolito d'Este, 1509-1572). 로마 교외에 있는 빌라 데스테 정원을 조성한 인물이다. 당대 이탈리아 최고 부자 중의 하나였으며, 열정적인 골동품 수집가였고, 예술의 유명한 메세나였다. 그는 1550년 티볼리의 총독 자리에 올랐고 이후 수차례 교황 자리에 도전하지만 모두 실패하였다. 그는 이 중요한 기간에 로마와 교외에 위치한 티볼리(온천수가 나온다)를 오가며 빌라 데스테의 정원을 조성하는데 심혈을 기울였다. 만년에, 마지막 교황 자리에의 도전에 실패한 후에는(1566), 교황청과의 관계가 민감한 상태에서, 빌라 데스테에 자주 머물렀고 그곳에서 당대의 유명한 시인, 예술가, 철학자들과 교류했다.

118 Lazzaro, *Italian Renaissance Garden*, 236.

119 역주) 〈로메타 분수〉는 규모가 크지 않다. 그 중앙은 고대 유물인 오벨리스크를 싣고 있는 배가 장식하고 있고 오른쪽에는 아치형 다리(수상터널)가 놓여있다.

있다. 그것은 또한 매우 흥미롭게도 마치 멀리서 본 것처럼 보이는 하나의 미니어처, 즉 장난감 같은 재현물 또는 도시의 모형이다. 여기서 '도시(Urbs, 우르비스)'와 '세계(orbis, 오르비스)'는 전도된다. 〈로메타〉는 일시적으로 자연 경관을 도시 경관으로 바꿔 놓지만, 이러한 변형은 게임의 성질을 가진다. 실제로 그 효과는 푸코가 1966년 라디오 방송에서 언급하였고 또 헤테로토피아 공간의 가장 명료한 예 중의 하나로서 제시한, 아이들의 창의적인 놀이와 다르지 않다. 그가 제시한 것처럼, 집이라는 공간 내부에서 대안적 공간을 생산하며 아이들은 일시적으로 다른 어떠한 곳을 생산한다. 즉, 게임의 공간은 주변 공간의 환경을 반영하면서 동시에 그것과 경합한다.[120]

많은 르네상스 정원은 겉보기에 서로 양립할 수 없는 요소들과 암시들이 포함되어 있다. 예를 들어, 사크로 보스코 정원의 잡다한 '아즈텍', 에트루리아, 고전, 문학 및 개인적인 참조에서부터 거대한 고전적 유형(《이솔로토(Isolotto, 작은섬)》의 중심에 있는 〈오케아노스(Oceanus, 대양의 신)〉 조각상)의 병치에 이르기까지, 보볼리 정원의 그로테스크하고 풍속적인 또는 '하류인생의' 인물들과 카스텔로의 그로토(grotto, 동굴)에 나타난 동물원의 동물들(가령, 여러 벽감 중 하나에는 유니콘이 코끼리, 황소 무리, 염소, 사자와 나란

120 푸코가 방송에서 아이들이 정원에 세우는 텐트와 굴을 구체적으로 언급했던 점을 여기서 반복할 필요가 있다. 르네상스 정원에는 그와 비슷한 구조물이 지어졌다. 카스텔로의 빌라 메디치 정원에 있는 나무 위의 집이 그 예이다. 일부가 자연소재로 지어진 이 외딴 집(방)은 유리한 위치를 제공했을 것이다(바사리는 파이프에 흐르는 물을 틀거나 또 끌 수 있게 되어있어 마음만 먹으면 나무 위의 집 아래에 있는 순진한 방문객들을 흠뻑 적시게 할 수 있다고 언급한다). 그리고 분명 정원의 일부이지만 그래도 여전히 그것은 정원 안에서의 사적 공간이다. Vasari, *Lives*, 3: 174. Vasari, *Opere*, 6: 82.

히 묘사된다)이 있다.···[121] 특히 이목을 끄는 예는 보마르초 근처의 소리아노 넬치미노(Soriano nel Cimino)에서 나타나는데, 그곳의 벽 분수에는 구약성서의 인물인 모세와 그 가까이에 아기 제우스의 보모이자 하이브리드 양-인간인 아말테아(Amalthea)가 묘사되어 있다.

그러나 불일치 또는 명백한 양립불가능성이 반드시 헤테로토피아적인 것을 의미하지는 않는다. 다니엘 드페르(Daniel Defert)는 푸코의 개념에 대한 조르주 테이소(Georges Teyssot)의 이해를 비판하며 다음과 같이 주장한다. "건축을 헤테로토피아로 규정하게끔 하는 것은 [저자. 테이소의 분석에 따르면] 내용의 부조화이지, 헤테로토피아가 그것의 기능, 형태, 파열을 통해 확립하는 기존 공간에 대한 대립-논쟁의 질적인 또는 상징적인 놀이가 아니다."[122] 드페르의 구분을 정원으로 확장해보면, 대립과 논쟁이라는 헤테로토피아의 놀이는 주장하건대 카스텔로의 〈동물의 동굴〉에선 분명 발견되지 '않으며', 이 동굴은 확실히 신화적인 것과 일상적인 것을 결합하고 있어(서식지 또는 강한 반감과 상관없이) 분명히 조화롭지 않은 동물학적인 수집처럼 보이지만, 르네상스 시대의 지식과 구별의 범주를 크게 혼란스럽게 하거나 반(反)하지는 않는다.

대조적으로, 놀이를 즐기는 대립은 사르코 보스코의 〈지옥의 입〉에서 근본적이다. 괴물스러운 머리와 그 안의 야외 식당은 모두 무시무시한 이미지이다. 오르시니의 초대를 받은 손님들은 [식사를 위해] 그 안에 들어서

121 역주) 피렌체 소재의 메디치 가문의 빌라 카스텔로는 큰 규모의 정원을 포함하고 있다. 그것은 〈헤라클레스와 안타이오스의 분수〉, 그리고 정원의 남다른 특성을 부여하는 〈동물 석굴〉을 포함하고 있다. 이 인조 석굴은 여러 방으로 구성되어 있고, 석회암으로 벽면이 장식되어 있으며, 그 안에 본문에서 나열한 다양한 무리의 동물 조각상이 자리잡고 있다.

122 Defert, "Foucault, Space and the Architects", 280.

자마자 비유적으로 잡아먹히는데, 이 방의 목적은, 말 그대로, 최초의 의미를 무효화하거나 반전시키는데 있다. 바꾸어 말하면, 이것은 사크로 보스코의 주위 공간과 경합하는 동시에 그것을 반영하는, 하나의 다른 공간을 만들어 낸다.[123]

여기서 헤테로토피아의 개념에 대한 푸코의 본래 서술을 상기할 가치가 있다. 『말과 사물』에서 그는 보르헤스의 허구적인 중국의 백과사전를 참고하며 헤테로토피아가 언어의 기반을 약화시키고 "말을 무기력하게 하며, 낱말들을 달리는 선로에서 멈추게 만들고, 문법의 가능성에 대해 그 근원에서부터 이의를 제기한다"고 주장하였다. 그러므로 그가 애초에 관심을 가진 것은 건축 공간이나 디자인된 경관보다는 언어적 공간이다. 그의 언어구조에 대한 개념은 항상 붕괴, 자기 부정, 또는 일종의 진술과 반대의 진술이라는 이중운동을 통해 분열 직전에 있지만, 결코 종합적인 헤겔식 의미의 진정한 변증법이 되지는 않으며, [이런 의미에서 그것은] 르네상스 정원의 가장 근본적인 디자인 개념들 중의 하나에 유사한 것일 수 있다. 즉, 그것은 "내러티브(narrative, 서사)가 아닌 토포이(topoi, 장소들)"의 원칙을 고수하며, 이는 훨씬 나중에 또 다른 허구적인 정원과 관련해 확장될 수 있다.[124]

123 다른 예시들도 많이 있다. 가령, 프라톨리노에 있는 거인상 '아펜니노'의 머리를 보라. 그것은 내부에 오케스트라를 수용하거나 아래쪽에 있는 인공 호수에서 낚시를 하는데 사용될 수 있다.

124 "내러티브가 아닌 '포토이(topoi)'"에 대한 초기 논의에 대해선 나[저자]의 다음 책을 참조. *Nature as Model*, 154-155.

경관의 가독성에 관하여

귀스타브 플로베르의 소설 『부바르와 페키셰 *Bouvard and Pécuchet*』 (1881)에 등장하는 동명의 주인공들은 갑자기 경관디자인에 매혹되어 자신들의 정원을 개조하기로 결심하는데, 이때 그들은 자신들이 사용할 수 있는 "양식의 무한함"에 당황한다.[125] 많은 심의와 연구 끝에 그들은 조화롭지 않은 일련의 상징적 구조물을 설치하기로 결정하는데, 그것은 니콜라 푸생이 그린 〈아르카디아에도 나는 있다(Et in Arcadia Ego)〉(c.1639)의 무덤을 상기시키는 명문(instription)이 새겨진 '에트루리아인 무덤', '리알토(Rialto)'[126], '중국의 탑', 산, 그리고 다양한 다듬어진 나무로 구현된 공작새, 수사슴, 피라미드 및 안락의자 모양의 것을 포함하고 있었다. 그러나 그들이 '개선'했음에도 불구하고, 부바르와 페키셰가 저녁만찬에서 처음으로 정원을 자랑스럽게 공개했을 때 손님들은 그들이 당연히 그럴 것이라 기대했던 대로, 다시 말해, 부아타르(Boitard)가 『정원의 건축가 The Architect of the Garden』[127]에서 명시한 반응의 범주대로 응답하지 않았다. 그 범주에는 멜랑콜리하거나 낭만적인 것, 이국적인 것과 사색적인 (pensive) 것, 신비한 것과 환상적인 것이 포함되어 있다.

여기서 중요한 것은 부바르와 페키셰 기획의 실패이기 보다는, 정원 안의 특정 요소들이 미리 정해진 반응을 불러일으킬 수 있고 또 그 요소들이 언어적 진술이나 내러티브의 모델에 일치할 것이란 발상이다. 그들

125 Flaubert, *Bouvard and Pécuchet*, 65.
126 역주) 베네치아의 상징물인 리알토(Rialto) 다리를 뜻한다.
127 Ibid., 65-68.

은 예를 들어, [정원에] 폐허를 넣으면 '멜랑콜리하거나 낭만적인' 마음의 틀이 만들어질 수 있고, 이끼와 무덤은 항상 '신비한' 것을 함의하게 될 것이고, 등으로 추정했다. 비록 그 요소들이 실제로 [어떤] 의미나 감정을 만들어 낼 수는 있지만(좌절스럽게도, 부바르와 페키셰의 손님들에겐 그러지 못했지만), 그것들이 안정적이고 일관성 있는 메시지나 진술로 바뀌는 일은 반드시 일어나지는 않는다.

부바르와 페키셰의 정원은 비록 극단적이긴 하지만 르네상스 시대의 정원을 포함해 '모든' 정원과 디자인된 경관의 상태를 전형적으로 보여준다. 앙리 르페브르는 "자연과 도시 공간 모두, 오히려 '과도하게 새겨진다 (over-inscribed)'. 그 안의 모든 것은 거친 초안과 같고, 뒤죽박죽 하고 자기모순적이다"[128]라고 주장했다. 이 상태는 정원의 몰입적이고, 공감각적이며, 다감각적인 경험에 의해 더욱 복잡해진다.[129] 르페브르의 주장은 공간적 메시지에 관한 저자의 통제(혹은 '저자성')를 확고히 하고 유지하는 것이 거의 불가능하다는 것이지만, 이는 또한 헤테로토피아가 언어를 그 근원에서부터 약화시키고 그것과 논쟁을 벌인다는 푸코의 관점을 암시한다. 이는 경관디자인과 그 영향에 대해 그들이 지극히 문자적이고 계획적인 방식으로 접근했음에도 불구하고 예컨대 부바르와 페키셰는, 궁극적으로 청중의 반응을 미리 결정하고 방향을 지시할 수 없었음을 나타낸다. 경관디자인의 '문법'과 '통사론'은 단순히 일관된 질서로 정착되지는 않는 것이다.

128 Lefebvre, *Production of Space*, 183.
129 르페브르와 정원 역사의 밀접한 관계에 관한 언급은 다음 자료를 참고. Stackelberg, *Roman Garden*, 31.

제임스 엘킨스(James Elkins)는 "정원은 회화나 조각보다도 참조에 대한 것이 훨씬 더 자주 의도적으로 애매하거나 모호하다"[130]고 제안했다. 트리볼로가 디자인한 카스텔로의 빌라 메디치에 대한 바사리(1568)와 미셸 드 몽테뉴(Michel de Montaigne, 1581)의 묘사는 엘킨스의 논점을 보여준다. 바사리는 트리볼로 정원의 상징주의에 대해 장황하게 설명하며 그것이 "메디치 가문의 위대함"[131]을 찬양하는 데 바쳐졌다고 말한다. 그러나 몽테뉴는 이런 종류의 언급을 전혀 하지 않으며, 대신 분수와 물의 게임, 그리고 정원의 '진기함'과 '오락성'만을 강조하고, 그것이 심상이 호소하는 명백히 정치적인 또는 선전적인 목적에 대해서는 언급하지 않는다.[132] 여기서의 요점은 몽테뉴가 중요한 무언가를 놓쳤다는 것이 아니라, 오히려 정원의 고유한 개방성이 해석상의 닫힘이나 결정의 가능성을 불가능하게 한다는 것이며, 푸코의 말처럼 "통사론"을 방해하여 말과 사물이 "함께 붙어 있게" 하는 유대를 느슨하게 한다는 것이다.

경관디자인의 고유한 '다의성'에 관하여 수많은 다른 역사적인 사례들이 있다.[133] 베르사유 궁전에 있는 루이 14세의 정원을 위한 여정과 그에 대한 당대의 다양한 묘사들은, 왕 자신의 여정을 포함하여, 정원이 그 의미를 드러내는 단일한, 즉 표준화된 경로가 없었음을 보여준다.[134] 말콤

130 Elkins, "Analysis of Gardens," 189.

131 Vasari, *Lives*, 3: 174.

132 Montaigne, *Complete Works*, 931-932.

133 존 딕슨 헌트의 "정원 조성하기와 정원에 대한 글쓰기의 중심에 있는 다의성 (polysemy)"에 관한 언급을 참조. Hunt, "Introduction: Making and Writing," 2.

134 다음 자료를 참조. Thacker, "'Manière de montrer'". 그리고 더 최신 판은 다음을 참조. Berger and Hedin, *Diplomatic Tours*.

켈잘(Malcolm Kelsall)은 스타우어헤드(Stourhead)에 있는 18세기 정원에 대해 쓰면서 "가장 명확한 암시가 과연 계획의 일부인지"에 대해 의구심을 품었으며, 심지어는 "근대 학문이 발명했다"고 제시하며,[135] 세세한 베르길리우스의 내러티브 존재 전체를 부인하기도 한다. 20세기에 베르나르 추미(Bernard Tschumi)는 파리의 라 빌레트 공원(Parc de la Villette)을 위한 그의 디자인이 "고정성을 거부하는 것은 무의미가 아니라 의미론적인 다원성을 위한 것이며, [따라서] 해석의 무한성을 향해"[136] 나아가도록 의도되었다고 주장했다. 유사하게 헌트는 이안 해밀턴 핀레이(Ian Hamilton Finlay)[137]가 경관디자인에 파편과 인용문을 사용함으로써 "어떠한 내러티브나 생각의 장황한 표출도 유난히 명백하게 거부한다"[138]고 논했다.

이러한 예시들은 다음의 중요한 질문을 제기한다. 즉, 공간에 대한 일관성 있는 '독해'가 실제로 가능한가? 르페브르의 의견에 따르면 그 답은 다음과 같다. "예 그리고 아니오. 예의 측면은, 판독하거나 해독하는 '독자', 그리고 그의 진행 과정을 담론으로 번역함으로써 자신을 표현하는 '화자'를 상상하는 것이 가능하다는 점을 고려할 때, 그렇다. 그러나 아니오의 측면은, 사회적 공간은 백지에 특정한 메시지가 새겨진 (누구에 의해?) 상태에는 결코 비교될 수 없으므로, 그렇지 않다."[139] 카스텔로의 메디

135 Kelsall, "Iconography of Stourhead," 136-137.

136 Tschumi, *Cinégram folie*, viii.

137 역주) 스코틀랜드 시인이자 예술가인 핀레이(1925-2006)는 1966년부터 사망하기까지 부인과 함께 '리틀 스파르타(Little Sparta)' 정원을 가꾸었다. 정원은 수많은 공간으로 나뉘어져 있으며, 그 안에는 주변 경관과 복잡한 관계를 맺는 시와 조각 등이 배치되어 있다.

138 Hunt, *Nature over Again*, 46.

139 Lefebvre, *Production of Space*, 142.

치 정원은 다시 한번 이에 대한 예를 제공한다. 트리볼로 디자인의 의미에 관한 바사리의 장황한 설명은 정원을 통과하는 자신의 경로에 따라 단계적으로 묘사로 되어있지만, 몽테뉴의 대안적 서술이 시사하듯이, "담론으로의 전진(pregression)"이라는 바사리의 번역이 유일하게 가능한 것이 아니며, 반드시 가능한 최선의 것도 아니다. 간단히 말해, 바사리의 해석은 조각가 트리볼로가 어떻게든 정원에 새긴 특정한, 부동의, 그리고 보편적으로 '읽을 수 있는' 메시지의 존재에 의해 승인된 것이 아니다.

이 상태를 고찰하는 또 다른 방법은 푸코의 용어를 통해 보는 것이다. 만약 보마르초의 〈지옥의 입〉이 "말을 무기력하게 한다"면, 이것은 방문자로 하여금 모호성, 부조화, 또는 심지어 일반화된 개방성과 해석의 자유 그 이상을 직면하게 하는 정원의 잠재력을 보여주는 사례가 될 것이다. 특히, 사크로 보스코는 자신의 "발화"를 지속적으로 부인하거나 그것에 의문을 제기한다는 점에서 헤테로토피아로 특징지을 수 있으며, 이는 어휘적으로나 통사론적으로 약분 불가능성(공통의 척도가 없는) 또는 불안정성의 형태를 초래한다. 해석에 대한 그 악명 높은 저항은 그것 자체의 명제에 대한 내적인 부정과 비판의 결과로 나타나게 된다.

그러나 여기서 가장 중요한 것은 만약 정원이 장소(site)이자 또한 반-장소라면, "매우 심오하고 겉보기에 중첩된 의미"를 가진 소우주라면, 또는 (푸코가 헤테로토피아의 또 다른 예시 중의 하나로 제시한) 거울이라면, 괴물의 존재는 설명하기가 더 쉬워진다. 괴물은 정상의 반-명제이다. 결과적으로, 그것은 일반적인 사회적 공간에 거주하도록 허용될 수는 없었고, 이는 남녀추니인 마리 르 마르시스의 예가 충분히 보여준다. 그것은 법제화되고, 제도화되고, 주변부로 추방되고 (현실이든 상상에서든), 억압되거나 탄압받고, 심지어는 처벌받기까지 했다. 근대 초기에 그것의 영역은 카니

발, 극장, 호기심의 수집품, 기괴한 쇼(freak show), 법정, 해부용 테이블, 감옥, 그리고 정원이었다.

모순적인 공간으로서 정원은 차이를 수용하고 양극성을 병치할 수 있다. 예를 들어, 정치적 권력은 도시 공간의 공통된 주제이고 때로는 정원 디자인에서도 등장하지만 (바사리에 따르면, 카스텔로의 메디치 정원과 같은), 괴물성이라는 주제는 이탈리아의 도시와 소규모 마을의 공공장소에서는 발견하기가 훨씬 어렵다. 그러나 괴물은 헤테로토피아의 공간처럼 차이를 '화해시키기' 보다는 규범들을 긍정하면서 동시에 그것과 경합하는 정원에서 수용될 수 있었다. 정원은 이질적이고 심지어 반대되는 개념, 형상, 구성물들을 한 데 모으고, 그 과정에서 규범적 사고의 한계, 누락, 억압을 폭로하는 일종의 뒤틀린 또는 비판적인 거울로써 기능한다. 이러한 이유로 그곳은 근대 초의 유럽 문화에서 유례없는 특권을 누리는 장소(site)이다. 다음 장에서는 특히 정원에서의 괴물 표현과 관련해 근대 초 유럽에서 괴물이 개념화되고 수용되는 몇 가지 방식을 검토해보고자 한다.

제2장

그로테스크한 것과 괴물스러운 것

그로테스크는 괴물과 마찬가지로 재현과 지식의 주변부를 채운다.[1]

- 필립 모렐

소도마(Sodoma)는 시에나에 있는 몬테 올리베토(Monte Oliveto) 수도
원의 회랑 장식을 계획하며(1505-1508), 그 기둥(lesene)[2]을 고전의 그로테
스키와 중세의 마르지날리아(marginalia, 여백에 쓴 글, 낙서)에서 모티브를
빌려온 프레스코화로 장식하기로 하였다. 당대 최근에 로마에서 발굴된
도무스 아우레아(Domus Aurea)를 쉽게 연상시키는 기둥의 물결 모양 덩
굴손과 식물 형태의 아라베스크 장식은 '동방의 경이(marvels of the east)'[3]

1 명문에 담긴 글. Morel, *Grotesques*, 180.(저자의 번역이다.)

2 역주) 기둥(lesene). 낮은 부조 형식으로 주기둥이 아닌 장식용 기둥이며 벽면을 분할
하는데 사용한다.

3 고대 '동방의 경이/불가사의(*marvels of the East*)'에 대한 최고의 설명, 또는 (대)플리니
우스의 괴물스런 종족에 대한 흔적은, 비트코버(Rudolf Wittkower)의 [논문] "동방의
경이 *Marvels of the East, A Study in the History of Monsters*"(1942)에 담겨 있다. 다
음 자료를 또한 참조. Friedman, *Monstrous Races*, 5-25. 역주 1) 저자가 말하는 것
은 중세 1000년경에 쓰여진 것으로 추정되는 영어 산문 텍스트 *Marvels of the East*
로 보인다. 이 책은 많은 삽화를 동반하며, 바빌로니아, 페르시아, 이집트, 인도와 같

에 관한 이미지들을 보조하고 있다. 이 동방의 이미지들은 이미 고대 (대) 플리니우스 때부터 세상에서 먼 지역에 존재한다고 여겨진 괴물스런 종족을 담고 있었다. 소도마는 개의 머리를 하고 있는 시노세팔루스, 눈이 하나뿐인 키클롭스, 머리는 없고 가슴에 얼굴이 있는 블레미에스, 메가스테네스와 (대)플리니우스에 따르면 발이 거꾸로 돌아 있는 아바리몬, 코가 없는 스키리타, 벌린 입이 거의 얼굴 전체를 차지하는 식인 안트로포타구스, 부자연스럽게 긴 귀가 팔꿈치까지 뻗어 내린 판대, 뿔 달린 남자 등을 묘사했다.[4]

소도마의 프레스코 구성은 종합적이다. 그것은 16세기 이탈리아에서 새로운 양식 또는 장식으로 등장하며 선풍적인 인기 속에 빠르게 확산되었던 "그로테스크"의 스타일을 활용한 초기적인 예이고, 더불어 당대에 장기간에 걸쳐 지속된 괴물에 대한 관심을 함축적으로 담고 있다.[5] 소도마가 그린 형상들은, 클뤼니(Cluny, 프랑스 동부 도시) 교단의 교회들에서 볼

은 동방 지역에서 서식하는 기이하고, 마법적이고, 야수같은 다양한 생물들에 관한 묘사를 담고 있다. 역주 2) 루돌프 비트코버(Rudolf Wittkower, 1901-1971)는 영국의 미술사가로서, 이탈리아 르네상스와 바로크 미술 및 건축의 전문가이다.

4 하르트만 셰델(Hartmann Schedel)의 『뉘른베르크 연대기 Nuremberg Chronicle』(1493)에서 유래한, 소도마의 프레스코화에 등장하는 형상들은 다음 자료에서 확인할 수 있다. Morel, Grotesques, 167. 다음 자료를 또한 참조하라. Chastel, La grotesque, 42-45.

5 다음은 다코스(Dacos)의 주요 주장 중 하나이다. "동굴의 벽화들이 발견되면서 1480년부터 즉각적으로 널리 퍼져 나간 것은 이미 그것을 수용할 취미가 준비되어 있었기 때문이다. 즉, 예술가들은 고딕시대에서 환상적이고 기괴한 것에 대한 관심을 물려받았고, 이미 양쪽 모두를 중심축을 두고 분산시킬 수 있었다. 따라서 그로테스크의 발견은 이미 존재하는 관심사를 촉진한 것에 불과하며, 그것의 본질적인 요소들을 끌어내는데 유용했다." Dacos, Domus Aurea, viii. 또한 다음 자료를 참조. Baltrušaitis, Réveils et prodigies.

수 있듯이, 일찍이 중세 미니어처들과 조각들에서도 묘사되던 것들이다.[6] (대)플리니우스에서 성 어거스틴까지, 이후 르네상스 시대에 이르기까지, 괴물스럽고 경이로운 창조물들은 (유인원이고 또한 짐승인) 사람들의 상상력을 강력히 지배했다. 이를 증명이라도 하듯이, 한편에선 체사레 체사리아노(Cesare Cesariano)에서 지안 파올로 로마초(Gian Paolo Lomazzo)에 이르는 16세기 트라타티스티(trattatisti, 학술서 저자들)가 예술적 그로테스크의 정당성을 많은 글로써 논쟁을 벌였으며, 다른 한편에선 의사, 사학자, 자연학자, 기형학자들이 하이브리드한 생명체와 전설적인 짐승들을 생물학적 관점에서 분류하고 또 그것들의 기이한 출생을 해명하고자 노력하였다. 본 장에서는, 몬테 올리베토 수도원 회랑에 구현된 소도마의 장식과 같이, 이 두 개의 주제가 르네상스 정원디자인에서 함께 나타난다는 사실을 논하고자 한다.

"병자의 꿈"처럼, 그로테스키에서 그로테스크 리얼리즘으로

르네상스 시대 그로테스크 장식들의 재발견과 그 장점에 관한 후속 논쟁들은 두 주요 원천에서, 하나는 시각적이고 다른 하나는 텍스트적인 것에서, 영감을 받았다. 1480년경에 후일 도무스 아우레아(Domus Aurea)로 확인된 장소에서 벽화장식들이 재발견되었다.[7] 고대에 지어진 이 거대한

6 이 점에 관해서는 다음 자료를 참조. Morel, *Grotesques,* 167.

7 르네상스 시대 그로테스크의 '재발견'에 있어서 도무스 아우레아의 중요성이 지나

구조물은 르네상스인들에게 하나의 지하이자 크고 작은 동굴들의 네트워크처럼 보였다. 벤베누토 첼리니(Benvenuto Cellini)가 썼듯이, 지하 아치형의 천정과 벽에 그려진 장식화들은 발견된 위치로 인해 그로테스키(grotteschi, 기괴한) [grotta(동굴)의 의미가 담겨 있다]로 불렸으며, 잘못된 해석을 통해 그로트(grotte, 불어. 동굴), 그로토스(grottoes 영어. 동굴)로 불리게 되었다.[8] 시각예술에서 그로테스크라는 용어는 자체가 부적절한 명칭에서 왔지만, 그럼에도 불구하고 논리적이다. 낯설고 (이상하고), 하이브리드한 생물 형태와 유사한 로마의 그림들은 감춰진 지하 유적지에 적절해 보였기 때문이다. 그것의 신비한 특성은 최근까지도 은폐된 [개방되지 않았던] 지하동굴에 의해 강화되었다.[9]

치게 강조되었을 수 있다는 지적에 주목하라. 한센(Hansen)은 다음과 같이 주장한다. "매너리즘 안에서 이런 종류 실내장식의 성공을 불러온 것은 '하나의' 요소 즉, 동시대에 최근 발견된 고대의 프레스코화가 있는 건물 [도무스 아우레아]로의 접근성이 아니었다. 그보다는 오히려, 고대의 연구에 대한 새로운 관심이 옛적 로마 제국 시대부터 변함없이 사용할 수 있었던 시각적인 증언물에 대한 새로운 이해를 불러왔기 때문이다. 매너리즘적인 그로테스크는 회화적 전략으로서 중세시대부터 이미 채택되었으며, 고전적인 몸의 형상으로 부활하였다." *"Maniera and the Grotesque"*, 257.

8 그러나 서머스(Summers)는 첼리니(Cellini)에 대해 이렇게 말한다. 그가 "이러한 설명을 제공하지만, 그는 그것이 잘못되었다고 간주하며, 문제의 그 '동굴들'은 실제로는 방이며 그 회화는 고대인들이 제작하기 좋아했던 종류의 '괴물'로 불려야 한다." "Archaeology of the Modern Grotesque", 42, n. 2. '그로테스크'와 '괴물'이라는 용어는 어느 정도 호환되며 여전히 [그런 의미로] 남아있다. 조반니 다 우디네 (Giovanni da Udine)의 전기에서 바사리는 그로테스크가 "동굴에서 발견되었기 때문에 그렇게 불렸다"고 언급한다. *Lives*, 4: 9. 그리고 *Lives*, 4:9, Vasari, *Opere*, 6:551.

9 다코스(Dacos)의 언급에 주목하라. "르네상스에서 동굴은 신비로 가득 차 있다. 그곳으로의 침입은 대지의 심장부로 이어지고, 그것이 은닉하고 있는 비밀을 알도록 하는 경향이 있다. 이 개념에서 환상의 개념까지의 거리는 짧다." Dacos, *Domus Aurea*, 12.

'그로테스크'란 단어의 우연한 기원은, 정원에서 유래한 것은 결코 아니지만, 적어도 지하 또는 동굴이란 '관념'에서 유래했고, 따라서 그것이 단 시간 안에 정원의 새로운 장식시스템(카스텔로에 있는 빌라 메디치의 정원에 있는 동물 동굴처럼)으로 사용되었다는 사실은 결코 놀랍지가 않다. 정원의 [인공] 동굴과 그로테스키 사이에는 명백한 관계가 있다. 르네상스 정원의 인공 동굴이 종종 야외 거실로서 활용되었던 것을 보면 더더욱 그러한데(뒤쪽에 있는 사크로 보스코의 〈지옥의 입〉 내부에서 음악을 들으며 식사를 하는 장면이 담긴 지오반니 구에라의 〈사크로 보스코의 지옥의 입〉 드로잉을 참조하라), 도무스 아우레아를 최초 탐험한 인물들은 더 깊은 지하 방으로 내려갈 때 사과, 햄, 포도주를 챙겨 가곤 했다.[10] 티볼리의 빌라 데스테 정원을 디자인한 피로 리고리오는 그로테스키를 논하며 로마 황제 도미티아누스가 열었던 지하 연회에 관해 길게 묘사했다.[11] 분명히, 황제의 지하 궁전 방과 정원 인공 동굴의 내부 이 둘 모두는 식사 모임을 즐길 수 있는 유쾌한 장소로 간주되었을 것이다. 앞에서 제시한 바와 같이, 먹기와 음식물의 소비는 그 또한 보편적으로 정원의 중요한 주제이다.

도무스 아우레아의 장식들은 경관디자인에 또다른 필연적인 결과를 가져왔다. 변신(변형)은 고대 로마에서 나온 그로테스키의 중심 주제이다. 대부분의 16세기 정원들은 오비디우스의 『변신』에서 관심사를 끌어오거나 그것을 참조했다. 오비디우스가 쓴 변신의 이야기들은 네로 황제 궁전에 있는 변형(transformation)의 모티프들과 시적인 유사성을 갖는다. 변화(change)와 변신(metamorphosis)은 하나의 예술적 매체로서 정원에 내재한

10 이 점에 대해선 다음 자료를 참조. Zamperini, *Ornament and the Grotesque*, 95.
11 다음 자료를 참조. Dacos, *Domus Aurea*, 130-31.

다. 르네상스 시대 대부분의 예술적 형태들과는 달리, 정원의 형태를 구성하는 자연적이고 유기체적인 재료들은 계절의 변화와 수명에 영향을 받기 때문이다. 그러므로 하이브리드의 형태를 이루는데 가장 중요한 원리인 변신은, 그로테스키와 정원 모두에 있어서의 본질적인 특성이다.[12]

『변신』에 이어 르네상스 시대 그로테스크에 대한 영감의 원천이 된 두 번째 출처는 비트루비우스(Vitruvius)의 『건축십서 De architectura』(기원전 25년경)와 호라티우스(Horace)의 『시학 Ars poetica』(기원전 19년경)과 같은 두 개의 고전적인 전문서이다. 그의 책 7권 제5장에서 건축을 논하며 비트루비우스는 벽화의 역사를 간결하게 설명한다. 그는 고대인들이 "회화는 세상에 존재하거나 또는 존재할 수 있는 것의 이미지를 다루는 것"이라는 원칙을 정확하게 준수했다고 말한다. 그러나 비트루비우스에 따르면, 이러한 규칙은 더는 지켜지지 않았다. 이는 동시대 예술가들이 그것 대신에 '타락한 취향'을 선호하게 되었기 때문이다.

확실한 사물을 대상으로 한 신뢰할 수 있는 이미지보다 이제는

12 페인(Payne)은 르네상스 시대의 건축적 사고에서 오비디우스의 『변신』가 차지하는 중요성에 주목했다. 저자에 따르면, "따라서 호라티우스와 함께 오비디우스의 『변신』는 읽는 것에 깊은 의미를 두는 문화에서 은유가 더 널리 통용될 수 있도록 했는데, 여기서 그것은 인간, 식물, 동물을 동시적으로 의미하는 복합적인 존재, 그리고 매혹에 경계를 만드는 존재의 층위를 가로질러, 하나의 존재 영역에서 다른 영역으로 통과하는 행위에 관심이 있기 때문이다. 더욱이 오비디우스 및 오비디우스와 관련이 있는 문헌은 이질적인 것들 간의 결합체를 읽는데 더 풍부하고 보다 미묘한 맥락을 보여주는데, 이는 그러한 변신 가능한 존재들과 괴물들이 사물의 기원을 구성하기 때문이다." Payne, "Mescolare", 284-85. 피로 리고리오(Pirro Ligorio)는 또한 그로테스크한 회화에 관한 하이브리드와 변신원리의 중요성을 강조한다. 다음 자료를 참조. Dacos, Domus Aurea, 132. 16세기 문화에서 나온 변신의 원리에 대한 일반적인 설명은 다음 자료를 참조. Jeanneret, Perpetual Motion.

괴물들이 프레스코화로 그려지고 있다. 갈대가 기둥을 대신하고, 곱슬곱슬 한 잎과 소용돌이 줄무늬 모양의 작은 두루마기가 박공 (pediment)[13]을 대신하며, 나뭇가지 모양의 촛대가 그 위에 작은 에디쿨레(aediculae, 신전[14]) 모양을 떠받치고 있고, 그 신전의 박공 위에는 뿌리로부터 연한 새싹 몇 개가 꼬불꼬불 돋아나는데, 그 안에는 아무런 이유 없이 작은 조각상이 아늑하게 자리잡고 있고, 또는 뿌리가 반으로 갈라져 일부는 사람의 머리를 하고 있고 다른 일부는 짐승의 머리를 하고 있다.

이제 이런 것들은 존재하지도 않고, 존재할 수도 없으며, 존재한 적도 없다… 간절한 맘으로 말하는데, 어떻게 갈대가 정말로 지붕을 지탱하거나, 나뭇가지가 달린 촛대가 건물 박공의 장식을 떠받치고, 그렇게 부드럽고도 가느다란 아칸서스 줄기가 그 위에 놓인 작은 조각상을 들어올릴 수 있는지, 혹은 한쪽에서는 꽃이 뿌리에서 피어나고 다른 한쪽에서는 조각상이 생겨나는 것이 가능한지? … 미약한 판단 기준에 의해 흐려진 마음은 권위와 올바름의 원칙에 따라 존재하는 것이 무엇인지 인식할 수 없다.[15]

비트루비우스의 회화에서 탄생한 합성된 인물상에 대한 비난은 명백하다. 그는 이 '괴물들'이 현실에서는 있을 수 없다는 단순한 이유 때문에 받아들일 수 없었다. 그것은 자연주의와 논리의 관점에서 명백한 오류였

13 역주) 박공(pediment). 고대 그리스 신전 정면에서 기둥들이 떠받치고 있는 위쪽의 삼각형 부분을 말한다. 고대 건축물의 두드러진 특색 중 하나이며 보통 다양한 부조들로 장식되어 있다.

14 역주) 아이디쿨라(aedicule). 신전, 사당 따위의 건축물을 작게 축소한 소형건축물.

15 Vitruvius, *Ten Books,* 91.

기 때문이다.

호라티우스 역시 자기 시대가 발휘한 그로테스크한 심상을 비난했지만, 훨씬 더 반어적(ironic)이었다. 비트루비우스가 도덕적인 어조로 분노를 표출했다면, 호라티우스는 그에 못지않게 비판적이긴 하지만 오히려 즐기는 쪽이다. 『시학』 첫 줄에서 호라티우스는 인간의 머리, 말처럼 생긴 목, 깃털, 다양한 팔다리의 조합, 물고기 꼬리의 혼합물에 대한 유일한 반응은 웃음이라고 시사한다. 그에게 이러한 이미지는 "아이그리 솜니아(aegri somnia, 병자의 꿈)와 흡사했다.[16] 그로테스크에 대한 비트루비우스의 평에서는 분명히 빠졌지만 호라티우스는 프랑수아 라블레가 온전하게 발전시킨 그로테스크의 요소 즉, 유머와 위트(프랑수아 라블레의 문학에선 배설과 관련된)를 도입한다.[17] 빅토르 위고는 훨씬 후에 다음과 같이 말했다. "그로테스크는 어디에나 있다. 그것은 한편으론, [규정할 수 있는] 형체가 없고 공포스러운 것을 창조하기도 하지만, 다른 한편으론, 희극, 익살꾼과 같은 것을 또한 창조한다."[18]

도무스 아우레아에서 발견되어 출토된 사물들은 즉시 비트루비우스와 호라티우스의 비판을 상기시켰을 것이다. 실제로, 16세기 저술가들

16 호라티우스의 문구에 대한 논의는 다음을 참조. Summers, "Archaeology of the Modern Grotesque," 21.

17 라블레는 몽테뉴와 마찬가지로 '크로테스크(crotesque)'란 용어를 사용했는데, 이는 이탈리아의 전문적인 벽화 분야에서 통용되던 용어가 문학으로 이식된 두가지 초기 사례라는 점에 주목하라. 다음 자료를 참조. Dacos, *Domus Aurea*, 3, n. 2.

18 다음 책의 인용을 따름. Bakhtin, *Rabelais*, 43. 위고는 실제로 다음과 같이 썼다는 점에 주목하라. "반대로, 근대인들의 생각 속에서 그로테스크는 엄청난 역할을 한다. 그것은 그곳 어디에나 있고, 그것은 한편으론, 기형과 끔찍한 것을 다른 한편으론, 희극과 광대를 창조한다." Hugo, *Cromwell*, 14.

의 일부는 고대 선조의 견해를 지지하는 반면, 다른 일부는 그로테스키를 지지한다고 주장했다.[19] 비트루비우스를 지지하는 그룹에는 『건축십서』의 초기 번역가 중 하나인 체사리아노(1521)와 다니엘레 바르바로(Daniele Barbaro)(1556)가 포함되어 있었는데, 이 둘은 그로테스크가 자연에 반(反)한다고 예의 바르게 비난했다.

또 다른 사람들은 그로테스키를 지지하는 글을 썼다. 예를 들어 안톤 프란체스코 도니(Anton Francesco Doni) (1549)는 카프리치(capricci, 변덕)와 비차리에(bizzarrie, 괴벽)의 요소들을 자연의 법칙과 조화시켜보고자 시도했다.[20] 그의 주장은 '괴물'과 비정상적인 출생을 설명하려는 동시대의 시도와 공통점이 있는데, 이는 자연 스스로가 낯설고 기괴한 형태를 만들어낸다는 것이다. 그는 이것이 예술가들의 판타지아(fantasia, 환상)를 정당화해준다고 주장했으며, 이들이야 말로 그가 '키메라(chimera, 가공의 꿈)'이라 칭하는 것을 만들어낼 준비가 된 인물들로 제시했다.[21] 세바스티아노 세를리오(Sebastiano Serlio)는 여기서 더 나아가 『건축에 관한 다섯 권의 책 Cinque libri d'architettura』(Venice, 1540)에서, 자연을 벗어난 예술가의 완전한 자유를 강조하기도 하였다.

그러나 조르조 바사리는 그로테스크의 장점에 대해 더 신중한 태도를 보였으며, 그의 입장은 심지어 양가적이기도 했다. 그는 그로테스키를

19 여기서 저자에게 필연적인 이 논쟁을 가장 잘 설명하는 것은 다음 자료이다. Dacos, *Domus Aurea*. 특히 제3부를 참조. "Fortune des grotesques au XVIe siècle", 121-35.

20 Doni, *Disegno*.

21 도니(Doni)의 주장과 그 출처에 대해선 다음 자료들을 참조. Dacos, *Domus Aurea*, 124-26. Zamperini, *Ornament and the Grotesque*, 171. 그리고 또한 다음을 참조. Jeanneret, *Perpetual Motion*, 139.

"매우 방탕하고 우스꽝스러운 회화의 종자(una spezie di pitture licenziose e ridicole molto)"라 규정했지만 그럼에도 불구하고 몇 가지 규칙에 의해 통제되는 것이라 주장했다.[22] 그로테스크에 대한 미켈란젤로의 견해(최소한 1548년 프란시스코 홀란다(Francisco da Hollanda)는 그의 견해라고 말하고 있다) 또한 바사리와 다소 유사함을 드러낸다.

그러나 시간과 장소에 무엇이 적합한지를 관찰하기 위해(por guardar o decoro melhor ao lugar e ao tempo), 만약 그가 [저자. 화가] 팔다리 부분을 바꾸고(mudar)(그로테스크 작품[저자. obra gruttesca]에서와 같이 말이다. 그렇지 않으면 우아함은 없고 극도로 인조적인(false) 것이 된다) 그리핀[사자 몸과 독수리 또는 매의 머리 및 날개를 가진 그리스 신화의 인물]이나 사슴의 아래쪽을 돌고래로 바꾸거나 또는 위쪽을, 즉 날개가 더 나은 경우라면 팔을 잘라내고 대신 날개를 달아서 선택이 가능한 어떤 모양으로 바꾼다면, 몸의 부분들이 바뀐 사자, 말, 또는 새는 자신의 종에서는 가장 완벽한 형태의 것이 될 수 있으며(perfeitissimo como d'aquelle tal genero que elle é), 이것은 인조적으로 보일 수는 있지만 실지로 이것 만이 가장 잘 창안되었다고 또는 괴물이라고 불릴 수 있는 것이다(bem inventado e monstruouso). 그리고 때로는 인간과 동물의 익숙한 모습 (비록 존경스럽지만) 보다는 가끔씩 괴물스러운 것을 (감각의 차이와 휴식을 위해 그리고 때로는 전혀 보지 못하고 또한 존재할 수 없다고 생각하는 것을 보고자 하는 필멸의 인간의 눈을 위하여) 그리는 것이 이성에 더 부합할 수 있으며, 이 일에는 끝없는 인간의 욕망(desejo humano)이 따르는데,

22 Vasari, *Opere,* I: 193.

그 욕망은 꽃줄기에서 자라는 피조물로 된 기둥이 있고, 나뭇가지나 은매화로 된 문틀과 처마, 갈대 및 그 밖의 것들로 이루어진 출입구가 있으며, 불가능하고 불합리하게 보이는(impossibeis e fora de razao) 허위와 거짓의(fingido de false grutesco) '그로테스크'보다도(alla grottesca), 기둥, 창문, 문이 있는 건물을 소름끼칠정도로 싫어한다. 이러한 그로테스크는 불가능하고 비이성적으로 보일 수도 있지만(impossibeis e fora de razão), 이해한 사람에 의해 구현된다면 (se é feito de querm o entende) 매우 훌륭한 것이 될 것이다.[23]

세기 말경, 로마초는 미켈란젤로와 홀란다의 입장을 되풀이하며, 자연과 데코룸(derorum, 행동과 모습의 올바름)의 한도 내에서 그로테스크는 허용될 수 있다고 주장했다.[24]

16세기에 그로테스크, 변신, 합성(composite)에 대한 논쟁은 회화에만 국한되지 않았다. 알리나 페인(Alina Payne)은 "르네상스의 건축가가 된 비트루비우스의 『건축십서』는 혼합물(mixture)을 정당화하고 동시에 고전 문학의 괴물과의 연결고리를 제공했다"[25]고 지적했다. 비트루비우스의 견해에 따르면 "확실한 사물들의 신뢰할 만한 이미지보다 이미지보다 이제는 괴물들이 프레스코화로 그려지고 있다"라는 표현은 '나쁜' 메스콜란자(mescolanza, 혼합체)의 예였다(르네상스의 건축 이론에서 사용되는 메스

23 인용과 번역은 다음 출처를 따름. Summers, *Michelangelo*, 135-36.

24 "그에 따르면, 그로테스크는 자연의 질서에 순응해야 하고 따라서 대칭적이어야 하는 중력, 비율과 구성의 규칙을 준수해야만 한다." [역자 번역] Dacos, *Domus Aurea*, 130.

25 Payne, "*Mescolare*", 285.

콜란자의 의미를 더 효과적으로 전달하는 것은 '혼합체(mixture)' 보다는 아마도 '아상블라주(assemblage, 집합체)'일 것이다[26]. 이와는 대조적으로, 조각가 칼리마코스(Callimachus)가 어린 소녀의 무덤 표식을 우연히 마주친 일에서 비롯된 코린트 양식의 이야기는 비트루비우스에게 좋은 혼합물(메스콜란자)의 예이다.[27] 비트루비우스는 어떻게 소녀의 유품이 바구니에 담겼으며 또한 타일로 된 기와로 덮인 체, 무덤 위에 놓여있는 지를 설명한다. 무덤 아래쪽에는 아칸서스의 뿌리가 있었다. 시간이 흐르면서 이 식물 잎과 덩굴손은 타일로 된 기와를 타고 올라가 그 가장자리를 감아버렸다. 칼리마코스는 이질적인 요소와 재료가 혼합된 이 구성에서 영감을 얻어 코린트 양식을 발명했다. 페인의 요약에 따르면, "이 코린트 양식은 좋은 혼합물이었고, 비트루비우스는 이것을 폼페이의 비이성적인 그로테스크에 대비시켰으며,

〈코린트 수도의 발명〉, 롤랑 프레아르 드 샹브레, 『고대 건축과 현대건축의 평행선』의 판화 (런던: T.W 인쇄, 1723). Courtesy of the Victoria and Albert Museum, London.

26 역주) 메스콜란자는 영어로 자주 믹스쳐(mixture)로 번역된다. 후자는 사전적으로 서로 다른 것이 뒤섞인 혼합(체)를 의미한다. 불어로 아상블라주(assemblage)의 첫 번째 의미는 다양한 수집(물), 집합(체), 모음(집)이다. 두 번째 의미는 몽타주(montage), 조립, 혼합이다. 참고로 composite(합성)는 둘 이상의 사물이 하나로 합쳐진 것을 뜻한다.

27 Vitruvius, *Ten Books,* 55.

후자를 실패한 혼합물, 즉 괴물이라 여겼다."[28]

르네상스 정원 또한 실은 (칼리마코스가 코린트 양식을 발명하도록 영감을 준 무덤 표식의 바로 그 구성 요소를 닮은) 아상블라주였다. 그것 또한 유기물과 무기물의 혼합물이었고, 여러 16세기 작가들이 주장했듯이, 자연과 예술의 협력에서 얻어진 결과물이었다. 예를 들어, 로마에 있는 트레비 분수 근처의 동굴에 대한 설명에서 클라우디오 톨로메이는 메스콜란도(mescolando)('혼합(mixing)'또는 '혼입(mingling))라는 단어를 사용한다. 톨로메이는 다음과 같이 쓰고 있다. "예술과 자연을 혼입하면(뒤섞으면) 사람들은 그것이 전자의 작품인지 후자의 작품인지 구별할 줄을 모른다. 이와는 반대로, 이제는 그것이 자연의 인공물인 것 같고, 그 다음에는 또 인공적인 자연처럼 보인다."[29] 이 생각은 자코포 본파디오의 정원에 대한 설명을 통해 특히 익숙해졌으며, 그는 가르다 호수 지역의 정원을 설명하면서 "예술과 통합한 자연은 인공물이자 그 자체로 타고난 예술이 되는데, 이 둘 모두로부터 만들어지는 제3의 본성을 무엇으로 불러야 할지 모르겠다"[30]라고 말했다. 그의 생각은 밀라노 출신의 바르톨로메오 테지오의 성찰과 유사하다. "여기서는 예술과 자연을 결합하여 제3의 자연을 만드

28 Payne, "Mescolare", 286.

29 "Mescolando l'arte con la natura, non sis a Discerere s'elle è opera di questo o diquella; anzi o altrui pare un naturale artifizio ora una artifiziosa natura." 벡(Beck)의 번역을 따른다. 이 구절 벡의 논의는 다음 자료를 참조. Taegio, *La Villa Taegio,* 61. 역주) 다음 저서를 말한다. Bartolomeo Taegio, *La Villa,* Edited and Translated by Thomas E. Beck, Penn Studies in Landscape Architecture, 2011.

30 "La natura incorporata con l'arte è fatta artifice, e connaturale de l'arte, e d'amendue è fatta una terza natura, a cui non sarei dar nome." Taegio, *La Villa,* 58.

는 현명한 정원사의 독창적인 접목이, 세계의 경이를 드러내며 끊임없이 이어지고, 이는 다른 곳보다 이곳에서의 과일이 더 풍미있게 한다"[31] 요컨대, 메스콜란자의 개념은 건축과 마찬가지로 정원디자인에도 적용될 수 있다. 두 경우 모두 하이브리드한 형태, 합성된 구조, 재료들의 조합/결합을 내포한다. 이것들은 물론 그로테스크의 특성을 정의해주는 것이기도 하다.

16세기 후반의 그로테스크에 관한 가장 긴 설명 중의 하나는 티볼리의 빌라 데스테 정원을 디자인한 피로 리고리오의 글이다. 그로테스키에 관한 이 글은 백과사전의 한 항목으로 들어갈 예정이었고 여러 페이지로 되어 있는데, 이론을 실천과 비교할 수 있는 유일무이한 기회를 제공한다.[32] 그의 글은 그로테스키에 대한 학술적인 담론이 동시대 정원의 심상과 관련이 있음을 시사한다.

피로는 그로테스키에 의미에 있으며 따라서 단순한 장식은 아니라고 믿었다.[33] 그의 관점에는 "이교도의 그로테스크한 그림은 의미가 없는 것

31 "Quivi sono senza fine gl'ingeniosi innesti, che con si gran meraviglia al mondo mostrano, quanto sia l'industria d'un accorto giardiniero, she incorporando l'arte con la natura fà, che d'amendue ne riesce una terza natura, la qual cosa, che i frutti sieno quivi piu saporiti, che altrove." 벡의 번역은 다음 자료를 참조. Taegio, La Villa, 58-59.

32 이 글은 피로의 죽음으로 출판되지 못한 체 남아있다. 글의 출처는 『고대에 관한 저서 Libro dell'antichita』, VI, fols, 151-61이며, 토리노 주립 기록 보관소(Archivio di Stato di Torino)에 소장되어 있다. 다코스가 처음으로 다음 자료에서 전문을 공개했다. "Appendix II: Texte de Pirro Ligorio sur les grotesques", Domus Aurea, 161-82. 다코스의 필사본이 내 논평의 기초가 되었다.

33 다음 자료를 참조. Coffin, "Pirro Ligorio and Decoration", 182. 피로의 도덕적 견해는 로마초의 견해에 가깝다. 물론, 둘 다 시대적인 즉, 반종교 개혁의 산물이다. 그들에게 있어서 그로테스키는 비정상적인 키메라(chimera)나 터무니없

이 아니며 훌륭하고 냉철한 기량으로 제작되고 시적으로 그려졌는데, 그
이유는 우리가 볼 수 있었듯이 이와 같은 [우리의 전통과] 동일한 고대의 그
림들에게도 협화음과 [관습과 규칙에 대한] 순응의 요구가 뒤따랐기 때문에
이 둘은 응답과 조화를 요구하는 팔리노드(palinode, 취소의 시)처럼 서로
평행하다…. 같은 이유로 고대의 상형문자들은 세속의 정부 즉, 가장 강
력한 권력을 가진 정부, 제국의 정책 및 명령과 같은 다양한 사건을 작은
원리로 나타내는데 사용되었다."[34] 피로에게 그로테스키는 상형문자와도
같은 존재였는데, 이 둘은 모두 알고 있는 사람들 만이 이해할 수 있는 불
가해한 상징적 언어였다. 그에 따르면, 예를 들어, 학의 모양은 "여성적인
아름다움에 대한 자부심"을, 황새는 경건함을, 비둘기는 순수를, 그리고
백조는 큰 까마귀, 수사슴, 코끼리와 마찬가지로 세기(century)를 의미했
다.[35] 데이비드 R. 코핀(David R. Coffin)은 피로가 동시대의 두 가지 관심사
를 결합하고 있다고 지적했는데, 그것은 바로 당대 최근에 재발견된 그로

는 이교도의 괴물이 아니라, 알레고리적 언어를 구성하고 있다. 다음 자료를 참조.
Jeanneret, *Perpetual Motion*, 140-41.

34 "Le pitture grottesche de gentili non siano senza significatione, et ritrouate
da qualche bello ingegno, philosophico, et poeticamente rappresentate
imperoche secondo, hauemo potuto uedere nelle istesse antiche pitture,
sono di soggetto di consonantia, et conformemente; sono paralelle à
guise d'una palinodia per replicate et correspondent ⋯ onde ad uso di
lettere Hierogliphiche fatte, come per significare inciô uarij auuenimenti
negli piccioli principij, che hanno le cose delli gouerni terreni quelle delle
grandissime potentie, et nelli fatti et nelli comandamenti imperatorij." 번역
에 대해선 다음 자료를 참조. Coffin, "Pirro Ligorio and Decoration", 183.

35 코핀의 언급이다. 같은 자료를 참조. 잔느레(Jeanneret)는 말하기를, 피로와 로마초
의 전략은 "그로테스크에 숨겨진 의미를 부여함으로써 그것을 [그로테스크] 무력
화시킨다. 괴물은 단지 '다른 것'에 관한 징후일 뿐이며, 상상력은 이성을 위협하기
는 커녕 그것의 조력자 역할을 한다." Jeanneret, *Perpetual Motion*, 140-41.

테스키와 고대 이집트 상형문자의 결합이다.[36] 피로는 도무스 아우레아와 다른 곳의 그로테스크한 이미지들을 "말하는 그림" 또는 상징(emblems) 으로 여겼다.[37]

빌라 데스테 정원에서 〈로메타 분수〉와 〈타원형 분수〉를 연결하는 횡축으로 된, 〈백 개의 분수 골목(Alley of the Hundred Fountains)〉은 그로테스크에 관한 피로의 탁월한 생각이 경관디자인과 관련이 있음을 드러낸다. 물의 중앙 수로는 원래 오비디우스의 『변신』의 장면을 묘사하는 회반죽 벽토의 부조로 장식되어 있었다(현재는 그 대부분이 손실되었다). 오비디우스의 시는 다시 반복하지만, 르네상스 정원의 심상과 도상학의 주요 원천이지만 티볼리에서 이 변신 이야기의 존재는 추가적인 의미를 갖는다. 피로는 자신의 글에서 다분히 의도적으로 그것을 그로테스키와 연관시

36 Coffin, "Pirro Ligorio and Decoration", 183. 여기서 피로에 관한 직접적인 출처 중 하나는 다음이다. Giovanni Piero Valeriano, *Hieroglyphica sive de sacris aegyptiorum literis commentarii*(Basel, 1556). 또한 "이 두 유형의 비유적 언어(langage figure) 사이의 합류 및 구조적 상호동일성"을 언급하는 모렐의 자료를 참조하라. Morel, *Grotesques,* 15.

37 코핀은 다음과 같이 언급한다. "이 그로테스크 회화에 대한 논의에서 리고리오는 고대 신화와 주제들의 거의 모든 범위를 다루며, 종종 다른 이야기나 주제에서 표현되고 있다고 믿었던 도덕적 또는 철학적 의미를 밝히려고 시도한다. 예를 들어, 이전에 바티칸에서 리고리오가 직접 설계한 피오 4세(Pius IV)의 카지노(casino, 누각) 현관을 장식하기 위해 초기에 사용된 한 가지 주제는 '사자, 호랑이, 코끼리, 용, 낙타, 타조, 곰, 고슴도치, 거북과 모든 종류의 새들이 끄는 큐피드의 마차이다. 모든 것은 큐피드가 각각 것의 정복자라는 것을 보여주며, 각각의 동물은 위임된 목표를 향해 달려가고 모든 것은 사랑의 유대 안에 살기에, 무리는 확장된다. 결국 그들은 모두의 왕관을 거두어가는 큐피드의 손바닥과 승리 아래로 인도된다'". Coffin, "Pirro Ligorio and Decoration", 184. 모렐은 피로의 근본적인 관념이 다음 진술에 요약되어 있다고 지적한다. "이방인(gentili)의 그로테스키한 회화에 의미가 부재한 것은 아니다." Morel, *Grotesques,* 94.

벤투리니, 〈백 개의 분수 골목 판화〉, 1691, 빌라 데스테, 티볼리. G. B. 팔다의
『로마의분수』에서. Courtesy of Dumbarton Oaks, Research Library and Collection,
Washington, D.C. 자료제공.

켰다. 그가 쓴 본문의 마지막 몇 페이지는 남성과 여성이 동물, 채소, 그리
고 원소들(elements)로 변하는 것을 묘사하며, 남·녀 변신에 관한 고대의
전설을 포괄적으로 (그리고 알파벳순으로) 나열하고 있다.[38] 이 이야기는 변
신과 하이브리드를 주요 주제로 한 그로테스키와 명백히 관련이 있지만,
정원에서도 흔히 마주하는 것들이다. 예를 들어, 피로는 폴리페모스(오르
티 오리첼라리 및 프라카스티의 빌라 알도브란디니에서 재현됨), 갈라테이아(프라
텔리노의 빌라 메디치 '동굴'에서 묘사됨), 디에나(빌라 데스테의 '동굴'은 이것에
헌정됨), 페가수스(보마르조의 사크로 보스코, 프라텔리노의 빌라 메디치 및 빌라
데스테에서 등장), 넵튠(많은 정원에서 동상으로 등장), 뮤즈(피렌체의 프라톨리노
에서 파르나스를 의미하는 산에서 그리고 로마의 빌라 메디치에서 등장) 베르툼누

38 이 부분에 관해선 다음 자료를 참조. Dacos, *Domus Aurea*, 132. 피로의 그로테
스크키를 해석하며 변신의 중요성을 강조한 부분에 관해선 다음 자료를 참조.
Morel, *Grotesques*, 94-95.

스(그의 존재는 빌라 데스테에 있는 〈프로세르피나〉 분수에서처럼 자주 담쟁이덩굴로 디자인된 기둥들로 상징됨)의 전설을 언급한다.

변신의 순간이 비록 정원에서 늘 묘사되지는 않지만, 이 주제는 정원의 근본적인 조건인 변신의 개념과 일반적으로 분리될 수 없다. 〈백 개의 분수 골목〉에서 조직적으로 서로 이어지며 거침없이 흘러내리는 물은 이 원리를 강조한다. 그로테스크는 피로가 생각한 골목(alley)에 대한 개념에도 문자 그대로 존재한다. 그로테스크한 두상들이 골목의 옹벽에 박혀 입에서는 모두 물을 내뿜고 있다.

그로테스크한 두상은 16세기 이탈리아 정원에서 편재해 있다. 그리고 여러 형태로 만들어져 다양한 방식으로 배치된다. 예를 들어, 카프라롤라(Caprarola)의 팔라초 파르네제(Palazzo Farnese, 파르네제 궁전) 정원에는 그로테스크하게 의인화된 이맛돌이 여러 아치를 장식하고 있다. 이탈리아 전역의 정원에는 이와 유사한 이맛돌들이 나타나며, 베로나(Verona)의 자르디노 주스티(Giardino Giusti, 주스티 정원) 안뜰에서는 한무리의 중요한 바쿠스 두상이 측면에 두 개의 사티로스[39] 머리를 거느린 체 등장한다.[40]

실제로 주스티 정원은 그로테스크한 두상의 징후(sign)에 전적으로 사로잡혀 있다. 산비탈 정상에는 아래쪽으로 파르테르(parterre, 수평면의 식수 화단), 조각상, 분수를 내려다보고 있는 거대하고 흉포해 보이는 가면이 있는데, 이는 사크로 보스코의 〈지옥의 힙〉에서 파생된 것이다. 그러나 주스티의 두상은 자신의 원천[〈지옥의 입〉]과는 달리 안으로 진입할 수 없

39 역주) 사티로스. 고대 그리스 신화의 반인반수 형상의 숲의 신. 남성의 얼굴에, 염소 다리, 뿔과 꼬리를 갖고 있다]

40 주스티 정원에 대해서는 비센티니(Visentini)의 다음 두 소론을 참조. "Il Giardino Giusti", "La grotta nel cinquecento Veneto".

고, 대신 산비탈의 구불구불한 길을 따라올라 도달하는 난간 달린 전망대를 지원한다. 건축적인 맥락에서 벗어나 정원을 주재하기 위해 만들어진 그 가면 두상은 거대하고 그로테스크한 머리, 또는 극적으로 확대된 이맛돌로 (러스킨이 그다지도 소름끼쳐 했던 베니스 근교의 산타 마리아 포르모사 성당의 이맛돌과 다르지 않은) 이해하는 것이 가장 적절할 것으로 보인다.[41] 실제로, 프라카스티 지역의 빌라 알도브란디니(Villa Aldobradnini), 푸마네 디 발폴리첼라(Fumane di Valpolicella)에 있는 빌라 델라 토레(Villa della Torre)의 벽난로, 그리고 보마르초의 거대한 '가면들'은 모두 이 그로테스크한 이맛돌과 관련이 있다.

물을 뿜어내는 그로테스크한 머리와 가면들은 르네상스 정원의 분수, 물 계단과 연쇄적인 물 사슬을 장식하기도 한다.[42] 이 예에서 물은 구토물

41 모렐은 다음과 같이 말한다. "그로테스크에서 가면의 기능은 이런 의미에서 상징적인 가치를 가질 수 있다. 그것은 자주 정학히 실행되며 정말로 우스꽝스럽다. 그것은 인간에게서 가장 인간적인 것이 무엇인지를 증언하는 얼굴을 부각시키면서, 후자를 풍자적 표현, 이상하거나 불안한 외모, 심지어는 동물이 식물과 닮은 것과 같은 한계들로 향하게 만든다. 잠바티스타 델라 포르타(Giambattista della Porta)가 1586년에 출판한 "인간 관상학(De humana Physognomonia)"이란 논문은 더 친밀한 친족 관계에 나타나는 가시적인 표시들, 성격의 특성에 관한 숨길 수 없는 징후들 및 기질의 형태들을 찾아 그 유사성을 탐구한다. 즉, '인간과의 유사성이 무엇이든, 인간은 문제의 동물과 같은 기질을 갖게 될 것이다'." Morel, *Grotesques*, 195-98.

42 예를 들어, 보볼리 정원의 〈괴물의 분수(Fontana dei Mostri)〉를 참조. 막다레나 젠틸레(Maddalena Gentile)의 텍스트는 잘 알려져 있지 않지만 여기에서 인용할 가치가 있다. "일반적으로 '모스타치니(mostaccini)'라고 불리는 이 가고일과 괴물스런 머리들은 부온탈렌티의 영향을 받은 매너리스트의 특질을 드러낸다. [그러나] 확실히 그것은 고딕 양식의 교회를 장식하는 악마와 가고일 같은 힘과 초월성을 구현하지는 않는다. 또한 보마르초 정원의 괴물들에 있는 선량함이나 거의 디즈니랜드와도 같은 화려함도 없다. 그것들은 단순히 고대의 물의 상징, 즉 폭력적이고도 유익한 자연의 힘을 따른다(따라서 그것은 야생동물과 악마의 무제한적이고 환상적인 결합을 통해 의인화될 수 있다). 거기에는 괴물 또는 악마적인 야생동물도 있지만, 본

에서부터 땀과 눈물에 이르기까지, 다양한 체액을 대변하는 이미지를 활성화한다. 예를 들어, 몽테뉴가 카스텔로 소재의 빌라 메디치에서 바르톨로메오 암만나티가 아펜니노 산맥을 의인화해 만든 거인상을 보았을 때, 그의 모습은 "두 팔을 포개고 뒤쪽에 앉은 백발의 노인으로" 보였으며 그의 "턱수염, 이마, 머리카락의 모든 곳에서는 물이 끊임없이 흘러내리고, 땀과 눈물을 표현하는 물이 방울 방울 떨어지고 있었다"[43] 16세기 정원디자인에서

바르톨로메오 암만나티, 〈아펜니노〉, 빌라 메디치, 카스텔로. 사진. 루크 모건.

체액에 대한 재현은 그로테스크의 또 다른 중요한 차원을 시사하는데, 이는 사크로 보스코에 있는 〈지옥의 입〉의 예에서 전형적으로 전달된다.

〈지옥의 입〉은 모호한 하이브리드의 구조로 되어 있다. 표면적으로는 지하세계의 입구처럼 보이지만, 이것은 하나의 작은 동굴이자, 야외 식당, 그리고 현지 바위를 깎아서 제작한 의인화된 건축물이기도 하다. 건축물에 파치아(faccia, 파사드 즉 정면) 또는 파치아타(facciata, 얼굴)이 있다는 생각은 레온 바티스타 알베르티에서 유래했으며 15세기 말에 널

질적으로 선한 성질의 표현이다." 다음 자료를 참조. Pontecorboli and Gentile, *Fontana dei Mostri*, 8.

43 Montaigne, *Complete Works,* 931.

리 수용되었던 것으로 추정된다. 바사리만이 아니라 빈첸초 스카모치(Vincenzo Scamozzi) 또한 건물 앞쪽의 정문과 창문을 각각 얼굴의 입과 눈에 비교하고 있다.[44] 다른 저술가들은 이러한 의인화를 일찍이 더 멀리 발전시켰다. 안토니오 아베를리노 필라레테(Antonio Averlino Filarete)는 "건축물은 진정 살아있는 사람이다. 이것이 살기 위해서는 사람과 똑같이 먹어야 한다는 것을 여러분은 알게 될 것이다. 그것은 병에 걸리거나, 죽고, 때로는 좋은 의사 덕택에 병이 낫기도 한다… 그것은 영양을 공급받고, 관리되어야 하며, 결핍되면 사람처럼 병들고 죽는다"[45]라고 말했다.

이런 맥락에서 〈지옥의 입〉은 문자 그대로 은유의 극치이다. 즉, 그것의 입은 문이고 눈은 창문이다. 클라우디아 라차로가 지적했듯이, 16세기 후반 조반니 사미니아티(Giovanni Saminiati)는 농업에 관한 그의 논문에서, 동굴은 무서운 가면으로 장식되어야 하고 내부는 식탁을 갖추어야 한다고 명시적으로 권장했다.[46] 〈지옥의 입〉은 사미니아티에게 영감을 주었을 수도 있고, 그 반대일 수도 있다. 어쨌거나 동굴과 논문은 동시대의 것이다.

그러나 주목받지 못한 것은 〈지옥의 입〉 모티프가 라블레의 소설인 『팡타그뤼엘』(1532)과 심상 및 주제면에서 현저하게 일치한다는 점이다. 실제로 피에르프란체스코(즉, '비치노' 오르시니)는 라블레 소설의 사본을 소유하고 있었다.[47] [라블레를 연구하며] 미하일 바흐친은 라블레의 희극적

44 이 비유에 대해서는 다음 자료를 참조. Kohane and Hill, "The Decorum of Doors", 150.

45 Filarete, *Treatise on Architecture*, 12-13.

46 Lazzaro, *Italian Renaissance Garden*, 142.

47 오르시니는 1579년 1월 6일 조반니 드루에(Giovanni Drouet)에게 보낸 편지에서 팡타그뤼엘을 언급한다. 필사본은 다음 자료를 참조. Bredekamp, *Vicino Orsini*, 274.

연대기의 진정한 '주인공'은 크게 벌어진 입의 이미지라고 명확히 제시했다.[48] 거인 팡타그뤼엘의 이름은 "모든 갈증"을 의미하며 그의 유년기의 주목할 만한 사건은 대부분 먹고, 마시고, 삼키는 것에 관련된다. 예를 들어, 그는 4600마리 암소의 우유를 마셨으며, 종종 암소들조차 그대로 삼켜버렸다. 그는 살아있는 곰을 마치 닭인 양 여유롭게 먹어치웠고, 결국에는 눈에 보이는 모든 것을 먹어버리지 못하도록 그를 쇠사슬로 요람에 묶어야만 했다. 바흐친은 다음과 같이 썼다. "이 모든 위업은 빨아들이고, 걸신들린 듯 삼키고, 목구멍으로 넘기고, 산산조각 내는 것과 관련이 있다. 우리가 목격하는 것은 크게 벌린 입, 내민 혀, 이, 식도, 젖가슴, 위(胃)이다."[49]

바흐친에게, 몸에 필수적인 구멍과 내부에 대한 이러한 강조는 그가 "그로테스크 리얼리즘"이라고 부르는 것의 두드러진 특징이다. 그는 "그로테스크에 관련된 인간의 모든 특성 가장 중요한 것은 입이다…. 그로테스크한 얼굴은 실제로 벌어진 입으로 요약되며, 다른 특징들은 이 넓게 벌어진 육체의 심연을 보호하기 위해 감싸는 틀에 불과하다"[50]라고 말했다. 이런 이유로 먹고, 마시는 것은 그로테스크한 몸의 "미완성의 열린 본성"을 드러내는 고도로 중요한 표현이다.[51] 소비 행위에서 "몸은 … 자신의 [육체적인] 한계를 넘어선다. 즉, 그것은 삼키고, 소화하고, 세상을 거칠게 찢고, 세계의 희생을 통해 풍요로워지고 성장한다."[52]

48 Bakhtin, *Rabelais*, 325.

49 Ibid., 331.

50 Ibid., 325.

51 Ibid., 281.

52 Ibid.

보마르조의 〈지옥의 입〉은 심연을 구성하는 입이자 식사 장소이다. 그것은 방문객의 참여를 유도하고, 이는 결여된 소비(음식과 음료) (하지만 방문객은 소비하는 주체인 동시에 소비의 대상으로 제시된다)와 소리(대화, 웃음, 음악)의 차원을 제공하게 된다. 정원의 한 비문이 그것에 대해 묘사하듯이, 이 "끔찍한 얼굴"은 자신의 내부를 모험하는 자는 누구든지 삼켜버리고, 괴물의 위(胃)에서 상징적인 죽음을 초래하도록, 끊임없이 준비하고 또 기다리는 것처럼 보인다. 역설적인 것은 이 그로테스크한 입으로 들어가는 주된 이유 중의 하나는 먹고, 마시고, 음악을 듣기 위해서였다(조반니 구에라(Giovanni Guerra)의 1604년도 드로잉에서 보듯이)[53] 즉, 그 〈입〉은 육체의 무덤인 동시에 비범한 식당이다.

지오반니 구에라, 〈지옥의 입〉 드로잉, 1604.보마르초, 사크로 보스코. Courtesy of Albertina, Vienna.

〈지옥의 입〉은 또한 재치를 의도한다. 〈지옥의 입〉의 입술에는 "여기에 들어온 자, 모든 생각을 버려라(Lasciate ogni pensiero voi ch'entrate)"라고 새겨 있으며, 이는 단테 『신곡』 중의 "인페르노(Inferno, 지옥)"편에 등장하는 유명한 문구 즉 "여기 들어오는 자, 모든 희망을 버려라(Lasciate ogni Speranza)"를 박식하게 '우회한' 것이다. 유머는, 빅토르 위고가 관찰한 것처럼 [19세기 초], 그로테스크의 필수

53　역주) 조반니 구에라(Giovanni Guerra)의 1604년도 〈지옥의 입(Hell Mouth)〉(Courtesy of Albertina, Vienna 소재) 드로잉에는 연주하는 악사와 식사를 하는 하나의 인물이 묘사되어 있다.

적인 요소이지만 르네상스 정원디자인에서도 또한 확고한 자리를 갖고 있었다. 일찌감치 이미 15세기 초에 알베르티는 "외설적인 것만 없다면" 정원의 조각상에 "우스꽝스러운" 것 또는 희극을 표현할 수 있다며 그것을 허용했다.[54] 그러나 외설성에 대한 알베르티의 경고에도 불구하고, 다음 세기 정원에서 유머는 진정 라블레 방식의 배설적인 것에 가까운 것으로 변화했다. 예를 들어, 프라톨리노에 있는 빌라 메디치의 중심축에서 가장 낮은 곳의 끝에는, 『힙네로토마키아 폴리필리』(1499)의 목판화를 기반으로 하였다고 추정되는, 발레리오 치올리(Valerio Cioli)의 〈세탁부〉와 〈소변보는 소년〉 모습의 조각상이 있다. 동시대 기록에 따르면, 소년은 세탁부의 빨래를 지속적으로 더럽히도록 설계되었다.

〈지옥의 입〉과 치올리의 〈세탁부〉 무리는 각각 섭취와 배뇨 같은 신체 기능을 재현하는데, 이를 통해 두 조각상이 "삼키고 또 생성하는 하부층" 또는 '물질적인 신체'의 전형적인 이미지임을 시사한다.[55] 그 기능과 마찬가지로 이 둘의 심상은 최종적으로 매우 세속적(prosaic)이다. 예를 들어, 팡타그뤼엘에 관해 논하며 바흐친은 벌어진 입은 "몸의 지하 세계로 통하는 열린 문 … [그리고] … 삼키는 이미지와 관련되어 있으며, 이것은 죽음과 파괴에 관한 가장 오랜 상징이다. 동시에 일련의 연회 이미지 또한

54 다음 자료를 인용함. Alberti, *Ten Books, The 1755 Leoni Edition*, 193. 알베르티 자신은 다음과 같이 썼다. "Ne uitupero ne i giardini statue ridiculose, pur che non siano dishoneste." *I dieci libri*, 201. 브뤼농이 앞 문장의 "우스꽝스러운 (ridiculose)"을 "그로테스크(grotesque)"로 번역하였다는 점에 주목하라. 이는 케이와 초이가 번역한 알베르티의 프랑스어판을 따른 결과인데(Alberti, *L'art d'idifier*, 437) [역주] translation by Pierre Caye & Françoise Choay, 2004]), 불행히도 "희극적인" 또는 "우스꽝스러운"으로 번역하는 것보다 덜 정확해 보인다. 다음 자료를 참조. Brunon, "Du jardin comme paysage sacral", 297.

55 문구의 출처는 다음과 같다. Bakhtin, *Rabelais*, 64.

입(치아와 식도)에 연결되어 있다"[56]고 말한다. 지하 세계에서의 죽음과 연회는 〈지옥의 입〉의 주요 주제이다.

〈지옥의 입〉은 먹거나 또는 집어삼킬 듯이 먹는, 하부적인 신체의 층을 강조함으로써 그것의 그로테스크적인 성격을 입증한다. 여기서 먹는다는 것은 그에 대한 단순한 비유가 아니라 곧 참여적인 것을 말한다. 방문객과 건축물 간의 신체적인 관계 및 교환 [먹고-먹힘]이 〈지옥의 입〉에선 기묘할 정도로 명료할 뿐만 아니라, 식사 공간으로의 기능은, 문자 그대로, 거인에 대한 의인화를 통해 심상에 즉각적으로 제시된다. 현기증나는 섭취의 '미장아빔(mise en abime)'[57] 속에서 사용자는 음식을 소비하는 순간 그 스스로가 또한 소비된다. 근본적으로 그로테스크한 몸은 "'되기(becoming)'가 구현되는 몸이다. 그것은 결코 끝나지 않으며, 완성되지 않는다."[58] 〈지옥의 입〉은 이러한 생각의 전형적인 예시이다. 그것은 마치 목구멍으로 삼키고 게걸스레 먹어 치우려는 순간 곧바로 얼어붙은 것처럼 보이며, 따라서 변화하는 순간에 있는 것처럼 보인다.[59] 이것은 정원에서 일반적으로 나타나는 변신의 주제와도 또한 관련이 있다.[60]

56 Ibid., 325.

57 역주) 미장아빔(mise en abime). 서로를 반사하는 두 개의 거울 속에서 한 이미지가 무한히 반복되는 양태를 지시한다. 본문의 경우, 〈지옥의 입〉 안에서 음식을 먹는 사람은 '먹는 자'이지만, 그 안으로 들어간 순간 그는 또한 '먹힌 자'이다.

58 Bakhtin, *Rabelais*, 317. 강조 표기가 추가됨.

59 바흐친이 르네상스 시대 '살의 재활(rehabilitation of the flesh)'로 표현한 몸의 현세적인 기능 또는 물질적인 필요성이 "여기에 들어온 자, 모든 생각을 비워라"라는 비문에도 암시되었을 수 있다(같은 책, 18). 즉, 촉각적이고 구체적인 건물과의 접촉은 이와 분리된 지적 경험보다 중요하다.

60 다음 자료를 참조. Jeanneret, *Perpetual Motion*, 127. "이 정원들의 상당수는 태고의 에너지와 잉태된 물질에 관한 상징적인 광경을 제공한다. 이러한 프로젝트

물질적인 신체의 심상은 축제 및 축하 행사와 관련된 오랜 민중의 전통에서 파생된다. 인류학자와 역사가들이 보여주었듯이, 근대 초기 유럽에서 이러한 의식이나 카니발은 공식적인 보호 하에, 계급, 성별, 장소의 구속에서 해방되어 잠시 휴식을 취하는 기능을 했고, 하루에서 이틀 정도의 짧은 시간 동안, 왕, 왕자, 주교의 악정을 조롱하면서 기존에 성립된 질서를 뒤집을 수 있는 장소로 기능했다. 바흐친은 라블레의 '그로테스크 리얼리즘'에 대한 연구에서 전술한 것보다 더 나아가 카니발이 근대 초기 축제 문화에만 국한된 역사적으로 특정한 사회의 현상이 아니라, 초역사적인 담론의 방식을 갖고 있다고 주장했다. 가령, 서로 다른 형태의 문학적 담론들(예를 들어 "높음"과 "낮음" 같이)을 의도적으로 서로 충돌시키는 글쓰기는, 바흐친의 용어로, "카니발레스크(carnivalesque, 카니발적인)"하다. 빅토르 위고의 관점에서 보면 공포스러우면서 동시에 희극적인 〈지옥의 입〉은 이 기준을 분명히 충족시킨다.[61]

후속 저자들은 카니발에서의 조롱, 전복, 비판적인 행위들이 지배 계급의 엘리트들에 의해 일반적으로 용인되었다는 점을 지적해 왔다.[62] 일반적인 사물의 질서를 세심하게 통제된 상태에서 일시적으로 뒤집는 카

를 지닌 정원보다 더 나은 것이 있을까? 정원은 자신의 특성상 시간대, 계절, 날씨에 따라 변화하기 때문에 변화를 따로 나타낼 필요가 없다. 야외에 배치된 예술품들 또한 바람과 비의 작용에 노출되어 있고, 햇빛과 주변 초목의 증식에 따라 변화한다. 정원은 르네상스가 특권을 부여한 장르이며, 이는 그것의 주제와 움직이는(mobile) 예술작업의 원리인 변성적 특성 그 모두에 있어서 궁극의 표현이기 때문이다."

61 역주) 19세기 초 낭만주의의 기수인 빅토르 위고는 낭만주의 미학의 정수는 그로테스크라고 주장했다. 그리고 후자의 특성은 새로운 근대적 희극이며, 이는 공포(비극)-희극의 이중적인 형태를 지닌다고 규정했다.

62 특히, 다음 자료를 참조. Davis, "Women on Top".

니발은 계급사회에서 계급과 성별 계층화를 굳히고 또 강화하는데 기여했다. 바흐친의 이론에 대해선, 카니발레스크라는 임계적(critical) 대리자를 그가 과대평가했으며, 이는 서구문화에 대한 학문적인 관심을 둔 소련의 철학자이자 문학평론가라는 그의 개인적 상황에서 일부 비롯되었다는 주장이 제기되기도 하였다.[63]

그러나 이러한 비판이 바흐친의 근본적인 통찰을 무효로 만들지는 못한다. 그 통찰은 곧 하부층의 기능과 심상, 범속의 필수성, 과정, 그리고 몸의 욕망이 그간 문학과 예술의 전통에서 등한시된 "그로테스크 리얼리즘"의 본질을 형성한다는 것이다. 건축물도 질병에 취약하다는 점에서 몸과 다르지 않다는 필라레테(Filarete)의 독창적인 주장과 그로테스크한 〈지옥의 입〉은 둘 다 불완전하고 물질적인 몸을 전면에 내세우고 있다. 반복하자면, 건물 또한 먹이와 돌봄이 필요한 세속의 몸이고, 끊임없는 변화의 상태에 있으며, 그 또한 "사람처럼 병들고 죽을 수도 있다."

요약하자면, 16세기 예술의 그로테스키와 건축의 메스콜란자(혼합)에 대한 논쟁은 그로테스크 리얼리즘이라는 라블레적인 주제와 더불어, 동시대의 정원디자인과 경험에 모두 영향을 미쳤다. 경관의 주제에서 그로테스크가 도외시된 주된 이유 중 하나는 간단하다. 바흐친이 주장했듯이, 만약 모든 그로테스크의 이미지가 "양가적이고 모순적이라면, '고전의' 미학 다시 말해 완성품이자 완벽함을 추구하는 전통 미학의 관점에서 그

63 예를 들어, 마이클 홀퀴스트(Michael Holquist)는 헬렌 이즈볼스키(Hélène Iswolsky)가 번역한 바흐친의 책 프롤로그에서 "그로테스크 리얼리즘"의 개념은 "30년대에 사회주의 리얼리즘을 정의하기 위해 사용되었던 범주들의 요점을 하나-하나씩 뒤집은 것"이라고 주장한다. Bakhtin, *Rabelais*, xvii.

것은 추하고, 괴물 같고, 흉측하다."[64] 그렇다면 그로테스크는 고전의 부흥이란 단순한 개념을 구체화하는 정원 모델에서 자리를 잡을 수 없다. 그것은 우고 오제티와 그의 협력자들이 이탈리아 정원박람회에서 촉진한 이탈리아 정원의 승리주의적 모델에는 확실히 수용될 수 없었으며, 이후 전후(제2차 세계대전)에 진행된 경관사학의 역사적인 사당 [문헌자료]에도 안치될 수 없었다.[65]

르네상스 정원에 관한 연구에서 그로테스크가 방치된 것은 유일한 현상이거나 경관디자인의 역사 연구가 갖는 특이성도 아니다. 프란시스 S. 코넬리(Frances S. Connelly)는 미술사 역시 그로테스크를 등장 초기부터 반대했다고 주장했다. "[18세기] 신고전주의에 기반을 둔 미술사와 미학은 관념적인 아름다움과 이성적인 탐구에 중점을 두었고, 그로테스크를 향해선 본질적으로 적대감을 갖도록 했다."[66] 러스킨이 베네치아에 있는 산타 마리아 포모사의 이맛돌을 두고 "심술궂게 곁눈질하고", "짐승 같고", "괴물 같은"이라 표현한 간담 서늘한 논평은 다시 한번 예를 제공한다.

64 Bakhtin, *Rabelais*, 25. 르네상스의 시각 문화에 대해 에우제니오 바티스티는 『반-르네상스』에서 이와 유사한 주장을 한다.

65 르네상스 정원에 있는 그로테스크의 존재는 때때로 주목받았지만 그것을 깊이 있게 다룬 논의는 드물다. 예를 들어 다음 자료를 참조. Zamperini, *Ornament and the Grotesque*, 185. 잠페리니는 다음과 같이 말한다. "또한 우리는 정원, 특히 다색의 자갈 모자이크를 개발한 인조 동굴에서 그것[저자. 그로테스크]을 발견한다(가령, 라이나테 소재 빌라 비스콘티 보로메오 리타(Villa Visconti Borromeo Litta)의 님파에움 [분수가 설치된 건축물], 그리고 치장 벽토, 특히 펜덴티브(pendentive)나 천장의 스팬드럴[제5장 역주 참조]의 장식을 위한 치장벽토에서)." 그리고 짧지만 통찰력 있는 라차로의 발언("Gendered Nature", 251)과 하나피의 연구(Hanafi, *Monster in the Machine*, 22–24)를 참조하라.

66 Connelly, "Introduction", 2.

초기 미술사학자들의 이데올로기적 투자와 당대 사건이 오랜 학제적 가정에 미친 영향은 오늘날 잘 알려져 있다.[67] 20세기 미술사의 현대적인 학문이 형성되는 혼란스런 배경에는 하나의 결과가 존재하며, 이는 이상주의와 합리성을 전제로 한 고전적 부흥의 개념에 부합하지 않는 르네상스 시각 문화의 측면이 억압되었다는 것이다. 그로테스키에 대한 16세기의 관심은 확실이 이러한 운명에 고통을 받았다. 데이비드 서머스(David Summers)는 이렇게 말했다. "그로테스키는 신고전주의 개념과 조화를 이루는 것이 늘 어려웠지만, 만약 그로테스키가 그 출처[로마 네로 황제의 궁전]에도 불구하고 '비고전적'으로 치부되어 배제되었다면, 이는 고대 예술의 부흥이 기념비적인 조각품을 회복하고 비례를 연구하는 것 이상이었다는 것을 또한 암시한다."[68]

이런 관점에서 볼 때, 르네상스 정원은 20세기 전체주의 정치와 그 결과에 직면해 일종의 영웅적 유토피아주의에 기초를 두고 회고적으로 부과된 [제1장의 이탈리아 정원 대 박람회를 참조], 회화, 조각, 건축과 동일한 전제의 희생양이 되었다고 볼 수 있다. 정원디자인은 예술과 마찬가지로 이상적이고, 비정치적이며, 자유자재로 표현할 수 있는 이성적인 매체로 간주되었다(비록 그것이 이탈리아 파시즘의 쇼비니즘적 [광신적 애국주의] '합리주의'의 전형으로 봉사하도록 쉽게 강요될 수 있었다 해도). 음침하고 통제하기 어려운 그로테스크의 힘은, 현대 정치와 마찬가지로, 이상화된 정원의 모

67 예를 들어, 다음 자료를 참조. Holly, *Panofsky*, 189. "중세와 르네상스의 예술을 탄생시킨 감정, 동기, 욕망은 시간 속에서 영원히 잊혔다. 파노프스키(1892-1968)는 대부분의 작업을, 전쟁과 박해, 그리고 그가 오랫동안 소중히 여겨온 인문주의적 가치에 대한 파괴적인 위협의 그늘 속에서 구성하면서, 이러한 접근의 불가능성을 절실히 인식했다."

68 Summers, "Archaeology of the Modern Grotesque", 21.

델 속에서는 자리잡을 수가 없다. 피터 게이(Peter Gay)는 다음과 같이 관측하였다. "아비 바르부르크(Aby Warburg)[69]는 아테네가 알렉산드리아의 영향에서 벗어나 자기 회복을 거듭 반복해야 한다고 말했으며, 이 유명한 문구는 연금술 및 점성술과의 고통스럽게 투쟁하던 르네상스를 이해하기 위한 미술사학자의 처방 그 이상이었다. 그것은 비이성의 위협을 받는 세상에서의 삶에 대한 [19세기] 철학자의 처방이었다."[70] 근대 초기 정원디자인에서의 그로테스크 존재에 대한 현대적인 관심의 부족은, 정원을 거의 배타적으로 로쿠스 아모에누스, 아르카디아 영토 또는 이상화된 장소로 강조하기를 선호했기 때문이며, 그와 거의 동등하게 또한, 디스토피아적인 현재에 대해 르네상스를 더 우월한 문화적 순간으로 표현하려는 욕망내지는 합법적인 필요성의 결과일 수 있다.

물론, 고전 문화의 부흥이 르네상스 정원과 무관하다는 말은 아니다. 실제로 정원은 16세기에 기념비적인 조각상 즉, 고전적인 '거상 양식'에 대한 새로운 관심을 불러 일으키는 가장 중요한 장소였다(제4장에서 논의한 것처럼). (대)플리니우스와 같은 고대 저술가들이 제공하는 정원에 대한 짧은 힌트들은, 비밀스런 성격에도 불구하고, 경관디자인에 대한 르네상스의 사상에 중요한 영향을 미쳤다. 르네상스 정원에서 '고전'은 그로테스크와 아예 공존했다. 그로테스크는 고전 예술에 상반되는 것이 아니라, 알레찬드라 잠페리니(Alessandra Zamperini)가 주장했듯이, 분명

69 역주) 아비 바르부르크(Aby Warburg, 1866-1929). 르네상스 미술과 문화를 심도 있게
연구한 독일의 미술사이자 문화사가. 예술사뿐 아니라 다양한 분야 인문학적 자료
의 대 수집가였으며, 그의 개인 장서가 오늘날의 바르부르크 문화학 도서관을 탄
생시켰다.

70 Gay, *Weimar Culture*, 33.

히 고전 예술에 의거하며 [고전이라는] '타자' 없이는 불가능하다.[71] 코넬리(Connelly)는 이 점을 간결히 설명한다. "그로테스크는 경계(boundary)의 생물이며 경계, 관습 또는 기대감과 관계하지 않는 한 존재하지 않는다."[72]

잠볼로냐, 〈비너스의 샘〉(1592년에 설치), 〈그로타 그란데〉, 보볼리 정원, 피렌체. 사진. 루크 모건.

피렌체의 보볼리 정원 안에 있는 〈그로타 그란데〉 세 번째 방에 안치된 잠볼로냐의 〈비너스 분수(Fontain of Venus)〉(1592년에 설치)가 그 예를 제공한다. 동굴에는 구불구불한 콘트라포스토(contrapposto)[73]의 자세로 목욕하는 대리석 입상의 비너스가 있고, 그 밑 정사각형 대리석 수반에 놓인 바위 즉, 스푸냐(spugna, 해면)와 조개껍질 더미가 여신을 떠받치고 있다. 수반의 각 모퉁이 아래 쪽에는 [반인반수의] 목신 파우누스가 나체의 비너를 음탕하게 곁눈질하는 모습으로 묘사되어 있

71 잠페리니에 따르면 "우리는 그로테스크가 그 부수적이고, 반-자연적이거나 또는 있을 법하지 않은 특성으로 인해 고전 예술과 정반대라는 결론을 내릴 수 있으며, 반명제(anthithesis)로서만 그것은 이 이론적인 틀에 들어갈 수 있다." Zamperini, *Ornament and the Grotesque*, 15.

72 Connelly, "Introduction", 5.

73 역주) 콘트라포스토(contrapposto). 고대 그리스의 고전기 예술을 특징짓는 신체 표현 방식의 하나이다. 한쪽 다리에 힘을 주고 다른 쪽 다리는 쉬는 상태를 말하며 이때 신체는 미세한 S자 형태의 운동감을 갖게 된다.

다. 분수 꼭대기에 서있는 고전적인 형상의 비너스와는 대조적으로, 파우누스는 기저의 욕망을 상징한다. 그들의 벌린 입에서 뿜어내는 물줄기는 타액이나 심지어는 사정으로 읽힐 수 있으며, 이는 "관능적인 여인에 흥분한 남성의 성적 은유를 빌어 땅 속 깊은 곳에서 물이 생성됨"[74] 넌지시 암시한다. 앞서 제시한 것처럼, 체액은 그로테스크 사실주의에서는 일반적으로 성적 기관과 신체 기능으로 표상된다. 잠볼로냐가 디자인한 이 분수 무리는 욕정을 선동하고 있음을 전혀 알지 못하는 듯이 보이는 비너스의 꾸밈없고 침착한, 또는 바흐친이 말할 듯한 '완전한' 우아함을, 일그러진 얼굴 모양, 입을 벌리고 반쯤 형성된 신체로 추파를 던지는 파우누스에 대비시킨다(잠볼로냐의 분수는 〈목욕하는 수잔나(Susannah at Her Bath)〉[19세기 중반]와 같은, 유사한 관음증의 주제를 상기시킨다).

어떤 의미에서 〈비너스 분수〉는 오르비에토(Orvieto)에 있는 두오모 브리치오 예배당(Brizio Chapel of the Duomo)에서 시뇨렐리(Signorelli)가 그린 엠페도클레스의 프레스코화를 전도시킨다. 이 그림에서 원소설을 주장한 고대의 철학자는 그를 감싸는 일종의 환영적인 둥근 항해용 창틀 밖으로 몸을 내밀고, 두 손을 든 체로 [도상학적으로 놀람을 표현하는 방식], 놀란 눈으로

루카 시뇨렐리, 〈엠페도클레스〉의 세부, 1499-1452. 브리치오 예배당, 두오모, 오르비에토. 사진. 루크 모건.

74　Lazzaro, *Italian Renaissance Garden,* 208.

그의 둘레를 뛰노는 그로테스크한 짐승들을 응시한다. 〈그로타 그란데〉에서는 고전과 그로테스크의 관계가 뒤집어진 것이, 여기선 야수의 무리 [파우누스]가, 비록 경이로움 보다는 정욕이 앞서지만, 천년 전의 관습을 완벽히 재현한 신고전주의 예술의 형상 [비너스]을 응시하고 있다.

정원에서 고전과 그로테스크 간의 상호관계는 따라서 잠볼로냐의 분수에서 명확해진다. 비너스는 물을 의미하는 반면 파우누스는 대지의 상징이다.[75] 이 둘은 모두 출산보다는 발생(generation)의 이미지를 구성하는데, 그럼에도 불구하고 성적 언어에 은유적으로 의존한다.[76] 동굴과 정원에서 전형적인 이러한 은유는 이 두 방식의 상호의존성을 암시한다. 이들의 관계는 대립적이기 보다는 상호보완적이다.

이 장에서 발전시킨 그로테스크 개념은, 르네상스 시대 신고전주의의 통합적 차원으로서 또는 고전주의의 필연적인 그림자로서 이 둘 어느 쪽이라도 부재하다면 정의가 불가능할 뿐만 아니라, 괴물스러운 것에도 적용된다. 그로테스키에 대한 논의에서 특히, 첼리니(Cellini)는 '그로테스크'라는 용어를 완전히 거부하고 '괴물'을 선호했다.[77] 실제로 예술적 그로테스크를 논한 '트라타티스티(학술서 저자)'의 글들은 16세기의 기형학자, 자연 학자, 물리학자들의 '괴물'의 탄생과 몸에 관한 글과 상당한 공통점을 갖는다. 체사리아노와 바르바로에게 그로테스크가 (고전의) 규범에서 벗어난 부자연스러운 일탈이었다면, 의학과 법률 분야의 많은 저술가들에게 괴물의 형상은 이와 유사하게 자연에 반하는 것이었다. 그러나 그

75 Ibid.

76 동굴 주제와 관련된 생성에 대해 자세한 설명은 다음 자료를 참조. Morel, *Grottes*, 5-42.

77 다음 자료를 참조. Dacos, *Domus Aurea*, 128.

로테스크와 마찬가지로 괴물은 자연과 가장 직접적으로 관련되며, 근대 초에 예술적 매체가 된 16세기 정원에서 자주 나타났다.

괴물과 경이로운 것에 대하여, 전조에서 돌연변이로

보마르조의 한 비문은 세상의 놀라운 것들을 목격하기 위해 여행할 필요가 없다고 선언한다.

VOI CHE PEL MONDO GITE ERRANDO

VAGHI DI VEDER MARAVIGLIE ALTE ET

STUPENDE, VENITE QUA, DOVE SON

FACCIE HORRENDE, ELEFANTE, LEONI,

ORSI, ORCHI ET DRAGHI

위대하고 엄청난 경이를 보고 싶어,

세계로 여행을 떠났던 당신,

끔찍한 얼굴, 코끼리, 사자,

곰, 광석 그리고 용이 있는

이곳으로 오라.[78]

78 다음 자료를 참조. Darnalle and Weil, *"Il Sacro Bosco"*, 53-54. 이들은 이 비문이 [비엔나] 벨베데레 궁전 정원 왼쪽에 있는 스핑크스 아래의 비문과 쌍을 이루고 있으며, 이것이 관람자들에게 정원을 이해하기 위해선 (여행을 통한) 입문이 필요하다는 경각심을 일으킨다고 주장한다.

'거대하고' '끔찍한' 생명체들이 오히려, 바로 이곳, 보마르조에서 나타난다. 이 주장은 로레인 대스턴(Lorraine Daston)과 캐서린 파크(Katherine Park)가 15세기와 16세기 동안에 발생한 것으로 확인한, 광범위한 변화를 반영한다. 이들 주장에 따르면, 르네상스 이전에는 괴물과 괴물스런 종족들이 (예를 들어 몬테 올리베토 수도원에서 소도마의 프레스코 벽화에 등장하는 것과 같은) 일반적으로 세계에서 멀리 떨어진 변방에서 살고 있다고 생각되었고, 세상에 알려지지 않은 덕에 그들은 자유로운 상상의 대상이 되었다. 그러나 15세기 후반에 이르러, 이 엄청난 재능의 소유자들은 점점 많은 수가 그리고 더 많은 유럽의 중심지로 이주하기 시작했다.[79]

예를 들어, 코넬리우스 젬마(Cornelius Gemma)는 그가 저술한 『신성의 본질 De natura divinis characterismis』(1575)에서 인습적인 괴물 종족의 목록 하나를 포함했는데 ("겉모습과 삶의 방식이 완전히 야생적인 인류 즉, 파우누스, 사티로스, 안드로진, 익티오페이지, 히포포데스, 스키오포데스, 히만티포데스, 키클

79 "중세시대 유럽인들은 무엇보다 자연의 경이로움을 세계의 가장자리, 특히 아일랜드, 아프리카, 아시아의 식물, 동물, 광물과 연결시켰다. 르네상스 시대에는 이러한 경이로운 것들이 상인, 탐험가, 수집가의 짐과 화물 안에서, 지중해와 유럽의 중심지로 눈에 띄게 이동하기 시작했다. 따라서 벤베누토 첼리니(Benvenuto Cellini)는 피렌체에서의 어린시절에 불 속에서 활활 타오르는 도롱뇽을 보았다고 주장했고, 괴물 바실리스크 [역주. 쳐다보거나 입김을 부는 것만으로도 사람을 죽일 수 있다는, 뱀과 같이 생긴 전설상의 동방 괴물]는 한때 무서운 동양의 도마뱀이었지만 유럽에서도 출현하기 시작했다"(Daston and Park, Wonders, 173). 또한, 새로운 신대륙의 발견이 이국적인 인종들(exotic races)의 전통에 미친 영향에 관해서는 애쉬워스(Ashworth)의 관점을 주목하라. 아메리카인들은 유럽인들과 매우 비슷하다는 것이 밝혀졌지만, 그들의 관습은 경이로웠다. 이것은 인간 괴물의 장르를 새롭게 만들었다. 예를 들어, 알드로반디(Aldrovandi), 쉥크(Schenk) 및 리체티(Liceti)는 괴물스러운 종족들(영재와 경이로움도 마찬가지로)을 거부한다. Ashworh, "Remarkable Humans and Singular Beasts", 135-37.

롭스이다"[80]) 이전의 저술가들과 그가 다른 점은 "이런 종류의 존재를 찾기 위해 신대륙(New World)에 갈 필요는 없다. 정의의 원칙이 발 밑에 짓밟히고, 모든 인류가 조롱당하고, 또 모든 종교가 산산조각이 나고 있는 지금, 그들 중 거의 대부분과 한층 더 끔찍한 존재들까지도 우리들 가운데 여기저기서 찾을 수 있다"[81]라고 말했다는 점이다.

젬마는 괴물을 교회의 분열에 대한 신의 분노의 표식이라고 생각했다. 그에게 따라서 괴물스러운 것은 불길한 전조이면서 '끔찍한' 것이었다. 그의 견해는 16세기에는 흔한 것이었지만, 그렇다고 해서 보편적인 것은 아니었다. 근대 초 유럽에는, 다스턴과 파크가 주장하듯이, 여러 종류의 모순된 태도가 공존했다.[82] 괴물은 흉조였지만 동시에 즐거운 루수스 나투레(lusus naturae, 자연의 장난, 변종, 돌연변이)로 간주되었고, 그 시대 특유의 발전에 따라 자연이 빚어낸 결과로 간주되었다. 다시 말해, 1536년 피렌체의 오르티 오리첼라리에서의 결합쌍생아 해부처럼[83], 실증적인 관찰과 해부를 통해 설명될 수 있는 의학적 표본으로서의 돌연변이었다.

80 역주) 안드로진(Androgynes, 남녀추니), 익티오페이지(Ichthyophages, '어류식성동물'이라 칭하며, 물고기를 주식으로 하는 동물. 곰이 연어를 잡아먹는 것도 이에 포함된다), 히포포데스(Hippopodes, 말발굽을 가진 인간형 종족. 그리스 신화에서 출발해 (대)플리니우스의 『박물지』에도 등장한다), 스키오포데스(Sciopodes, 인간의 상체에 다리 하나와 큰 발을 가진 신화적 인물), 히만티포데스(Himantipodes, 거꾸로 걷는 사람), 키클롭스(그리스 신화에서 등장하는 외눈박이 거인족).

81 인용은 다음 출처를 따름. Daston and Park, *Wonders*, 175.

82 Ibid., 176-77. 다스턴(Daston)과 파크(Park)는 여기서 그들이 앞서 갖고 있던 생각 즉, 괴물에 대한 종교적 개념(전조)이 자연주의적 개념(표본으로서의 괴물)으로 역사적으로 이동한다는 목적론적 관점을 거부한다. 그들에게 이것은 지식의 진전을 의미했고, 그들은 이것을 장 세아르(Jean Céard)와 조르주 캉길렘에 연관시킨다. 그들의 다음 자료를 참조. "Unnatural Conceptions".

83 Daston and Park, *Wonders*, 176-77.

르네상스는 또한 탐험의 시대였다. 이전에는 알려지지 않은 식물이 유럽의 식물수집 목차에 들어오기 시작했으며, 원거리에서 발견된 새로운 생물들 또한 이와 마찬가지로 유입되었고 또 재현되었다. 그러나 이러한 직접적인 만남의 경험이 생겨났다 해도, 괴물스런 종족과 이상한 짐승의 존재에 대한 시대적인 믿음은 크게 약화되지 않았다. 오히려 그보다는, 상상력에 의한 괴물의 표현은 이제 [생생함으로] 실제 동물의 묘사와 경쟁하게 되었으며, 두 범주는 때때로 혼합되었다.[84]

알브레히트 뒤러의 "절반뿐인 발명(half-invented)"의 코뿔소(실제가 아니라 풍문에 기초해서 그렸으며 강렬한 예술적 투사(projection)의 산물이다)는 그것의 한 예이며, 이외에도 분수와 정원의 디자인의 일부를 포함해, 다른 것들도 존재한다.[85] 로마의 나보나 광장에 있는 잔로렌초 베르니니(Gianlorenzo Bernini)의 〈콰트로 피우미 분수〉에는 의인화된 타투(tatù, 문신) 또는 아르마딜로(armadillo, 갑옷)(때때로 언급되는 것처럼 악어가 아니다)[86]로 불릴 만한 가장 눈의 띄는 조각이 있다. 동시대의 필리포 발디누치(Filippo Baldinucci)는 이 생물을 단순히 "하나의 끔찍한 괴물(uno spaventevole mostro)"[87]로 여겼다. 그와는 대조적으로, 자연사학자 미케란젤로 루알디(Michelangelo Lualdi)는 베르니니의 창작물과 그 특성에 대해

84 르네상스 시대, 즉 탐험의 영향을 고려한 그 기간에, 괴물에 대한 태도의 개요는 다음 자료를 참조. Ashworth, "Remarkable Humans and Singular Beasts".

85 "절반뿐인 발명(half-invented)"은 에른스트 곰브리치의 용어이다. 대서양 양쪽에서 일어난 인쇄물의 놀라운 보급과 그것의, 동물에 대한 사실적인 설명이 아닌, 예술적 투사로서의 위상에 대해서는 다음 자료를 참조. Heuer, "Difference, Repetition, Utopia".

86 역주) 당시 신대륙에서 유럽에 유입되었으며 천산갑과도 외모가 유사하다.

87 Baldinucci, *Bernini*, 103.

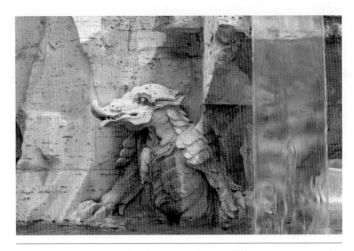

잔 로렌초 베르니니, (세부) 아르마딜로, 〈콰트로 피우미 분수〉, 1645-1651. 나보나 광장, 로마. 사진. 루크 모건.

자세한 정보를 남겼다.[88] 먼저, 그는 이 생물의 정확한 이름(생물학적 분류인 종)과 서식 위치를 알렸다. 그런 다음 그는 보호 갑옷이 서로 비슷하게 생긴 점에서 출발해 그것을 유럽의 거북과 연관 짓고 그 생물의 강[생물학적 분류]을 (대략) 제안했다. 그리고 이어 이 생물 갑옷의 방어 기능에 대해 언급했다.

따라서 발디누치의 아르마딜로는 감탄을 자아낼 정도로 엄청나지만

88 "Da una grotta sporge in fuori il Tatoù, animale dal Brasile, che emulando la Testugine dell'Europa, si ricopra tutto di scaglie, e di durissime piastre, e da nostri è chiamato Armadiglio, perche di squame è armata, dentro le quali ei schermisce contro colpi di acuto ferro, che penetrare nol può; e gli servono di difesa alla Testa meno armata, ch'egli dentro di quei forti ripari nasconde, è per un forame la manda fuori, quando pensa di godere liberamente del Cielo." 다음 자료에서 인용됨. Huse, "La Fontaine des Fleuves", 13. 또한 다음 자료를 참조. Fehrenbach, *Compendia mundi*.

즉, 두렵고 괴물스럽지만, 이에 반해 루알리의 아르마딜로는 호기심을 자극하는 자연의 견본이다. 본질적으로 기형론적인 해석과 자연사에서 파생된 이 두 해석은 모두 17세기 말까지 받아들여졌다. 그 시대 문헌에서 이러한 태도가 나타난 빈도를 감안할 때, 그것이 근대 정원에 있는 괴물스런 것들의 표현에 영향을 미치지 않았다면 그것이야 말로 놀라운 일이 될 것이다.

중세 및 초기 르네상스 기형학에서 괴물은 일반적으로 불행의 징조 내지는 전조로 나타난다. 라벤나의 악명 높은 괴물이 그 좋은 예다. 피렌체의 약제상이자 일기작가인 루카 란두치(Luca Landucci)는 1512년 3월 다음과 같이 썼다. "우리는 한 괴물이 이곳 라벤나에서 태어났다고 들었고 그 드로잉[〈라벤나의 괴물〉(1445)]이 여기로 보내졌다.[89] 괴물은 머리 위에 곧추선 뿔이 있고, 팔에는 박쥐처럼 두 날개가 달렸으며, 가슴 높이에 한쪽에는 fio[Y자 모양의 표시] 그리고 다른 쪽에는 십자가가 있고, 허리 조금 밑으로는 두 마리의 뱀이 있는데 자웅동체였으며, 오른쪽 무릎에는 눈이 있고 왼발은 독

〈라벤나의 괴물〉, 야콥 루프의 『사람의 잉태와 생성 및 이런 일이 원론적으로 다뤄져야 할 여섯 번째 책』, 1445, fol. 51. Courtesy of Wellcome Library, London.

89 역주) 야콥 루프(Jakub Ruf)의 <라벤나의 괴물(The Monster of Ravenna)>이다. Jakub Ruf, *The Monster of Ravenna, De conceptu et generatione hominis, et iis quae circa haec potissimum consyderantur libri sex*, 1445, fol. 51. Courtesy of Wellcome Library, London.

수리와 같다."⁹⁰ 2주 후, 라벤나는 교황 군대에 약탈당했다. 란두치는 이와 같이 말했다. "이 괴물이 그들에게 어떤 악폐를 불러왔는지를 보라! 그런 괴물이 태어난 도시에는 항상 큰 불행이 닥치는 것 같다. 볼테라(Volterra) 지역에서도 같은 일이 발생했는데, 이와 비슷한 괴물이 그곳에서 태어난 지 얼마 지 않아 약탈당했다."⁹¹

그러나 16세기 말에 이르면 의학적, 유사과학적 범주내에서 괴물을 설명하려는 시도가 증가했다. 앙브루아즈 파레의 『괴물과 경이 Des monstres et prodigies(On Monsters and Marvels)』가 처음으로 출판된 시기는 오르시니가 사크로 보스코(1573)를 고안하며 조반니 드루에(Giovanni Drouet)에게 "디 센니 누오비(disegni nuovi, 새로운 디자인, 계획)"라고 쓴 것과 같은 해이며, 파레의 책은 근대 초 괴물에 대한 태도를 그 어떤 다른 작업보다도 완벽하게 예증한다.⁹² 그것은 또한 아리스토텔레스에서 출발해 (대)플리니우스와 피에르 보에스튀오(Pierre Boaistuau)에 이르는 괴물에 대한 전후 문학을 광범위하게 참조한 종합적인 연구이기도 하다.⁹³

파레에게 괴물은 종교적이면서 동시에 정치적 조짐이었고, 과학적 표본이자, 명백한 자연의 창조적인 유희(play)의 증거였다. 그는 괴물 생성

90 인용은 다음 출처를 따름. Daston and Park, *Wonders*, 177.

91 Ibid.

92 1573년 12월 22일자 오르시니의 편지의 복사본은 다음 자료에서 등장한다. Bredekam, *Vicino Orsini*, 258. 파레의 논문은 팔리스터에 의해 영어로 번역되었다. Pallister, *On Monsters and Marvels*. 그 '원인들'에 대한 간결한 목록은 이 책의 p.3-4를 참조.

93 해너피는 전통에 대한 타당한 자료를 제공한다. Hanafi, *Monster in the Machine*, 1-15. 괴물에 대한 포괄적이고 비교문화적인 연구는 다음을 참조. Mittman and Dendle, *Ashgate Research Companion*.

의 자연적, 즉 생물학적 원인을 논하면서도 또한 하피와 해양 괴물들과 같은 신화적인 짐승에 관해서도 쓰고 있어, 자연적인 것과 초자연적인 것의 확실한 구분을 하지 않고 있다. 그럼에도 불구하고 장 세아르(Jean Céard)는 파레의 논문이 괴물을 자연에 "귀화시키고자(naturalize)"하는 16세기의 한결 같은 시도라고 주장했다.[94] 파레의 작업에서 괴물은 자연의 풍부함과 다양성의 표징이 되었는데, 그렇다고 해서 그 오랜 흉조의 의미가 사라진 것은 아니다. 괴물의 '유형'을 체계적으로 범주화하려는 파레의 노력은 정원의 괴물스런 형상들을 고찰하려는 작업에 유용한 출발점을 제공한다.

파레는 '괴물의 생성 원인'에 관한 긴 논의로 책을 시작하는데, '인간의 이성'을 강조하면서도 다음과 같이 해설할 뿐, "눈이 하나인데 그것도 이마나 배꼽 한 가운데 있는 사람, 또는 머리에 뿔이 있는 사람, 또는 간이 거꾸로 생긴 사람", "새처럼 그리핀 [새와 사자와 융합된 환상의 동물(뒷부분이 사자)]의 발을 갖고 태어난 사람", 그리고 바다에서 생성된 특정 괴물들"[95], 이들의 생성 원인에 관해선 충분한 근거를 갖고 설명하지 않는다.

괴물이 생겨난 첫 번째 '원인'은 '신의 영광'이다. 이 맥락에서 괴물은 신의 예술적 기술을 입증하고 또 확대하는 정말 놀라운 창조물이며, 다른 용어로 말하면, 바로 경이(marvels)이다. 예를 들어 1475년에는 베로나에서 머리가 두 개인 소녀가 태어났는데, 파레는 '자연의 놀라움'이라 묘사하였다.[96] 이 점을 파레는 논문의 뒷부분에서 보다 자세히 설명하며 "신은

94 Céard, *La nature et les prodiges.*

95 Paré, *Monsters,* 4.

96 Ibid., 9.

그가 자연에 확립한 질서를 스스로 따르거나 그에 얽매이지 않는다"[97]고 말한다. 이 (신성한) 자연의 질서, 또는 질서의 모델이 바로 자연이고, 이를 계시하는 것이 르네상스 디자이너들의 중요한 목표였으며, 이는 그들의 정원 안에서 기하학으로 표현되었다. 파레의 논평은 이와 대조적으로 괴물의 '비이성적인' 스펙터클이, 유클리드의 기하학 논리를 도입한 정원디자인과 마찬가지로, 신의 영광을 설득력 있게 입증하는 일이었음을 암시한다. 신성에서 반드시 논리적인 일관성을 기대할 필요는 없는 것이다.

그러나 괴물은 신의 진노를 의미할 수도 있었다. 파레에 따르면, 자연은 특히 남성과 여성의 야수 같고 무질서한 교접으로 인해 생겨나는 하이브리드 생물을 혐오한다. 그는 예를 들어 "월경혈로 더럽혀진 여성은 괴물을 임신할 것이다"라고 경고한다.[98] 라벤나의 괴물은 그에게 하나의 예시가 되었으며, 앞서 란두치가 그랬듯이, 파레 또한 그 괴물이 교황 율리우스 2세의 전쟁 도발에 대한 신의 분노를 "증언"한다고 논한다.[99] 파레는 괴물을 "다가올 불운"의 징조로 여기게 된 초창기의 사례가 바로 베로나에서 나왔다 말하며, 1254년 그곳에서 난 인간의 얼굴과 말의 몸을 가진 수컷 망아지를 언급한다.[100]

97 Ibid., 73.

98 Ibid., 4.

99 Ibid., 6.

100 Paré, *Monsters*, 6. 흥미롭게도, 책에 첨부된 삽화의 창조물은 홀스트 브레드캠프가 사크로 보스코 〈지옥의 입〉 근처의 동물을 두고 황금 양털의 숫양으로 특정했던 것을 생각나게 한다. Bredekamp, *Vicino Orsini*, 363 참조. 다날과 베일은 이 동물을 식별할 수 없다고 주장한다. "그 동물은 말의 뒷다리와 사자의 갈기를 가지고 있다. 그것은 해부학적으로 알려진 어떤 동물이나 신화 속의 짐승과도 다르며, 이 지점에서 그것에 유일하게 적합한 것은 상상의 동물인 히포그리프(hippogriff, 말의 몸, 독수리 머리, 날개를 갖고 있다)라고 규정하려 해도 동일시할 수

괴물의 그 다음 원인을 파레는 '종자(씨앗)의 양적 과도'로 보았으며, 이는 반대의 관계인 불충분의 경우도 역시 그러했다. 첫 번째 경우, 주제는 서로 결합된 두 개의 머리 또는 두 개의 몸으로 되어 있을 수 있다. 남녀추니도 마찬가지로 "물리적 과잉"의 결과이다.[101] 대조적으로, 너무 적은 종자는 손, 팔다리 또는 머리의 결핍을 가져온다.[102] 첫 번째는 과잉의 유형, 두번째는 결핍의 유형을 대변하는데, 파레의 사유에서 이 두 가지 괴물스런 유형은 근본적이며 두 가지 예는 그의 논문 전반에 걸쳐 반복된다.

상상력은 때때로 괴물의 생성의 원인이 된다. 논문에서 파레는 아리스토텔레스와 모세를 포함해 다양한 범위의 출처를 인용하는데, 그는 다마쎈(Damascene)이 보고한 '털로 뒤덮인 소녀'의 사례를 논하며, 소녀의 외모가 털북숭이가 된 이유는 성교 중에 어머니가 세례자 요한의 그림을 "너무 강렬하게" 응시했기 때문이라고 말한다.[103] 이 예는 근대 초의 시

있는 날개가 없다. 따라서 그것의 정체와 의미는 수수께끼로 남는다.", *"Il Sacro Bosco"*, 53.

101 Paré, *Monsters*, 26. 자웅동체의 모습이 괴물에 대한 이중적 반응을 예시한다는 점에 유의하라. 근대 초에 자웅동체는 때때로 경이로움으로(초자연적으로 완전한 인간), 때로는 괴물로(생식 기관의 과잉의 표시) 간주되었다. 즉, 그들은 긍정적이고 부정적인 상징성을 [동시에] 갖고 있다.

102 Paré, *Monsters*, 8.

103 Ibid., 38. 이미지가 외부에 영향을 미치는 행위에 대한 신념은 다른 르네상스의 자료와 문화적 행위에 의해 충분히 입증되었다. 최초의 본격적인 누드 묘사는 예를 들어 15세기 후반 피렌체 지역의 카쏘니(cassoni, 큰 상자 곽) 내부 덮개에 나났으며, 부부의 개인 침실에 보관되어 흥분제 역할을 했다. 레옹 바티스타 알베르티가 "어머니의 다산성과 미래 자손의 출현에 큰 영향을 미칠 수 있도록" 집의 안방을 가장 멋진 그림으로 장식해야 한다고 권할 때, 그는 카쏘니를 염두에 두었을 것이다. 다음 자료의 인용을 따름. Sluijter, *Rembrandt*, 160. 17세기 초까지도 이러한 태도는 거의 변하지 않았으며, 당대 다른 작가인 줄리오 만치니(Giulio Mancini)는 누드가 다음과 같은 이유로 침실에 적합하다고 말한다. "한번 본 후

각문화에 있어서 데코로(decoro, 장식)의 기능과 특정 종류 이미지의 대리 (agency) 작용에 대한 추가적인 증거를 제공한다. 유럽 미술에서 [르네상스 시대] 누드화는 개인 정원과 마찬가지로 접근이 제한된 장소인 침실의 경계 내부로 처음으로 은밀히 귀환했다. 그림 속 인물의 속성, 예를 들어, 세례 요한의 머리털이 어머니의 시선을 통해 아직 태어나지 않은 아이에게 직접 전달될 수 있다는 믿음은, 르네상스가 그것을 보는 행위에 귀속시켰듯이, 예술 작품과 관객 간에 일어나는 교환의 복잡성을 암시한다. 파레의 예에는 예술적 재현물과 생리학적 효과 사이에 확실한 경계가 없다. 다시 말해, "너무도 강렬하게" 응시하는 것은 실제적인 결과(이 경우, 괴물스러운 것)를 낳는다.

그 다음에 파레는 괴물의 생성을 보다 쉽게 이해할 수 있는 실증적인 원인들을 설명하는 데로 넘어간다. 그는 "자궁의 비좁음 또는 작음"을 언급하는데, 이것을 그는 "어머니의 적절하지 못한 자세"로도 불렀으며, 너무 오래 앉아있거나 다리를 꼬고 있는 것, 배를 지나치게 꽉 묶는 것, 배에 대한 타격과 낙상은 모두 자식의 기형으로 이어질 수 있다고 말한다. 유전병과 다른 질병들은 왜소증, 통풍에 취약한 아이, 심지어 큰 배나 비정상적으로 큰 엉덩이를 유발할 수도 있다. 파레는 근본적으로 불완전한 부모가 그들의 결점을 자녀에게 물려주는 경향이 있다는 견해를 갖고 있

에 그것은 자극을 일으키며, 아름답고 건강하고 매력적인 아이를 만드는 데 도움이 된다." 이 구절에 대한 논의는 다음 자료를 참조. Park, "Impressed Images," 263. 이탈리아 르네상스에서 가장 노골적으로 에로틱한 두 그림, 즉 조르조네의 〈드레스덴 비너스(Dresden Venus)〉와 티치아노의 〈우르비노의 비너스(Venus of Urbino)〉는 거의 확실하게 이러한 맥락에서 등장했으며 이러한 기능을 수행하도록 의도되었다. 그러나 분명히 이미지의 출산에 대한 영향은 파레가 관찰한 것처럼, 유해할 수도 있다.

다.[104]

오염과 부패 역시 괴물을 생산한다. 파레는 보에스튀오의 예를 빌어 죽은 사람의 몸에서 자라난 독사를 언급한다.[105] "종자의 혼합 또는 뒤섞임"은 괴물의 또 다른 원인이다. 여기서 파레는 그의 하이브리드 생물에 대한 논의로 돌아간다. 이번에는 괴물이 남색, 무신론, 수간의 결과이고, 이 모든 실행은 "부자연스러운 것이다"[106]라고 말한다. 서로 다른 종의 동물들의 동거는 마찬가지로 새로운 합성체를 만드는데, 이는 "자연이 그와 닮은 것을 재창조하고자 늘 분투하기 때문이다".[107] 파레는 동시대 코엘리우스 로디기누스(Coelius Rhodiginus)의 다음과 같은 기록을 인용한다. "시바리스(Sybaris)에 있는 크레탄(Cratain)이란 이름의 양치기가 그의 염소 중 하나를 갖고 악랄한 욕망을 행사한 후 그 염소가 얼마 후 새끼를 낳았는데, 머리는 사람 모양이고 양치기와 비슷했지만 몸의 나머지 부분은 염소를 닮았다."[108] 그 생물은 틀림없이 사티로스처럼 보였을 것이다.[109] 이 괴물과 다른 생물들은, 가령 파레가 1254년 베로나 근처에서 태어났다고 명시한 켄타우로스와 유사한 생물은 명확히 두 가지 별개의 담

104 다음 자료를 참조. Paré, *Monsters*, 42-47.

105 Ibid., 66.

106 Ibid., 67-73.

107 Ibid., 67.

108 Ibid., 67-68.

109 그 괴물은 공포에 질린 한 마을 사람에게 죽임을 당했다. 흥미롭게도, 자신의 살인을 설명하기 위해 법정에 출두했을 때 그 남자는 두려움을 느꼈다고 변호했고 이에 근거해 무죄 판결을 받았다. 괴물들에 대한 두렵고 또한 황홀한 [이중적인] 반응들은 근대 초 전반에 걸쳐 잘 기록되어 있다. 다음 자료를 참조. Paré, *Monsters*, 71.

론영역, '과학적인' 영역과 신화적인 영역에 살고 있었고, 이점은 베르니니의 〈아르마딜로〉와 다르지 않다.

파레는 이어지는 몇 페이지를 "병원의 사악한 거지들"과 그들의 다양한 속임수 및 사기행각을 서술하는데 할애한다. 그의 예에는 "가슴에 궤양이 있는 척하는 여자 거지", 건강한데도 불구하고 나병 환자로 돌아다니는 남자, 그리고 아마도 가장 불온한 예가 될 것으로서 "아픈 척하는 창녀 거지가 포함되어 있는데 이 여자는 피아크리오 성인 [중세 초에 허약증을 치료하는 기술로 유명]의 질병을 갖고 있다고 주장하는 한편, 속임수로 만든 길고 두꺼운 내장을 엉덩이에서 배출하기도 했다."[110]

이어 마지막 원인을 논하기 위해 파레는 다시 몇 페이지를 할애하는데, 이는 악마적 마술(magic)과 주술(sorcery)에 관한 것이다. 악마, 마녀, 주술사는 모두 괴물과 다양한 종류의 질병 발생에 책임이 있지만, 파레는 흑마술의 영향력에 대해선 다소 회의적인 시각을 보인다. 그는 어떤 이야기는 받아들이지만 다른 이야기는 거부하고, 또 일반적인 의학적 상태에 관한 것이면 초자연적인 이유 대신 자연적인 이유를 제시한다. 예를 들어, 숨이 막힐 듯한 느낌에 대해 대중은 악령에 의해 발생된다고 믿지만, 파레에 따르면 실제로는 소화불량 때문에 발생한다.[111]

논문의 나머지 부분은 서식지에 따른 괴물의 특성을 고찰하는 데 부여된다(해양, 공중, 지상과 천체의 괴물들이 차례로 논의된다). 파레는 『괴물과 경이』의 마지막 부분에서 트리톤, 사이렌, 히포크리프, 고래와 같은 전설적인 괴물들과 신화적인 짐승들, 그리고 공중과 지상에서 그것과 대응관

110 Ibid., 81-82.

111 Ibid., 105.

계를 갖는 괴물들에 대해 더 길고 또 자세히 다룬다(그는 '괴물'이란 단어를 확장하고 있음을 인정한다).[112] 그는 괴물 탄생의 자연 발생적인 근거와 원인을 발견하고자 일반적으로 고심했던 앞부분보다, 이 부분에서 [오히려] 더 경솔하게 믿는다. 아니면, 좀 더 공평하게 말해, 그는 자기 스스로 목격하지 못했고, 또 탄생의 원인을 확실히 밝혀내지 못한 몇몇 전설적인 괴물을 언급해야 할 필요성을 느낀 것 같다. 이것은 통속적이고 원시 과학적인 괴물에 관한 여러 전통이 지속되고 있음을 다시 한 번 암시한다. 파레조차도 고대 초에서 자기 시대에 이르기까지, 앞선 작품들에서 거주했던 이 낯설고 이국적인 짐승들을 누락시키는 일이 불가능하다는 것을 새삼 발견했던 것으로 보인다. 해양 괴물에 대한 그의 언급은 대표적이다. "지상에서 다양한 형태의 여러 괴물스런 동물을 보는 것처럼, 바다에도 역시 낯선 종류의 동물이 많다는 것은 의심할 여지가 없다. 그 중 일부는 트리톤이라 불리는데 허리 윗쪽이 남성이고, 다른 일부는 사이렌 [저자. 또는 인어]이라 불리는데 여성이며, 이 둘은[저자. 모두] (대)플리니우스가 설명하듯이(그의 『박물지 Natural History』 제9권에서) 비늘로 덮여 있다. 그럼에도 불구하고, 앞서 우리가 여러 종자의 융합과 혼합에 관련해 불러왔던 근거들을 이러한 괴물의 탄생에는 적용할 수 없다."[113]

이 요약 안에는 몇 가지 광범위한 범주의 괴물이 나타난다. 파레에게 괴물은 이전 저자들과 마찬가지로 불운의 전조나 징조로 남아있었다. 그 의미는 사실 항상 '괴물'이라는 단어에 내포되어 있으며, 라틴어 단어 모네레(monere, 경고하다), 몬스트룸(monstrum, 경고할 가치가 있는 것) 및 몬스

112 Ibid., 130-36.
113 Ibid., 107.

트라레(monstrare, 경고할 만한 것을 가리키다)에서 파생되었다.[114] 하지만 괴물은 또한 경탄(marvels)이나 자연의 경이(wonders), 또한 무한한 창조성과 자연의 다양성의 표시, 그리고 '신의 영광'의 표식일 수도 있다. 그로테스크와 하이브리드에 대한 파레 시대의 예술적인 관심은 최고의 창조자인 신의 지위를 드러내는 증거로서의 괴물의 개념에 관련된다. 파레의 주요 공헌은 '괴물' 또는 인간의 기형과 변형의 출현에 대해 자연적 또는 생리적인 원인을 체계적으로 식별하고 또 범주화하는 작업을 시작했다는데에 있다. 그렇다고 해서 그의 작업이 앞선 괴물의 전통을 묵인하고 또영속화하는 것을 막을 수 있었던 것은 아니다.

공포의 징조가 아니라 자연의 경이 또는 경탄으로서 괴물의 개념은 특히, 근대 초에 조성된 정원과 관련이 있다. 르네상스 경관디자인의 중요한 주제는 자연 그 자체였으며, 자연은 매체이자 동시에 협력자로 인식되었다. 정원, 분더캄머(Wunderkammer, 경이로운 방[115]), 도서관, 다른 수집물들, 그리고 자연현상의 범주화 사이의 개념적 연관성은 잘 알려져 있다. 특히 분더캄머 또는 호기심의 방에 포함될 수 있는 사물의 주요 기준은메라빌리아(meraviglia, 경이[116]) 였다. 르네상스 수집품에는 종종 자연의 유

114 다음 자료를 참조. Knoppers and Landes, eds., *Monstrous Bodies*, 3.

115 역주) 분더캄머(Wunderkammer)는 자주 '호기심의 방(cabinet of curiosity)'으로 번역되지만 (이는 진귀한 물품을 모아두었던 장소성에 기인한다) wunder는 독일어로 놀라움, 경탄, 경이를 의미한다. 상당히 복합적인 문화사적 맥락을 지닌 분더캄머의 의미를 전달하는 데는 '경이로운 방'이 더 적합할 수 있다. 그것의 전신은 16세기 중후반에 피렌체에서 출현한(군주의 소규모 연구실 또는 비밀스러운 수집실) 스튜디올로(studiolo)이다.

116 역주) 영어로 marvel, wonder 등으로 번역되며 놀라움, 경이, 경탄, 탄복을 의미한다. 그러나 메라빌리아는 단순한 놀라움의 의미 이상으로서, 기괴, 믿을 수 없음, 아연실색, 경악, 공포의 뜻도 갖는다는 것에 주목할 필요가 있다. 즉, 그것은

희적 성향, 즉 낯설고, 하이브리드한 표본들, 다시 말해 끝없는 발명의 능력을 입증하는 루수스 나투레(자연의 장난)의 표본들이 포함되어 있었다. 파레는 예를 들어 때때로 바위와 식물에서 나타나는 '인간 및 다른 동물의 형상'에 대해, "자연이 그의 창조물을 통해 장난치며 논다(disporting)"고 상정하는 것 외에는 다른 설명을 할 수 없다고 말한다. 후에 그는 '해양 괴물'에 관해 논하며[117], "바다에는 이처럼 이상하고 다양한 종류의 조개껍데기가 있는데, 위대한 신의 하인인 자연은 그것을 만들며 스스로 장난치며/여유롭고 흥겹게 노는 듯하다"[118]라고 적고 있다. "스스로 장난치며 논다"는 표현에서 자연은 또한 조키(giochi, 게임, 놀이)와 스케르초(scherzo, 농담)로서 나타나며, 근대 초 정원에 담긴 역설적인 반전(예를 들어, 빌라 데 스테의 〈용의 분수〉에서 물을 내뿜는 용)과 환상적인 속임수(산책로가 길어 보이게 하는 트롱프뢰유(trompe-l'œil, 눈속임))는 이를 보여준다.[119] 이러한 모티프와 장치는 모두 역사적인 경관디자인에서 편재하는 주제이며 그것이 강조하는 자연 본연의 다양성, 코피아(copia, 복제), 및 풍부한 창의력에 기여한다.

사크로 보스코는 르네상스의 하이브리드, 괴물에 대한 사고, 정원과의 관계를 보여주는 핵심적인 예이다. 그것은 문자 그대로 괴물의 공원이다(오늘날엔 파르코 데이 모스트리(Parco dei Mostri, 괴물 공원)로 불린다). 하지만 괴

거대한 것, 위압적인 것, 두려움을 주는 대상에서 느끼는 공포와 찬미가 뒤섞인 이중적 성격의 놀라움의 의미를 갖는다.

117 역주) 파레가 쓴 『괴물과 경이』의 제35장이 "해양 괴물에 관하여(Concerning Marine Monsters)"이다.

118 Paré, *On Monsters*, 107, 125.

119 나의 [저자] 자료를 참조. "Trompe l'Oeil Garden"

물은 그 시대의 다른 정원에도 다양하게 등장한다. 예를 들어 피렌체의 보볼리 정원에서 〈이소로토(작은 섬)〉를 둘러싼 네 개의 분수는 인간의 머리, 머리카락 속에서 몸부림 치는 뱀, 날개 비슷한 부속물이 있는 짧은 몸통 그리고 하부에 비늘 덮인 두 갈래의 꼬리가 있는 하이브리드한 괴물을 표현하고 있다(잠볼로냐 학파에 의해 본래 청회색 사암(pietra serena)으로 만들어졌으나, 1778년경 노후화로 인해 이노첸초 스피나치(Innocenzo Spinazzi)와 등의 사람들이 새로 제작한 대리석 사본으로 대체하였다). 그 괴물들은

잠볼로냐 학파가 만든 네 개의 〈하피〉 분수 중 하나. 보볼리 정원의 이졸로토, 피렌체. 사진. 루크 모건.

큰 조개껍질 형태의 수반(tazze)에서 몸을 앞으로 기울이고 있으며, 아래에는 탐욕스러워 보이는 물고기가 두 다리를 벌린 체 이를 드러내고 있다.

이 분수는 〈하피의 분수(Fontane delle arpie)〉로 불리지만, 거의 확실히 하피는 아니다. 먼저, 이 괴물 조각상들은 수컷이고, 발톱과 제대로 된 날개가 없다. 형상은 특정한 것을 참조한 것처럼 전혀 보이지 않고 오히려 예술가의 판타지아[120]에 의해 발명된 명인다운 솜씨의 하이브리드한 발명품이다.[121] 16세기 이탈리아 예술이론에는 이러한 종류의 합성 내지는 하

120 역주) 르네상스에서 판타지아(phatasia)는 심상(mental image)을 우발적으로 조합하는, 제어할 수 없는 마음 작용으로 이해되었다. 그러나 아직 현대적인 '창조적' 의미에는 연결되지 않았다. 그보다는 '모방'에 우선권을 주었던 전통에 반해, 예술의 형식적인 쇄신을 가능하게 만드는 비합리적인 제작과정으로 수용되었다.

121 친퀘첸토(cinquecento, 16세기) 예술이론에서의 환타지아(fantasia) 개념에 대한 최고의 논의는 다음 자료에 담겨 있다. Summers, *Michelangelo*, 103ff.

이브리드한 인물(상)에 대한 수많은 설명이 있는데, 그것은 거의 모두 호라티우스 『시학』의 첫 문구를 상기시키며, 이런 맥락에서 그로테스키의 정당성에 대한 논쟁뿐 아니라 시대적 일반적인 관심사인 시각예술의 위상을 높이는 일에도 관련되어 있다. 이에 관련된 호라티우스의 그 유명한 첫 문구는, 우트 픽투라 포에시스(ut pictura poesis, 시는 회화처럼[122]) 이다.[123]

16세기 초반인 1504년도에 폼포니오 가우리코(Pomponio Gaurico)는 그의 『조각에 관하여 De sculptura』에서 다음과 같이 신중하게 찬성하는 글을 썼다. "인간의 모습이 그들 표현의 근본적인 대상이긴 하지만, 조각가들은 기존에 어디서도 본 적이 없는 사티로스, 히드라, 키메라 및 괴물의 형상을 구성하는 일로 옮겨가고 있다."[124]여기서 미켈란젤로를 상기할 수도 있는데, 그는 때로는 "팔다리 부분을 변형하는 것"이 적절하다는 확신을 갖고 있었다.[125] 비록 관련은 없지만, 특정 상황에서 팔을 날개로 대체하는 것을 미켈란젤로가 용인한 일은 보볼리 정원의 소위 하피에 대한 평가에 거의 맞먹는다.

미켈란젤로는, 마치 상호교환이 가능한 용어처럼, 발명의 개념을 그로테스크와 동일시한다. "이것은 거짓처럼 보일 수 있지만, 실제로는 그

122 많이 인용되는 호라티우스(Horace)의 격언에 대한 대표적인 설명에 대해선 리(Lee)의 "Ut pictura poesis"를 참조.

123 역주) 고대 호라티우스의 "시는 회화처럼(ut pictura poësis)"은 예술이론에 관한 중요한 발언이다. 고대부터 시와 예술은 비교의 대상이었고 시는 회화의 위상을 압도했다. 이 시대에 호라티우스는 오히려 시가 회화를 본받도록 권유하였고, 그의 입장은 르네상스 시대에 회화 위상의 격상에 자극을 주었다.

124 인용 및 번역문은 다음 출처를 따름. Moffitt, "An Exemplary Humanist Hybrid", 316.

125 인용 및 번역문은 다음 출처를 따름. Summers, *Michelangelo*, 135-36.

것이야 말로 잘 발명되었거나 또는 괴물스럽다고(monstrous) 할 수 있다." 바르치가 그의 저술 "괴물 세대에 관한 첫 번째 강의(Lezione una della generazione de'mostri)"(1548)에서 모스트로(mostro, 괴물)란 용어의 서로 다른 의미들을 설명할 때도 역시 마찬가지이다. 그에 따르면, "모스트리 델 라니모(mostri dell'animo, 영혼의 괴물)"이란 손의 작업이나 마음(mind)에 있어서 다른 모든 이를 능가하는 사람에게 적용되었다."[126] 바르치는 미켈란 젤로를 "자연의 괴물(mostro della natura)"로 묘사했는데, 미켈란젤로에게 그와 같은 시적인 자유의 현현은 '적절한' 시간과 장소를 요구하며, '익숙한 모습'이 아닌 '괴물성'을 묘사하려는 예술가의 결정은 각각의 상황에서 무엇이 적절한지를 아는 의식에 의해 직접 구술되어야함을 의미했다.[127]

정원은 르네상스 시대에 발명품, 판타지아, 괴물스러운 것을 전시하기에 '가장' 적합한 장소였을 것이다. 오비디우스 『변신』의 이교도에 대한 수용, 때로는 타당한 이유 없이 악의적이고 또 종종 충격적인 심상은 정원의 유일무이함을 나타낸다. 이점은 1559년 교황 바오로 4세가 『변신』을 『금서 목록 Index of Prohibited Books』에 포함시키기로 한 결정이 경관디자인에 눈에 띄는 정도의 영향을 미치지 않았다는 사실에서 강조된다. 정원은 트렌트 공의회가 예술에서 표현된 나체를 맹렬히 비난하며 "일 브라게토네(Il Braghettone, 바지 제작자)"[128] 즉 다니엘 다 볼테라(Daniele da Volterra)를 시켜 미켈란젤로가 시스틴 성당에 그린 〈최후의 심판〉의 나

126 논의에 관해선 다음 자료를 참조. Gaston, "Love's Sweet Poison", 67.

127 Ibid., 150.

128 역주) 다니엘 다 볼테라(Daniele da Volterra). 그는 〈최후의 심판〉에서 묘사되었지만 음란하다고 판결된 신체의 음부를 가리는 임무를 맡았으며, 이후 '일 브라게토네(Il Braghettone, "바지(아랫도리) 제작자")'란 별명을 얻었다.

체들에 샅바를 추가한 것을 본 최근 이탈리아 반(反)-종교개혁주의의 금욕적인 분위기에도 영향을 받지 않은 것처럼 보인다. 프레스코화에 대한 검열은 1565년에 시작되었는데, 거의 같은 시기에 길리스 반 덴 블리테(Gillis van den Vliete)가 제작한 장관을 이루는 나체의 이교도적인 (어머니) 자연의 분수(Fontain of (Mother) Nature)가 로마의 온천 마을인 티볼리의 빌라 데스테 정원에 세워졌기 때문이다.[129]

근대 초기 미학의 데코룸(decorum 즉, decoro, 예의, 품격)[130]에 관한 원칙은, 동시대의 이러한 제약이 정원에는 영향을 미치지 못했음을 설명하는 데 어느 정도 도움을 준다. 예를 들어, 피로에 따르면, "음란한 것들은 모든 위치에 허용될 가치는 없기 때문에, 항상 보이지 않는 장소에 사용되거나 배치되어야 한다."[131] 그의 이 언급은 음란한 것이 늘 가치가 없거나 상스럽다는 것이 아니라, 특정한 상황에서는 적절하지 않다는 것을 의미한다. 코핀은 피로가 회화에 대한 루도비코 돌체(Ludovico Dolce)의 대화록 한 구절을 염두에 두고 있었다고 제안하는데, 그 구절에서 피에트로 아레티노(Pietro Aretino)[132]는 줄리오 로마노(Giulio Romano)의 조각상을 두고, 노골적인 성교를 묘사한 이 조각이 결코 광장이나 교회에서 사용될

129 다음 자료를 참조. Hall, *A History of Ideas*, 300.

130 역주) 데코룸(decorum). 어울림, 적절, 적격, 좋은 취향, 품격, (윤리적) 예의범절을 뜻한다.

131 Coffin, "Nobility of the Arts", 200. 르네상스 예술에서의 일반적인 데코룸(decorum)에 관해선 다음 자료를 참조. Ames-Lewis and Bednarek, eds., *Decorum in Renaissance Narrative Art*. 공공 및 시민 공간에 적용되는 데코룸의 정식 규정에서 정원을 면제시킨 초기의 예는 알베르트(Albert)이며, 이는 그가 정원에 희극 동상을 받아들인 것에서 시작한다. (위에서 언급함).

132 역주) 피에트로 아레티노(Pietro Aretino). 근대 외설문학을 설립한 이탈리아 출신의 (극)작가이자 시인이며, 동시대 예술과 정치에 큰 영향을 미쳤다.

것은 아니기 때문에 실제로 데코로가 부족하지 않다고 주장했다.[133] 결국, 맥락이 결국 모든 것을 결정했다.

개인 정원은 '음란한' 것들을 위한 이상적인 장소였을 것이다. 제1장에서 논한 바와 같이, 키테라 정원에 대한 폴리필로의 반응이 전적으로 시각적이기 보다는 모든 오감이 관련된 수용의 역사를 위한 대안적 모델을 제공한다면, 님프만큼이나 건축물과 경관에서도 자극을 받은 그의 열광적인 미적 황홀감은 르네상스 정원에 잠재한 음란함을 암시할 수도 있다. 『힙네로토마키아』는 알베르토 페레즈-고메즈(Alberto Perez-Gomez)가 제시한 것처럼 "건축에서 일어난 에로틱한 개안(epiphany)"이며, 격앙된 폴리필로는 '아마퇴르(amateur, 아마추어, 애호가)'의 어원적 의미에 준한 코네세르(connoisseur, 감식가) 또는 애호가(lover)이고, 그가 우연히 마주친 정원의 '관능성'에 대한 반응은 전적으로 그곳에서 생겨난 것으로서 다른 환경에서는 생길 수 없는 것이었다.[134] 논란의 여지는 있지만, 정원은 당대 대부분의 다른 장소(site)보다 사회적으로나 예술적으로 더 큰 자유를 제공했다.

그렇다고 정원의 자유가 무한하지는 않았다. 정원은 모든 예술 작품과 마찬가지로 동시대의 태도와 사회·문화적인 관습과 사고를 반영한다. 정원이 그로테스크하고, 괴물스럽고, 환상적이며, 심지어 음란한 것들을 전시하기에 이상적인 터전이었다 해도, 근대의 사고방식에 의해 불가피한 제약을 받았다. 괴물이라는 것의 범주는, 예를 들어, 자연적으로 주어진 것이 아니라 항상 문화적으로 생산되었다. '괴물'이 정의될 수 있고 또

133 Coffin, "Pirro Ligorio and Decoration", 200.

134 다음 자료를 참조. Perez-Gomez, *Polyphilo*.

한 일탈로서 인지될 수 있기 위해선 규범적인 기준을 필요로 한다. 괴물을 다루는 그의 논문 첫 페이지에서 파레는 다음과 같이 쓰고 있다. "괴물은 한 팔로 태어나는 아이, 두 개의 머리를 갖게 될 아이, 그리고 평범을 넘고 그 이상으로 다른 구성체가 추가되어, 자연의 흐름 밖에서 나타나는 것들이다(그리고 일반적으로 다가오는 불운의 징조이기도 하다). 경이로움은 여성이 뱀이나 개 또는 자연에 완전히 반(反)하는 다른 어떤 것을 낳으려 하는 것과 같이, 전적으로 자연을 거스를 때 생겨난다."[135] 파레에게 표준이란 단순히 자연의 법칙을 뜻했지만, 자연을 역사적으로 늘 다르게 개념화했던 것처럼, 그 표준이란 개념 역시 그 시대의 산물이다. 레이먼드 윌리엄스(Raymond Williams)가 지적했듯이, '자연'은 아마도 언어에 있어서 가장 복잡한 단어일 것이다.[136]

따라서 괴물성은, 정상성과 '자연성(the natural)'에 관한 담론과 정확히 같은 방식으로, 그것이 처한 다양한 맥락에 의해 생성되는 담론으로 간주되어야 한다. 이러한 인정은 최근 학문에서 괴물을 개별적으로 다루었던 방식을 벗어나, 애초에 괴물성의 범주를 만들어내는 사회적, 문화적 과정 쪽으로 연구의 장을 재정향하는 효과를 가져왔다.[137] 그의 스승인 조르주 캉길렘(Georges Canguilhem)의 연구를 확장하며, 미셸 푸코는 기본적으로 법에 대한 도전의 관점에서 괴물을 바라본다.

인간 괴물의 기준을 만드는 틀은 물론, 법이다. 괴물의 개념은,

135 Paré, *Monsters*, 3.

136 Williams, *Keywords*, 219.

137 이 점에 관해선 다음 자료를 참조. Curran, "Afterword", 227-45. 조르주 캉길렘과 미셸 푸코의 작업은 이러한 위치의 재설정에 필수적인 역할을 한다.

물론 넓은 의미에서, 본질적으로 법적 개념이며, 그로부터 괴물은 그것의 존재와 형태가 사회적인 법을 위반할 뿐만 아니라 자연의 일반적인 법을 또한 위반한다는 사실에 의해 규정된다. 괴물의 개념은, 따라서 괴물이 출현하는 영역은, "법적-생물학적" 영역이라고 할 수 있다. 그러나 이 공간에서 괴물은 극단적인 현상임과 동시에 극히 드문 현상으로 출현한다. 괴물은 법이 전복되는 지점이자 극단적인 경우에만 발견되는 예외적인 한계점(limit)이다. 괴물은 불가능과 금지를 결합한다.[138]

르네상스 정원의 괴물을 이해하기 위해선 법만이 아니라, 기형학과 의학에 관한 동시대의 담론 안에 가져다 놓아야만 한다. 괴물은 무엇보다도 르네상스의 논문 및 다른 저작물을 바탕으로 재구성될 수 있는 믿음 체계의 인위적 산물, 또는 푸코가 말한 "에피스테메(episteme, 지식)"[139]이다.

오르티 오리첼라리에서 해부된 결합쌍생아에 대한 바르치의 상세한 보고와 마찬가지로, 파레의 논문은 비정상, 기형, 괴물, 및 차이에 대한 동시대의 태도에 대한 귀중한 증거를 제공한다. 바르치의 결론은 그로테스크에 관한 트라타티스티(학술서 저자들)의 결론과 다르지 않다. 미학과 의학이라는 두 가지 담론에서 하나는, 예술에서 적절한 것에 관심을 둔 반면 다른 하나는, 인간의 생리학에서 정상적인 것에 초점을 맞추고 있는데, 이런 사실에서 불구하고 분명히 서로 합쳐진다.

138 Foucault, *Abnormal*, 55-56.

139 에피스테메의 개념에 대해서는 푸코를 참조. Foucault, *Order of Things*. 역주) 원저의 제목은 『말과 사물 *Les mots et les choses* 』이다. 그리고 에피스테메(episteme, 지식, 학문)는 원래는 지식을 뜻하는 그리스어이나, 푸코는 이를 어떤 특정한 시대의 문화를 규정하는 심층적인 규칙의 체계를 말하기 위한 용어로 사용하였다.

양자 모두에서 자연(nature)과 자연성(the natural)은 암묵적으로 규범적이다. 괴물과 마찬가지로 그로테스키는 '자연에 반(反)하는' 논쟁의 한쪽 편에 선 저자들을 위한 것이므로 용인될 수 없었다. 하지만, 다른 편에 선 사람들에게는 괴물스러운 것과 그로테스크한 것이, 파레의 말처럼, '위대한 신'의 '하녀' 즉, 자연의 창조적 놀이의 증거였다. 그러나, 이미 논의된 바와 같이, 그로테스크는 경계적 창조물이다. 그것의 존재와 현현은 (부적절하긴 하지만) '고전적'이라고 부를 수 있는 것에 달려있다. 미학에서, 고전의 개념은 기형학과 의학에서의 자연의 개념과 유사한 기능을 갖고 있다. 이 둘은 모두, 암묵적이긴 하지만, 규범의 기능을 갖고 있으며, 그로테스크 한 것과 괴물스러운 것은 각각 그것에 준해 식별되고 또 정의될수 있다.

르네상스 정원은 고전의 미학을 넘어선다. 예를 들어, 물질적 신체의 침투성과 확장력(정적이고, 완전하며, 물화된 몸, 즉 자신의 기능이 말소된 몸이 아니라, 살아 있는 몸의 세속적인 육체성)은 16세기 경관디자인의 중요한 주제이다.[140] 그로테스크 리얼리즘은, 다시 말하자면, 데코룸과 합리성의 규칙에 구속될 수 없다. 정원은 아마도 근대 초의 그 어떤 다른 예술적 매체보다도 고전과 그로테스크 간의 이중성(또는 상호 의존성)을 표현하는데 적합한 매체였을 것이다.

경관의 역사에서 정원의 괴물스런 형상들은 예술이 소유한 면허증[판타지아]의 표현으로서, 즉 자연의 창의력과 다양성에 관한 묘사로서, 그리

140 바흐친은 다음과 같이 말한다. "그로테스크 이미지의 예술적 논리는 폐쇄적이고, 매끄럽고, 관통할 수 없는 몸의 표면을 무시하며, 오로지 몸의 제한된 공간을 넘어서거나 또는 몸의 깊이로 이어지는, 이상(異常) 성장물(excrescence)[혹, 사마귀]과 구멍만을 유지한다." Bakhtin, *Rabelais*, 317-18.

고 오비디우스의 『변신』과 같은 고전 문헌에 대한 암시로서, 가장 자주 해석되었다.[141] 이에 더해, 루도비코 아리오스토(Ludovico Ariosto)의 『광란의 오를란도 *Orlando furioso*』와 토르콰토 타소(Torquato Tasso)의 『해방된 예루살렘 *Gerusalemme liberata*』과 같이 출처가 다른 이탈리아 르네상스 문학도 추가적으로 확인되었다.[142] 다만, 이러한 설명은 설득력은 있지만 틀림없다거나 확정적이지는 않다. 16세기 정원의 많은 '괴물들'은 예술, 문학, 신화 이외에 근대 초의 다른 담론에서도 등장한다. 기형학과 의학적인 문헌들 또한, 결합쌍생아에서 하피에 이르기까지, 생리적 비정상에 대한 실제적 또는 전설적인 예를 다루고 있기 때문이다. 이 논문들에서의 '괴물'의 범주는, 거듭 강조하지만, 자연적으로 부여된 것이 아니라 항상 문화적으로 생산되었으며, 종종 특정한 상징적인 또 사회적인 의미를 갖는다. 이러한 의미들은 정원의 괴물에도 부착되었을 가능성이 있다.

141 이것의 해석에 대해서는 나 [저자]의 글을 참조. "Monster in the Garden". 다이앤 해리스(Dianne Harris)의 언급을 또한 참조하라. 고전 문학은 경관학 분야에 자주 등장하지만, 역사가들은 이러한 작품들을 다소 보수적인 방식으로 해석해 왔다. 역사가들이 인쇄된 견해를 증언적인 설명으로서 사용했던 것처럼, 그들 역시 정원의 형태와 의미를 조반니 보카치오의 『데카메론 *Decameron*』, 오비디우스의 『변신』 및 『힙네로토마키아 폴리필리』와 같은 작품에서 찾았지만, 표준이 된 것을 넘어 이러한 작품을 해석하는 다른 방법이 있을 수 있다." Harris, "Landscape in Context", 24.

142 예를 들어 다음 자료를 참조. Darnall and Weil, "*Il Sacro Bosco*".

괴물스러운 것

과도, 결핍, 하이브리드

앙브르와즈 파레의 괴물에 관한 조사에서 걸인과 악마의 저주, 그리고 모계적인 상상력에서 비롯된 잠재적인 악영향을 빼면, 세 개의 범주가 남는다.[1] 그 첫 번째는 과잉이며, 이것은 두 배가 된 것[가령, 머리가 둘]과 필요 이상의 것을 포함한다. 파레에 따르면, "너무 많은 정자의 양"은 과잉의 신체 부분을 가진 후손을 만든다. 베네데토 바르치가 묘사한 결합쌍생아와 거인들, 마리 르 마르시스와 같은 자웅동체가 그러한 예가 된다. 파레의 두번째 범주는 결핍 또는 불완전이다. 파레는 너무 적은 '정자'가 결핍을 만들어낼 수 있다고 쓰고 있다.[2] 브론치노와 발레리오 치올리기 묘사했던 메디치가의 유명한 모르간테와 같은 난쟁이(그의 이름은 얄궂게도 루이지 풀치(Luigi Pulci)가 지은 거인의 이름을 딴 것이다)그리고 신체의 일부가

1 다음 자료는 파레의 범주를 약간 다르게 과잉, 태만, 이중성의 변칙으로 요약한다. Elizabeth Grosz, "Intolerable Ambiguity," 57.

2 이것은 조르주 캉길렘의 "괴물스러운 것은 곧 불완전함이나 왜곡된 형태의 형성에 관한 우발적이고 조건부적인 위협" 이란 괴물에 대한 일반적인 정의에 거의 부합한다. Canguilhem, "Monstrosity," 188.

결핍된 사람들이 이 범주에 속한다.[3] 괴물의 세 번째 주요 유형은 하이브리드이다. 파레가 주장하기를, 하이브리드는 인간과 동물 사이, 그리고 서로 다른 종 사이의 교합의 결과물이다. 결과적으로 그들은 죄 지음에 대한 명백한 징후이다.[4]

파레의 유형학적인 구분은 16세기 후반과 17세기 초 다른 작가들이 구분한 것과 유사하다. 가령 영국의 존 새들러(John Sadler)는 『병든 여인의 비밀 거울 The Sicke Woman's Private Looking-Glasse』(1636)에서 괴물을 출산한 경우에 "이 사건은 결여 또는 과잉 두 가지 방식으로 잘못되었을 수 있다. 결여에 의한 경우, 아이는 팔이나 다리가 오직 하나뿐이다. 과잉에 의한 경우, 아이는 손이 셋이거나 머리가 둘이다"[5]라고 썼다. 이탈리아의 의사인 포르투니오 리체티(Fortunio Liceti)는 『괴물의 본성에 관하여 De monstrorum natura』(1634) 제2판의 권두 삽화 또한, 괴물스러운 신체에 대한 원칙적인 세 가지 유형이, 기관이 너무 많은 신체, 기관이 너무 적은 신체, 인간과 동물의 하이브리드임을 암시하고 있다.[6] 이와 비슷하게,

3 피렌체의 우피치에 있는 브론치노의 〈샴사람의 초상(Siamese portrait)〉에 대한 흥미로운 논의에 대해선 다음 자료를 참조. Lazzarini, "Wonderful Creatures," 426. 보볼리 정원의 난쟁이를 묘사한 치올리의 분수에 대해선 다음자료를 참조. Lazzaro, *Italian Renaissance Garden*, 201. 풀치의 서사시는 다음 자료를 참조. *Il Morgante Maggiore*(Florence, 1481).

4 이 점에 관해서는 다음 자료를 참조. Daston and Park, *Wonders*, 192. 미셸 푸코의 관점에서 중세부터 18세에 이르는 괴물의 주요한 특징은 하이브리드이다. 인간과 동물의 특성을 가진 결합("황소의 머리를 가진 사람, 새의 발을 가진 사람") 또는 두 종의 혼합("양의 머리를 지닌 돼지")이 그 예이다. 따라서, 푸코에 따르면, "괴물은 자연의 한계를 위반한 것이며, 분류, 분류 목록, 목록의 기능을 하는 법칙의 위반이다. 즉, 이것이 실제로 괴물에 결부된 것이다." Foucault, *Abnormal*, 63.

5 이 구절은 다음 책의 부록에도 들어있다. Paré, *Monsters*, 175.

6 다음 자료를 참조. Lazzarini, "Wonderful Creatures," 431.

파레 이전에 통용되던 대표적인 종합서인 『인간의 개념과 발생에 관하여 De conceptu et generatione hominis』(1554)[7]에서, 취리히의 외과의인 야콥 뤼프 (Jakob Rüff)는 팔 하나인 아이를 낳는 요인으로서의 정자의 결핍과 머리 가 둘 또는 다리 셋인 아이를 낳는 요인으로서의 정자의 과잉에 대해 논 한다.[8] 그는 하이브리드한 생명체를 생산하는 종간 성교에 대해서도 다룬 다.[9]

르네상스 정원디자인의 조각상들 가운데 다수가 파레의 범주에 해당 한다.[10] 티볼리의 빌라 데스테에 있는 〈자연의 분수(Fountain of Nature)〉는

7 독일에서 1553년에 최초로 출간되었다.

8 다음 자료를 참조. Bitbol-Hespériès, "Monsters, Nature, and Generation", 52.

9 Ibid.

10 피렌체의 보볼리 정원의 〈오케아노스(Oceanus)〉, 반냐이아(Bagnaia) 소재 빌라 란 테(Villa Lante)의 〈거인 분수〉, 빌라 데스테의 〈티부르 무녀(Tiburtine Sibyl)〉, 프라톨 리노의 빌라 메디치(데미도프, Demidoff) 정원에 있는 의인화된 거대한 〈아펜니노〉, 카스텔로의 빌라 메디치, 티볼리의 빌라 데스테, 그리고 무엇보다도 사크로 보스 코의 오르시니의 거인은 모두 규모 면에서 과도하다. 그럼에도 불구하고, 파레의 의미에서 볼 때, 이 과도함이 거인들을 괴물스러운 것으로 만들지는 않는다. 캉길 렘은 거대함이 필연적으로 괴물성을 암시하는지에 관해 질문을 던졌다. 이어 그것 을 괴물로 보기에는 모호하다고 결론짓는다. "거대함은 괴물성에 경도되는 경향이 있다." 그러나 매우 커다란 사람은 크더라도 여전히 사람으로 남으며, 그의 거대함 에도 불구하고 괴물은 아니다. 프라톨리노에 있는 잠볼로냐의 아펜니노는 따라서 거대할 수는 있지만 괴물스럽지는 않다. "바위가 거대하다고는 말할 수 있으나, 산이 생쥐를 낳을 수도 있는 신화적 논의의 영역이 아니고서야, 거대한 산을 일러 괴물스럽다고 하지는 않을 것이다."(Canguilhem, "Monstrosity," 187.) 그러나 거대한 방식은 근대 초기 경관디자인에서 분명히 중요성을 갖는다. 정원의 거인들은 모 두, 괴물스럽지는 않을지라도, '비정상적인' 규모에 질문을 갖도록 하며, 그것이 경 관디자인에서 갖는 함의에 관해선 4장에서 상세히 논의할 것이다. 캉길렘의 논점 은 "육체적인 모든 것은 장엄해지고, 과장되고, 헤아릴 수 없이 무한해진다"는 그 로테스크 리얼리즘에 관한 바흐친의 주장을 상기시킨다. Bakhtin, Rablais, 19.

에베소의 디아나(Diana of Ephesus)와 같은 이교도 조각상의 이미지를 기반으로 하고 있는데, 파레의 과잉된 유형의 한 예를 제공한다. 특히 고전학자인 제라르 자이털르(Gérard Seiterle)는 일부 학자들과 마찬가지로 고대의 표현에서 에베소 디아나의 유방은 황소의 고환이었을 가능성이 높다고 주장했는데, 그렇다면 아마도 이것이 여신인 디아나를 남성과 여성의 특성을 모두 가진 혼성의 (파레의 용어로는 과도하고 또한 하이브리드한 것 즉, '이중적으로' 괴물스런) 인물로 만들었을 것이다.[11] 르네상스는 그 돌출부를 유방으로 잘못 해석했지만 그것은 여전히 강력하거나 '과도한' 조각상으로 남아있고, 폴리필로를 소환하자면, 비옥함/생식력의 이미지를 갖는다.[12] 그것은 또한 명백히 과잉의 형상이기도 하다.

결핍되거나 불완전한 형상도 마찬가지로 르네상스 정원디자인의 특징을 이룬다. 신체와 머리가 분리된 형상들은, 예를 들어, 보마르초의 사크로 보스코, 프라스카티의 빌라 알도브란디니, 베로나의 쟈르디노 쥬스티, 푸마네 디 발폴리첼라(Fumane di Valpolicella)의 빌라 델라 토레(Villa della Torre) 등에서 나타난다. 그로테스크한 마스케로니(mascheroni, 가면 형식의 가고일 장식)와 주두, 그리고 당대 대다수의 정원에서 등장하는 다른 모티프 또한 이 범주에 속한다.

그로테스크한 장식 다음으로는 하이브리드가 가장 흔한 유형이 될 것이다. 하피, 스핑크스, 사이렌과 다른 환상적인 혼합물들이 그것이며, 이

11 Seiterle, "Artemis".
12 에베소의 디아나의 조각상은 바티칸 정원에 있는 비오 4세(Pius IV)의 소저택 로비에도 나타난다. 이 둘의 관계에 대해서는 다음 자료를 참조. Fagiolo and Madonna, "La casina di Pio". 니콜로 트리볼로는 분수의 주제로써 에베소의 디아나에 일찍이 관심이 있었다. 퐁텐블로 성의 박물관(Musée du Château)에 있는 그의 〈자연의 우의화(Allegoria della Natura)〉를 참조.

것은 16세기 거의 모든 중요한 정원에서 등장한다. 그러나 파레의 의견에 따르면 혼합 또는 하이브리드한 생명체는 특히 자연과 신의 미움을 받은 것들로, 그들의 존재는 특별한 중요성을 갖는다.

이 장은 르네상스 정원 속에 있는, 파레가 괴물의 세 가지 주요 범주로 다루었던, 그 중요한 예들에 초점을 맞추고자 한다. 이는 두 가지 목적을 갖는데, 첫째는 그 개별 유형들에 관한 현존하는 문헌을 조사하는 것이고, 둘째는 그것들의 관객성 또는 동시대의 수용 조건을 재구성할 수 있는 다른 담론의 문맥을 제시하는 것이다.[13] 이처럼 익숙한 정원의 형상들을 '괴물'로 재개념화하는 것의 함의는 무엇인가?

과잉, 〈자연의 분수〉 또는 육체적인 유동체

괴물은 몸 [자체의] 중복이나 그 일부의 것의 중복과 같이, 인간이 지닌 형상의 모든 종류의 이중화를 수반한다. 역사에서 잘 알려진 기형은 대체로 머리나 몸통, 팔다리가 두 개 이상이든지, 생식기가 두 배인 과잉의 괴물이었다. 왜 신체 부위의 과잉이 팔다리나 장기의 부족이나 결핍보다 더 불쾌한 일인지는 숙고해 볼 필요가

13 매우 놀랍게도 역사적인 경관디자인의 특정 요소는 연구의 주제거리로서 거의 다루어지지 않았다. 한가지 예외가 있다면 엘리자베스 하이드(Elizabeth Hyde)의 『경작의 힘 Cultivated Power』이다. 하이드의 학제간 연구는 정원을 구성하는 단 한 가지 요소, 즉 꽃에 집중하였고 (이 연구는 그녀를 다양한 방향으로 이끌었고, 후자의 일부는 정원을 하나의 규율로서 보는 정원사의 오랜 개념들과 거리가 매우 멀다) 이는 하나의 모델이 될 것이다. 우리는 정원의 분수와 정원의 조각상 등에 관한 이러한 상세한 역사가 필요하다.

있다.

<div style="text-align: right;">-엘리자베스 그로스(Elizabeth Grosz)[14]</div>

플랑드르의 조각가 길리스 반 덴 블리테(Gillis van dan Vliete)는 1568
년 티볼리에 있는 빌라 데스테의 〈자연의 분수〉를 조각했다.[15] 그것은 원
래 〈오르간 분수(Fountain of the Organ)〉(〈폭우의 분수〉로도 알려진)의 중앙
벽감에 위치해 있었다.[16] 빌라 데스테 정원에 관한 프랑스의 당대 기록에
따르면, 그 양 옆의 보조 벽감에는 아폴로와 디아나 조각상이 배치될 예
정이었다.[17] 그러나 1611년 〈자연의 분수〉는 정원 북서쪽 저지대의 현재의
위치로 옮겨졌다. 대신 그 자리에는 〈오르간 분수〉의 구조를 보호하기 위
해 루카 클레리코(Lucha Clericho)(뤽 레클럭 Luc LeClerc)와 클로드 베나르
(Claude Venard)가 고안한 템피에토가 건립되었다.[18] 데이비드 R. 코핀은
템피에토의 건립 시기에 현재의 아폴로와 오르페우스 석상 또한 벽감에
위치하게 되었다고 주장한다.[19]

14 Elizabeth Grosz, "Intolerable Ambiguity", 64.

15 관련 자료로는 다음을 참조. Coffin, *Villa d'Este*, 18-19.

16 Ibid., 19. 역주) 〈오르간 분수〉는 티볼리의 빌라 데스테 정원의 가장 높은 곳에 위
치한 중앙 분수이다. 벽에 부착된 이층의 건축물 형식으로(템피에토) 최종 완성되었
으며 중앙의 주요 벽감과 좌-우의 더 작은 규모의 벽감으로 구성되었다.

17 Ibid., 19.

18 티볼리의 오르간 분수 제작에 고용된 (추정상) 프랑스 분수 전문가들에 대해서는
다음을 참조. Ibid, 17.

19 Ibid, 19.

〈자연의 분수〉는 2세기의 고대 〈파르네제 아르테미스(Farnese Artemis)〉를 토대로 만들어졌으며(19세기에 주세페 발라디에르(Giuseppe Valadier)가 복원하여 현재는 나폴리 국립고고학박물관에 소장되어 있다)[20], 빌라 데스테의 정원디자이너인 피로 리고리오의 골동품 애호를 반영한다. 조각상의 머리는 파르네제 조각상과 유사한 망루가 장식하고 있지만, 후자와 다른 것은 그것이 성곽 모양이라는 점이다. 망루는 여신의 머리, 그리고 어깨 위에 앉은 두 마리 그리핀의 배경이 되는 후광과도 같은 베일을 단단히 고정한다. 파르네제 아르테미스는, 둘이 아닌, 여덟 마리의 그리핀으로 장식되어 있다. 데스테의 조각상은 파르네제 상을 면밀히 본 딴 가슴장식을 목에 달고 있으며, 두 조각상은 모두 날개 달린 인물과 황도십이궁을 상징하는 부조들로 장식되어 있다. 흉부를 둘러싼 밀짚 꽃의 화환과 도토리

길리스 반 덴 블리테, 〈자연의 분수〉, 1568. 빌라 데스테, 티볼리. 사진. 루크 모건.

20 『골동품에 관한 책 *Libro d'dell'antichità*』에서, 피로는 에베소의 디아나에 관해 "수수께끼 같은 베일과 검은 피부가 그녀의 비밀을 나타낸다"고 주장한다. 다음 자료를 참조. Nielsen, "Diana Efesia Multimammia", 266. 피로가 분수 디자인을 맡았을 가능성이 가장 높다.

장식의 목걸이는 거의 동일하다. 두 조각상에선 모두 작은 사자가 여신의 소매를 장식하고 있다.

파르네제와 데스테의 두 조각상에서 가장 눈에 띄는 특징은 상부의 몸통을 빼곡히 덮고 있는 일련의 돌출부이다.[21] 아르테미스로 알려진 고대의 조각상들은 그 어느 것도 유두를 가졌다고 묘사된 적이 없으며, 이는 부풀어 오른 구근 모양의 돌출부가, 자이틸르 등이 주장한 것처럼, 원래는 고환을 의미했다는 생각에 무게를 실어준다.[22] 다시 말해, 그것들을 유방으로 보게 된 것은 이교도의 이미지인 아르테미스가 분수 디자인으로 각색된 르네상스에 이르러서의 일이다.[23]

두 여신의 조각상은 모두 몸에 딱 달라붙는 칼집 모양의 치마를 입고 있다. 파르네제 아르테미스 상의 치마 부분에는 나열된 여섯 개의 사자, 그리핀, 말, 황소(이것은 더욱이 조각상의 돌출부가 음낭일 수 있음을 암시한다), 꿀벌(일부는 꽃을 수분하는 것으로 묘사되어 있다), 그리고 스핑크스 상이 장식되어 있다. 데스테의 조각상에서 동물들은 층별로 구분되어 있는데, 너무 마모되어서 정확히 분간하기가 어렵다.

21 그것들은 유방, 젖, 황소의 음낭으로 다양하게 해석되었다. 어떤 역사학자들은 그 돌출부가 거세된 사제의 고환이며 그 사제들은 고환을 여신에게 제물로 바쳤다고 주장했다. 다음을 참조. Pietrograde, "Generative Nature", 190. 가라드가 자연을 여성으로 표현한 것에 대해 비판할 때, 고대 아르테미스 상의 '유방'이 사실은 음낭이었다는 사실을 인지하지 못한 것처럼 보인다는 점에 주목하라. 다음 자료를 참조. Garrard, *Brunelleschi's Egg*, 282-94.

22 닐센(Nielsen)은 자이틸르가 고대 여신상의 가슴을 황소의 음낭으로 식별한 것에 동조했다. "Diana Efesia Multimammia", 455.

23 빈첸초 카르타리(Vincenzo Cartari)의 르네상스 신화에 관한 설명서는 몇 가지 근거를 제공한다. 라차로에 따르면, 카르타리는 "가슴을 조각하여 여신을 묘사했으며, 그가 추가한, 그 가슴은 만물이 지구로부터 영양을 얻는다는 것을 의미한다"고 덧붙였다. Lazzaro, "Gendered Nature", 251.

데스테의 분수는 르네상스에서 자연을 아르테미스로 재현한 최초의 또는 유일한 이미지가 아니다. 자연을 수유 중인 여성의 누드 혹은 유방이 많은 여성으로 의인화하는 것은 1470년대 나폴리에서 시작된 것으로 보인다. 캐서린 파크는 자연의 새로운 이미지를 인본주의자 루치아노 포스포로(Luciano Fosforo)와 세밀화의 전문가인 가스파르 로마노(Gaspare Romano)의 합작품으로 보았는데, 이 둘은 (대)플리니우스 『박물지』의 판본 중 하나를 함께 작업한 바 있다.[24] 지금은 소실되었지만, 그들의 이미지는 수많은 판화, 삽화와 회화에 영감을 주었다. [예를 들어] 그것과 바티칸의 로지아(회랑, 1518-1519년경)를 장식하기 위해 라파엘 공방이 프레스코로 제작한 〈에베소의 아르테미스〉 사이에는 유사성이 있으며, 이는 포스포로와 로마노의 작품이 16세기 후반에 잘 알려졌으며, 동시에 파르네제의 아르테미스가 예술가들에게 중요한 영향을 미쳤음을 시사한다([시간은 지났어도] 고대 여신의 이미지의 기본적인 속성들은 놀라울 정도로 안정적으로 유지된 것처럼 보인다).[25]

바티칸에 있는 라파엘의 〈화재의 방(Stanza dell'Incendio)〉에는 아르테미스가 있다.[26] 로렌초 로토와 조르조 바사리 역시 여러 차례 그 형상을

24 Park, "Nature in Person", 51.

25 16세기 로마에서는 또 다른 고대의 아르테미스 상을 찾아볼 수 있었다. 예를 들어, 현재 카피톨리노 박물관(Museo Capitolino)에 있는 헬레니즘시대 원본에 대한 로마의 복제품의 경우 16세기 초에는 로마에 있는 로시 소장품(Rossi, or Roscia Collection) 중의 하나였다. 다음 자료를 참조. Bober and Rubinstein, *Renaissance Artists and Antique Sculpture*, 87. 르네상스 시기에 알려진 아르테미스 상의 더 많은 예시들에 관해서 다음 자료를 참조. Lazzaro, *Italian Renaissance Garden*, 306, n. 85.

26 르네상스 시기의 다른 아르테미스 상에 대해서는 다음 자료를 참조. Nielsen, "*Diana Efesia Multimammia*".

그렸다.[27] '유방이 많은' 아르테미스 분수의 개념도 마찬가지로, 피로 이전의 예술가 중 최소 두 사람 이상의 것에서 나타났다. 줄리오 로마노는 1524년이 되기 전에 로마의 빌라 마다마(Villa Madama)에 놓일 조각상을 유방에서 물을 내뿜는 아르테미스로 디자인한 적이 있다.[28] 프랑스의 퐁텐블로(Fontainebleau)성을 장식하기 위해 니콜로 트리볼로가 프랑수아 1세에게 보낸 〈자연의 알레고리(Allegoria della Natura)〉(1529)는 이 주제에 관한 하나의 ('고고학적'이기 보다는) 독창적인 변주이다.[29]

클라우디아 라차로는 데스테의 분수를 "자연의 생식력과 다산의 특징"을 담은 이미지로서, "여성의 형태의 영양을 공급하는 성적 특성을 담아 표현되었다"[30]고 해석했다. 피로 역시 스스로 이 조각상을 "유방이 많은 여신이자 모든 살아있는 존재에 대한 유모"로 묘사하였다.[31] 〈자연의 분수〉는 의심의 여지없이 다산에 대한 강력한 이미지이다. 자연의 양육 능력을 르네상스가 다수의 유방으로 간주했던 것이 이를 통해 명백히 나타난다. 여신의 몸 절반 하층부를 장식하는 동물들은 젖을 상징하는 분출하는 물줄기로부터 영양을 얻어 삶을 지탱하는 것으로 이해될 수 있다. 체사레 리파(Cesare Ripa)는 그의 『도상학 Iconologia』(1593)에서 자애로움(Benignity)을 시각적으로 의인화하기 위해 예술가는 해당 인물이 "자신

27 로토(Lotto)와 바사리에 관해선 다음 자료를 참조. Ibid, 460-64.

28 Ibid, 465. 줄리오의 비상한 드로잉에 관해선 다음을 참조. 〈자식에게 젖을 먹이는 사이렌(Siren Breast-Feeding Her Young)〉 (루브르 소장).

29 다음 자료를 참조. Coffin, *Villa d'Este*, 18-19, n. 10. 삽화는 다음 자료를 참조. Ballerini and Medri, eds., *Artifici d'acque*, 280.

30 Lazzaro, *Italian Renaissance Garden*, 144.

31 인용은 다음 출처를 따름. Barisi, Fagiolo, and Madonna, *Villa d'Este*, 86.

의 유방에서 많은 동물이 마실 젖을 짜내는 모습을 보여주어야 하며, 이는 자선과 더불어 자애의 효과란 것이 자연적으로 지닌 것을 사랑을 담아 쏟아내는 것이기 때문이다"라고 말한 바 있다.[32] 이 생각을 17세기 예수회 소속의 박학한 아타나시우스 키르허(Athanasius Kircher)는 구체적으로 활용하여, 여러 유방에서 따뜻한 우유를 뿜어내는 여신 형태의 자동 기계(automaton)를 고안했다.[33] 자연의 다산성은, 피로가 참조한 파르네제의 아르테미스에서, 꽃을 수분하는 꿀벌 부조의 이미지를 통해 더욱 강조된다.

라차로에 따르면, 데스테의 조각상에서 유방이 젖을 뿜는 것은 지구 가장 깊은 곳에서 강과 개울이 생성되는 것을 상징하기도 한다.[34] 피로는 또한 자신의 논저에서 강과 물의 주제를 광범위하게 다루었다.[35] 원래의 위치가 오르간 분수의 중앙이었던 만큼 〈자연의 분수〉는 노아의 대홍수가 시작하는 것처럼 보였을 것이고 축의 반대편 끝에서, 구현되지는 않았지만, 네 마리의 해마가 끄는 이륜 전차를 타는 넵튠 조각상에서 절정에

32 Lazzaro, "Gendered Nature", 253.

33 다음 자료를 참조. Nielsen, *"Diana Efesia"*.

34 Lazzaro, *Italian Renaissance Garden*, 144-45. 빈첸초 카르타리(Vincenzo Cartari)가 여신을 유방으로 뒤덮인 모습으로 묘사했으며, 유방은 "만물이 지상으로부터 영양을 얻는 것"을 상징한다고 부언했던 것에 주목하라. Lazzaro, "Gendered Nature", 251. 카르타리는 또한 고대인들이 "자연을 이시스(Isis)와 아르테미스의 특징을 따라 표현하기를 좋아했다"는 증거로서 마크로비우스(Macrobius)의 예시를 (스스로 보았다고 주장하는) 인용하기도 한다. 다음 자료를 참조. Pietrogrande, "Generative Nature", 190. 여기서 "정신분석적인 관점에서 우리는 모든 물이 젖이라고 말해야 한다"는 가스통 바슐라르(Gaston Bachelard)의 주장에도 주목할 필요가 있다. 다른 의미 있는 의견은 다음 자료 등을 참조하라. Bachelard, *Water and Dreams*, 117.

35 다음 자료를 참조. Nielsen, *"Diana Efesia Multimammia"*, 466.

달할 예정이었다.[36] 여기에 르네상스 경관디자인의 잘 알려진 두 주제가 나타난다. 첫째는 자연을 어머니로 (또한 어머니의 모델로) 여기는 애니미즘적 관념이고, 둘째는 당시 대규모 여가 정원을 짓기 위해서 필수적인 요소였던 물에 대한 찬미와 그것의 시각적인 전시이다.

데스테의 여신은 자연이 가진 박애의 표상일 수 있지만, 그녀(she)는 또한 과도한 생리 기능을 소유한 형상이기도 하다. 16세기의 의학적 관점에선, 어딘가 손상되고 비정상적이며 괴물스러운 발생의 표본으로 보였을 것이다. 피로의 작업은 당연 인간 존재가 아닌 여신을 묘사하고 있고, 이점은 빌라 데스테 정원을 방문한 누구든지 즉시 알아채는 점이다. 그럼에도 추가적인 의미와 대안이 될 만한 독해가 남아 있다. 〈자연의 분수〉는 르네상스 경관디자인에 등장하는 여타 여성들의 미를 표현하는데 관계했던 당대의 지배적인 관습과는 전혀 일치하지 않는다. 여타의 것이란 정숙한 비너스(Venus Pudica)로 구현된 보볼리 정원의 〈그로타 그란데〉에 있는 비너스 상이나, 물거품 위로 떠오르는 비너스(Venus Anadyomene)로 표현된 빌라 카스텔로(Castello, 현재의 페트라이아(Petraia))의 비너스 상을 말한다. 데스테의 여신은 너무 많은 '유방'을 가졌을 뿐만 아니라, 끊임없이 체액을 분비하고 있다. 이 토르소의 과도한 돌출부들로 인해 그녀는 더욱 '비정상적'이 되고 동시에 예술가가 실제 흐르는 물을 통합함으로써 더 실재적이 되었다. 한마디로, 이 여신은 '그로테스크'하다.

미하일 바흐친의 주요 논점 중 하나는 그로테스크한 몸은 완성되지 않았거나 영구적인 "되기(becoming)"의 상태에 있으며, 따라서 이상화되고

36 Lazzaro, *Italian Renaissance Garden*, 229.

자율적인 고전적 대응물과는 대비된다는 것이다.[37] 바흐친은 그로테스크한 신체와 세계는 서로 침투한다고 주장한다. "완성되지 않고 열린 몸(즉, 죽고, 자식을 생산하고, 탄생하는 몸)은 윤곽이 뚜렷한 경계에 의해 세계로부터 분리되지 않는다. 그것은 세계, 동물들, 사물들과 섞인다."[38] 데스테의 〈자연의 분수〉는 이러한 기준을 명확히 만족시킨다. 문자 그대로 표현하면, 그것은 유방에서 젖이 흐르고, 생명 유지를 위한 영양을 세계에 제공하며, 삶의 순환에 참여하는 출산한 이후의 형상이다.[39] 태고풍에(archaic)

37 닐센의 주해에 주목하라. "1480년대 네로의 황금 궁전(Domus Aurea)의 발견 이후 르네상스 실내 장식에서 매우 유행했던 그로테스크 장식 양식은 에베소의 아르테미스를 이용할 이유는 없었음에도 그녀를 종종 포함했는데, 이는 그녀의 이상야릇한 모습이 식물 장식과 혼합된 다리가 없는 다른 형상들과 너무나 잘 어울렸기 때문이다. 그녀는 예술적인/교묘한 자연(artifiziosa natura)의 끝없는 경이로움에 대한 시각적 표현을 풍부하게 했다." Nielsen, "*Diana Efesia Multimammia*", 459. 그로테스크와 대비되는 고전에 관해서는 바흐친 본인 외에도 마이클 홀퀴스트(Michael Holquist)가 있으며 후자는 다음과 같이 썼다. "그리스 대리석 조각에서와 같은 정적인 이상형보다는, 히에로니무스 보스(Hieronymus Bosch)에서 보는 것과 같이, 그것의 본질적으로 변화(먹기, 배변, 성교)를 강조하는 몸에 대한 관점을 포괄하는 용어는 바로, '그로테스크'이다. 그로테스크한 몸은 되기의 장소(site)로써의 살이다." "Bakhtin and Rabelais", 15.

38 Bakhtin, *Rabelais*, 26-27.

39 바흐친에 따르면, "종종 강조했듯이 그로테스크한 몸은, 우리가 자주 강조해왔던 것처럼, 되기의 행위 속에 있는 몸이다. 그것은 결코 완성되거나, 완전해지지 않으며, 지속적으로 지어지고, 창조되며, 다른 몸을 짓고 창조한다. 게다가 그 몸은 세계를 삼키고 그 스스로도 세계에 의해 삼켜진다 … 그렇기 때문에 그 본질적인 역할은 그로테스크한 몸의 부분들에 속하는 것이다. 그 안에서 몸은 자신의 자아를 넘어서고, 자신의 몸을 벗어나고, 새로운 몸, 즉 제2의 몸을 잉태하는데, 그것은 곧 창자와 남근이다. 몸의 이 두 영역은 그로테스크한 이미지에서 주도적인 역할을 하며, 바로 이러한 이유로 긍정적인 과시, 즉 과장의 대상이 된다. 그것들은 몸의 나머지 부분들을 마치 부차적인 것처럼 감추기 때문에 (코 또한 신체로부터 스스로를 얼마간 떼어내는 것이 가능하다) 심지어 몸에서 떨어져 나가 독립적인 삶을 누릴 수도 있다. 창자와 생식기 다음으로는 삼켜지기 위해 세계가 들어오는 입이다. 그리고

신관을 환기하는 에베소의 디아나를 르네상스 시대에 분수 디자인에 맞게 각색한 것은 그녀의 이미지에 생명력을 불어넣음으로써 삶, 성장, 변화 가능성을 암시하게 된다. 젖을 분비하는 유방은 그녀를 세계와 세계의 거주자들과 '뒤섞이게 하고,' 그녀의 신체 하단을 장식하는 동물들은 이것을 암시한다. 그러나 반복하건대, 그녀가 더욱 살아있는 것처럼 보일수록 그녀는 더욱 생리학적으로 비정상적이 되며, 르네상스 시대는 이를 '괴물 같은' 것으로 규정했을 것이다.

르네상스의 경관디자인에서 〈자연의 분수〉만이 육체적인 배출을 표현한 것은 아니다. 넘쳐 흐르는 유방을 가진 여성 조각상에는 예를 들어, 소리아노 넬 치미노의 〈파파쿠아 분수(Fontana Papacqua)〉에서 빌라 데 스테의 하이브리드 생물에 이르기까지 몇 가지 다른 예들이 있다. 정원의 분수를 장식하는 수많은 그로테스크한 두상과 스칼레(scale, 계단) 또는 이어지는 카테네 다쿠아(catene d'acqua, 계단식 폭포) (이를테면 보볼리 정원의 〈모스타치니 분수(Fontana dei Mostaccini)〉의 계단들)는[40] 종종 물을 토하거

다음은 항문이다. 이 볼록한 것들과 구멍들 사이에는 동일한 특성이 있다. 그것은 몸과 몸 사이, 몸과 세계 사이의 경계가 바로 그들 내부에서 극복된다는 점이다. 그곳에는 상호교환과 상호지향이 있다. 이것이 그로테스크한 몸의 삶에서 주요 사건들, 육체극의 행위(몸으로 쓴 드라마의 장)가 이 영역에서 일어나는 이유이다. 먹기, 마시기, 배변과 다른 배출(땀 흘리기, 코 풀기, 재채기하기), 성교, 임신, 몸의 절단, 다른 몸에 의한 삼켜짐, 이 모든 행위들은 몸과 바깥 세상 사이의 경계 또는 오래된 몸과 새로운 몸 사이의 경계에서 수행된다. 이 모든 사건들에서 생의 시작과 끝은 밀접하게 연결되고 서로 얽힌다." Bakhtin, *Rabelais*, 317-18.

40 Romolo del Tadda, Fontana dei Mostaccini, 1619-1621, Boboli Gardens, Florence. 역주) 16세기 피렌체의 조각가 로몰로 델 타다(1544-1621)가 조각한 피렌체 소재 보볼리 정원의 모스타치니 분수를 말한다. 전자는 긴 계단의 양쪽 끝을 장식하는 수로형 계단식 분수이고, 물을 토해내는 입구는 하이브리드 상의 조각이 장식하고 있다. 다음 자료를 참조. Pontecorboli, *La fontana dei Mostri*.

〈마스크〉, 팔라초 파르네세, 카프라롤라, 사진. 루크 모건

나 뱉는 것으로 이해되었다. 소변을 발출하는 소년들 또한 『힙네로토마키아』에서 프라톨리노의 빌라 메디치에 이르기까지 여러장소에서 나타나며, 강의 신도 역시 그러하다. 만토바(Mantua)에 있는 팔라초 테(Palazzo Te, 테 궁전) 안의 〈살라 디 프시케(Sala di Psiche, 프시케의 방)〉에 있는 줄리오 로마노의 프레스코화 〈양모 검사하기(Proof of the Wool)〉에서 나타나는 것처럼, 강의 신은 때때로 엄청난 물살의 오줌을 방출하는 것으로 묘사된다.[41] 카스텔로에서 바르톨로메오 암만나티가 제작한 아펜니노가, 헛되지만 체온을 유지하고자, 옆구리를 꽉 끌어안고 있는 모습을 보며 미셸 드 몽테뉴가 "땀과 눈물"이라 언급한 것을 또한 여기에 소환할 수도 있을 것이다.[42] 카프라롤라에 있는 파르네제 궁전 정원에 있는 계단 폭포 하부에는, 울적한 마스케로네가 울기라도 하듯이("분수처럼 운다(piangere come

41 복제품에 관해선 다음 자료를 참조. Elia, "Giambologna's Giant", 18.
42 Montaigne, *Complete Works*, 931.

una fontana)"라는 이탈리아 표현을 연상시키며)
눈과 콧구멍에서 물줄기를 쏟아낸다.

르네상스 시대에 체액은 다른 맥락 속에
서 또 다른 의미를 가질 수 있다. 바흐친은
생식기와의 연관성을 통해 오줌이 "격하시
키고 발생시키는(debasing and generating)"
것을 모두 의미한다고 주장한다.[43] 예를 들
어, 라블레 소설의 『가르강튀아와 팡타그뤼
엘 Gargantua and Pantagruel』에서 팡타그뤼엘
의 오줌은 프랑스와 이탈리아의 모든 약용
샘을 창출한다.[44] 오줌은 몸의 다른 체액 및
기능과 마찬가지로 아이러니한 (그리고 조금
은 유치한) 농담 이상의 양가적 의미를 갖는다.[45]

피에리노 다 빈치, 〈그로테스크
한 가면을 통해 소년을 보는 푸
토〉, c. 1544. 국립 중세와 근대
미술관, 아레초. Courtesy of Ainari
Archives, Florence.

피에리노 다 빈치(Pierino da Vinci)가 조각한 독특한 분수인 조각 〈푸
토(Putto)〉 (1544년경)[46]는 원래 피렌체의 팔라초 푸치(Palazzo Pucci) 정원

43 Bakhtin, *Rabelais*, 148.

44 Ibid, 50.

45 프라톨리노 소재 빌라 메디치의 〈오줌 누는 소년(The pissing boy)〉은 보통은 단순
한 농담에 지나지 않는 것으로 해석된다. 가령, 라차로의 해석을 보라. "이 오줌 누
는 소년은 또 다른 물의 원천이자 정원 꼭대기에 위치한 주피터 상에 대한 익살스
러운 대응물을 제공했고, 소년과 세탁부의 조합은 함께 물의 초자연적인 기원과
세속적인 목적을 대비시키면서 언덕 꼭대기의 웅장한 형상에 대한 아이러니한 해
설을 선사한다." Lazzaro, *Italian Renaissance Garden*』, 165.

46 역주) 〈푸토(Putto)〉. 큐피드 등의 발가벗은 어린 소년 상으로 르네상스 시대의 장
식적인 조각의 일종이다. 저자 예로 삼은 피에리노 다 빈치(Pierino da Vinci)의 〈푸
토〉는 본문에서 설명하듯이 웃는 얼굴의 어린 소년이 국부에 위치한 그로테스

에 설치되었으며, 그로테스크한 가면을 통해 오줌을 누는 푸토는 격하(debasement)를 암시한다. 그로테스크 문학과 회화 이미지의 대부분에서 그렇듯이, 이 가면의 코는 여기서도 남근을 대신한다.[47] 이 조각상이 특히 이목을 끄는 부분은 어린 소년의 순진무구한 기쁨과 소변을 보는 소년의 국부에 위치한 가면(사티로스 같은?)의 입을 찢어질 정도로 당겨서 생겨난 호색적인 히죽거림 간의 고의적인 대조에서 발생한다. 이러한 고상하고 저열한 상반된 모티프 내지는 장르의 혼합은 그로테스크 리얼리즘의 일반적인 특징이다. 피에리노의 조각은 『힙네로토마키아 폴리필리』에서 폴리필로의 얼굴에 오줌을 갈겨 주변 모두에게 폭소를 터뜨리게 만든 분수 위의 소년 조각상과 본질적으로 다를 바 없는 익살스러운 상이다.[48]

피에리노의 조각과 대조적으로, 로렌초 로토(Lorenzo Lotto)의 회화 〈비너스와 큐피드(Venus and Cupid)〉(1520-1540년경)[49]는 남성의 정액과 등가물이 된 오줌의 생식적인 측면을 암시한다. 로토는 웃음을 머금고 비스

크 마스를 통해 (힘껏 당기며) 소변을 보는 모습을 하고 있다. Pierino da Vinci, *Putto Urinating Through a Grotesque Mask*, c. 1544. Museo Nazionale d'Arte Medievale e Moderna, Arezzo. Courtesy of Ainari Archives, Florence.

47 이 이미지에 대한 논의로는 다음을 참조. Simons, "Manliness and the Visual Semiotics of Bodily Fluids", 351. 정원디자인에서의 체액의 재현에 대한 추가적인 해석은 다음을 참조. Lazzaro, "River Gods", 83-86.

48 폴리필로는 다음 같이 말한다. "내가 떨어지는 물에 다가가려고 계단에 발을 딛자마자, 어린 프리아포스(Priapus)는 그의 음경을 들어 나의 뜨거운 얼굴에 얼음장처럼 차가운 물을 뿜었고, 나는 곧장 무릎을 꿇었다. 그러자 고음의 여성스러운 웃음소리가 움푹 패인 돔 주위에 울려 퍼졌고 나도 정신을 차리자마자 죽을만큼 웃기 시작했다." Colonna, *Hypnerotomachia*, 84-85.

49 역주) 다음 작업을 말한다. Lorenzo Lotto, *Venus and Cupid*, c. 1520-1540. Courtesy of Metropolitan Museum of Art, New York. Purchase, Mrs. Charles Wrightsman Gift, in honor of Marietta Tree, 1986(1986.138).

듬히 누운 비너스의 몸 위로 명실상부 부부의 상징인 도금양 화관을 통해 큐피드가 오줌을 누는 모습을 그렸다. 이 그림은 두 인물의 얼굴이 초상화 같이 보이는 것이, 결혼 축하용으로 제작된 것 같고 따라서 사적인 농담의 분위기를 풍긴다.[50] 확실히 큐피드가 배출하는 방향과 그에 대한 묘사는 성교와 이들이 기대하는 출산을 암시한다.

가장 중요한 것은 르네상스 경관디자인에서 체액의 표현은 살아 있고, 숨쉬고, 유기적인 실체인 몸을 전면에 내세운다는 것이며, 이는 정원 그 자체와 실제로 다르지 않다. 젖, 구토, 소변, 땀, 눈물은 모두 정원에서 묘사되었고, 그것의 가장 빈번한 매개체는 분수의 디자인이었다. 그것들은 새고, 흐르고, 필멸의 그릇으로서의 몸의 상태이고, 분출하고 작동하는 방식에 있어서 그로테스크하다. 즉, 그것은 몸의 불완전함의 표시이다. 데스테 분수의 유방으로부터 쏟아져 나오는 물은 확실히 자연의 다산과 이에 대한 인류의 의존성을 나타내는 은유이다. 그러나 이는 근대 초의 체액에 대한 (보다) 양가적인 상징이 형상의 의미와 무관하다는 것을 뜻하지는 않는다.

유방이 여럿인 에베소의 디아나에 르네상스 시대에 물이 첨가된 것은 정적이고 물화된 '고전의' 이상화보다는 그것에 움직임을 더해 살아있는 몸의 환상을 만들어냄으로써 생기를 불어넣는다. 이처럼 조각상에 활기를 불어넣는 일은 근대 초 괴물의 또 다른 범주가 살아 있는 듯한 이미지 또는 자동 기계임을 암시한다. 살아 있다고 추정하지 않을 수 없는 정도의 핍진성은 때때로 '괴물 같은' 것으로 묘사되었다.[51] 실지로 16세기에

50 Humfrey, *Lotto*, 139-40.
51 다음 자료를 참조. Battisti, *L'antirinascimento*, 226. 또한 다음을 참조. Hanafi,

이르러 자동 기계의 평판은 "마법과의 강한 연계로 인해 변색되었다."[52]

최근 안토넬라 피에트로그란데(Antonella Pietrogrande)는 에베소의 디아나 이미지의 16세기 부흥이 '어머니 여신(Great Mother)'의 고대 신화와 숭배에 대한 새로운 관심을 반영한다고 주장했다.[53] 그는 빌라 데스테 정원에 관한 벤투리 페리올로(Venturi Ferriolo)의 우주론적 독해(2002년)에도 주목했는데, 여기서 〈자연의 분수〉는 선사시대의 종교로까지 거슬러 올라가는 대지와 자연의 여신들의 승계 과정에서 나타난 가장 최근의 여신이다.[54] '올림피아 이전(Pre-Olympian)' 시대의 것이면서 심지어 반 고전주의적이라 할 수 있는 데스테의 디아나, 즉 '디아나 에페시아 물티맘미아 (Diana Efesia Multimammia, 유방이 여럿 있는 에베소의 디아나)'의 특징은 따라서, 머나먼 고대의 여신 이미지에 관한 역사적 기원 그리고 경관에 대한

Monster in the Machine, 77. 괴물의 실물 같음에 대해서는, 다음 두 자료를 참조. Stoichiçà, *Pygmalion Effect*. Huet, "Living Image".

52 다음 자료를 참조. Marr, "Automata", 110. 그에 따르면, "이것은 주로 토마스 아퀴나스의 '신탁의 머리' 이야기에서 비롯되었으며, 그것은 별의 영향이나 훨씬 더 나쁜 흑마술에 의해 제작된 것으로 추정되었다. 이탈리아의 미술 이론가인 조반니 파올로 로마초(Giovanni Paolo Lomazzo)는 그가 쓴 『회화에 관한 글 *Trattato dell'arte de la pittura*』(1584)에서 아퀴나스가 그 머리를 제거했는데 이는 그것을 "악마로 생각했기" 때문이라고 주장했다.

53 다음 자료를 참조. Pietrogrande, "Generative Nature".

54 페리올로는 다음과 같이 쓴다. "[저자. 빌라 데스테에서] 우리는 다양한 형태의 개성을 띠고 있는 어머니 여신(the Great Goddess)의 집을 볼 수 있다. 자연은 아르테미스/디아나, 아프로디테/비너스, 마테르 마투타(Mater Matuta)/무녀 알부네아(Sibyl Albunea), 그리고 티부르의 은신처에서 자고 있는 님파 로치(nympha loci)의 형태로 번갈아 나타난다. 오비디우스의 시는 멀리 고대 지중해 세계로부터 온 자연의 전통을 지칭한다." 번역과 인용은 다음 출처를 따름. Pietrogrande, "Generative Nature", 194.

신 이교주의자들[르네상스]의 신성화를 통해 얻어진다.[55]

경관의 특성을 독해하는 데에 있어서 이 해석은 애니미즘적인 태도를 내포하는데, 이는 16세기 정원을 '알란티카(all'antica, 고대 풍의)' 야외 조각 정원보다는, 신, 정신(spirit), 의인화된 것들이 거주하는 신 이교주의의 의인화된 조경으로 이해해야 함을 시사한다. 조각상들의 몸은 그것을 에워싼 풍경(또는 세계)과 지속적인 교환(또는 상호 침투)의 상태에 있으며, 어떤 경우에는 열려 있고 또 탐색 될 수 있으며, 또 다른 경우에는 젖 분비, 배뇨, 땀, 눈물의 형태로 내용물을 밖으로 쏟아낸다. 이와 같이 르네상스 정원은 자신의 소우주를 통해 그 세계가, 문자 그대로 또 때로는 비유적으로, 거대한 몸이라는 것을 제시한다.

파크는 중세에 들어 자연은 도덕과 율법의 수호신과 같은 존엄한 인물로 여겨졌으나, 16세기에는 이 오래된 개념이 인간의 필요에 무관심한 (인간은 알 수 없는 자신만의 의지를 소유한) 자연이라는 인본주의적 개념으로 대체되었음을 실증했다. 피로를 다시금 인용하자면, 이것은 곧 어머니보다는 '유모'로서의 자연이다.[56] 이 새롭고도 불가사의한 자연의 특질은 데스

55 "올림피아 이전의(Pre-Olympian)"란 표현은 다음 자료에서 나오는 문구이다. Beneš and Lee, "Introduction", 7. "많은 젖가슴을 가진 에베소의 디아나(Diana Efesia Multimammia)"는 닐센의 글에서 잘 선택된 제목이다. 르네상스 정원의 많은 거인들 또한 이와 유사하게 16세기에 신성한 경관의 개념이 재부상하는 징후가 되었음을 기억하라. 그것들은 데스테의 인물들처럼 풍경의 신이자 자연의 아바타이다. (제4장 참조.)

56 "[저자. 중세와는] 대조적으로, 16-17세기에 자연의 몸은 모든 사람들이 볼 수 있도록 노출되었다. 그러나 그 몸은 그 자체로 생경하고, 심지어는 그로테스크한 에베소의 디아나 형상처럼, 불명료하고 해석하기 어려웠다. 알랭 드 릴(Alan de Lille)과 같은 중세 작가들의 꿈과 환시 속에서 자연이 분명하고, 방대하게, 또 직접적으로 말했다면, 근대 초 자연학의 탐문자들 앞에서 자연은 침묵속에서 서있거나, 그들의 손아귀에 잡히지 않을 정도로 멀리 떨어져 있었다." Park, "Nature in Person", 71-72.

테의 〈자연의 분수〉에서 집약적으로 나타난다.[57] 어떤 의미에서, 고대 고전기 이전에 존재한, 이교도적 다산 여신의 총체적 자연의 대리자로의 이미지 혹은 그 숭배의 부활은, 필연적으로 전 도덕적(premoral, 도덕적 감정을 발전시키기 이전의) 자연의 관념 또한 부활시킨다. 마찬가지로, 16세기 초 실증적 과학의 초기 단계에서 자연은 부분적으로는 텅 빈(벌거벗은) 채로 나타났지만, 그럼에도 불구하고 여전히 자신의 비밀을 감추고 있었고, 에베소의 디아나 형상은 반나체의 모습이지만 그에 못지 않게 신비로울 뿐더러, 자연의 의인화를 위한 적절한 선택이었다.

요약하자면, 데스테의 디아나는 과도기적이거나 또는 전환기의 문턱에 있는 형상으로 간주될 수 있다. 그녀는 고대의 비유적인 유형이 부활한 것이었지만, 후대 자연의 다른 관념에 기초해 재창조되었다. 16세기는 그 자체로 유사, 유비, 그리고 기호와 사물 간의 유대의 장(topoi)이 지배하는 에피스테메에서, 경험적 증거, 자연적 원인, 그리고 말과 현상 간의 헤아릴 수 없는 차이에 대한 인정이 궁극적으로 우세한 (이것이 결국 승소한) 에피스테메로의 전환이 일어나는 시기였다. 미셸 푸코가 주장한 것과 같은 에피스테메적인 '단절'은 아니었을지라도, 애니미즘적인 세계관에서 기계론적인 세계관으로의 전환이 예고된 시대였다.[58] 정원에서도 이에

57 라 나투라(자연)의 수수께끼와 그녀의 '비밀'에 관해선 다음 자료를 참조. Nielsen, "Diana Efesia Multimammia", 466.

58 푸코가 제시한 인식론적 단절에 대한 비판적 의견에 관해선 다음 자료를 참조. Maclean, "Foucault's Renaissance Episteme".

필적하는 전환이 일어나고 있었다. 즉, 경관과 세계를 하나의 거대한 몸으로 보는 (자연을 어머니로 의인화하는) 관념이 그간 살아남았다면 이제는, [이와는 대조적으로] 데카르트가 감탄해 마지 않던 동굴의 자동 기계[인형극]의 메커니즘에 인간의 몸을 비교하는 것으로 변화가 일어나고 있었다.[59]

데스테의 디아나는 비록 고대 원형에 있었던 하이브리드한 성적 속성은 없어졌지만 초기 자연관을 표현한다. 그것은 분명 여성이며 즉, 장엄한 유모이다. 그러나 그녀의 무심한 외관에는 기본 개념들에 도전하고 그를 재고하는 시대가 지닌 어떤 불안감이나 또는 우유부단함이 존재하는지도 모른다. 자연은 아직 충분히 이용할 수 있는 자원, 과학의 제분기에 들어갈 곡물이 되지는 않았지만, 이미 신성한 수호신, 입법자, 그리고 어머니의 역할을 포기했다.

결핍: 지옥의 입 또는 식인(食人)

괴물성은 형태의 형성에 있어 불완전함이나 왜곡에 대한 우발적이고 조건적인 위협을 말한다.

– 조르주 캉길렘(Georges Canguilhem)[60]

59 인간의 신체와 기계를 비교한 데카르트는 다음과 같이 썼다. "외부 물체들은… 이러한 샘이 있는 일부 동굴로 들어오는 이방인 같다… 무의식적으로 야기하는데… 넵튠(Neptune)의 인물상 하나가 이동해 그들에게 다가오며 삼지창으로 위협한다." 번역은 다음 출처를 따름. Baltrušaitis, *Anamorphic Art*, 64.

60 Canguilhem, "Monstrosity and the Monstrous", 188.

사크로 보스코에 있는 〈지옥의 입〉은 〈자연의 분수〉와 마찬가지로 엄밀히 말해서 몸에서 '분리'되거나 몸이 결여되어 있지만 "되기의 (생성 중의) 신체"[61]를 묘사한다. 데스테의 분수와 정원의 오줌 누는 소년의 조각상이 몸에서의 배출을 암시했다면, 지옥의 입은 몸이 섭취하는 이미지를 보여준다. 그러나 배출과 섭취는 동전의 양면이다. 두 경우 모두 필멸하는 몸의 일상적인 기능과 필수성이 전면에 등장한다. 둘 다 이상적이거나 시대 초월적이기보다는 오히려 바흐친의 의미에 따라 그로테스크하다. 두 작품은 또한 관찰자를 연루시키며, 그는 여신의 물을 마시거나 〈지옥의 입〉의 목구멍 속으로 (상호적 또는 모방적 섭취 행위로서) 들어가야만 할

〈지옥의 입〉, 1552-1585. 사크로 보스코, 보마르초. 사진. 루크 모건.

상황이다.

61 Bakhtin, *Rabelais*, 317.

그러나, 이 두 조각상 사이에 다른 유사성은 거의 없다. 〈자연의 분수〉가 자연 자체의 끝없는 불가해성을 반영하여 수수께끼 같이 표현되었다면, 지옥 입은 분노하거나 (아마도 아닌 것 같지만) 깜짝 놀란 것처럼 보인다.[62] 생리학적으로 데스테의 여신은 과잉의 형상이다. 몸통이 전혀 없는 〈지옥의 입〉은 대조적으로 결핍의 형상이다. 하나는 [삶을] 지속시키고, 다른 하나는 집어삼켜버린다. 사실 〈지옥의 입〉의 의인화된 모습은 카니발리즘 또는 식인 풍습을 암시하며, 이는 하나 이상의 르네상스 정원에서 나타나는 주제이다.

〈지옥의 입〉을 만든 예술가의 정체는, 사크로 보스코 전체를 대상으로 한 예술가 또한 그렇듯이, 불분명하다. 피로와 암만나티에서부터, 지역 설화에서 전해지는, 레판토(Lepanto) 전투에서 포로로 잡혀 보마르초로 강제 이주된 터키인들에 이르기까지, 그의 정체에 관해 많은 다른 제안들이 사실 존재했다.[63] 이 문제는 근미래에 해결될 것 같지 않지만, 전술한 예시의 마지막 내용은 역사적인 혼란에서 나온 것임이 거의 확실하다.[64] 어떻든지 간에 〈지옥의 입〉은 (최소한 정원디자인 이외의 분야에서) 독창적인 발명품은 아니었기에, 저자는 그것의 시각적이고 문화적인 원천의 재건보다 더 큰 의미를 갖지는 못한다.

62 다음 자료를 참조. Onians, "I Wonder", 16. 마지막 부분에 관해선 다음을 참조. Platt, "Il Sacro Bosco", 21.

63 다음 자료를 참조. Theurillat, *Mystères*, 43. 비치노의 형제 오라티오 오르시니 (Oratio Orsini)는 레판토 해전에서 이탈리아 함선을 지휘했고, 튈리아(Theurillat)는 이것이 혼동을 일으키는 원인이라고 주장한다.

64 터키 죄수의 전설에 대해선 다음 두 자료를 참조. Zander, "Elementi documenti," 23, n.2. Platt, "Il Sacro Bosco", 54.

〈지옥의 입〉은 앵글로색슨 영국(Anglo-Saxon England, 5-11세기까지의 중세 영국)에서 시작된 오랜 시각적 전통의 산물이다. 게리 D. 슈미트(Gary D. Schmidt)는 이 모티프들을 연구하며 활짝 벌린 입으로 저주받은 자들을 지옥으로 밀어 넣는 몸이 없는 머리의 이미지는 10세기에 영국에서 발생했으며, 네 가지 뚜렷한 시각적 관념의 결합을 통해 부상했다고 주장했다. 열린 구덩이로 상상한 지옥, 사탄으로서 포효하며 먹이를 삼키는 사자, 역시 사탄으로서 불을 뿜는 용, 바닷괴물 레비아탄(Leviathan)의 동굴 같은 입이 그것이다.[65]

이러한 개별 이미지의 대부분은 르네상스 정원디자인에 자신의 유사물을 갖고 있다. 오르티 오리첼라리에서 비앙카 카펠로가 주제한 축제에는, 슈미트가 논한 종류의, 지옥과도 같은 구덩이가 있었다.[66] 푸마네 디 발폴리첼라의 빌라 델라 토레 안에 있는 세 개의 입을 벌린 의인화된 벽난로는 그 생김새가 여지없는 사자의 모습이다.[67] 용도 마찬가지로 여러 장소에 나타나는데, 이들 중 가장 주목할 만한 것은 아마도 빌라 데스테 정원일 것이며, 17세기 초 방문객에 따르면 그곳의 용의 분수는 검은 물을 뿜어댔다.[68] 바닷괴물 또한 르네상스 시대 정원 분수의 전통적인 심상의 일부였다.

이처럼 앵글로색슨 영국에서 그 안의 다양한 전통으로부터 나타난

65 Schmidt, *Mouth of Hell*, 32.

66 Schmidt, ibid., 33에는 흥미로운 언급이 있다. "구덩이 (자신이 맡은 역할을 어느정도 인식하고 있는 것처럼 보이는 구덩이)로 떨어지는 이미지는 저주의 상징이다."

67 보마르초의 〈지옥의 입〉은 사자와 같은 모습을 하고 있다. 안느 벨랑제(Anne Bélanger)의 묘사에 따르면, "사자의 생김새를 약간 상기시키는 하이브리드한 피조물"이다. *Bomarzo*, 73.

68 다음 자료를 참조. Hunt, *Garden and Grove*, 44.

〈지옥의 입〉의 새로운 이미지는 명백하게 영적인(spiritual) 목적을 갖고 있었다. 그것은 저주와 죄의 대가를 예시하기 위한 것이었다.[69] 슈미트가 지적한 것과 같이 "대부분의 〈지옥의 입〉 삽화에선 ⋯ 구순애(口脣愛)의 감각이 지배적이다. 저주받는 것은 삼켜지는 것(영적인 것과 그에 부합하는 육체적 고통과의 연결)이다."[70] 이 의미는 오르시니의 〈지옥의 입〉 입술에 고의적으로 부정확하게 새겨진 단테의 인용문 속에 보존되고 있다. 구순애, 벌린 입, 먹거나 삼키는 것은 또한 물론 그로테스크 리얼리즘에서 필수적이다.

사크로 보스코의 〈지옥의 입〉은 분명 초기 앵글로색슨 및 중세 삽화와는 다른 문화적 맥락에 속한다. 이는 예를 들어 지옥의 구덩이나 목구멍의 공포가 더이상 예전처럼 불안을 유발하지 않게 되었기 때문이다. 카펠로가 오리첼라리에 일시적으로 만든 지옥의 모의 실험(simulation)과 비치노 오르시니의 괴물스런 동굴[입]은 이전에는 치명적이었던 진지한 주제를 재치 있게 변형한 것이다.[71] 이 둘 모두 이전 것의 상징을 하나의 흔적처럼 갖고 있지만, 이제 그 흔적은 무언가를 경고하기 보다는 오히려 깜짝 놀라게 만든다. 이 둘은 먹는 것과도 관련되어 있다. 〈지옥의 입〉은 식사를 위한 장소였고, 악마들을 추방한 후에 카펠로의 지옥 구덩이 역시 같은 기능을 수행했다.

사탄 같은 사자 형상의 〈지옥의 입〉은 중세가 시작된 이후의 북유럽

69 다음 자료를 참조. Schmidt, *Mouth of Hell*, 24-25.

70 Ibid., 14.

71 그들은 또한 신성한 기독교 개념을 이교도의 심상이 지배하는 세속적 공간으로 재배치한다.

미술에선 흔히 볼 수 있는 모티프이다.[72] 예를 들어 에른스트 굴단(Ernst Guldan)은, 오르시니가 1553년부터 1556년까지 플랑드르의 전쟁에서 포로로 있었던 것과 관련된 사실은 언급하지 않았지만, 플랑드르의 필사본 삽화와 회화의 주제들을 추적하였다.[73] 오르시니는 그의 비자발적인 망명 기간에 프로테스탄트 진영의 단면짜리 인쇄물에서 그 이미지와 마주쳤을 가능성이 있다. 굴단과 후일 홀스트 브레드캠프(Horst Bredekamp)는 둘다 고깔 쓴 가톨릭 수도사 무리가 거대한 악마의 입 안의 식탁에서 식사를 즐기는 장면을 묘사한 16세기의 목판화를 복제한 바 있다.[74] 수도사들은 언제든지 괴물의 턱이 닫히고 그들 또한 목 구멍으로 넘어갈 수 있다는 사실에 태연하거나 무지한 것처럼 보인다. 이것이 프로테스탄트의 풍자라는 사실은 양탄자 역할을 하는 로마 교황의 칙서 위에 악마가 앉아있음으로 해서 강조된다. 이 이미지와 사크로 보스코의 〈지옥의 입〉은 명확한 연관성이 있지만, 후자는 확실히 교황에게 적대적인 판화에 담긴 풍자적이고 정치적인 의미를 전달하려 하지는 않는다.

이탈리아에도 또한 〈지옥의 입〉에 대한 선례가 있다. 예를 들어 오르

72 북유럽 미술에서 이 모티프에 관해 잘 알려진 예는 다음과 같다. 『클레베의 캐서린의 시간 The Hours of Catherine of Cleves』(1440, Morgan Library and Museum, New York), 베리 공작의 『풍요로운 시간들 Très riches heures』(1412-1416, Musée Conde, Chantilly), 피터 브뤼겔(부)의 〈둘르 그리트(Dulle Griet)〉 (1563, Museum Mayer van den Bergh, Antwerp), 히에로니무스 보스의 〈세속적인 쾌락의 동산(Garden of Earthly Delights)〉 (1490-1510, Museo del Prado, Madrid). 이것들과 미술, 건축, 정원디자인에서의 지옥의 입의 이미지에 대한 논의는 다음 자료를 참조. Ernst Guldan, "Das Monster-Portal".

73 다음 자료를 참조. Oleson, "A Reproduction of an Etruscan Tomb", 411.

74 다음 두 자료를 참조. Guldan, "Das Monster-Portal", 247. Bredekamp, *Vicino Orsini*, 147.

시니는 이것이 석고 보카치오네(boccaccione, 가면)을 회상하도록 의도했을 수 있는데, 그는 1545년 교황 바오로 3세가 재개한 연례 카니발에서 이 가면이 로마 일대를 행진하는 것을 보았다.[75] 그 행사 자체는 중세의 기적극에 등장하는 지옥 입이 부활한 것처럼 아마도 진행되었을 것이다. 오르시니의 〈지옥의 입〉은 이탈리아의 건축물을 장식하는 그로테스크한 가면들을 또한 떠올리게 한다. 이 모티프들은 헬레니즘과 로마의 분수 및 배수구 뚜껑에서 기원했을 가능성이 있는데, 르네상스 정원디자인에선 흔히 볼 수 있는 것들이다.[76] 〈지옥의 입〉이 갖는 지하신들의 상징은 오르시니의 절친인 알레산드로 파르네제(Alessandro Farnese)가 보마르초 인근에서 건축한 카프라롤라의 빌라 파르네제 안뜰의 중앙 바닥면에 있는 수조 배수구 덮개[작은 원반형에 찌푸린 눈과 입이 표현되어 있다]의 상징과 다르지 않다.[77] 이 덮개를 논의하며 로렌 파트리지(Loren Partridge)는 다음과 같이 적고 있다. "전통적으로 그러한 마스케로니(그로테스크한 마스크 형상)에 담긴 사나운 디오니소스적인 표현과 정신없이 헝클어진 머리카락, 그리고 분수나 배수관 덮개에 적합한 강이나 바다 신의 재현은, 지구 상의 끝없는 흐름, 변신, 변화, 또는 자연의 터무니없고, 본능적이거나, 동물적 측면을 의미했다."[78] 비록 분수는 아니지만 〈지옥의 입〉은 그

75 다음 자료를 참조. Platt, "Il Sacro Bosco", 23, 42.

76 다음 자료를 참조. Partridge, "The Farnese Circular Courtyard", 288, n. 15.

77 초기 르네상스의 '얼굴 형상의 배수구'에 관해서는 다음 드로잉을 참조. 마르텐 반 헤엠스케르크(Maarten van Heemskerck), 〈칸토네의 델라 발레 궁전의 뜰(Courtyard in the Palazzo della Valle di Cantone)〉(1532-1537, Kupferstichkabinett (또는 베를린 인쇄물과 드로잉 미술관), Berlin). 같은 주제를 창의적으로 변주한 예로는 줄리오 로마노(Giulio Romano)가 디자인 한 은쟁반(1542, Chatsworth, Devonshire Collection)을 참조.

78 Partridge, "The Farnese Circular Courtyard", 261.

또한 흐름, 변신, 변화, 또는 그로테스크의 전형적인 '되기'의 상태를 암시한다. 마찬가지로 그것은 다음 명문에 명시된 것처럼 비이성적인 이미지이다. "여기 들어오는 자 모든 생각을 버려라(Lasciare ogni pensiero voi ch'entrate)"[79].

일 년 중 특정한 날에 〈지옥의 입〉 안에 서있는 사람은 죽음에 관한 세부 사항을 전달받게 된다는 오랜 토착 미신은 또 다른 관계를 시사한다.[80] 예언의 능력을 지닌 마스케로네(mascherone)로 가장 잘 알려진 것은 고대의 〈진실의 입(Bocca della Verità)〉으로서, 로마의 산타 마리아 인 코스메딘(Santa Maria in Cosmedin) 성당의 나르텍스(narthex)에 설치되어 있다. 적어도 1450년부터 〈진실의 입〉은 정숙과 정절을 시험하는 기능을 수행했으며 1800년대에는 보편적인 거짓말 탐지기가 되었다. 파비오 배리(Fabio Barry)가 말하듯이, "현대의 모든 여행객은 … 위증에 대해선 몸이 절단되는 고통을 겪게 될 것이라 경고한 이 거대한 고대의 유물을, 끔찍한 악마로 간주하는 애니미즘 신화의 상속자이다."[81]

〈지옥의 입〉의 다양한 암시는 시각적인 출처만이 아니라 문자적인 출처도 포함한다. 단테의 부정확한 인용 외에도, 프란체스코 콜론나의 『힙네로토마키아 폴리필리』는 다시금 선례를 제공한다. 폴리필로는 그의 여정에서 한 거대한 머리를 맞닥뜨리는데, "대담하고 완벽하게 조각된 [이] 끔찍한 메두사는, 그의 광포함을 과시하고자 울부짖고 으르렁거렸으며, 찌푸린 눈썹 아래로는 무시무시한 두 눈이 움푹 패여 있었으며, 이마에는

79 저자의 강조.

80 다음 자료에서 언급됨. Hughes, "The Strangest Garden", 50.

81 Barry, "The Mouth of Truth", 7.

골이 지고, 또 입은 떡 벌어져 있다. 입 안은 파낸 길을 따라 직선 통로가 있었고, 아치형의 천장이 이를 동반하며 중앙의 끝까지 이어지고 있었다. … 사람들은 상상할 수 없는 교묘함과 예술적 기교로 만들어진 구불거리는 머리카락과 제작자의 비범한 발명품을 통해 이 입 즉 열린 입구로 올라갔고, 이후 일반 계단을 통해 벌어진 턱까지 쉽게 오를 수 있었다."[82] 주제는 메두사이지만 콜론나의 묘사는 후대에 만들어진 사크로 보스코의 〈지옥의 입〉과 공통점이 많다. 〈지옥의 입〉은 마치 "울부짖고 으르렁거리는" 것처럼 묘사되었다. 또한 주름진 이마와 "크게 벌린" 입을 갖고 있다. 사크로 보스코에서 입은 턱으로 된 오르막 계단을 통해 들어가도록 되어 있다.[83] 실제로 『힙네로토마키아』는 '참여적 그로테스크'라 부를 수 있을 만큼 다양한 예시를 제공하며 보는 자에게 능동적인 역할을 부여한다. 가령, 콜론나의 상사병으로 신음하는 거인과 프라톨리노의 아펜니노 사이의 유비는, 이 둘 모두가 내부로 들어가 탐험할 수 있게 되어있다는 것이며, 이 경우에 메두사의 거대한 머리와 지옥의 입의 유사점은 『힙네로토마키아』의 영향력을 보여준다는 것 또는 최소한 16세기 정원의 분위기와 경험을 환기하는 기제로서의 중요성을 보여준다는 것이다.

여기에 또 다른 가능성 있는 문학적 출처를 언급해야만 할 것 같다. 라블레의 『가르강튀아와 팡타그뤼엘』의 한 장면과 지옥의 입 사이에는 놀랍도록 직접적인 관련이 있다. 소설에서 라블레는 알코프리바스가 팡타그뤼엘의 소화 기관을 탐험하면서 이 거인이 집어삼킨 음식을 그도 한 입

82 Colonna, *Hypnerotomachia*, 27.

83 Bélanger, *Bomarzo*, 251. Bredekamp, *Vicino Orsini*, 147. 앞의 두 자료는 모두 〈지옥의 입〉을 『힙네로토마키아』의 이 구절과 연결 짓는다.

씩 게걸스레 먹으며 어떻게 수 개월을 지내는지를 묘사한다.[84] 사크로 보스코에서 〈지옥의 입〉의 방문객은 알코프리바스처럼 삼켜진다. 그리고 이 방문객 또한 알코프리바스처럼 (조반니 게라(Giovanni Guerra)가 드로잉에서 묘사한) 삼키고 소화하는 행위에 참여하게 된다. 오르시니의 결과물(제2장에서 삼키기의 미장아빔으로 묘사한 것)에서 나타난 유사성은 그가 라블레의 소설을 알고 있었다는 사실과 결합하여 이 〈지옥의 입〉이, 거인 팡타그뤼엘을 묘사한 것이 아닌 경우라면, 라블레의 소설에서 영향받았을 가능성을 높인다.

사크로 보스코의 〈지옥의 입〉은 여러 종류의 전통을 명확히 상기하게 하지만, 그것들 중 어느 것에도 전적으로 속하지는 않는다. 그것의 출처에는 앵글로색슨의 심상을 드러내는 지옥의 악마와도 같은 턱, 교황을 적대시한 북유럽의 프로파간다로서 벌어진 입, 로마 카니발에서의 보카치오네, 고대와 고전기 이후 건축물에서 등장하는 그로테스크한 가면과 예언적인 진실의 입이 포함된다. 그러나 보마르초에서 저주라는 기독교의 주제는 단테 문구의 고의적 오용과 오찬을 위한 공간이라는 새로운 형태의 입의 기능에 의해 약화된다. 비슷한 맥락에서 〈지옥의 입〉과 북유럽 프로테스탄트 판화와의 유사성은, 단순한 우연의 일치가 아니라 해도, 어쨌거나 공통의 종교적 신념에서 유래한 것 같지는 않다. 마스케로니조차도 이탈리아 시각 전통의 일환이지만 오르시니의 발명품에는 부분적인 선례가 되어줄 뿐이다. 콜론나 역시 〈지옥의 입〉이 제공하는 경험과 유사한 경험을 묘사하지만, 두 모티프 간의 관계는, 엄밀히 말하면, 유사보다

84 Rabelais, *Gargantua and Pantagruel*, 159.

는 상동이다[85] (반면, 알코프리바스의 경험과 사크로 보스코 방문자의 경험은 놀랍도록 유사하다).

〈지옥의 입〉은 게걸스레 집어삼키는 주제, 더 나아가 이탈리아 르네상스 경관디자인에 내포된 식인 풍습에 관한 핵심적인 예이다. 이는 오르시니 정원에 개입된 비서구적 시각전통과 문화적 관습, 그리고 배후의 광범위한 담론의 맥락을 암시한다. 예를 들어, 16세기 말 조반베토리오 소데리니(Giovanvettorio Soderini)는 농업에 관한 그의 연구서에서 〈지옥의 입〉을 현지 바위를 깎아 만든 인도 조각과 비교했다.[86] 보마르초의 거주자인 비아조 시니발디(Biagio Sinibaldi)는 인도, 실론, 일본과 중국을 널리 여행한 적이 있는데 이는 우연이 아닐 수 있다.[87]

85 역주) 유사/유비(analogy)는 '맞대어 비교함'을 뜻한다. 이는 두 사물을 맞대응하여 유사성 내지는 동일성을 추론하는 것을 뜻한다. 이와 달리 상동(homology)은 '서로 같음(相同)'을 의미한다.

86 Soderini, *I due trattati*, 276-77. 번역문은 다음 출처를 따름. Coffin, *Gardens and Gardening*, 114.

87 에우제니오 바티스티에 따르면 다음과 같다. "Un'altra indubbia componente, nonostante il parere discorde di noti orientalisti, è quella esotica, per cui alcuni mostri (come quelli che una scritta dice 'mai vista' proteggenti la Fontana) e la stessa tartaruga ricordano opere (di piccole dimensioni e forse in pietra dura o giada) dell'Estemo Oriente. Anche qui la tradizione locale ci soccorre, parlandoci di un non altrimenti noto Biagio Sinibaldi, orginario della vicina Mugnano, che avrebbe visitato Ceylon, il Giappone, l'Arcipelago orientale, la Cina, l'India. Nulla, infatti, è tanto vicino a Bomarzo quanto gli edifice e le sculture monolitiche dei templi dravidici, come quello di Mehābalipuram (presso Madras). Così il curioso trofeo dell'elefante (che non deriva dal Polifilo, ma poté forse ispirarsi a Pausania), eccezionale in Europa, è commune nell'India dravidica del VII secolo." Battasti, *L'antirinascimento*, 126. 시니발디(Sinibaldi)의 이름이 전설적인 여행자 신바드(Sinbad)와 (우연히?) 유사함을 주목하라. George Dennis, *The Cities and Cemetries of Etrusia*, 214, n. 2에서 저자는 시니발디 자체

사크로 보스코의 수많은 명문들은 그 맥락이나 그것이 참조한 범위가 매우 포괄적임을 또한 암시한다. 두 스핑크스 중의 하나에는 다음과 같은 구절이 새겨져 있다. "눈썹을 치켜올리고 입술을 오므리지 않은 체 이 곳을 통과하는 사람은 누구나, 유명한 세계의 일곱 불가사의를 찬미하는데 실패하리라."[88] 오이디푸스 시대 이전에, 테베의 스핑크스가 던지는 수수께끼를 풀지 못한 자들이 잡아 먹혔다는 이야기를 떠올릴 때, 조각상 아래에 명문의 존재는 특히 타당해진다. 테베의 괴물은 반은 사자이고 반은 여성이었다. 바위에 웅크리고 앉아 여행객에게 그것은 안전하게 지나길 바란다면, 그 댓가로 수수께끼의 답을 맞히라고 말한다. "아침에는 네 발로, 점심에는 두 발로, 저녁에는 세 발로 걷는 동물은 무엇인가?"[89] 사크로 보스코에 있는 두 스핑크스는 테베의 스핑크스를 꼭 닮았을 뿐 아니라, 사자의 몸과 여성의 머리 및 가슴을 갖고 있다. 그들은 바위에 웅크리고 앉아 방문자에게, 끔찍한 결과를 초래할 수 있는 수수께끼가 아니면, 불가사의한 간곡한 권고를 내뱉는다.[90]

는 [실제가 아닌] 창안물이라 주장한다.

88 CHI CON CIGLIA INARCATE / ET LABRA STRETTE / MOM VA PER QUESTO LOCO / MANCO AMMIRA / LE FAMOSE DEL MONDO / MOLI SETTE." 명문의 필사본은 다음 자료를 참조. Frommel, ed., *Bomarzo*, 333. Sheeler, *The Garden at Bomarzo*, 42에서 지적하듯, 이 시구는 결혼에서의 정절과 배신을 다루는 『광란의 오를란도 *Orlando furioso*』 제10편을 모방한 것이다.

89 다음 자료를 참조. Bullfinch, *The Age of Fable*, 125. 오이디푸스의 대답은 "사람"이었다.

90 다른 스핑크스에는 르네상스 정원디자인 안에서의 예술과 자연 간의 파라고네 (paragone, 비교)를 직접적으로 암시하는 문구가 새겨져 있다. "TU CH'ENTRI QVA PON MENTE / PARTE A PARTE / ET DIMMI POI SE TENTE / MARAVIGLIE / SEIN FATTE PER INGANNO / O PVR PER ARTE." 다음 자료를 참조. Frommel, ed., *Bomarzo*, 333.

세계에 대한 고대의 불가사의적 암시는 반복되는데, 투쟁하는 두 거인의 대형 군상 근처에 있는 명문의 경우 훨씬 구체적이다. "옛날에 로도스섬이 거인에 의해 높아졌다면[91]/ 이것에 의해 나의 숲도 영광스러운 것이 되었네/ 그러나 나는 더 이상은 할 수가 없네. 나는 내가 할 수 있는 만큼만 하려네."[92] 오르시니의 보스코(bosco, 작은 숲)는, 다른 말로 하면, 경이의 축소판인 소우주이다. 비테르보(Viterbo) 지역의 고대 문화 역시 그 자체로 정원에서 환기된다. 존 P. 올슨(John P. Oleson)은 사크로 보스코가 "야생의 초목으로 둘러싸여 활기를 띠고 또 상당한 규모의 가공된 돌로 구성되어 있어 에트루리아의 공동 묘지를 닮았으며"[93], 몇 가지 에트루리아의 모티프를 포함하고 있다고 주장했다.

오르시니의 정원은 또한 신대륙을 가리킬 수도 있다. 홀스트 브레드캠프는 거대한 거북이가 중앙 아메리카를 상징한다고 제안했다. 그는 사크로 보스코의 거북에 걸터앉은 파메(Fame) 조각상과 지롤라모 벤조니(Girolamo Benzoni)가 쓴 『아메리카 America』(1954)에 등장하는 네 마리 사자가 끄는 거북을 타고 있는 마르스(Mars)의 삽화 사이의 시각적 관계에 주목한다. 후자의 이미지에서 (전쟁과 농업의 수호신) 마르스는 "미국의 식인종 바다의 신들"로부터 크리스토퍼 콜럼버스를 보호하는 것으로 묘

91 역주) 고대에 그리스 로도스 섬의 항구에 세워졌다고 전해지는 높이가 30m를 넘는 아폴로 청동 거상을 말한다.

92 "SE RODI ALTIER GIA FV DEL SVO COLOSSO / PVR DI QVESTO IL MOI BOSCO ANCHO SI GLORIA / E PER PIV NON POTER FO QVANT IO POSSO." 다음 자료를 참조, Ibid.

93 Oleson, "A Reproduction of an Etruscan Tomb", 411. 이 모티프들은 5장에서 비테르보의 아니우스(Annius)의 유사 역사학 작업과 관련해서 상세히 다뤄질 것이다.

〈"아즈텍" 머리 장식이 달린 광기의 마스크〉, 사크로 보스코, 보마르초. 사진:
루크 모건.

사되어 있다.[94] 브레드캠프는 유럽의 수집품들 중에서 아즈텍에서 온 예
술품들(장신구, 우상, 묘석)의 사례가 발견될 수 있다고 지적하며, 오르시
니 시대의 코시모 데 메디치 1세 피렌체 궁정의 수집품들을 그 안에 포함
했다.[95] 따라서 오리시니 정원의 초입[왼편]에 있는 〈광기의 가면(Mask of
Madness)〉 머리 위에는 지구본과 성(비치노 가문의 오르시니 다 카르텔로의 문
장)이 장식되어 있는데, 이는, 비치노 [즉, 오르시니]가 보았을 만한, 아즈텍
왕국의 테노치티틀란(Tenochtitlan) 가면 조각에서 영향을 받은 것으로 보

94 "Una di queste illustrazioni di rettili giganti delle Indie occidentali, in
cui Marte, procedendo sulle acque sopra il guscio 5di une testuggine
trainata da quattro leoni, protegge il viaggio di Colombo dalle divinità
marine antropofaghe d'America, avrà offerto a Vicino il modello diretto."
Bredekamp, *Vicino Orsini*, 122.

95 Ibid, 129. 브레데캄프의 책 독일어판에 대한 리뷰에서 존 버리(John Bury)는 〈광기
의 가면(Mask of Madness)〉을 아즈텍 가면으로 해석하는 것에 동의하지 않았다. 다
음 자료를 참조. Bury, Review of *Vicino Orsini*.

인다.[96]

인도, 고대 그리스, 이집트, 에트루리아와 신대륙의 아즈텍 문명은 모두 사크로 보스코에서 잠재적으로 호출된다. 이 광범위한 참조는 16세기 이탈리아 정원에 있선 매우 드문 것으로, 비테르보 지역의 역사를 포함해, 고대에 관한 오르시니의 관심과 발견을 향한 당대의 대항해에서 동기를 부여받았을 수 있다. 발견한 신대륙에 대한 유럽인들의 설명은 그곳 거주자들의 이질적인 관습을 강조했으며 이는 카니발리즘으로까지 확장되었다. '이국적 인종(exotic race)'에 관한 유럽의 오랜 전통과 '동양의 경이'는 따라서 동시대의 여행기와 교차되기 시작했다.

좋은 예는 견양두개(cynocepali, 犬樣頭蓋, 개의 머리와 같은 두상을 가진 인간)이다. 고대부터 근세 초기까지 견양두개는 소위 동양의 신비라 불리던 이국적 괴물 종족으로 분류되었다. 크테시아스(Ktesias)는 기원전 4세기에 이 인간들에 대한 최초의 상세한 서술을 남겼다. 그는 그들의 위치가 인도이며 "또렷한 언어능력을 사용하지 않고 개처럼 짖었다"고 주장했다.[97] 시간이 훨씬 지난 13세기에 헤어포드 지도(Hereford Map)의 제작자

96 다음 자료를 참조. Bredekamp, *Vicino Orsini*, 131. 〈광기의 가면(Mask of Madness)〉은 [놓여 있는 위치를 통해] 사크로 보스코 또는 오르시니가 소유한 영지의 경계를 표시하는데, 이는 그 조각품이 (머리에 이고 있는 지구본 상에) 가문의 상징과 문장을 많이 포함하고 있는 이유를 설명해준다. 코핀이 지적한 것처럼, 그것은 오르시니가 조성한 인공 호수의 맨 끝자락에 있었다. 다음 두 자료의 언급을 참고하라. Coffin, *Gardens and Gardening*, 112. Bredekamp, *Vicino Orsini*, 131. "Queste maschere erano in verità meno orrifiche di quella del 'boschetto,' ma nella memoria, anche con l'influenza delle grottesche etrusche, esse si possono essere trasformate nel mostro di Bomarzo." 아즈텍 마스크에 관하여 논의해 준 알레한드라 로하스(Alejandra Rojas)에게 감사를 표한다.

97 다음 자료를 참조. Wittkower, "Marvels of the East", 160.

들은 크테시아스가 묘사한 방식으로 두 명의 견양두개가 서로 소통하는 장면을 묘사했다. 르네상스에서도 동양의 이 전설적인 개머리 인간에 대한 관심은 수그러들지 않았다. 콘라트 게스너(Konrad Gesner)의 저서 『동물의 역사 Historia Animalium』 (1551-1587)를 영문으로 번역한 에드워드 톱셀(Edward Topsell)은 사티로스 및 스핑크스와 함께 견양두개를 '유인원'에 포함시켰다.[98] 일 소도마 역시 시에나 인근에 있는 몬테 올리베토 수도원 회랑의 프레스코화(1505-1508)에 견양두개를 그렸다.

『맨더빌 여행기 Travels of Sir John Mandeville』 (1536년경)는 족히 16세기까지 여러 판본으로 출간되었고, 주요 유럽 언어로도 번역되었는데, 다음과 같은 견양두개의 묘사를 포함하고 있다.

그리고 나서 바다를 통해 나투메란(Natumeran) [저자. 니코바르 제도(Nicobar Islands)]이라 불리는 다른 지역으로 여행하였다. 그것은 크고 아름다운 섬으로 둘레가 거의 수천 마일에 이른다. 그 섬에는 남녀 모두가 개와 유사한 머리를 갖고 있고 그들은 견양두개라 불린다. 생김새와는 다르게 그들은 매우 이성적이고 지능적이다. 그들은 황소를 자신들의 신으로 섬긴다. 그들이 섬기는 자신들의 신에 대한 사랑의 상징으로 그들은 금이나 은으로 만든 황소를 이마에 달고 있다. 그들은 음부를 가리는 작은 천조각을 제외하고는 옷을 입지 않았다. 그들은 키가 크고 용감한 전사들이다. 그들은 온몸을 가리는 커다란 방패를 들고 있고, 손에는 긴 창을 쥐고 있으며, 이런 차림으로 대담하게 적들을 마주하러 나아간다. 전투에서

98 다음 자료의 두 부분을 참조. Topsell, *The History of Four-Footed Beasts*, 3. 또한 8-9.

포로를 잡으면 그 누구라도 잡아먹는다.[99]

맨데빌은 카니발리즘을 괴물 종족의 속성으로 보았으며 (이는 특히 머리가 가슴에 있는 인간 종족인 식인종과 관련된 관행이다), 이는 그 이전이나 이후의 다른 많은 저자들도 마찬가지이다. 카니발리즘은 또한 아메리카에서 새롭게 마주한 인간 거주자들의 속성이 되었다.

콜럼버스는 '라틴 아메리카의 상상의 괴물들 창조'에 중요한 역할을 했다.[100] 그는 맨데빌과 마르코 폴로를 비롯해 동양의 괴물 종족을 언급한 다른 다양한 기록들을 읽었다. 퍼세핀 브레엄(Persephine Braham)은 다음과 같이 언급했다. "카리브 해에 도착했을 때 콜럼버스는 자신이 신화 속의 동양에 도착했다고 믿었다… 그는 [오늘날의 아이티(Haiti)에서] 세레나스(serenas, 사이렌)를 만났다고 보고했고, 그들이 '그림에서 본 것처럼 사실 그렇게 아름답지는 않고, 어느 정도 인간의 얼굴 형태를 갖고 있다'고 묘사하였다."[101]

콜럼버스는 또한 현지인들로부터 견양두개와 식인종에 대한 보고를 들었다. 바르톨로메 데 라스 카자스(Bartolomé de Las Casas)의 경우 그의 첫 탐험 일지에 다음과 같은 이야기를 담았다. "11월 4일. [콜럼버스는] 또한 저 멀리 외눈박이 인간, 그리고 개 코를 가진 다른 식인종이 있다는 것을 알았으며, 그들은 적을 포로로 잡으면 목을 베고 그의 피를 마시며, 그의 사적인 부분을 잘라낸다."[102] 콜롬버스 자신은 이 견양두개의 존재를

99 Mandeville, *The Travels*, 134.

100 Braham, "The Monstrous Caribbean", 19.

101 Ibid.

102 Ibid., 21.

분명 의심하는 것처럼 보였지만, 그럼에도 불구하고 식인종은 유럽인의 상상 속에 크게 자리잡았고 식인 바다(Cannibal Sea) 이야기의 주요한 특징이 되었다. 실제로 필립 갈(Philippe Galle)은 1581년경 아메리카 대륙 전체를 식인 여성으로 의인화하였다.[103]

카를로 진즈부르그(Carlo Ginzburg)는 미셸 드 몽테뉴가 브라질 식인종과 이탈리아 정원의 동굴 모두에 동등하게 드러낸 열렬한 관심에 주목했다. 진즈부르그는 몽테뉴가 다양하고 특히 기이한 여러 현상들에 대해 드러낸 탁월한 수용력은, 익숙하거나 낯설거나 간에, 분더캄머 문화가 제공하는 특정한 역사적 맥락에 속한다고 주장한다. 그러나 여기서 더 중요한 점은 몽테뉴가 자신의 에세이를 "그로테스크에, 즉, 다양성과 과도 (또는 화려함)(extravagance)가 유일하게 매력인 환상적인 미술"에 비유했다는 점이다. "그리고 이 에세이들은 우발적인 조합이란 것 외에, 어떤 명확한 형태도, 어떤 순서도, 일관성도, 균형도 없이 서로 다른 부분들이 함께 모여 있는데, 그것이 그로테스크하고 괴물 같은 몸이 아니라면 과연 무엇이란 말인가?"[104] 진즈부르그가 주장하듯이, 몽테뉴의 어휘인 '그로테스크'와 '괴물스런 몸'은 '긍정적인 의미(암시적)'를 내포한다… "하지만 그것의 미적 함의는 아직 완전한 탐구가 되지 않았다."[105]

르네상스 정원과 신대륙의 식인종은 진즈부르그가 직감한 것보다 더 많은 공통점을 갖고 있을 가능성이 있다. 오르시니의 〈지옥의 입〉과 더불

103 이 그림에 대해서는 다음 자료를 참조. ibid., 25. 16세기 말과 17세기 초에 널리 유포되었던 테오도르 드 브뤼(Theodore de Bry)의 대중적인 여성 식인 축제 이미지에 주목하라.

104 인용은 다음 출처를 따름. Ginzburg, "Montaigne", 127.

105 Ibid., 129.

어 빌라 알도브란디니, 쟈르디노 쥬스티, 빌라 델라 토레의 정원에 있는 〈지옥의 입〉은 모두 전통과 투사(projection) 사이의 문턱의 위치를 점유하고 있다. 한편, 그것들은 그로테스크한 딱 벌어진 턱을 지닌 지하신들의 상징에 매료되었던 흔적을 담고 있다. 지옥으로 가는 문은 매너리스트적인 정원의 세속적인 환경으로 옮겨진 반면, 지은 죄의 결과에 대한 증거의 힘은 약화되었다. 다른 한편으로, 정원의 벌어진 입은 방문객과의 기이한 거래를 암시한다. 라블레의 『가르강튀아와 팡타그뤼엘』에서 알코프리바스처럼 입을 통과하는 사람은 기꺼이 (어쩌면 심지어 전례적으로) 자진해서 먹히며, 그 과정을 축소된 모형인 동굴 내부에서 되풀이한다.

미학적 차원에서 그 효과는 그로테스크하다. 실제로 보마르초의 〈지옥의 입〉은 바흐친이 정의한 그로테스크한 몸의 전형이며 후자는 곧 영구적으로 변화를 수행하게 될 불완전한 몸이다.[106] 그것은 삼키고, 먹어치우고, 잡아 찢고, 변화하는 그 순간에 영구히 얼어붙은 것처럼 보이며, 그것의 식욕은 결코 충족되지 않는다. 그러나 문화적 차원을 참조하면, 〈지옥의 입〉은 인간의 살을 먹는 괴물에 대한 고대와 당대의 환상을 암시할 수도 있다. 즉, 이 괴물들에 대해선 한때 알려지지 않은 세계 바깥쪽 변두리에 거주한다고 사람들이 가정했지만 (일 소도마의 프레스코화처럼), 16세기 말에 이르러서는 아메리카에 실제로 존재한다고 생각된다. 오르시니의 여행자들의 이야기에 대한 명백한 관심과 아즈텍 유물과의 접속은, 그가 조성한 〈지옥의 입〉이 지닐 만한 또 다른 맥락을 제시한다. 오르시니의 호기심은, 몽테뉴와 마찬가지로, 모순이나 제약 없이 정원 동굴을 포용할 수 있었다. 겉보기에 이 둘은 상당히 다른 주제이지만, 사크로 보스

106 Bakhtin, *Rablais*, 317.

코는 디자인된 경관 속에서 아메리카 대륙의 시각 문화를 결합한다. 유럽 세계가 확장됨에 따라 소우주로서의 정원에 담긴 다양한 암시들 또한 그러한 과정을 뒤따랐다.[107]

프라톨리노에 있는 아펜니노의 불균형한 모습과 오리첼라리에 있는 무질서한 폴리페모스처럼, 그로테스크의 모티프인 거대한 식인종의 쩍 벌어진 입은 추정 작업을 벌이는 이성의 (혹은 "고전적인") 논리와 경관의 조화로움의 성격을 약화시키는 역할을 한다. 이 거인상들이 경관디자인에 전체적으로 불러들인 '반 르네상스'의 불협화음은 또한 하이브리드나 합성된 형상의 특징이기도 하다.[108]

하이브리드: 하피 또는 젠더

이제 그들의 귀에 들리는 것은 그 무시무시한 날개 짓에 따라
휘몰아치는 바람의 돌풍뿐이었고, 음식 냄새에 이끌려 하늘에서부
터 저 말로는 표현할 수 없는, 저 혐오스러운 무리들, 즉 하피들이

107 집어삼키기는 '폴리페모스'와 같은 고전의 신화에서 『잭과 콩나무』 같은 민간 전승의 이야기에 이르기까지, 수많은 거인의 전설과 신화의 필수 요소이다. 이 주제는 〈지옥의 입〉과 같은 명백한 이미지에 국한되지 않고, 예를 들어 거인의 몸 안으로 들어갈 수 있는 〈아펜니노〉 및 기타 관통할 수 있는 의인화된 구조에서도 존재한다.

108 유제니오 바티스티로 하여금 "안티리나시멘토(antirinascimento)"라는 용어를 만들게 한 것은 바로 이런 종류의 인물상들이다. 그가 깨달은 것처럼, 르네상스 시대에 문화적으로 발전된 것과 생산된 것 중에는, 장시간에 걸쳐 르네상스 예술의 '규칙'으로 확립된 것에 실제로 이의나 의문을 제기하는 것이 너무도 많다. 정원은 이러한 모티프의 주요 장소(site)이다.

날아들었다. /그들은 떼를 지어 일곱이었고, 모두 창백하고 황폐해
진 여인의 얼굴이었으며, 끊임없는 굶주림에 시달려 수척하고, 쭈
글쭈글했으며, 죽은 자의 머리보다 더 섬뜩했다. 투박한 그 큰 날개
는 흉측하게 일그러져 있었다. 그들은 탐욕스러운 손, 갈고리 마냥
구부러진 발톱, 부풀어 올라 악취가 나는 배, 뱀처럼 안팎으로 말리
는 긴 꼬리를 갖고 있었다. /어느 순간 그들이 날아드는 소리가 들
렸다. 다음 순간 그들은 모두 식탁 위의 음식을 낚아채고 접시들을
뒤집어엎었다. 그리고 계속해서 대변을 보아 댔고 그 양이 너무도
많아 코를 쥘 수밖에 없었다. 그 악취는 참을 수가 없었다.

― 루도비코 아리오스토[109]

몇몇 이야기에서 하피는 식인종이다.[110] 아주 초기 그리스 신화에서 하
피는 바람의 정령으로 나타나지만 이후 모든 이야기에서는 음식, 특히 굶
주림과 관계된다. 예를 들어 아르고나우테스(Argonaut)의 서사시에서 눈
먼 피네우스(Phineus)는 식사를 하려고 앉을 때마다 "회오리치는 토네이
도의 검은 구름처럼 급습하는" 하피들로 인해 공포에 떨게 된다.[111] 나중
에 아이네이아스(Aeneas)는 에게 해의 스트로파데스(Strophades)에서 그
들을 마주치는데, 여기서도 그들은 비슷한 행동양식을 보인다.

르네상스 신화에서 하피와 같은 전통적인 하이브리드가 지닌 상징적
의미는 압도적으로 부정적이다. 나탈레 콘티(Natale Conti)에 따르면, "하

109　Ariosto, *Orlando furioso*, 409-10.

110　Rose, *Giants, Monsters, and Dragons*, 168.

111　번역문은 다음 출처를 따름. South, ed., *Mythical and Fabulous*, 156.

피의 몸은 구두쇠의 영혼을 정확하게 표현한다."[112] 명백한 이유로 그것들은 종종 치명적인 7대죄악 중 하나인 폭식과 연관된다. 박물학자 울리세 알드로반디(Ulisse Aldrovandi)는 하피가 식탐, 게걸스러움, 추잡함을 상징한다고 보았다.[113] 미술에서 하피는 때때로 탐욕을 상징하며, "그들은 굶주림에 약하기 때문에 달랠 수가 없다."[114] 모든 경우에서 있어서, 그들은 두려워해야 할 존재이다.

르네상스 정원의 역사가들은 하이브리드 피조물에 투여된 이 같은 부정적인 의미를 거의 알아채지 못했다. 클라우디아 라차로는 예를 들어 르네상스 경관디자인에 나타난 하이브리드가 예술과 자연 융합의 중요한 신호라고 관찰하였지만, 그녀의 설명은 이런 혼합체와 (잠재적으로 추가적인) 악과의 연관성을 언급하지 않는다(그러나 라차로의 소론이 주로 하이브리성보다는 르네상스 정원에서의 젠더에 대한 탐구라는 점은 인정해야만 한다).[115]

사크로 보스코의 의미를 설명하려는 마가레타 J. 다날(Margaretta J. Darnall)과 마크 S. 웨일(Mark S. Weil)의 독창적인 시도는 예외적이어서 주목할 만하다. 다날과 웨일은 고대 경마장에 있는 거대한 세 개의 '하피'를 아리오스토의 묘사 하나와 관련 짓는다. 후자에 따르면 에티오피아의 왕 세나포(Senapo)[116]는 젊은 시절 나일 강의 수원을 찾으려 했으며, 이로 인

112 다음 자료에서 언급됨. Rowland, "Harpies", 157.

113 Ibid., 155.

114 이 문구는 호르헤 루이스 보르헤스(Jorge Luis Borges) 『상상동물 이야기 *Book of Imaginary Beings*』의 하피에 대한 항목에서 가져온 것이다. 예술에서의 하피와 하이브리드들에 관한 유용한 설명은 다음 자료를 참조. Cohen, *Animals as Disguised Symbols*.

115 Lazzaro, "Gendered Nature," 254.

116 역주) 전설 상의 왕 프레스터 존(Prester John)을 말한다. 전설에 따르면 그는 중세

해 식사하려 앉을 때마다 하피가 음식을 빼앗거나 음식에 대변을 갈기는 형벌을 받는다.[117]

다날과 웨일에 따르면, 하피는 사크로 보스코의 전체적인 도덕적 메시지에 기여한다. 그것은 곧 지옥으로 하강하고 연속하여 천상으로의 상승하는 여정을 말하는데, 이는 주로 『광란의 오를란도』에서 유래한 것이다. "프레스터 존 이야기의 메시지는 사크로 보스코의 메시지와 유사하다. 오를란도, 비치노 그리고 모든 인간들이 스스로 만든 지옥에 사는 것처럼, 프레스터 존은 젊은 날에 거만했던 죄로 자신이 초래한 지상의 지옥에서 살고 있다. 그들은 신의 은총이란 기적을 통해서만 고통에서 구출될 수 있다."[118] 이러한 독해에서 하피는 태생적으로 악하기보다는 일종의 필연적인 악이다. 이는 하피가 믿음을 시험하고 결국에는 승리할 기회를 제공하기 때문이다. 아리오스토의 이야기에서 하피들은 기독교도인 프레스터 존을 구출하는 아스톨포(Astolfo)에 의해 지옥으로 추방된다. 다날과 웨일은 사크로 보스코의 〈지옥의 입〉이 히포드롬 및 신전 아래쪽의 언덕 옆에 있듯이, "『광란의 오를란도』에서 〈지옥의 입〉 또한 극락의 산(Mountain of Paradise) 기슭에 있다"[119]고 지적하며 글을 마친다.

다날과 웨일은 그들이 믿는 정원의 내러티브 구조에 기초해 설득력있는 해석을 발전시키면서 하피와 〈지옥의 입〉을 진행되는 논의에 깔끔하

에 아비시니아(Abyssinia, 에디오피아의 별칭) 또는 동방에 그리스도교 국가를 건설하고자 했다.

117 이 인물들을 하피로 확실히 판명하기는 어렵다는 점에 유념하라. 정원디자인에서 자주 그랬듯이, '하피'는 창조적인 변주를 보이는 유형이다.

118 Darnall and Weil, "Il Sacro Bosco," 63.

119 Ibid.

게 통합한다.[120] 그러나 그들의 접근법에는 두 가지 반론이 가능하다. 첫째로, 그것은 정원이 선형적인 내러티브로 구성되어 있다고 가정하는데, 이는 르네상스에서 발견된 것이기 보다는 회고적인 기대에 의거한 것일 수 있다. 둘째로, 그것은 하피를 중성화하고, 다른 상태에서 볼 수 있는 것보다도 덜 이상하고 덜 불안하게 만들어, 즉 임시변통의 괴물로 만들어 쉽고 불가피하게 정원으로 몰아낸 후, 기독교적인, 즉 도덕적인 메시지를 지닌 체 나타나게 만든다.[121]

"남성, 여성, 작은 어린아이의 몸에서 비정상으로 태어나는 어떤 괴물스러운 동물들"이라는 장에서 파레는 여성이 이따금씩 하피를 낳는다고 말한다.[122] 파레가 출처로 삼은 것 중 하나는 의사 로랑 주베르(Laurent Joubert)의 것으로, 이 사례를 통해 그는 하피가 자연발생적이며 비정상적인 성장물이라고 주장했다. 그러나 주베르가 활용한 출처 중 하나는 문학이었는데 (사실 그것은 아리오스토의 『광란의 오를란도』였다), 그것은 비정상적인 것의 서술에 대한 당대에 특징을 드러내는 전형적인 형식의 문학으로서, 사실과 허구가 혼합된 것이었다.[123] 주베르와 이후 파레에게 아리오스토의 이야기는 경험적 관찰만큼이나 정당한 출처였음이 분명하다. 풍문과 신화는 괴물스러운 것의 출생에 대한 자연적이거나 생리적인 이유가 부재할 때, 종종 그것을 충족시켜줄 수 있었다. 예를 들어, 책의 다른 곳에

120 그러나, 하피와 〈지옥의 입〉은 둘 간의 근접성을 고려할 때 또 다른 관계가 가능하다는 것에 유의하라. 즉, 동굴 안에서의 식사를 프레스터 존과 연결시킬 수 있고, 그 결과 그의 또는 그녀의 (또는 식객의) 음식이 주위의 하피들에 의해 끊임없이 더럽혀질 수 있다는 의미가 가능해진다.

121 정원의 내러티브에 대해서는 저자의 책을 참조. *Nature as Model*.

122 Paré, *Monsters*, 56.

123 이에 대해서는 다음 자료를 참조. Finucci, *The Manly Masquerade*, 56.

서 파레는 하피의 발생에 대해 상당히 다른 설명을 제공한다. "나폴리 왕국의 여성들은 그들이 먹는 나쁜 음식 때문에 이것 [저자. 하피 출산]의 대상이 된다. 왜냐하면 그들은 태고적부터, 좋은 영양분의 음식을 먹기보다는, 단지 아끼고 우아하고 늘씬해지기 위해 과일과 볏과 식물들[124] [저자. 그리고/또는 약초] 그리고 맛없고 영양가 없는 다른 것들을 먹기 선호했기 때문인데, 이는 부패하며 그러한 동물들[하피]을 만든다."[125] 따라서 파레의 서술에서 하피는 자연적 원인을 가진 실제의 현상으로 나타난다. 알드로반디 또한 하피의 반사회적 행동에 대한 의학적 설명을 시도하였는데, 그는 하피가 늘 먹거리를 보유하지 못하고 또 만진 모든 것을 더럽힌다는 사실에 관심을 쏟았다. 그는 이러한 증상이 당시 의사들이 "개-같은 식욕(dog-like appetite)"[126]이라고 부르던 의학적 상태를 나타낸다고 주장했다. 16세기의 방문객이 이런 종류의 생각을 염두에 둔 채 정원에 있는 하피와 다른 하리브리드의 재현물에 접근했을 것이란 발상은 그럴듯하다. 여기서 하피의 형상은 신화를 초월하지만, 신화에서 하피는 거의 전적으로 부정적이고 사악한 모습이다.

시모나 코헨(Simona Cohen)은 "남성 희생자에 대한 여성의 성적 위험은 고대에서 르네상스에 이르기까지, 스핑크스, 하피, 사이렌의 전설과 이들을 섞은 다양한 조합물의 라이트모티프(반복된 주제)로서 거듭 효력을 발휘해왔다"[127]고 주장했다. 실제로 르네상스 정원의 '괴물'은 대부분 성

124 역주) 밀, 옥수수, 사탕수수 등이 볏과 식물(Grasses)에 속한다.

125 Paré, *Monsters*, 57.

126 Rowland, "Harpies," 158.

127 Cohen, "Andrea del Sarto's Monsters," 42.

별이 여성이다. 보마르초의 하피와 보마르초 및 티볼리의 스핑크스, 소리
아노 넬 치미노의 아말테이아 조각상의 성별은 모두 그리스 신화에서 유
래한다. 티볼리의 〈자연의 분수〉 역시 고대와 동시대가 자연을 여성으로
(그리고 그로테스크하게) 의인화한 것을 보여준다. 〈지옥의 입〉의 모티프조
차도 여성성과 관련이 있다. 예를 들어 12세기의 신비주의자 힐데가르트
폰 빙엔(Hildegard of Bingen)은 그리스도 반대자들에 의해 파괴되는 '모교
회(Mother Church)'[128]에 대한 자신의 환시를 다음과 같이 묘사했다.

> 그리고 그녀[모교회]의 허리에서 여성을 나타내는 곳[음부]에
> 이르기까지 그녀에겐 다양한 비늘 모양의 흠집이 있었다. 그리고
> 음부 자리에는 검고 괴물스러운 머리가 있었다. 그것은 불타는 눈,
> 당나귀와 같은 귀, 사자와 같은 콧구멍과 입을 갖고 있었고, 턱을
> 크게 벌린 채 철 빛의 무시무시한 이빨을 소름 끼치게 부딪히고 있
> 었다. 그리고 그 머리에서부터 무릎까지의 모습은, 창백했지만, 마
> 치 흠뻑 얻어맞아 멍이라도 든 듯이 붉게 물들어 있었고, 무릎에서
> 부터 발뒤꿈치에 이어진 아킬레스건까지는 하얗게 보이지만 피로
> 뒤덮여 있었다. 그리고 보라! 엄청난 충격으로 여인의 형체는 사지
> 를 떨고 있었고 그 괴물스러운 머리는 제 위치를 벗어나버렸다. 그
> 리고는 엄청난 양의 배설물이 그 괴물의 머리에 들러붙었다. 그리
> 고 그것은 스스로 산 위에 올라 하늘 정상으로 오르려 했다.[129]

128 역주) 모교회(Mother Church). 어머니와 같은 기능을 갖고 신자를 양육하고 보호
하는 역할을 수행하는 기독교 교회를 묘사하는 용어이다.

129 Miller, "Monstrous Sexuality," 323에서 인용 및 논의됨.

힐데가르트의 환시를 그린 소실된 중세의 필사본 삽화에서, 모성당의 생식기 위치에는 사자 이빨 모양의 머리가 묘사되어 있었고, 이는 사크로 보스코의 〈지옥의 입〉의 묘사와 유사하다.[130] 삽화의 효과는 피렌체에 있는 팔라초 푸치의 피에리노 다 빈치가 만든 분수 조각(《오줌을 누는 푸토》)의 것과 별반 다르지 않지만, 톤은 상당히 다르다. 분수가 재치 있고 장난기 넘치게 표현된 자리에, 필사본은 바지나 덴타타(vagina dentata, 음부의 질)로 표현된 지옥의 입구를 불안한 이미지로 제시한다.

왜 괴물들은 보통 여성으로 묘사되었을까? 간단한 하나의 답은 그리스 신화의 괴물들이 대부분 여성이었다는 것이다. 그러나 코헨과 다른 사람들은 스핑크스, 하피, 사이렌이 통제할 수 없는 여성의 성적 위험에 대한 남성의 공포를 반영한다고 주장한다. 예를 들어 사이렌은 살인자로 변하기 전에는 유혹하는 여자이다. 하피의 채워지지 않는 굶주림은 이와 비슷하게 억제되지 않는 색욕에 대한 은유로 해석될 수 있다.

게다가, 그로테스크한 몸은 대개 여성의 몸이다. 그로테스크한 몸의 다공성, 가변성, 개방성은 완성되고, 정적이고, 닫힌 고전의 몸과는 반대된다. 젖을 분비하는 에베소의 디아나, 빌라 데스테의 정원과 또 다른 곳에 있는 여성의 하이브리드는 따라서 그들의 육체성과 세계와의 상호침투성에 있어서 그로테스크를 암시한다.[131]

130 복제본에 관해선 다음 자료를 참조. ibid., 322. 고대의 원형은 "고대의 바다 괴물 스킬라(Scylla)이며, 그것의 음부는 종종 송곳니가 있는 입의 형상을 하고 있다."

131 여성 그로테스크에 관해서는 다음 세 자료를 참조. Spackman, "Inter musam et ursam moritur". Russo, "Female Grotesques". Davis, "Woman on Top". 성, 자연 및 그로테스크에 대한 논의는 다음 자료를 참조. Garrad, *Brunelleschi's Egg*, 275-312. 또한, 고대 그리스와 로마에선 하피 배에서의 배설물이 월경으로 이해되었을 것이라고 주장하는 다음 자료를 참조. Felton, "Rejecting and

니콜로 트리볼로의 〈두꺼비 등 위의 하피(Harpy on the Back of a Toad)〉 (1530-1540년경)는 피사에 있는 팔라초 란프랑키-토스카넬리(Palazzo Lanfranchi-Toscanelli)의 정원 분수를 장식하기 위해 주문 제작된 것으로 보이는데, 여성 하이브리드 괴물이 지닌 두 가지 의미를 모두 연상시킨다. 트리볼로의 작품에는, 부푼 가슴과 조각상의 개방된 성기 및 그녀의 얼굴에 나타난 간청하는 듯한 비참한 표정(트리볼로가 만든 퐁텐블로의 〈자연〉의

니콜로 페리콜리, 일명 트리볼로, 〈두꺼비를 탄 하피〉, 1530-1540년경. BLU | Palazzo d'Arte e Cultura Pisa [팔라초 블루라 불림], property of Fondazione Pisa, © Gronchi Fotoarte.

조각상과 유사한 표정) 사이의, 고의적인 대비가 존재한다.[132] 하피의 얼굴 또한 "끊임없는 굶주림에 시달려 수척하고, 쭈글쭈글했으며, 죽은 자의 머리보다 더 섬뜩했다"는 아리오스토의 묘사를 상기시킨다. 트리볼로의 조각은 일반적으로 몸을 카르체레 테레노(carcere terreno(earthly prison) 지상 감옥)로 보는 신플라톤주의의 개념을 암시하지만, 여기서 족쇄는 본질적 면에서 (명시적으로) 성적인 것으로 해석될 수 있다. 이 하피는 스스로 통제할 수 없는 몸의 충동에 사로잡힌 듯이 보인다.

클라우디오 피초루소(Claudio Pizzorusso)는 하피의 "동물 모습을 한

Embracing", 122.

132 이 점에 대해서는 다음 자료를 참조. Pizzorusso, "Harpy", 228.

사지는 거의 절단된 것처럼 보인다"[133]고 관찰하였다. 실제로 트리볼로 [즉, 페리콜리]의 조각상은 예술에서 익숙한 하피의 생김새와는 일치하지 않는다. 오히려 그것은 정원에서 일어나는 하피 주제에 대한 또다른 독창적인 변주곡에 더 적당하며, 이때 하피는 창의적 수정을 특별히 가능하게 하는 주제이다. 그녀의 날개는 보볼리 정원 안에 있는 〈이소로토(작은 섬)〉[134]의 '하피들'처럼 크게 생략되어 있다. 그리고 사자의 발과 새의 발톱이 있어야 할 자리에는 대신 지느러미가 있다. 그녀가 날거나 걷는 것을 상상하기란 어려운데 이는 명백히 날개와 지느러미가 이에 부적당하기 때문이며, 이에 더해 그것은 자신의 성적인 명령에 저항하지 못하는 그녀의 무력함을 암시하는 역할을 한다. 그러나 이 조각상이 하피이건 아니건 간에, 하이브리드 형상과 성적 특성의 노골적인 강조는 그로테스크를 표방하도록 만든다.[135]

133 Ibid.

134 역주) 보볼리 정원의 주요 구역으로서 원반형의 큰 분수로 되어 있으며, 주위에는 하피 조각상들이 배치되어 있다.

135 바흐친에 따르면, "근대적 규범과는 반대로 그로테스크한 몸은 나머지 [자기 밖의] 세계와 분리되지 않는다. 그것은 닫히고, 완성된 단위가 아니다. 즉, 그것은 미완성이고, 자신에게서 벗어나고, 스스로의 한계를 넘어선다. 외부 세계로 열린 몸의 부위, 즉 세계가 몸 안으로 들어오거나 세계가 몸에서 나오는 부위, 또는 몸 자체가 세계를 만나고자 통과하는 부위들이 강조된다. 이는 구멍이나 볼록한 곳, 또는 이것들의 다양한 변주나 파생물들, 즉 열린 입, 생식기, 가슴, 남근, 올챙이 배와 코가 강조됨을 의미한다. 그 몸은 자신의 본질이 곧 생장의 원리라고 밝히며, 후자는 오직 성교, 임신, 출산, 죽음의 고통, 먹기, 마시기, 그리고 배변을 통해서만 자신의 한계를 넘어선다. 이는 결코 완성되지 않고, 끝없이 창조하는 신체이며, 유전적 발전 사슬의 고리, 더 정확하게는, 그것들이 서로에게 침투하는 지점에 나타나는 연결고리이다." Bakhtin, *Rabelais*, 26. Gerrad, *Brunelleschi's Egg*, 279에서 지적하듯이, 하피의 상은 르네상스의 그로테스크 회화에서 가장 자주 등장하는 여성의 이미지임을 유념하라.

트리볼로의 하피는 두꺼비에 걸터앉은 것으로 묘사되었는데 후자는 전통적으로 마법과 관련이 있는 피조물이다.[136] 이것은 여성 하이브리드에 잠재한 또다른 특징을 의미한다. 가령 사이렌 같은 다른 혼합체는 문학과 신화에서 매혹적인 유혹자로 등장하지만, 하피는 변함없이 악취나고, 탐욕스럽고, 악한 존재로 등장한다. 많은 르네상스 문학에 등장하는 허구의 정원은 아리오스토의 『광란의 오를란도』(1532)에서부터 에드먼드 스펜서(Edmund Spenser)의 『선녀여왕 Faerie Queene』(1590, 1596)에 이르기까지, 매혹적인 여성 마법사의 영역으로 묘사되었으며, 결과적으로 자동기계를 따라다니는 것과 마찬가지로 부정적인 함의를 갖는다. 마이클 레슬리(Michael Leslie)의 연구 중에는 이제는 고전이 된 스펜서의 시에 등장하는 여성 마법사 아크라시아(Acrasia)의 '지복의 나무그늘(Bower of Bliss)'에 대한 연구가 있다. 여기서 그는 『광란의 오를란도』에서 나오는 이탈리아 마법사 알치나(Alcina)와 토르콰토 타소의 『해방된 예루살렘』(1581)에서 등장하는 아르미다(Armida)의 선례를 강조한다.[137] 즉, 세 사례에서 여성 마법사의 마술적 효과는 모두 남성 주인공을 유혹하고, 마비시키고,

136 이 병치에 대한 피초루소(Pizzorusso)의 해석도 참고하라. "하피와 두꺼비는 전통적으로 부정적인 요소에 연결되었고, 종종 탐욕과 욕심을 상징하는 것에 연결되기도 한다. 안드레아 알키아티(Andrea Alciati, 1531)의 문장에서처럼, 슬퍼하거나, 간청하거나, 패배한 하피는 '정직한 부(富)에 관해선 두려워할 것이 없다'는 원칙을 암시할 수도 있다. 그러한 해석은 의심할 여지없이 탐나는 부유한 상인 가문인 란프랑키(Lanfranchi)의 호화스러운 궁전 안에 놓인 조각품에는 적합하지만, 하피의 예외적인 생김새로 인해 문제가 된다." Pizzorusso, "Harpy," 228.

137 Leslie, "Spenser, Sidney." 레슬리의 연구는 문학에서 묘사된 정원과 실제 정원을 체계적으로 비교하려는 유일하게 진지한 시도로 남아있다. 다음의 자료 또한 유사한 목표를 갖고 있다. Tigner, *Literature and the Renaissance Garden*. 그러나 또한 헌트의 리뷰를 참조하라. Hunt, Review of *Literature and the Renaissance Garden*.

거세하는 일에 관계한다. 이 서사시에서 정원은 키르케와 같이 경솔하거나 약한 자를 유혹해 덫에 빠뜨리는 경향이 있는, 매력적이긴 하나 위험천만한 환영의 거짓 낙원으로 드러난다. 그것은 따라서 정원을 로쿠스 아모에누스로 확신하는 기존의 생각에 문제를 제기한다. 인공적인 정원과 악의적인 마법사의 연관성은, 당대의 경관디자인에서 예술에 의한 자연의 모방에 보다 열광적이었던 다른 평가(가령 클라우디오 톨로메이에 의한)와는 확실히 대비된다.[138]

동시대 문학에서의 이런 생각들은 이상(異常)과 기형에 대한 의학적, 기형학적 논문에서도 발견되며, 이는 또한 르네상스 시대에 정원을 방문한 사람들의 반응에 영향을 미쳤음에 틀림없다. 이는 디자인에도 영향을 미쳤다. 사크로 보스코에 있는 명문("위대하고 엄청난 경이를 보고싶어, 세계로 여행을 떠났던 당신, 끔찍한 얼굴, 코끼리, 사자, 곰, 괴물 그리고 용이 있는 이곳으로 오라")은, 타소의 『해방된 예루살렘』에 있는 한 구절을 참조했는지도 모른다. 타소의 그 구절에서 리날도(Rinaldo)는 마법사 아르미다가 마술로 불러낸 '사랑의 덫'이 될 섬에 머물고 싶은 유혹에 빠진다.[139] 동굴 심상의 적절한 활용에 대한 안니발 카로(Annibal Caro)의 제시도 당면한 문제에 관련이 있다. 카로는 "율리시스의 부하들을 동물로 바꾸는 키르케"라는 마법사가 이상적인 주제가 될 것이라고 생각했다.[140]

낙원이나 아르카디아적인 것 외에도 정원이 다른 의미와 가치를 내포

138 정원에서의 여성 마법사의 중요성에 저자가 관심을 가질 수 있도록 해준 Penn Press 무명의 한 독자에게 감사를 표한다.

139 이에 대해서는 다음 자료를 참조. Weil, "Love, Monsters, Movement, and Machines", 170-71.

140 Lazzaro, "Gendered Nature", 253.

할 가능성은 분명히 있다. 빌라 데스테의 출산을 마친 자연의 여신은 지구를 살아 있는 몸으로 여기는 그로테스크의 시각과 애니미즘의 시각을 동시에 내포하고 있다. 오르시니의 〈지옥의 입〉은 그로테스크만이 아니라, 비이성, 카니발리즘과 신세계를 또한 암시한다. 정원의 하이브리드 형상들은 그리스 신화의 사악한 여성 피조물들을, 보다 일반적으로는 황홀하지만 남성 주인공의 입장에선 어떻게든 저항해야만 하는 마법에 걸린 거짓 휴식처(bower)의 문학적 모티프들을 (사이렌의 노래에 굴복하지 않기 위해 귀를 밀랍으로 막고 배 돛대에 자신을 매단 오디세우스처럼), 아마도 그럴듯하게 상기시켰을 것이다.

이러한 형상 모두는 불평등한 사회의 성별차를 반영한 산물이다. 하이브리드 여성 괴물과 여성 마법사는 특히 여성의 성(sexuality)에 대한 남성의 불안을 나타낸다. 이 시기 동안, 여성의 본성은 남성적 문화에 종종 대립되었다.[141] 이러한 이분법은 남성과 여성의 차이가 근본적이라고 인식되었던 것을 넌지시 지시한다. 남성이 이성과 논리, 심지어 초월적인 사고 능력으로 정의되었다면, 여성은 트리볼로의 하피와 다름없이 관능과 감정, 몸의 피조물이었다. 메리 D. 가라드(Mary D. Garrard)에 따르면, 새로운 질서를 생산하기 위해 정원 설계에 이성(혹은 디세뇨(disegno))을 필수적으로 적용하는 일은 곧, 은유적으로 여성 몸을 착취하는 일이 된다.[142] 사

141 이에 대해서는 다음을 참조. ibid., 246-47.

142 라파엘로 공방에서 제작한 〈에베소의 디아나〉의 판화와 팔라초 델 테(Palazzo del Te)에 있는 줄리오 로마노의 판화에 대해 논의하며 가라드는 다음과 같이 쓴다. "이 예들은 그로테스키를 지배했던 역동성을 유지하고 있다. 이는 곧 타자를 제어하는 수단으로서 시각적 구현을 허용하는 것이다. 자연의 신을 기념비적이고 집중적인 여성의 이미지로 형상화하는 것은 잠재적으로 그것에 권력을 부여한다. 그러나 그녀는 유형론에 갇혀버려 행위할 수 없다… 따라서 우화된 나투라는

유는 무사유 또는 비이성의 문제를 압도하며, 마음은 그에 반(反)한 육체를 부당하게 이용한다. 가라드는 다음과 같이 주장한다. "젠더화된 예술과 자연의 은유적 상호의존성의 개념은, 르네상스의 예술 이론에서는 그렇지 않았지만, 정원 이론에서는 번성했던 것이 사실이다. 그럼에도 불구하고, [이론을] 결정하는 것은 예술이다. 라차로가 주장하듯이, 만약 자연이 '정원에서의 여성의 목소리', 즉 그것의 주인공이라면, 그것은 첼리니의 〈메두사〉 조각과 바사리의 〈에베소의 디아나〉에서 볼 수 있는 것과 같은 유형의 여성 주인공이다. 즉 수동적이고 포로가 되어버린, 즉 남성 우위주의자의 창조물일 것이다. 존 셔먼(John Shearman)이 언급했듯이, '16세기 정원은 명백히 자연의 산물이기보다는 인간의 산물이며 … 그것이 주지 않는 생명이란 없다.'"[143] 그러나 이것은 르네상스 정원에서 예술이 자연을 이겼다는 역사학적 오류를 복귀시킨다. 가라드의 견해는 우고 오예티와 셔먼의 견해를 상기시킨다. 라차로 스스로가 가라드를 인용하며 논문에서 썼듯이, "20세기 저자들은 수많은 다른 의견들은 무시하고, 르네상스 정원의 정수를 구체화하기 위해 르네상스의 한 조각가[저자. 바치오 반디넬리]가 건축이 나무심기보다 더 우월하다고 한 말을 선택했다."[144]

르네상스 경관에서 젠더의 지위는 복잡하다. 한편으로, 정원의 하피, 사이렌, 스핑크스는 여성에 대한 남성의 불안의 표현임은 명백했지만, 항상 "수동적이고 포로가 된" 것은 분명 아니었다. 트리볼로의 하피는 자신의 충동에 노예가 되었지만, 이것이 여성에 대한 남성주의의 가정을 반

더 이상 창조적 힘이 아니라, 인간의 존속과 예술가의 필요를 위한 자원인 것이다." *Brunelleschi's Egg*, 285.
143 Ibid., 296.
144 Lazzaro, "Gendered Nature", 249.

영할 수 있다 해도, 어쨌거나 그녀는 위협적인 인물이고 그녀와의 대면은 파괴적이고 불안을 창출한다. (남성) 문화는 차치하고, 그녀가 어떤 종류의 질서나 통제에 굴복하는 모습을 상상하는 것은 어렵다. 하피는 무질서, 통제할 수 없는 충동, 그리고 궁극적으로는 악의 형상이다. 그녀의 성별은 남성의 편견을 드러내는 것이기에 중요하지만, 적어도 트리볼로의 표현에서는 그녀가 자기 효력을 억제하고 궁극적으로는 굴복할 것이라는 확신할 만한 암시가 없다. 하피는 야수성과 혼돈을 상징한다.

반면, 가라드가 관찰한 것처럼, 에베소의 디아나에 대한 르네상스 이미지의 일부는 예술과 남성 문화의 지배를 암시하지만, 티볼리의 에베소 디아나와 르네상스 정원의 거인들에 함축된 자연의 개념은 무언가 다른 것을 제시한다. 고풍스럽고 신관적인 모습의 라 나투라(La Natura, 자연)는 고분고분하고 착취할 수 있는 여성의 몸으로서 자연의 관념보다는, 모두가 의존하는 불가사의한 여신을 환기한다. 여기서 자연은 유순한 고급 매춘부이기 보다는 수수께끼의 유모이다.

피에트로그란데는 다음과 같이 주장했다. "지중해의 어머니 여신, 그리고 파르마카(pharmaka, 치료제와 독약)와 자연에서 추출한 모든 여성에 대한 공적 약전(藥典)(또는 조제서)의 전문가들, 그리고 문학에서의 마녀 또는 여성 마법사들, 호화로운 정원의 안주인 사이에는 분명한 연관성이 있다.[145] 이것은, 분명, 티볼리에 있는 여신의 모습 중 하나이다. 즉, 티볼리의 데스테 조각상은 여성 마법사의 문학적 전통에도 속한다.

따라서 라 나투라는 그녀의 인격 속에 자연, 정원, 및 여성에 대한 몇 가지 뚜렷한 관념을 통합한다. 그녀는 남성과 여성이 자연에 근본적으로

145 Pietrogrande, "Generative Nature", 189.

의존하고 있음을 암시할 뿐 아니라, '인식론적 전환'의 정점에서 불투명하게 남아있는 자연 과정의 불가사의함, 살아있는 유기체로 생각되는 경관에 대한 애니미즘적 태도, 그리고 서사시의 마법에 걸린 휴식처(여성 마법사의 표식 아래 있는 이상적 경관)를 또한 암시한다. 이러한 이미지들 중 어느 것도 여성적 본성이 남성적 이성에 '속박'되거나, 억압되거나 또는 착취되는 것으로 묘사한 것은 없다. 오히려, 자연은 마음(mind)의 이해 능력을 뛰어넘는다. 하피의 대행(gency) 과도한 식욕과 통제할 수 없는 충동에서 나온다면, 정원에서 에베소의 디아나로 인격화된 자연의 대행은 불가사의함에서 나온다. 이 둘은 모두 권력(또는 힘)의 형태이다.

포르투니오 리체티의 『발광의 성질과 효율에 관한 제3권 De luminous natura et efficentia libri tres』(1640)의 권두 삽화에는 데스테 〈자연의 분수〉의 몸과 대략 유사한 몸을 지닌 여성이 등장하지만, 그녀는 애처로운 전시품으로 보인다.[146] 그녀는 단지 발가벗긴 것이 아니라, 그녀의 속성, 즉 지금은 잊힌 그녀 권력의 상징까지도 박탈당했다. 그녀는 좌대 위에 엉성한 콘트라포스토(contrapposto) 자세로 서 있다. 그녀의 주변에는 (리체티 책의 주제인) 심술궂은 눈초리와 구겨진 얼굴을 한 몇몇 괴물스럽고 그로테스크한 인물들이 묘사되어 있다. 그녀의 오른쪽에는 리체티를 대리하는 고압적인 남성의 인물이 자연 그대로인 그녀의 모습을 들추기 위해 커튼을 극적으로 열어젖힌다. 그 결과, 비록 그 비밀을 부분적으로 드러냈다 해도 빌라 데스테 정원에서 자연은 여전히 불가사의한 위엄을 유지하고 있었다면, 백년이 지난 후 그녀는 실로 비정상성에 관한 또 다른 하나의 표본일 뿐이다. 그러나 전과 달리 현저히 줄어든 (그녀의 이제 오직 다섯 개의

146　권두 삽화는 다음을 참조. Lazzarini, "Wonderful Creatures", 429.

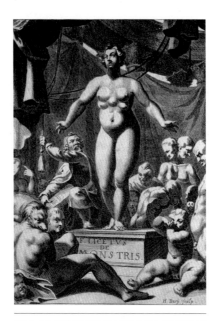

포투니오 리세티, 『빛의 본질과 효능에 관한 제 3권』 권두 삽화, 1640. Courtesy of Wellcome Library, London.

과잉된 유방을 갖고 있을 뿐이다) 생리적 기능은 그녀를 측은한 인물로 만든다. 즉, 굴종적으로 분석의 대상에 내몰릴 불쌍한 생명체가 된 것이다. 리체티는 자연을 초자연적인 비밀보다는 기계적인 원인을 감추고 있는 것으로 보았다. 달리 말해, 17세기 중반에 이르러 피로가 말한 "유방이 많은 여신이자 모든 생명체의 유모"는 가라드와 다른 이들이 주장하듯이 분석과 이기적인 활용을 위한 자원이 되었다. 그러나 이는 르네상스 정원에 대해서도 마찬가지로 적용되지 않는다.

"거대한 동물의 희귀하고 어마어마한 뼈"
거대한 것의 유형

그는 나를 의식한 후 다음과 같이 물었다.

"알코프리바스(Alcofrybas), 어디에서 온 것이냐?"

나는 답했다. "전하, 당신의 목구멍 속에서 왔습니다."

그가 물었다. "그러면, 거기에서 얼마나 있었느냐?"

나는 말했다. "전하께서 알미로드인(les Almyrodes)과 맞선 이후부터입니다."

"그건 6개월도 더 된 일인데!"라고 그는 말했다. "어떻게 살았는가? 무얼 먹었는가? 무얼 마셨는가?"

나는 답했다.

"전하, 저도 전하와 같습니다."

"전하의 입술을 통과한 가장 맛있는 음식 조각들을 통행료로 징수하였습니다."

<div align="right">- 라블레, 『가르강튀아와 팡타그뤼엘』</div>

거인 팡타그뤼엘의 식도 내부에서의 삶에 대한 알코프리바스의 설명은 프란체스코 콜론나의 『힙네로토마키아 폴리필리』에서 사랑에 병든 거인의 체내를 탐험하는 폴리필로를 상기키는데, 이 둘 사이에는 중요한

차이가 있다.[1] 라블레의 소설에서 거인의 내부는 그 자체로 완전한 풍경이다. 팡타그뤼엘의 혀를 가로지르며 알코프리바스는 "약 사천 미터"를 여행하는데, 예를 들어 그는 "콘스탄티노플의 소피아 성당에서 사람들이 하는 것처럼" 이리저리 배회하며, 산(팡타그뤼엘의 이빨), 초원, 숲, 그리고 리옹(Lyons)과 푸와티에(Poitiers) 규모의 도시들을 맞닥뜨린다.[2] 거기에는 심지어 정원도 있다. 알코프리바스는 "쾌락의 들판에 흩뿌려진 이탈리아 양식의 수많은 여름 별장"에 둘러싸여 4개월을 즐긴다.[3]

팡타그뤼엘 입의 광대한 빈구멍과 소피아 성당에 대한 알코프리바스의 비교는 문자 그대로 몸을 건축물에 비유한 필라레테의 예를 제공한다. 『가르강튀아와 팡타그뤼엘』에서 "건축물은 진정 살아있는 사람이다."[4] 그러나 거인 내부의 규모는 비율은 분명히 건축의 한계를 넘어선다. 그의 몸 안에는 사막, 바다, 산맥은 말할 것도 없고 사람이 거주하는 스물다섯 개 이상의 왕국이 있다.[5]

라블레는 거인과 자연 환경 사이의 전통적인 관계를 뒤집는다. 팡타그뤼엘은 자신을 둘러싼 환경을 내면화한다. 더 정확하게 말하자면, 그의 내부는 또 다른 대안적인 세계를 구성한다.[6] 수전 스튜어트(Susan Stewart)

1 서두의 명구. 라블레, 『가르강튀아와 팡타그뤼엘 Gargantua and Pantagruel』, 159. 알코프리바스 나지에(Alcofrybas or Alcofribas Nasier)는 프랑수아 라블레의 철자 순서를 뒤섞어 만든 말, 즉 아나그램(anagram)이다.

2 Rabelais, *Gargantua and Pantagruel*, 156.

3 Ibid., 158.

4 Filarete, *Treatise on Architecture*, 12.

5 Rabelais, *Gargantua and Pantagruel*, 158.

6 수전 스튜어트는 거인과 환경의 관계성에 대해서 적절하게도 다음과 같이 말한다. "우리의 내적 충동은 '미니어처'를 위한 환경을 창조하려 하지만, 거인에게는 그런

가 관찰한 것처럼, 더 일반적으로 "거대한 것은 [그 자체] 환경에 대한 해설서가 되고, 자연과 인간 간의 인터페이스의 형상이 된다. 따라서 경관에 관한 우리의 말은, 강의 입(the mouth of the river, 강어귀), 언덕의 발(the foot-hills, 산기슭), 호수의 손가락(the fingers of the lake, 빙하계곡이 있는 호수), 심장부(the heartlands), 하천의 팔꿈치(the elbow of the stream, 하천 흐름의 전환점)처럼, 빈번히 거대한 몸을 투사하여 나타난다. 경관을 하나의 거인에 빗대어 읽어내는 일은 종종 인과적인 근거를 찾는 민속학에 의해 보완되었다."[7] 르네상스 정원의 거인들은 자연환경, 특히 의인화되는 경우가 많았던 지역 경관의 특색에 명시적으로 연결되어 있었다. 예들 들어, 프라톨리노의 빌라 메디치에 있는 잠볼로냐의 거대한 〈아펜니노〉는 그 지역 산맥을 웅크린 거인으로 변형시킨 것이다. 카스텔로에서 바르톨로메오 암만나티가 그에 앞서 만든 더 우울한 버전의 〈아펜니노〉는 그 산맥을 결국 헛되지만 몸을 덥히고자 옆구리를 껴안고 떨고 있는 남자로 의인화한 것이다. 16세기 정원에 있는 다수의 강의 신들 [조각상] 또한 그 지역 강의 지류들을 일반적으로 의인화한 것들이다. 예들 들어, 티볼리 소재 빌라 데스테 정원의 〈로메타(Rometta)〉분수 옆에는 풍화된 〈아니오(Anio 또는 Aniene) 강〉 인물상이 수염이 없는 청년으로 묘사된 색다른 모습의 〈아펜니노〉의 지지를 받고 있다. 그 바로 밑의 동굴에서는 보다 인습적인 자세로 비스듬히 누운 〈티베르강〉의 이미지가 나타난다.

현지 경관의 지세를 거인의 몸으로 의인화하고, 그것의 파편, 유출물

환경이 불가능하다. 대신 거대한 것은 우리의 환경이 되어 자연이나 역사가 그러하듯이 우리를 삼킨다." Stewart, *On Longing*, 89.

7 Ibid., 71.

또는 자국에 동일시하는 고대적 방식은 르네상스 정원에 그대로 소환된다. 반면, 예전에는 경관이 거인들에 의해 형성되었다고 믿었다면, 16세기에는 정원의 경관이 거인들이 거주하거나 심지어는 거인들로 구성된다는 새로운 상상력이 생겨났다. (마이클 W. 콜(Michael W. Cole)은 잠볼로냐의 〈아펜니노〉를 분석하며 프라톨리노 지역에서는 "자연 스스로가 솟아나고, 낙하하면서, 그 형태대로 응고되는 물을 이용해 거인을 발생시켰다"[8]고 쓰고 있다). 자연과 거인의 긴밀한 유대는 자연과 인공 사이의 문턱과 둘 간의 교류에 매료된 디자이너들에게 매력적인 주제가 되었을 것이다. 스튜어트가 쓴 것처럼 거인은 "자연과 인간의 경계면에 있는 인물"이며, 이는 근대 초기 정원의 "제3자연"에도 동일하게 적용된다. 이 둘 모두 두 범주 사이의 간극(작은 틈)을 차지한다.

정원이 16세기에 거대한 조각 양식의 부활을 위한 중요한 장소(site)였다는 것은 따라서 놀라운 일이 아니다. 1500년에서 1600년 사이 이탈리아에서는 최소 오십 개의 거대한 조각상 또는 조각 군상이 만들어졌으며, 그 중 다수는 정원을 위한 것이었거나 또는 그곳에서 만들어졌다.[9] (대)플리니우스가 묘사한 로도스 섬의 거상과 한때 로마의 도무스 아우레아를 관장했던 네로의 거대한 청동상, 그와 더불어 현존하는 고대 조각의 유적들, 특히 로마의 퀴리날레 궁 앞에 위치한 〈디오스쿠리(Quirinale Dioscuri)〉 조각과 카피톨리니(Capitoline)의 소장품인 거인 조각상들 및 그것의 파편들에 대한 고전문학에서의 언급은 16세기 예술가들에게 동일

8 Cole, *Ambitious Form*, 112.

9 다음 자료를 참조. Bush, *Colossal Sculpture*, xxv.

한 영감을 제공하였다.[10]

그러나 미켈란젤로의 〈다비드〉, 벤베누토 첼리니(Benvenuto Cellini)의 〈페르세우스(Perseus)〉, 잠볼로냐의 〈사비니 여인의 납치(Rape of the Sabines)〉와 같이 분명 눈에 띄는 예외가 있긴 하지만, 거상에 대한 르네상스의 관심은 학술적으로는 거의 주목받지 못했다. 거상의 축조는 "모든 것 중에서 가장 어렵고 훌륭한 임무"로 여겨졌으나, 그럼에도 불구하고, 첼리니의 주장처럼, 실제로는 1967년에 완성한 버지니아 부쉬(Virginia Bush)의 박사학위 논문이 이 주제에 헌신하는 유일한 연구로 남아있다.[11]

잠볼로냐가 16세기 후반기의 가장 뛰어나고 성공한 거상 조각가였다는 것은 거의 틀림없다. 그의 〈아펜니노〉는 고대 알렉산더 대왕의 건축가 디노크라테스의 고대적인 꿈(산을 사람의 형상으로 조각하는 것)을 최종 실현한 것이며, 결과적으로는 거상의 전통을 되살린 르네상스 부흥기의 절정으로 간주될 수 있다.[12] 하지만, 〈아펜니노〉는 알려진 것보다 더 양가적인 인물이다. 그것은 16세기의 인습적인 조각품과 비교한다면 가르강튀

10 디오스큐리와 더불어 콘스탄티누스 조각의 거대한 파편에 대해선 다음 자료를 각각 참조. Bober and Rubenstein, *Renaissance Artists*, 159-61 and 216-17.

11 부쉐(Boucher)는 그의 『산소비노 *The Sculpture of Jacopo Sansovino*』 제1권 123-30에서 근대가 16세기 거상을 경시함으로써 그 발전에 대한 간략한 개요만을 제공한다고 말한다. 첼리니(Cellini)의 진술과 함께 그와 유사한 16세기의 진술들은 128쪽에서 등장한다. 거상에 대한 16세기 첼리니의 존중과 거상보다 역사화(istoria)가 예술가에게 더 많은 것을 요구한다는 15세기 레온 바티스타 알베르티의 믿음 사이의 암시적인 태도의 변화에 주목하라. 부쉬(Buch)가 『친퀘첸토의 거상 *The Colossal Sculpture of the Cinquecento*』의 제목으로 자신의 박사논문을 출판한 것은 1976년이다. 알베르티의 견해에 관해선 다음 자료를 참조. Bush, *Colossal Sculpture*, 13.

12 이 부분에 대해선 다음 자료를 참조. Bush, *Colossal Sculpture*, 294. 또한 바사리와 콘비디가 기록한, 산을 깎아 바다를 내려다보는 사람을 조각한 미켈란젤로의 개념을 참조하시오. 이에 대해선 다음 자료를 참조. Bush, *Colossal Sculpture*, 20.

아류의 거인일 수 있지만, 사실은 그것의 주제인 자연의 산맥을 소형화한 것이다.[13] 더불어 그것은 고대 조각의 의기양양한 초인이나 미켈란젤로, 바톨로메오 암만나티, 바치오 반디넬리, 첼리니가 창안한 거상들과는 거의 공통점이 없다. 이는 일면 〈아펜니노〉의 태도가 지치고 우울해 보이기 때문인데, 어쩌면 그것은(우나 로만 디엘리아(Una Roman d'Elia)가 "고통받는 경관(suffering landscape)"[14]의 토포스로 묘사한 것 이외에도)산맥의 장구한 세월 또는 지질학적 시간을 암시하는 것 일 수 있다.

〈아펜니노〉만이 양가성을 가지고 있는 것은 아니다. 거인은 항상 이율배반적인 인물이었다. 라블레의 팡타그뤼엘은 알코프리바스에게 "고귀

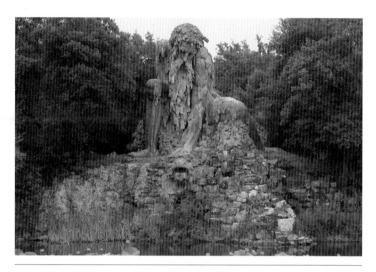

잠볼로냐, 〈아펜니노〉, 1579. 빌라 메디치(지금은 메디도프(Demidoff)), 프라텔리노. 사진, 루크 모건.

13 이것은 같은 시기에 소규모 또는 미니어쳐 특히, 난쟁이의 형상에 대해 동등한 관심이 있었다는 점에 주목하게 만든다. 프란체스코 데 메디치가 1584년 보볼리 정원에 설치한 발레리오 치올리의 〈모르간테(Morgante)〉 조각상이 그 예이다.

14 다음 자료를 참조. d'Elia, "Giambologna's Giant," I.

한 친구(noble comrade)"라 애정을 담아 부르지만, 마늘 소스를 듬뿍 뿌린 식사를 한 후에는 몸에서 치명적인 유독가스를 뿜어내어 ["고귀한 친구"를 해칠 수도 있는] 파국적인 전염병을 발생시키기도 한다. 팡타그뤼엘은 거 인의 두 가지 전통적인 유형을 결합한다. 하나는 의인화된 영웅으로서의 거인이고, 다른 하나는 위협적이고 심지어는 적대적인 인물로서의 거인 이다.[15] 이 둘은 모두 르네상스 정원에서 예를 들어 헤라클레스와 키클롭 스 폴리페무스로 의인화되어 나타난다.[16] 폴리페무스의 식인풍습에 대한 유별난 애호는 르네상스 정원의 주요 모티프이다. 보마르초, 프라스카티, 베로나, 푸마네 디 발폴리첼라에 있는 거대하고 그로테스크한 입은 모두 폴리페무스를 간접적으로 상기하게 한다.[17] 거인을 재현하는데 있어서 이

15 거인이 타자성(otherness or alterity)의 상징이라는 견해에 대해선 다음을 참조. Stephens, *Giants in Those Days*.

16 키클롭스는 중세의 "괴물스러운 인종"의 범주(아우구스티누스와 (대)플리니우스에서 유래한)에 속한다. 폴리페무스의 이미지는 오리첼라리와 더불어 프라스카티에 있 는 빌라 알도브란디니 정원에서 나타난다. 다음 자료를 참조. Pallister, "Giants", 307. 빌라 알도브란디니의 엑세드라 [그리스, 로마시대 반원형의 건축물에 움푹 들어간 곳]에 배치된 〈탄탈로스〉, 〈아틀라스〉, 〈헤라클레스〉 및 〈폴리페무스〉의 묘 사에 대해선 다음 자료를 참조. Ehrlich, *Landscape and Identity*, 9. 프란체스코 잉 기마리(Francesco Inghirami)가 잠볼로냐의 〈아펜니노〉를 폴리페무스로 오인했다는 점에 주목하라. 다음 자료를 참조. Vezzosi, "Le fortune dell'Appennino," 43.

17 다른 근대 초기의 이탈리아 유적과 구조물들은 사람을 삼키는 주제에 연관될 수 있다. 예를 들어 발산지비오(Valsanzibio) 소재의 빌라 바르바리고(Barbarigo) 정 원 속의 〈크로노스〉 형상 (프란체스코 고야의 후기 작품에서 보는 〈자식을 잡아먹는 크로 노스〉와는 달리 암묵적이지만), 로마의 산타 트리니타 데이 몬티 성당(Santa Trinità dei Monti) 근처에 있는 페데리코 주카리(Federico Zuccari) 궁전 내부의 동굴을 연상하 는 입으로 구현된 문과 창문들, 비첸차에 있는 티에네 궁전(Palazzo Thiene) 방들 중 의 하나에 있는 〈벽난로〉(푸마네 디 발폴리첼라에 있는 빌라 델라 토레의 입과 매우 닮았 다), 그리고 어쩌면, 심지어 로마의 〈진실의 입〉의 용도 역시 그럴지 모르며, 이 부 분에 대해선 베리(Barry)의 "진실의 입(The Mouth of Truth)"을 참조하라.

러한 심상과 의미의 변주는 근대 초 정원디자인의 세 가지 핵심적인 인물로 전형화 된다. 카스텔로의 〈헤라클레스〉는 자애로운 인간형의 영웅 관념이 체화된 거인이며, 오리첼라리의 〈폴리페무스〉는 방탕과 악을 행하는 악의적인 인물이며, 프라톨리노의 〈아펜니노〉는 경관을 의인화한 고대의 거인을 복귀시킨 것이다.[18]

이 장에서는 16세기 정원의 거인들이 하나 이상의 전통에 속한다고 주장한다. 이 거인들은 고전의 예술 양식과 장르가 이 시대에 부흥하였다는 것을 추가적으로 분명히 증거해준다. 예를 들어 〈아펜니노〉에 대한 정보는 두말할 것 없이 고대의 거상에 대한 설명에서 온 것이다. 그렇지만, 정원의 수용 역사의 관점에서 〈아펜니노〉와 같은 인물은 거인에 대한 많은 대중적인 전설을 아마도 환기시켰을 것이다. 그로 인해, 르네상스 정원의 괴물들이 동시대 관찰자들에게 잠재적으로 의학적, 법학적, 자연사적인

18 물론 정원의 거상들을 다양한 방법으로 분류하는 것은 가능할 것이다. 예를 들어, 큰 폭의 강의 신과 여신의 그룹은 카프라롤라, 바냐이아, 티볼리, 카스텔로, 프라톨리노, 보마르초에서 찾을 수 있는 있다. 이들 대부분은 바티칸 조각 궁정에 설치된 나일 강과 티베르 강을 표현한 헬레니즘적인 인물상에서 영향을 받았다. 나일과 티베르 강에 관해선 다음 자료를 참조. Lazzaro, "River Gods," 70-75. 아펜니노 산맥의 다양한 묘사 역시 풍경의 특징을 의인화하여 표현한 이 그룹에 포함될 수 있다. 거대한 형상의 두 번째 그룹에는 고전 신화의 영웅과 신들 즉, 카스텔로에 있는 〈넵튠〉, 〈오케아노스〉, 〈헤라클레스〉, 〈안타에우스〉, 〈판〉 및 프라스카티 소재의 빌라 알도브란디니에 있는 〈탄탈루스(Tantalus)〉 또는 〈거인 엔셀라두스(Enceladus)의 머리〉, 〈폴리페무스〉, 보마르초에 있는 거대한 조각상들, 보볼리 정원에 있는 잠볼로냐의 〈도비치아(Dovizia)〉와 〈지오베 올림피코(Giove Olimpico)〉, 소리아노 넬치미노에 있는 〈아말테아〉 조각상이 포함된다. 세 번째 그룹 즉, 몸 없는 머리나 그로테스크한 얼굴로 구성된 그룹도 필요하다. 대안적인 접근법은 부쉬(Bush)의 "거대한 조각(Colossal Sculpture)"이 그랬던 것처럼, 16세기 거상의 정치적인 의미에 초점을 맞추는 것이다. 그러나 이러한 출발점 중 어느 것도 거인으로서의 거상에 대한 부정적인 상징성을 탐구하는데 도움을 주진 않는다.

용어로 이해되었을 수 있었던 것과 마찬가지로, 이 거인에 대해서도 수많은 사람들이 오늘날 소위 '민중문화'라 부르는 것에서 받아들인 관념을 바탕으로 반응했을 수 있다. 정원 속 거인들은 따라서 예술사학과 민속학이라는 두 가지 해석의 틀을 제시한다. 〈아펜니노〉는 '미학적 의미'에서는 거상(colossus)일 수 있지만 '대중적' 의미에서는 거인(giant)이다.

거상

다른 매체와 마찬가지로, 정원디자인에서도 거대한 재현과 거인에 대한 재현 사이에는 차이가 있다. 예를 들어 보마르초의 사크로 보스코에서 사이렌, 님프, 및 기타 인물들은 "거대화"되거나 또는 거인으로 묘사되었지만, 일반으로 역사적, 문학적, 또는 신화적인 의미를 바탕으로 그렇게 되었던 것은 아니다.

그에 반해 카스텔로 소재 빌라 메디치 정원에 있는 안타에우스의 생명을 압착하는 헤라클레스의 모습은, 만토바의 팔라초 델 테(Palazzo del Te)를 위해 줄리오 로마노가 제작한 거인을 물리치는 주피터의 프레스코화처럼, 친숙한 기간토마키아(gigantomachia)[19]의 이미지이다.[20] 포세이돈과 가이아의 아들인 안타에우스(Antaeus)는 리비아 출신의 혼혈 거인(half-

19 역주) 기간토마키아(gigantomachia). 거인의 싸움, 특히, 그리스 신화 속 거인족과 올림프스 신들과의 싸움을 뜻한다.
20 물론 그것은 또한 15세기 후반부터 이탈리아 예술에서 제작된 헤라클레스와 안타에우스의 수많은 이미지에 힘입은 바가 있다. 예를 들어 다음 자료를 참조, Pollaiuolo's small bronze(1470s, Bargello, Florence).

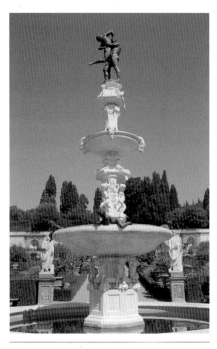

바르톨로메오 암만나티, 〈헤라클레스와 안타에우스〉, 1559-1550, 빌라 메디치, 카스텔로, 사진. 루크 모건.

giant)으로서 대지와 접촉하여 힘을 얻는다. 이에 헤라클레스는 그가 힘을 얻지 못하도록 공중에 들어 올려 결국 패배시킨다. 카스텔로에 있는 두 인물은 모두 거인이며, 또는 적어도 그 규모를 의미하는 거대한 인간(gigantic men)으로 식별할 수 있다.²¹ 강과 산 같은 경관의 지세를 거대하게 의인화한 것은 이 그룹과 관련이 된다. 즉, 강의 신이거나 인간인 산을 구현한 거대한 인물상은 논리적으로 환경 전반을 통해 주제의 규모를 환기한다.

또 다른 점을 명확히 할 필요가 있다. 노벨리 소재의 〈폴리페무스〉와 잠볼로냐의 〈아펜니노〉는 규모변에서 확실히 거대하지만, 암만나티의 〈헤라클레스〉는 그보다 훨씬 작다. 그렇다면 근대 초 이탈리아에서 콜로소(colosso, 거상)를 구성하는 요소는 무엇이었을까?

(대)플리니우스의 용어의 활용은 르네상스 시대에 특히 중요했다.

21 오리첼라리의 〈폴리페무스〉와 프라스카티 소재의 빌라 알도브란디니 경내에 있는 〈아틀라스〉 조각상 앞의 [돌 더미 속에] 묻혀 있는 〈엔셀라두스(Enceladus)의 머리〉는, 정원 속에 있는 신화적 거인의 표현에 대한 두 가지 예시를 더 제공한다.

『해설서 I commentarii』(1447년경)에서 예를 들어 로렌초 기베르티(Lorenzo Ghiberti)는, (대)플리니우스의 "우리는 탑만큼 큰 콜로시(Colossi)라고 불리는 엄청나게 거대한 조각상이 고안된 것을 목격한다."[22]는 발언을 인용했다. 알베르티는 그가 쓴 『조각에 관하여 De statua』에서 200피트 높이, 또는 산 크기의 거상을 상상하였는데, 이는 100여년 후 콘스탄티누스 드 세르비(Costantino de' Servi)가 런던 템즈 강에 있는 헨리 왕자의 리치몬드 궁전을 위해 지간테 노튜노(gigante Notuno, 넵튠 거상)를 제안했을 때 모방한 규모이다.[23]

16세기 동안 '콜로소'의 용어는 훨씬 엄격하게 사용되었다. 예를 들어, 1504년 폼포니오 가우리코(Pomponio Gaurico)는 실물보다 더 큰 조각상을 "대형 또는 장엄한(large or majestic, 실제 크기의 1.5배까지), 보다 큰(larger, 실제 크기의 2배까지), 가장 큰 또는 거대한(largest or colossal, 실제 크기의 3배)"[24]와 같은 세 가지 범주로 정의하였다. 첼리니에게 있어서도 이와 비슷하게 거상은 실제보다 적어도 3배는 더 큰 것이었다.[25] 이 기준에 따르면 〈아펜니노〉와 〈폴리페무스〉는 "거상의" 범주에, 〈헤라클레스〉는 이에 비해 "장엄한" 범주에 속하게 될 것이다. 가우리코 자신은 후자의 크기가 헤라클레스, 테세우스, 그리고 여타 "영웅들"에 가장 적합한 크기라

22 Pliny, *Natural History*, 312. 기베르티(Ghiberti)는 다음 자료에서 인용됨. Bush, *Colossal Sculpture*, xxvi.

23 드 세르비(De' Servi)의 거상은 〈아펜니노〉 크기의 3배인 100피트 이상이었다. 그가 쓴 다음 편지를 참조: Archivio di Stato diFirenze, Mediceo del Principato, 1348, fol. 194.

24 다음 자료를 참조, Gauricus, *Sculptura*, 102. 이 논의에 대해선 다음 자료를 참조, Bush, *Colossal Sculpture*, xxvii.

25 다음 자료에서 인용됨. Bush, *Colossal Sculpture*, xxvii.

명시했다.[26] 그러나 부쉬가 지적하듯이, "친퀘첸토(16세기) 후기의 이탈리아 예술에서 거상이라는 용어는 다수가 실물 크기의 3배 미만의 조각상에 적용되었다."[27] 예를 들어, 지안 파올로 로마초는 실물 크기의 2배의 조각상을 거상(colossi)으로 간주했다.[28] 이 장에서 논의된 대부분의 거인들은 적어도 이만큼의 크기이다.

알베르티의 견해에 따르면, 이스토리아(istoria, 저자. 즉 역사화)는 거상보다 기술적 차원에서 성취력이 더 인상적인 것이었다.[29] 즉, 숙련된 [예술가의] 구성은 단순히 규모가 큰 것보다 더 큰 가치를 지닌다. 그러나 이 주제에 관해, 16세기 대부분의 작가들은 거상에 대한 특별한 도전이 그 자체로 가치가 있다고 인정했다. 거인을 조각하는 일은 당연히 고대인들을 모방하고 그들과 경쟁하는 일이었다. 예를 들어 첼리니는 과거의 모든 작품 중 거상의 조각이 가장 "어렵고 기적적인 작업(opera la piu difficile e la mirabile di tutte le passate)"이라 믿었다. 그 어려움은, 예술가의 임무가 생겨난 문제들을 겉보기에 수월한듯이 또는 침착하게 극복하는 것이라는 의미에서, [그 자체로] 고결한 것이었다.[30] 바사리와 다른 작가들에게, 거대한 조각과 조각 군상은 그란 마니에라(gran maniera, 웅장한 작풍)를 구현하

26 Gauricus, *Sculptura*, 102.

27 Bush, *Colossal Sculpture*, xxvii-xxviii.

28 다음 자료를 참조. Bush, *Colossal Sculpture*, xxviii. '기간테(Gigante)'는 같은 시기에 대형 조각상을 위한 전문적인 용어로는 덜 쓰였다. 미켈란젤로의 〈다비드〉 및 산소비노의 〈넵튠〉과 〈마르스〉는 모두 16세기에 기간티(giganti)로 지칭되었다. 〈다비드〉에 대해선 다음을 참조. Bush, *Colossal Sculpture*, xxx. 〈마르스〉와 〈넵튠〉에 대해선 다음을 참조. Boucher, *Sansovino* I: 136-41.

29 Alberti, *On Painting*, 72-73.

30 다음 자료에서 인용됨. Bush, *Colossal Sculpture*, 7.

는 것이었다.³¹ 이 두 가지 견해 즉, 어려움의 가치와 큰 규모가 주는 명성에 대한 인식은 거대한 이미지에 대한 16세기의 이론과 반응을 알려준다. 그것은 건물과 시민 공간의 거상 조각만큼이나, 르네상스 정원의 거인들과 관련이 있다.³²

16세기 정원의 거상 중 다수는 자연의 형태와 특성을 의인화한 것이다. 그 예들은 인물의 크기와 모티프의 크기 사이에, 흔치 않지만, 직접적인 관계가 있음을 보여준다. 카프라롤라, 반냐이아(Bagnaia), 티볼리, 프라톨리노, 보마르초에서 강의 신들의 거대한 형태는 그 지역 수원의 크기와 중요성에 대한 암시로 쉽게 설명할 수 있다.³³ 티베르, 아르노, 무그노네 및 여타 강들에 대한 이러한 거대한 의인화는 또한 경관디자인에서 필요한 풍부한 물 공급의 중요성을 상징한다. 16세기 정원의 방문객들은 특히

31 예를 들어, 프라 바르톨로메오(Fra Bartolommeo)가 팔 길이의 5배 높이로 제작한 〈성 마르코〉에 대한 바사리의 설명을 참조하라. 그에 따르면 바르톨로메오는 자신의 작품 양식이 "미누타(minuta, 작은)"가 아니며, 필요하다면 그도 웅장한 방식을 채택할 수 있다는 것을 증명하기 위해 그것을 그렸다. Vasari, *Opere*, 4: 189. 바사리가 혈투를 벌이는 〈헤라클레스와 카쿠스(Hercules and Cacus)〉를 옹호한 것 역시 예술가 작업의 어려움에 대한 그의 평가가 동기로서 작용하였다. Vasari, *Opere*, 6: 149-51. (바사리의 미켈란젤로의 〈다비드〉에 대한 논의를 또한 참조하라. 이 논의에서 더욱 인상적인 것은 다른 예술가들에 의해 작업이 시작되었지만 미완성의 상태로 남겨진 돌덩이로부터 그것이 "해방"되었다는 점이다. Vasari, *Opere*, 7: 153-56.) 어려움의 가치에 대해선 다음 자료를 참조, Summers, *Michelangelo*, 177-85.

32 르네상스 시대 거상에 대한 대부분의 문헌들은, 부쉬의 『거상 *Colossal Sculpture*』 이외에도, 시민 조각으로 의뢰된 거상들, 피렌체에 있는 미켈란젤로의 〈다비드〉와 반디넬리의 〈헤라클레스〉, 또는 베니스에 있는 산소비노의 〈거인(Giganti)〉들에 초점을 맞추는 경향이 있다.

33 카프라롤라, 반냐이아, 티볼리에 있는 한 쌍의 강의 신들은 미켈란젤로의 로마 카피톨리노 언덕(Capitoline Hill) 설계에서 영향을 받았는데, 그 안에는 티베르 강과 나일 강에 대한 고대적인 묘사가 포함되어 있었다. 다음 자료를 참조. Bush, *Colossal Sculpture*, 282.

물의 양과 그것이 가능하게 하는 효과에 관심이 있었다. 예를 들어 미셸 드 몽테뉴는 1580-1581년 『여행 일지 Travel Journal』에서 빌라 데스테 정원에 있는 "무한한 물줄기의 분출"[34]에 대해 언급한다. 그는 자신이 방문한 정원의 급수장치를 비교하는데 중점을 둔다. 그에 따르면 빌라 데스테는 프라톨리노와 의도적으로 경쟁하며 건설되었다. "인조 석굴의 풍요로움과 아름다움은 피렌체(즉, 프라톨리노)가 무한히 우수하고, 물의 풍부함은 페라라(Ferrara)(페라라의 추기경인 이폴리토 데스테가 조성한 티볼리 정원)가 우수하다. 다양한 놀이거리와 물을 활용한 재미있는 기계적 장치의 면에선, 피렌체가 장소 전체의 배열과 질서에 있어서 조금 더 우아하다는 점을 제외하면, 이 둘은 동등하다. 페라라는 고대 조각상이 뛰어나고, 궁전의 경우에는 피렌체가 그러하다.[35] 몽테뉴는 티볼리와 프라톨리노 정원의 유기체적 요소에 대해서는 언급하지 않지만, 이 정원들 역시 지속적인 생존을 위해서는 상당한 양의 물이 필요했을 것이다.

〈아펜니노〉는 거대한 강의 신으로 삶을 시작했을 수도 있다. 허버트 키트너(Herbert Keutner)는 프라톨리노 지역의 두 주요 근대 역사가인 웹스터 스미스(Webster Smith)와 루이지 장게리(Luigi Zangheri)가, 잠볼로냐의 조각상을 "피우메 닐로(fiume nilo, 나일강)"[36]로 칭했던 16세기의 출판 자료를 누락했다고 주장했다. 키트너는 잠볼로냐가 재현한 것이 "산의 신인가 또는 강의 신인가(Dio montagna o un Dio fluviale)"[37]의 여부에

34 Montaigne, *Complete Works*, 963.

35 Ibid., 964.

36 Keutner, "Note intorno," 19. 그는 다음의 두 자료를 언급한다. Smith, "Pratolino", Zangheri, *Pratolino*.

37 Keutner, "Note intorno," 19.

대해선 답이 아직 열려 있다고 생각한다. 〈아펜니노〉는 보통 강의 신들을 재현할 때처럼 비스듬히 기대어 있지는 않지만, 잠볼로냐는 이미 피렌체의 보볼리 정원에서 〈대양의 분수(Fountain of Oceanus)〉의 수직 통로를 디자인하며, 이를 장식할 유프라테스, 갠지스, 나일강의 인물들을 특이한 자세로 만들어 실험한 적이 있다. 〈아펜니노〉의 뒤틀린 자세는 사실 이 강의 신들 중 하나에서 자세를 빌린 것이다. 키트너는 주장하기를, 만약 의인화된 산이 실제로 나일강이라면 그것이 아래로 짓누르는 "괴물 같은 머리"(라자로가 지칭한 명칭)[38]는 악어, 심지어는 하마일 수도 있다. 다산과 풍요의 일반적인 상징인 나일강이 프라톨리노 정원에 반드시 어울리지 않는 것은 아닐 것이다.[39] 예를 들어, 그것은 반냐이아 소재의 빌라 란테 정원에 있는 〈거인의 분수(Fontana dei Giganti)〉에서도 강의 신들 중 하나로 표현된다.

키트너의 주장은 독창적이긴 하지만 완전히 설득력이 있는 것은 아니다. 프로젝트 초기에 잠볼로냐가 어떤 생각을 품었던지 간에, 그의 거상은 궁극적으로는 강의 신이 아니라 인간 산 [산을 투사한 인간의 형상]이 되었기 때문이다.[40] 그렇다 할지라도 키트너의 해석은 "괴물 같은 머리"에 주목한다. 잠볼로냐가 만든 조각상의 정체성 대해서는 키트너가 옳지 않

38 다음 자료를 참조, Lazzaro, *Italian Renaissance Garden*, 150. Keutner, "Note intorno," 21.

39 나일강은 로마의 캄피돌리오(Campidoglio), 바냐이아의 빌라 란테 정원 그리고, 다음 세기에, 로마에 있는 잔로렌초 베르니니의 콰트로 피우미 분수에서 묘사되었다. 말하자면 나일강은 이 시기 이탈리아에서 빈번하게 재현되었다.

40 그 거상을 〈아펜니노〉로 식별한 16세기의 작가 목록에 대해선 다음 자료를 참조. Luchinat, "L'Appennino dal modello", 13-14. (그녀 역시 키트너의 이론을 알고 있었다는 점에 주목하라.)

을 수 있지만, 머리의 정체성에 대해선 그의 접근이 다른 사학자들보다 분명히 더 구체적이다.

키트너가 지적했듯이, 〈아펜니노〉가 찍어내리는 머리는 늘 "괴물"[41]로만 묘사되었다. 하지만 이보다 더 명확한 의미를 갖고 있어야만 한다. 이 거대한 앙상블에 대한 잠볼로냐의 개념은 의인화에 의존한다. 따라서 웅크리고 있는 거대한 인간의 모습이 아펜니노 산맥에의 의인화라면 문제의 머리 또한 의인화일 가능성이 높다. 실제로 〈아펜니노〉는 인간이 출현하기 이전에 거인들이 창조했다는 경관에 대한 많은 이야기들을 참조했는지도 모른다.

이 관점에서 잠볼로냐의 거상은 창조 행위에 묘사된 태고의 조물주적인(demiurgic) 거인으로 해석될 수 있다. 그렇다면 그 괴물 같은 머리는 아직은 시작의 단계이나, 자신의 정의를 얻고 원시적인 유동태에서 부상하는 순간, 물을 분출하는 경관 자체의 의인화가 될 것이다.

또는, 그 머리는 산맥에 있는 경관의 강과 하천의 근원을 묘사할 수도 있다. 특히, 〈아펜니노〉와 그 앞에 있는 인공 호수(괴물의 입에서 물이 쏟아지는 곳)는 저수지 역할을 하며 프라톨리노 정원의 다른 부분에도 물을 공급한다. 그러므로 이 조각상은 비유적이거나 활유법적이기보다는[42], 이탈리아반도 전체에 물을 공급하는 수원지로서의 아펜니노 산맥에 대한 문자 그대로의 재현으로 해석될 수도 있다.

41 "거인이 그의 위에서 웅크리고 있는 이 '짐승'은 늘 괴물로만 불려왔다(La nostra 'bestia,' sulla quale il Gigante sta accovacciato, viene chiamata, da sempre, solo il Mostro). Keutner, "Note intorno," 21.

42 역주) 활유법(Prosopopoeia). 무생물에 생물적 특성을 부여하여 살아있는 생물처럼 나타내는 방법이다.

요약하자면, 프라톨리노 거상은 아펜니노 산맥을 의인화한 것이며, 애초에 거상 뒤쪽에 함께 조각된 산에 의해서 그 정체성이 강화된다(오늘날 그 자리에 서있는 지오반 바티스타 포기니(Giovan Battista Foggini)가 제작한 용은 1690년에 변형된 것이다). 그것은 또한 장소의 의인화이기도 하지만, 강이기보다는 산맥이며 즉, 게니우스 로치[genius loci, 고장을 보호하는 기념비적인 수호신]이기도 하다. 그것은 또한 도시를 인간의 형태로 건설하고자 한 디노크라테스의 프로젝트에서부터 미켈란젤로의 의인화된 산에 대한 꿈에 이르기까지, 거상의 고전적 전통에 명백히 빚을 지고 있다.

거인

16세기 예술가들은 거상이 제공한 예술적 도전과 고대인들과 경쟁할 수 있는 기회를 아마도 즐겼을 것이다. 그러나 이런 종류의 조각상을 보는 관객의 관점에서 거상은 잠재적으로 거인의 전설적인 행위에 대한 민속적인 이야기 전통을 환기시켰다. 거인의 모습은 예술과 건축 영역에만 국한된 것은 분명 아니다.

예를 들어 가르강튀아와 팡타그뤼엘은 이탈리아의 영웅적인 희극 거인(가장 잘 알려진 예는 루이지 풀치의 모르간테(Morgante), 즉 '좋은' 거인이 될 것이다)[43]과 중세 시대의 영구적인 '마을 거인들', 그리고 특히 풍물장터에서 '인기있는 축제의 거인들', 카니발의 퍼레이드, 성체 축일의 행진 등

43 풀치의 거인연구에 대해선 다음 자료를 참조. Jordan, *Pulci's Morgante*.

의 오랜 민중적 전통에 빚지고 있다.[44] 미하일 바흐친은 다음과 같이 말한다. "우리는 민중 축제의 거인들이 그 [라블레]의 눈에 가장 중요해 보였다는 것을 짐작할 수 있다. 그들은 엄청난 유행을 누렸고, 누구에게나 친근했으며, 장터의 자유로운 분위기에 흠뻑 젖어 있었다. 그들은 물질적-신체적 부와 풍요에 대한 통속적인 관념에 밀접하게 연결되어 있었다. 장터에 등장하는 거인의 이미지와 분위기는 의심의 여지없이 '위대한 연대기(Great Chronicles)'인 가르강튀아 류의 전설을 형성하는데 기여했을 것이다. 풍물시장과 장터의 인기있는 거인들이 라블레의 소설 처음 두 권에 영향을 준 것은 너무도 명백하다."[45] 바흐친은 구술 전통을 인쇄물로 존속시킨 1532년의 소책자 『가르강튀아의 위대한 연대기 *The Great Chronicles of Gargantua*』가, 엄청난 양의 음식을 삼킬 수 있는 거인의 식욕과 능력을 강조했다고 지적한다. 바흐친은 라블레가 그의 작업에서 강르강튀아에 내재한 원천적인 "강력한 그로테스크의 육체적인 성격"을 활용한다고 지적한다. 그는 또한 거인의 전설은 항상 "본질적으로 몸의 그로테스크한 이미지"[46]를 제시한다고 주장한다.

가르강튀아와 팡타그뤼엘은 바흐친이 읽은 바에 따르면, 술 마시며 흥청대고, 방대하지만 궁극적으로는 위협적이지 않은 식욕의 민중적 거인이며, 첨언하여 유쾌함과 과도함의 희극적 인물이다. 어린 팡타그뤼엘이 수천 마리의 소와 곰을 섭취한 후에 몸에서 일어나는 엄청난 배출은 거인의 몸이 평범한 인간의 몸과 다르지 않고, 통제가 어렵고, 불완전하다는

44 Bakhtin, *Rabelais*, 343.

45 Ibid., 343-44. 『가르강튀아의 위대한 연대기』는 1532년에 나온 [40쪽 가량의] 저렴한 소책자로서, 라블레는 이를 알고 있었고 또 활용하였다.

46 Bakhtin, *Rabelais*, 341-42.

것을 암시한다. 거인의 몸은 그러므로 바흐친의 "그로테스크 리얼리즘"의 개념을 예시한다.

르네상스 정원이 지닌 하이브리드 구조(또는 적어도 그 내부 구조)의 취약한 육체성은, 초인적이고 거대하지만 결함이 있는 유인원으로서의 거인에 대한 개념을 동시에 암시한다. 예를 들어, 『힙네로토마키아 폴리필리』의 사랑병을 앓는 거인처럼, 프라톨리노의 〈아펜니노〉 역시 안으로 들어가 탐험할 수 있다. 알렉산드로 베초시(Alessandro Vezzosi)가 지적했듯이, 〈아펜니노〉의 내부 구조는 인체 "조직(fabric)"[47]을 연상시킨다. 철로 된 골조는 척추이고, 벽돌은 살이며, 회반죽은 피부이다. 잠볼로냐의 조각상은 콜론나의 것과 마찬가지로 또한 수많은 분수와 자동기계를 포함한 "거대한 수압 시스템 기계"[48]였다.

스튜어트는 바흐친의 분석을 확장하여 "미니어처가 폐쇄성, 내부성, 가정적인, 또한 지나치게 문화적인 것을 대변하는 반면, 거대한 것(gigantic)은 무한성, 외부성, 공중, 또한 지나치게 자연적인 것을 대변한다"[49]고 주장했다. 그녀는 거인이고대에는 경관에 동일시되었던 것에서 카니발의 세계로 역사적으로 발전해 간다는 바흐친의 내러티브를 지지한다.[50] 바흐친과 마찬가지로 스튜어트는 거인의 대중적인 상징성을 무질서, 과다, 그리고 과잉 소비로 강조한다. "거인은 종종 포식자로, 심지어는

47 Vezzosi, 《Nota redazionale》, 10.

48 "Appennino rappresenta una grande macchina idraulica." Pozzana, "Identita dell'Appennino," 109.

49 Stewart, *On Longing*, 70.

50 Ibid., 80.

키클롭스의 경우처럼 식인종으로도 여겨진다."[51]

오르티 오리첼라리에 있는 음주광 〈폴리페무스〉의 거대한 조각상도 여기에 소환될 수도 있다. 스튜어트의 관점에서 볼 때, 노벨리의 거인은 과도한 음주로 인해 급속히 촉발된 카니발적 무질서라는 개념, 그리고 소비 또는 먹어 삼키기(실제적이고 또 잠재적인)의 개념을 동시에 구현하는 것처럼 보일수도 있다. 그러나 그런 해석은 거인을 덜 위협적으로 만드는 효과를 가져올 것이다. 거대한 외눈박이 식인종은 바흐친 식의 카니발의 범주로 안전하게 파견된다. 그것은 폭력적이고 범법적인 행위가, 차후 비평가들이 분명히 밝혔듯이, 단지 일시적으로만 성립될 뿐, 지속적인 부작용은 없는 그런 종류의 범주이다.[52]

바흐친에 대한 비판에서 월터 스티븐스(Walter Stephens)는 역사적 중거가 [바흐친이 주장한 것과는 달리] 중세와 근대 초 유럽의 대중문화와 엘리트문화 간의 변증법적인 관계나 확실한 균열은 없었다는 것을 가리킨다고 주장한다. 거인도 이 두 맥락에 관해 거의 같은 것을 의미했다. 여기서 스티븐스는 리차드 베롱의 주장에 의존한다. "현재의 역사 연구는 우리가 중세 그리고 르네상스 초기의 대중문화라고 부르는 것이 실제로는 모든 사람(농민, 장인, 부르주아, 귀족)의 문화였다는 것을 점점 더 분명히 하고 있다."[53] 이것이 의미하는 바는, 거인을 역사적인 민중문화의 현현이라 생각하는 바흐친의 이해가 더는 설득력이 없을 수 있지만, 가르강튀아와 팡타그뤼엘을 그가 제창한 그로테스크 리얼리즘의 전형으로 규정한 것은

51 Ibid., 86.
52 바흐친에 대한 비평에 대해선 다음 자료를 참조. Stephens, *Giants in Those Days*, 31.
53 Berrong, *Rabelais and Bakhtin*, 13-14.

여전히 설득력이 있다는 것이다. 『힙네로토마키아 폴리필리』의 사랑병을 앓는 거상에서부터 〈아펜니노〉에 이르기까지, 의인화된 정원 구조의 내부 구멍은 넌지시 그로테스크를 암시한다. 〈지옥의 입〉의 모티프 또한 '포식자'로서의 거인의 관념에 분명히 부합한다. 그러나 무엇보다도 중요한 것은 '상위' 문화와 '하위' 문화 간의 구분의 부재가, 동시대 관객이 르네상스 정원의 거인을 예술사적 및 민속적 용어로 모두 이해했을 것이라는 가설을, 강화한다는 점이다.

스튜어트의 독해는 거인의 후기 역사를 추적할 때 가장 바흐친적이다. "거대한 것은 카니발적 그로테스크에 함몰된 세계에서 세속적인 삶을 이어간다. 음탕함 및 생생한 육체적 현실을 경축하는 것은 진정 공적인 삶에서 가장 하부적인 부분이다."[54] 스튜어트는 후대의 공적 문화에 편입된 퍼레이드는 전례의 농경문화가 누렸던 카니발의 참여 경험을 없애고 기 드보르가 "스펙타클 사회"[55]라 부른 것을 건설하는 데 기여했다고 제시한다.

이 역사적 과정은 정원의 역사와 유사할 수 있다. 식인 풍습이 주요 주제이며 거대한 몸이 종종 탐험을 위해 열려 있는 이탈리아 르네상스 정원의 '참여적 그로테스크'는, 폴리필로가 자주 "관능적인"으로 부른, 다감각적 경험을 수반한다. 대조적으로 17세기 르 노트르(Le Notre) 식의 정원은[56] 티에리 마리아주(Thierry Mariage)의 구절을 빌자면, "여행을 위한 정원(jardins de voyage)"[57]으로 묘사될 수 있다. 예를 들어, 베르사이유 궁전

54 Stewart, *On Longing*, 81.

55 Ibid., 84.

56 역주) 앙드레 르 노트르(André Le Nôtre, 1613-1700). 17세기 프랑스 경관디자이너로서 루이 14세를 위해 일했으며 베르사이유 궁전의 정원을 디자인했다.

57 Mariage, *Le Notre*, 44.

의 정원은, 전용 마차의 분리된 공간에서 시각적으로 경험하도록 의도되었으며, 광대하게 의도된 디자인 경관에 기여한다.[58] 이 독법에서 베르사이유는, 근대의 퍼레이드가 근대 초의 카니발과 관계를 갖는 것처럼, 프로톨리노와 같은 관계를 아마도 가질 것이다. 즉, 참여의 차원은 상실되거나 기껏해야 시각적인 경험을 위해 현저히 축소되었다.

자연의 화신(avatar)으로서의 거인이라는 주제에 대한 스튜어트의 탐구는 특히 경관디자인과 관련이 있다. 경관이라는 제3자연과 거인은 모두 자연적인 것과 문화적인 것 사이의 작은 틈인 제3의 공간을 차지한다. 16세기 풍경에 등장하는 강의 신과 인간 산은 자연의 의인화로서의 거인의 개념을 문자 그대로 표현한 것이다. 예를 들어, 〈아펜니노〉는 스튜어트의 다음과 같은 주장을 상기시킨다. "거인은 운동과 시간을 통해 표현된다. 주위 모든 풍경이 정지되었다 해도 거인의 활동은, 그의 또는 그녀의 전설적인 행동은, 관찰할 수 있는 흔적을 만들어낸다. 미니어처의 정적이고 완벽한 우주와는 대조적으로 거대한 것은 역사적 힘의 질서와 무질서를 표현한다."[59] 잠볼로냐의 거상은 산봉우리와 갈라진 틈을 압착하여 물이 솟아나게 하는 바로 그 부단한 창조의 순간을 묘사한 것으로 이해될 수도 있다. 앞서 제안했듯이, 그것은 인간의 도래에 앞서 거인이 경관을 창조했다는 많은 전설을 암시한다. 그러므로 〈아펜니노〉는 이탈리아의 주요 지질학적 특징을 정원의 규모에 맞춰 재현한 것이며, 한때 거인들이 대지를 배회했다는 통속적인 전설을 암시한다.

58 베르사유 궁전에서 사용된 아이들을 위한 정원용 마차의 현존하는 예에 대해선 다음 자료의 삽화를 참조. Snodin and Llewellyn, eds., *Baroque*, 276.

59 Stewart, *On Longing*, 86.

15세기와 16세기에 거대한 뼈로 생각되었던 것이 드물지 않게 발견된 것은 이러한 전설들이 오래 지속되었음을 시사한다. 예를 들어, 조반니 보카치오는 시칠리아의 트라파니 근처에서 있었던 그러한 발굴 한 가지를 묘사했다. 집의 기단을 파던 농민들은 "배의 돛만큼이나 큰"[60] 지팡이를 들고 왕좌에 앉아 있는 거대한 인물상이 있는 방을 발굴했다. 그러나 거인은 곧 산산이 무너져 먼지가 되었고, 세 개의 거대한 이빨, 두개골과 대퇴골의 일부, 그리고 지팡이를 남겼다. 크리스토포로 마드루초 추기경은 한때 거인의 것이라 여겼던 거대한 것의 뼈를 이웃인 피에르프란체스코 '비치노' 오르시니에게 선물했고(오르시니의 사크로 보스코는 '현지 암석으로' 조각한 거대한 조각상으로 가득 차 있었다), 이는 거인에 매료된 그 시대를 보여주는 또 다른 예이다.[61]

거인의 전설은 사크로 보스코와 특별한 관련이 있다. 1498년 지역 학자인 비테르보의 안니우스(조반니 난니)는 그의 『고대 유물 Antiquities』을 출판했는데, 여기서 그는 위조된 문서 자료에 기초하여, 비테르보가 노아의 후손이자 고귀하고 박식한 거인 종족에 의해 세워진 에트루리안 문명의 요람이었다고 주장했다.[62] 안니우스의 주장에 따르면, 이 비테르보의 문명은 고아함과 존엄성의 면에서 로마를 능가했다.[63] 오르시니의 친구인 프란체스코 산소비노가 이 『고대 유물』을 이탈리아어로 번역하고 주석과 함께 출판했다는 사실은, 거인들이 창조의 긍정적인 주체로 나타나는

60 See Stephens, *Giants in Those Days*, 157.

61 Calvesi, *Gli incantesimi*, 143. 보마르초 부근의 다른 예들에 대해선 다음 자료를 참조. Coty, "A Dream of Etruria," 46-47.

62 다음 자료를 참조. Stephens, *Giants in Those Days*, 103.

63 다음 자료를 참조. Dotson, "Shapes of Time," 214.

안니우스의 날조된 거인학이 보마르초의 16세기 정원과 관련성을 갖는다는 것을 시사한다.[64]

보마르초의 의인화된 거대한 '현지' 바위는 16세기 정원디자인의 반복적인 주제를 표출한다(사크로 보스코에서 만큼 명시적인 경우는 거의 없다). 즉, 그것은 애니미즘적이고 실제로는 신 이교적인(neopagan) 삶의 속성을 경관에 부여하는 것이다. 예를 들러, 대지의 신으로서 빌라 데스테의 자연의 여신은, 고대 올림픽 이전의 '어머니 여신(Great Mother)'에 대한 숭배(culte)를 부활시킨다. 그녀의 성직자답고 수수께끼 같은 모습은 자연 자체가 전 도덕적이고, 예측할 수 없으며, 불가지하다는 필연적인 개념을 암시한다.

따라서 르네상스 정원의 거인은, 자연의 도구 또는 구현물로서, 이러한 상징성에 기여했다는 결론이 나온다. 잠볼로냐의 〈아펜니노〉는 지질학적인 주요 특성을 나타내는 이탈리아의 산맥을 의인화한 것이지만, 그것은 또한 경관의 조물주이자, 봉우리, 계곡, 강의 창조자(혹은, 바흐친의 용어로 "탑" 및 "심연")임을 명확히 한다. 이 복합적인 인물은 수이 제네리스(sui generis, 독특한)이며, 경관의 창조자이자 경관 그 자체이다.

중요한 경관의 지세를 정원 속 거인으로 의인화하는 일은 16세기 자연사에서 인간의 몸과 지구의 몸을 유비적 관계로 이해했던 것을 상기시킨다. 이 관념에 관해 가장 명확한 진술 중의 하나를 제공한 것은 레오나르도 다빈치이다. "우리는 지구가 성장하는 영(spirit)을 지닌다고 말할 수 있다. 그 살은 흙이고, 뼈는 산을 구성하는 암석의 배열과 연결이라 말할 수 있으며, 그 연골은 석회화(tufa)이고, 피는 수맥이며, 심장 주위에 있는

64 안니우스와 보마르초에 대해서는 다음 장에서 더 자세히 논하고자 한다.

피의 호수는 대양이고, 그 호흡과 맥박의 혈액의 증감은 지구에서의 바다 흐름과 썰물로 표현된다."[65] 지구와 생명체에 대한 레오나르도 다빈치의 비유는, 플라톤의 티마이오스에서 피로 리고리오에 이르기까지 오랜 역사를 가지고 있다.[66] 르네상스 정원에서, 경관을 통과하는 물의 흐름(정원의 장식과 효과를 위한 필수적인 조건)은 몸을 통과하는 피의 흐름과 유사하다. 프라톨리노에서 〈아펜니노〉는 경관을 의인화할 뿐 아니라 물의 생성과 흐름을 또한 묘사하는데, 이는 거인이 짓누르는 괴물 같은 형상의 '입'에서 인공 연못으로 물이 분출되는 것을 통해 드러난다. 사실상 여기에는 두 개의 몸이 있으며, 그것은 바로 산맥과 수원이다. 그 의미는 물이 솟아오르거나, 또는 또 다시 경관의 제작자인 데미우르고스로 묘사된 거인에 의해, 지구의 몸 밖으로 (폭력적으로) 강제로 밀려나온다는 것이다. 이 거대한 이미지의 지적인 맥락은 자연사학자들의 아이디어에 의해 제공된다. 잠볼로냐의 〈아펜니노〉는 무엇보다도 지구를 살아 있는 생명체로 표현한 놀랍도록 직접적인 이미지이다.

따라서 〈아펜니노〉는 창조적인 자연의 화신이다. 그것의 크기는 산과 강 등 주변 경관의 규모를 나타낸다. 스튜어트의 주장대로 우리가 만약 "거대한 것에 감싸진 상태이고, 그것에 둘러싸여 있으며, 그 그림자 속에 갇혀 있다면", 잠볼로냐 거인의 내부의 탐험은 우리를 에워싼 가장 기본적인 경관의 환경과 우리의 가장 기본적인 관계를 상징적으로 재현하게

65 다음 출처에서 인용 및 번역됨. Smith, "Observations," 187. "살아있고 생동감 있는(vivant et animé)" (729) 세계에 관한 르네상스의 관념에 대한 심층적인 연구에 대해선 다음 자료를 참조. Brunon, "Pratolino," 729-35.

66 피로에 대해선 다음 자료를 참조. Gaston, "Ligorio on Rivers and Fountains."

된다.[67] 한 마디로, 거인은 (프라톨리노에서는 말 그대로) 환경이다. 그러나 그러한 환경은 비어있거나 음소거의 상태가 아니다. 〈아펜니노〉의 경우, 거대한 형식은 다음과 같은 다양한 문화적 신념을 드러내기 위한 수단이다. 즉, 자신들의 행위 또는 몸의 파편화를 통해 지구를 생성한 거인들에 관한 고대 민속 이야기(알베르티의 구절에 등장하는 "거대한 동물의 희귀하고 어마어마한 뼈"[68]), 의인화된 도시에 대한 고대와 근대 초기의 환상, 이탈리아 반도의 지리가 거주민에게 제공하는 자양물, 그리고 (르네상스가 진행됨에 따라 나타난) 자연의 비도덕적 성격이 그 예이다.

16세기 후반에 이르러 거인은 자연과 동일시되면서 자애롭지도 악의적이지도 않은 인물로 재분류되었다. 자연에 관한 오랜 기존 관념이 항상 따라야 하는 규칙, 즉 도덕적인 힘과 동일시되었다면, [16세기에] 이런 관념은 점점 시대에 뒤떨어졌던 것과 마찬가지로, 이제 그것에는 도덕성이 없었다. 앞 장에서 주장했듯이 중세 전통에서 자연은, 존엄하고 옷을 입은 여성의 모습으로 나타나며, "기독교 신에 의해 자손 생산의 물리적 과정을 통해 개별 존재를 형성하고, 그 피조물을 지도하고 또한 질서를 유지하도록 특파된"[69] 그런 존재였다. 그러나 이제 자연은 나체 또는 반나

67 Stewart, *On Longing*, 71.

68 Alberti, *Ten Books of Architecture*, 299. 다음 자료를 또한 참조. Broderius, *Germanic Tradition*, 75. "선사시대의 괴물, 매머드, 그리고 심지어 고래의 뼈조차 거인의 뼈라 불린다. 이 이야기들은 독일 땅의 어디에서나 나타난다. 올덴버그에서 한 사람이 차로 긴 동굴을 지나간다. 후에 그는 그것이 속이 빈 거인의 다리 뼈라는 것을 발견한다."

69 Park, "Nature in Person," 51. 에베소의 〈디아나〉에 대한 파크의 논평(58-59)에 주목하라. "16세기 이탈리아의 인문주의자들은 자연과 고대의 여신 텔루스(Tellus) 및 오피스(Opis)를 연결함으로써, 자연을 많은 젖가슴을 가진 여성상으로 묘사하는 두 번째 시각적 전통을 뒷받침했다. 이 특정한 의인화의 역사는 복잡하지만, 마크

체의 수유모 또는 여러 개의 젖가슴을 가진 여성의 이미지로 대체되었다. 거듭 강조하지만, 이는 모범적이고 또 때로는 엄격한 어머니로서의 자연 개념에서, 다산적이지만 대체로 [생산된 피조물에는] 무관심한 유모로서의 자연 개념으로 전환된 것이다.

16세기 후반에 당대 자연의 개념을 제공한 예는 체사레 리파(Cesare Ripa)의 『이코놀로지아 *Iconologia*』(1593년)이다. 이 책은 영향력과 더불어 상징적이다. 여기서 자연은 "가슴에는 젖이 가득하고 손에는 독수리(vulture)를 든 벌거벗은 여자"[70]로 묘사된다. 리파에 따르면, 부풀어오른 가슴은 자연의 능동적이고 형성하는 역할을 의미한다. "왜냐하면 형상(form)이야말로, 여성이 자신의 젖가슴으로 유아에게 영양을 공급하고 삶을 유지하게 하듯이, 모든 피조물에 영양을 공급하고 그것을 유지하는 것이기 때문이다." 이와는 대조적으로 전술한 독수리는 자연의 파괴의 능력을 상징한다. 독수리는 "형상에 대한 욕구에 따라 움직이고, 스스로 변화하면서, 부패할 수 있는 모든 것을 조금씩 파괴한다."[71] 리파의 자연은

로비우스(Macrobius)의 『사투르날리아 *Saturnalia*(농신제)』에 담긴 다음과 같은 글에 뿌리를 둔 것처럼 보인다. '모든 종교는 지구 또는 태양 아래에 있는 모든 것의 본질인, 이시스(Isis)를 숭배한다. 이런 까닭에 여신의 몸은 그 전체가 젖가슴으로 덮여 있고, 그녀는 영양을 공급하는 수분[altu]을 통해 전 지구와 사물의 본성을 유지한다.' 르네상스 작가와 화가들은 이 묘사에 기초하여, 다수의 젖가슴을 가진 에베소의 디아나, 즉 16세기 초에 알려졌으며 고대 조각품 및 지형 안내서에 나타나는 이 조각상을 모델로, 이시스, 테라(Terra), 자연을 묘사하기 시작했다. 1520년대까지 이탈리아 예술가들은 그들의 그림과 조각에서 이 인물을 자연의 의인화로 사용했으며, 이는 북유럽으로도 빠르게 퍼져 나갔다. 16세기를 거치며 많은 젖가슴을 부여한 자연의 의인화는 나체로 수유하는 이미지에 쉽게 결합되었고, 적어도 그 이미지만큼이나 영향력이 커졌다."

70 리파의 말로써, 앞의 책에서 인용됨. 58.

71 Ibid.

동시에 창조자이자 파괴자이며, 유지자이자 포식자이다. 그녀는 부패와 쇠퇴에 대한 책임만큼이나 영양과 영구적 지속에도 책임이 있다.

캐서린 박은 "르네상스의 알레고리와 상징에서 자연은 자신의 힘을 유지했지만 목소리를 잃었다"[72]고 주장한다. 그녀의 힘은, 다시 말해, 설명할 수 없고, 수수께끼처럼 되어, 더 이상은 도덕적 가르침을 명확히 표현하는 매개체가 되지 않는다. 이는 끔찍한 폭력, 변형, 및 죽음의 사건들이 고요하고 무심한 숲의 경관 속에서 일어나는 오비디우스 『변신』속의 자연에 있어서도 마찬가지이다. 이 자연의 개념은 거인의 모습, 더 구체적으로는 이탈리아 르네상스 정원의 거상에도 밀접히 관련된다.

스튜어트가 주장했듯이, 거인은 자연의 힘의 물리적 구현이다. 거인은 문명 개화 이전의 자연의 등가물이며 종종 산, 동굴, 계곡에 거주하는 것으로 상상되었다. 거인을 자연의 화신으로 특징짓는 것은 결코 이탈리아와 프랑스의 전통에만 국한된 것이 아니다. 예를 들어, 야콥 그림(Jacob Grim)은 『독일의 신화 *Deutsche Mythologie*』(1844년)에서 "거인과 타이탄은 자연의 오래된 신이다"[73]라고 주장한다. 몇 년 후 빌헬름 뮬러(Wilhelm Muller)는 거인을 "길들여지지 않은 자연의 힘의 의인화"[74]라고 묘사했다. 경관디자인의 원재료(혹은 매체)이자 소재로서, 자연은 16세기 경관디자인의 주요 주제 중의 하나이다. 하지만, 거인은 정원에 대한 설명에서 로쿠스 아모에누스로 여기고 기리는 것과는 다른 자연 개념을 의미한다. 대신 그것은, 오비디우스에서처럼, 비도덕적이고, 태연하게 파괴할 수 있으

72 Park, "Nature in Person," 71.

73 다음 자료를 참조. Broderius, *Germanic Tradition*, 2.

74 Ibid., 3.

며, 인간의 규모와 안전을 망각하는 잠재적으로 두려운 본성을 내포하고
있다.

만약 근대 초 정원의 역사가 동시대 사고 습관의 재구성을 필요로 한
다는 전제가 받아들여진다면, 잠볼로냐의 〈아펜니노〉는 (거상의 예술사적
전통 안에 그것의 위치를 인정하는 것에 더해) 이런 노선에 따른 [학문적] 반응을
촉발하는 잠재력을 발휘할 가능성이 있다. 16세기 관찰자는 아마 잠볼로
냐의 〈아펜니노〉 거상을 마주했을 때 전율을 느꼈을 것이다.[75] 자연을 의
인화한 거인의 모습은 긍정적일 수도 있고 부정적일 수도 있는, 자연 세
계에 대한 사람들의 실제 경험을 반영하는지도 모른다. 만약 거인이, 16
세기 정원의 일종의 수호신으로서, 메시지를 전한다면 이는 자연이 항상
순응적이지는 않다는 것이다.

타자적 인물로서의 거인

진정으로 오래된 민속의 거인들과 공민의 스펙터클한 행사
(Civic Pageantry)에서 검증할 수 있는 그들의 후손들은, 끔찍하고

75 베카티니의 자료에서(Beccattini, *Il sogno delprincipe*, 14) 〈아펜니노〉는 "초인간적 규모
를 지닌 무시무시한 자연의 특성"으로 묘사된다. 물론, 이와 동등하게 가능한 다른
많은 답변들이 있다. 예를 들어, 기독교적으로 읽어내면서 프란체스코 데 비에리
(Francesco de' Vieri)는 〈아펜니노〉가 신에 대항하여 일어난 모든 사람들은 멸시당
한다는 것을 보여준다고 믿었다. 다음 자료를 참조. Vieri, *Discorsi*, 26-29. 이 장에
서 나의 논의는 정원의 거대한 조각상으로서의 거인에 초점을 맞추고 있지만 (민중
적이거나 민속적인 의미에서), 나는 다른 해석이 불가능하다는 인상을 주는 것은 원치
않는다.

적대적인 타자의 표상이었으며 '우리'와 국내 문화에는 하나의 위
협적인 인물들이었다

- 월터 스티븐스[76]

오리첼라리의 폴리페무스는 근대 초기 경관디자인에 나온 독특한 생
존물이다. 프라톨리노 소재 메디치 정원 가장자리의 독창적인 장소에 놓
인 잠볼로냐의 〈아펜니노〉와는 달리, 노벨리가 조각한 이 거인은 지오반
카를로 데 메디치(Giovan Carlo de' Medici) 정원의 중심부에 설치되어 있
다. 〈키클롭스〉는 가죽부대에 든 와인을 통째로 마시는 것으로 묘사되었
는데, 이는 호머의 『오디세이』에서 그가 인사불성의 술취한 모습으로 그

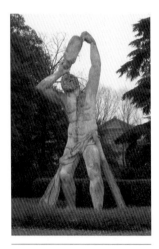

안토니오 노벨리, 〈폴리페무스〉,
1640-52. 오르티 오리첼라리, 피
렌체. 사진. 아틸라 죄르.

려졌기 때문이며, 이야기 속에서 그는 최종
오디세우스와 그의 부하들의 탈출을 돕게
된다. 외눈박이 이 식인 거인은 호머의 이
야기에서 분명 위협적인 인물이며, 이것이
노벨리의 주요 철처라고 할 때, 오르티 오
리첼라리에서도 역시 그러하다.

폴리페무스는 오비디우스의 『변신』에
서도 못지않게 사악하다. 아름다운 양치기
인 갈라테아를 향한 비뚤어진 욕망에 병든
키클롭스는 그녀의 연인인 아치스(Acis)를
바위로 죽인다. 이 두 이야기 모두에서 폴
리페무스는 "칼리반(Caliban)과 마찬가지

76 Stephens, *Giants in Those Days*, 52.

로, 일탈적인 에로티시즘과 이성을 위반하는 원초적 자연의 힘을 상징한다. 그는 또한 인류에게 닥칠지도 모르는 형이상학적인 악의 징표이기도 하다."[77]

오리첼라리의 거상은 잠볼로냐의 〈아펜니노〉 보다는 단순한 형상이다. 노벨리의 동상은 그리스-로마 신화의 나오는 악명이 높고 전적으로 악의적인 거인을 직설적으로 표현한 것이다. 하지만 폴리페무스를 정원의 중심인 특징물로서 선택한 것은 흥미롭다. 이는 키클롭스가 폭력적이고, 뒤틀어지고, 사악한 창조물이기 때문이며, 이보다 더 조화롭지 못한 주제를 생각하기란 어려울 것이다.

거인은 무질서와 불균형의 인물로 자주 등장한다. 바흐친은 근대 초 카니발 문화에서 "마을 거인"의 역할에 관심을 가졌는데, 대부분의 거인에 관한 문학에서 그들의 비율과 행위는 질서를 파괴하는 역할을 한다. 예를 들어, 일찌감치 『변신』에서 거인들은 "신들의 왕국을 공격하고 또한 산을 쌓아 하늘의 별까지 닿게 했는데"[78] 이는 궁극에는 기간토마키아와 그들의 패배를 촉발하는 파국적인 자만의 행위가 되었다. 그의 외눈, 피에 대한 갈증(호머에서), 비뚤어진 욕망(오비디우스에서)으로 폴리페무스는 명백히 자연의 질서를 모욕했다. 고대 그리스에서 남녀 모두의 적이자, 19세기 프란시스코 고야의 〈자식을 잡아먹는 사트르누스〉(1820년경)에서 가장 인상적이게 묘사된 또다른 티탄인 크로노스를 여기서 호출해 보자. 고야는 크로노스/사트루누스가 자식 중 한 명을 잡아먹는 모습을 식인 거인이나 포식하는 거인의 강렬한 이미지로 묘사한다. 이러한 예는

77 Pallister, "Giants," 296.

78 Ovid, *Metamorphoses*, 33.

이탈리아의 희극에 등장하는 거인 풀치(Pulci)와 테오필로 폴렝고(Teofilo Folengo)에서부터 팡타그뤼엘까지, 또한 조나단 스위프트 소설의 필리퍼트족(Lilliputians, 소설 속의 난쟁이 나라 주민들)에 대비되는 거인이며, 파괴적인 "소비의 야수(beast of consumption)"[79]로 변해버린 걸리버에 이르기까지 더 많이 추가될 수 있다.

노벨리의 〈폴리페무스〉는 엄밀히 말해 르네상스의 거인은 아니다. 그것은 17세기 중반에 오리첼라리를 재건하며 만들어졌기 때문이다. 그러나 집어삼키기와 식인 풍습은 르네상스 경관디자인의 중요한 주제이다. 16세기의 거대한 〈지옥의 입〉 모티프는 주제면에서 오리첼라리에 있는 〈폴리페무스〉의 선례이다. 정원에 있는 괴물과 마찬가지로 이들은 그 어느 것도 로쿠스 아모에누스의 개념과 쉽게 조화될 수 없다.

민속학과 신화에서 거인은 종종 괴물과 동일한 문화적 역할을 했으며, 이 둘은 모두 종종 비정상적이고, 기괴하며, 도덕 밖의 외부자로 개념화되었다. 제니스 L. 팔리스터(Janis L. Pallister)는 일반적으로 거인들은, 예를 들어, 헤라클레스와 안타에우스의 기간토마키아와 같이, "어떤 고결한 '영웅' 측이 발산하는 초인에 버금가는 어떤 힘이나 엄청난 통찰력에 억눌려, 대부분 궁극적으로는 악한 힘의 범주에 포섭되고 마는 신화적 괴물들이다"[80]라고 주장한다. 이 괴물이 "법적-생물학의 영역"이라 푸코가 부르는 것의 필연적인 의제라면, 거인의 과도한 크기와 힘은 잠재적으로 그를 타자성의 결정적인 인물로 만든다.[81] 물론 거인은 이보다 더 복잡하다.

79 스튜어트의 말로서, 그녀의 다음 자료를 참조. *On Longing*, 86.

80 Pallister, "Giants," 294.

81 Foucault, *Abnormal*, 55-56.

그의 신체적 크기는, 안타에우스나 골리앗 보다는 헤라클레스나 성 크리스토퍼(St. Christopher)처럼, 부패나 비도덕적인 비열함보다는 인물의 용기나 강인함을 의미할 수도 있기 때문이다.

제프리 제롬 코헨(Jeffrey Jerome Cohen)은 거인이 하이브리드의 인물이며, 근대 초 기형학 및 의학 논문에서 다뤄진 괴물의 특징 중 일부를 보여준다고 주장한다. 그는 중세의 거인("근본적인 괴물")을 영국 앵글로 색슨의 괴물에 연결하면서, 이 괴물들이 "그 문화권 자아의 깊은 곳에 은닉한 환원 불가능한 차이, 즉 정체성의 구축 문제에 대한 일종의 문화적 약어가 되었다"[82]고 말한다. 이러한 논의에 우리는 익숙하다. 즉, 거인은 괴물과 마찬가지로, 사회문화적 또는 생리적 규범에 대한 완전한 대척점으로서의 "타자(other)"가 되어 극도로 혐오되거나 배제된다. 정체성의 구축에는, 다른 말로 하자면, 거인이나 괴물의 표상이 필요하다는 것이다. 코헨에게 괴물과 거인은 지속적으로 우리와 함께하며, 실제로 우리의 본질적인 부분이다. 이는 "배제에 기초한 의미는 그것이 추방하는 것의 지속적인 존재(죽음 속에 존재해야 함)에 의존하기 때문이다."[83] 리차드 번하이머(Richard Bernheimer)는 중세의 "야생적 인간(Wild-man)"에 대해 유사한 이론을 제안했지만, 코헨의 입장은 캉길렘과 푸코의 연구에서 등장한 괴물성의 개념을 가장 가깝게 상기시킨다.[84]

그러나, 캉길렘에 있어서 거인은 괴물로 분류될 수 없다. 그의 견해에

82 Cohen, *Of Giants*, xvii and 5.

83 Ibid., 21.

84 사회적이고 개인적인 정체성의 구축을 위해선 야생적 인간(wild-man)이 필요하다는 견해에 대해선 다음 자료를 참조. Bernheimer, *Wild Men*. 코헨은 번하이머의 연구에서 영향받았음을 『거인 *Of Giants*』 (xv.)에서 인정한다.

따르면 거대한 인간은 괴물보다는 결국 사람이기 때문이다.[85] 캉길렘에 따르면, "우리는 바위가 거대하다고 말할 수는 있지만, 산이 쥐를 낳을 수도 있다는 신화적 담론의 세계를 제외하고는, 그것이 괴물 같다고 말할 수는 없다."[86] 이 점은 산이지만 괴물로 설득력 있게 해석할 수는 없는 잠볼로냐의 〈아펜니노〉에 분명히 적용된다. 근대 초의 거인을 타자의 표상으로 읽어내려는 스티븐스의 해석도 이와 마찬가지로 르네상스 정원의 의인화된 거상에 쉽게 적용되지 않는 것처럼 보인다. 거대한 몸의 파편일지도 모르는 〈지옥의 입〉 모티프는 분명, 노벨리의 〈폴리페무스〉와 마찬가지로, 적대적인 것이지만 〈아펜니노〉의 이미지는 다시말하지만 이 노선에 따라 일직선적으로 읽어낼 수 없다.

오리첼라리의 〈폴리페무스〉나 카스텔로의 〈안타에우스〉 인물과 같이 잘 알려진 신화 속의 거인을 제외하면, 근대 초 정원의 거인들은 주위 환경이나 보는 사람들에게 완전한 타인(other)이 아니다. 그것은 오히려 자연의 재현 또는 의인화일 뿐만 아니라, 인간의 형상을 확대 적용하였다고 인식하게 하는 그런 존재이다. 정원에서 전설적인 거인들의 모습은 캉길렘의 깨달음처럼 괴물과 동일한 문화적 역할을 수행하지 않는다. 〈아펜니노〉는 규모가 비정상일 수 있지만 해부학적 구조가 별나거나 문제가 되는 점은 없다. 하피와 달리 거인은 근본적으로 자연의 표상이다. 앙브루아즈 파레의 말처럼, 하피의 경우 결합적 또는 혼합적 해부학과 부정적인 상징성으로 인해 비-자연적이거나 자연의 "외부(Outside)"가 된 인물

85 Canguilhem, "Monstrosity," 187-88. 캉길렘의 관점은 바흐친이 그로테스크 리얼리즘에서 "몸의 모든 것은 웅장하고, 과장되고, 측정할 수 없는 것이 된다"(Bakhtin, Rabelais, 19)라고 주장한 것을 상기시킨다.

86 Canguilhem, "Monstrosity", 187.

이다. 자연과 예술의 협업으로(질서의 부과라기 보다는 계시) 생각되었던 르네상스 경관디자인의 맥락에서, 거인은 하피와 같은 방식으로 이해되지는 않았을 것이다. 거인은 괴물과 대조적으로 자연의 법칙을 위배하지 않는다. 거인은 자연의 아바타이기 때문이다.[87]

정원에서의 거인은 고대 조각 양식을 의도적으로 부활하는 일 이외에도 두 가지 주요 기능을 수행한다. 첫째, 그리고 아마도 가장 중요한 것은, 르네상스 디자이너들 중 한 명에게 자연(그 지역의 지형과 자연 세계의 광대한 규모와 장엄함)을 재현하는 주요한 수단을 제공했다는 것이다. 거인의 불균형한 크기는 인간 주체와 비교되는 자연 자체의 불균형한 크기를 재현한다. 결과적으로 정원의 거인은 단테의 "인페르노(지옥 편)"[88] 속의 거인과 마찬가지로 유사-숭고 또는 중단된 숭고를 불러일으킬 수 있는 능력을 갖고 있다. 거인은 적어도 자연이 친절할 수도 또 잔혹할 수도 있다는 농경 사회에 친숙한 현실을 암시한다.

둘째, 거인의 모습은 정원의 그로테스크 리얼리즘, 즉 바흐친이 논한 '격하의 운동'에 상당히 기여한다. 대부분의 전통에서 거인은 엄청난 식욕을 갖고 있고 방대한 양을 섭취할 수 있는 것으로 간주된다. 이러한 삼키고 [소화기관으로] 감싸는 능력은 그로테스크의 독특한 특성일 뿐만 아니라, 자연의 파괴적 잠재력에 대한 고대의 두려움과도 연결되어 있다. 예를 들어, 팡타그뤼엘의 식욕은 통제가 불가능하다. 오르시니의 〈지옥

87 그리스-로마의 '기간스(gigans)'는 '땅과 거인'을 의미하는 산스크리트어 'go-jan'에서 유래했다는 것에 주목하라. 다시 말해, 거인은 항상 경관과 밀접하게 연결되어 있었다. 다음 자료를 참조, Pallister, "Giants," 302.

88 단테의 "인페르노(지옥편)" 거인들에 대해선 다음 자료를 참조. Stoppino, "Error Left Me." 더불어 결론 부분에 있는 단테의 거인들과 숭고함에 관한 나의 설명을 참조.

의 입〉은 이 탐식의 주제를 전형적으로 보여준다.

결론적으로, 거인의 조각은 르네상스 경관에 있어서 자연의 거주자이다. 두 범주의 틈새를 점유한다는 점에서 그것은 정원의 제3의 본성과 일종의 유사체이다. 스튜어트는 다음과 같이 쓰고 있다. "거대한 것은 환경에 대한 설명이 되고, 자연과 인간 간의 인터페이스에 대한 표상이 된다." 이것이 정원 내에서 거인이 갖는 주요 의미이다. 즉, 그것은 비도덕적 자연의 활유법적(prospopeic) 화신이다. 비록 정원의 거인이, 스티븐스가 문학과 신화에 나타난 거인의 공통의 특징이라 주장하는 그 적대적인 타자의 모습은 아닐지라도, 그의 존재는 정원이 로쿠스 아모에누스라는 개념에는 거의 기여하지 않는다. 사실, 거인은 자연의 두 가지 상반된 얼굴, 즉 순종적이고 창의적인 얼굴과 금지하고 파괴적인 얼굴을 구현한다. 따라서 다른 어떤 단일한 비유적 유형보다도 어쩌면 더 거인은 르네상스 경관 디자인의 중요한 특징인 즐거움과 두려움 사이의 극적인 이중성을 표현하는지도 모른다.[89]

89 브뤼농에 따르면, 〈아펜니노〉는 "로쿠스 호리두스의 의인화된 이미지"의 전형일 수 있다. Brunon, ≪Les mouvements de l'ame,≫ 123.

"살아 있는 돌 안의 죽은 돌"

사크로 보스코

더 이상 어리석은 변덕이 당신을 외면하지 않는다면,

당신은 (나는 압니다만) 괴물과 거인을 이기게 될 것이다.

- 토르콰토 타소, 『해방된 예루살렘』

보마르초의 사크로 보스코는 역사적인 정원의 연구를 수반하는 해석의 어려움을 말하는 구체적인 사례이다. 역사가를 안내할 문서 자료가 거의 없다는 점에선 17세기 초 하이델베르크에 조성된 호르투스 팔라티누스(Hortus Palatinus, 1613년-1619년)[1]의 사례와 다를 바가 없다. 20세기에 이르기까지 사크로 보스코에 대한 문답의 기록이 거의 전무하다는 사실은 (피에르프란체스코 "비치노" 오르시니가 자신의 편지에 담은 정원에 관한 암시를 제외하고는[2]) 상황을 더욱 심각하게 만들었다. 16세기 이후 살아남은 자료들

1 역주) 호르투스 팔라티누스(Hortus Palatinus)(1613-1619). 살로몬 드 카우스(Salomon de Cause)가 디자인을 맡은 하이델베르크 성 안의 정원을 말한다.

2 이 편지는 이것은 오르시니 스스로가 자기 정원의 주요 관람객이었다는 사실을 어느 정도 말해준다. 그의 편지들은 독일 미술사학자 브레데캠프(Horst Bredkamp)가 저술한 다음 책에 온전히 기록되어 있다. Bredkamp, *Vincino Orsini*. 보마르초의 결

이 자료들이 있고 그것 자체로 가치는 있지만, 문제는 그 자료들이 구체적이거나 특별한 정보를 거의 제공하지는 않는다는 것이다.

이 시기에 관해 부족한 정보가 낳은 결과물 중의 하나는 학자들이 사크로 보스코를, 살로몬 드 카우스가 설계한 호르투스 팔라티누스를 두고 그랬던 것처럼, 자신들이 심취한 것을 그대로 투영하는 백색 서판(tabula rasa)처럼 사용했다는 것이다.[3] 연구의 일부는 사크로 보스코를 '비이성적'이거나 일관성 없는 정원으로 규정하고, 이러한 정의상 어떤 의미를 지닌 것으로서 해석할 수 없다고 선언했다.[4] 다른 일부는 동시대 문학에 몰두하면서 텍스트를 통해 확인할 수 있는 요소들이 정원의 도상학을 명료히 하고 또한 설명한다고 믿었다.[5] 또 다른 무리는 사크로 보스코가 오르시니 삶의 중요한 사건들과 심리상태를 알레고리로 만든 자

정적인 부침과 문서에 관해선 다음을 참조. Fromel, *Fortuna critica*. 다음 자료도 오르시니의 편지를 인용하지만 출처를 밝히지는 않는다. Theurillat, *Mystères*.

3 이 현상에 관한 논의는 나[저자]의 책 『모델로서의 자연 *Nature as Model*』, 7-32을 참조. 두 정원은 얀 반 에이크의 〈아르놀피니의 이중 초상(Arnolfini Double Portrait)〉, 조르조네의 〈폭풍(The Tempest)〉, 디에고 벨라스케스의 〈라스 메니나스(Las Meninas)〉와 같은 화가들의 그림과 공통점이 있다. 특히 〈폭풍〉은 의미를 파악하기가 어렵다는 것이 이미 입증되었고, 학자들은 현재까지 발견되지 않은 텍스트가 그 의미를 파악하는데 열쇠가 될 것이란 전제에 시달렸다.

4 다음 자료를 참조. Fasolo, "Analisi stilistica". Bruschi, "Problema storico". Platt, "Il Sacro Bosco". Bélanger, *Bomarzo*.

5 다음 자료를 참조. Calvesi, "Il Sacro Bosco". 그는 베르나르도 타소의 시 『플로리단테 *Floridante*』를 읽을 것을 제안한다. 또한 『힙네로토마키아 폴리필리』를 위해서는 다음을 참조. Kretzulesco-Quaranta, *Incantesimo*. 타소의 『해방된 예루살렘』을 위해선 다음을 참조. Zander, "Gli elementi". 그리고 사크로 보스코의 면밀한 파악을 위해서는 다음 자료를 읽을 것을 제안한다. Darnall and Weil, "Il Sacro Bosco". 후자는 사크로 보스코의 거의 모든 단계와 주제들을 아리스토의 『광란의 오를란도』에 연결해 놓았다.

서전적인 진술이며, 심지어는 영혼의 전투(psychomachia, 프시코마키아)[6]
라고 주장했다.[7] 여전히 다른 사람들은 정원의 특정한 주제들을 설명하
고자 노력하였고, 그 중에서는 정원을 '에트루리아적인' 요소에 연결시
킨 연구가 가장 생산적인 결과를 가져다 주었다.[8] 밀봉되고, 연금술적이
고, 점성술적이고, 여러 문화가 섞이고, 에피쿠로스적인 주제들도 밝혀
졌다.[9] 비록 조작되긴 했지만, 비테르보의 지역학자인 안니우스에 의해
엄청나게 대중화된 고졸기 알토 라치오(Alto Lazio)의 '지역사' 영향, 그
리고 철학자 프란체스코 파트리치[10]의 '경탄(meraviglia/wonderment)' 이
론도 해석에 도움이 될 가능한 문맥으로서 제안되었다.[11] 그러나 사크로

6 역주) 고대 그리스의 프루덴티우스(Prudentius)가 쓴 시의 제목에서 나온 용어이다.
Psukhē(spirit) + *makhē* (battle) 두 단어가 합쳐져 '영혼의 전투, 충돌, 갈등(conflict/
battle of the soul)'이란 뜻을 갖는다.

7 사크로 보스코가 영혼의 전투(psychomachia)를 표현한다는 생각에 관해선 다음 자료
들을 참조. Henneberg, "Bomarzo", Sheeler, *Garden at Bomarzo*("이를 통해 비치노는
세상의 즐거움에 대한 그의 몰두와 신의 사랑을 성취하려는 그의 열망을 표현한다"). 또한 다음
자료를 참조. Darnall and Weil, "Il Sacro Bosco", 10.

8 다음 자료들을 참조. Bacino, "La valle", Oleson, "A Reproduction of an Etruscan
Tomb", Coty, "A Dream of Etruria". 코티의 연구는 최근에 나온 것 중에서 가장
흥미롭다. 그럼에도 불구하고, 오르시니는 서신에서 에트루리아의 미술이나 그 문
명에 대해선 언급하지 않는다는 점에 주목하라.

9 문장에서 언급한 네 가지 주제에 관해선 다음 자료를 참조. Bredekamp, *Vicino
Orsini*. 오르시니의 에피쿠로스적 쾌락주의에 관해선 다음 자료를 참조. Jensen,
"Lucubratiunculae".

10 역주) 프란체스코 파트리치(Francesco Patrizi, 1529~1597). 16세기 이탈리아를 대표하
는 철학자들 중 한 사람.

11 사크로 보스코에 관련된 비테르보의 안니우스에 대해선 다음 두 자료를 참조.
Dotson, "Shapes of Time", 213-16, Coty, "A Dream of Etruria". 파트리치에 관
해선 다음 자료를 참조. Belanger, *Bomarzo*. 벨랑제는 또한 보마르초 정원에는 일
관된 의미가 없으며, 오히려 개별 '독자(reader)'가 정원을 마주할 때 특별한 의미가

보스코의 의미에 대해선 아직도 합의된 부분이 거의, 또는 전혀 없다.[12] 이 불일치는 정원의 현장(site)과 같은 기본적인 사실을 다루는 일에 있어서도 일어난다. 예를 들어, 학자들 간에는 사크로 보스코 입구의 원래 위치에 대해 오랜 논쟁이 있어왔고, 이 일은 결국 정원을 하나의 내러티브로 해석하려는 모든 시도에 영향을 미쳤다. 대부분의 저자는 그 입구가 〈카사 펜덴테(Casa Pendente, 경사진 집)〉에 가까운 숲의 북쪽 끝에 있었다고 주장한다.[13] 그러나 마가레타 J. 다날(Margaretta J. Darnall)과 마크 S. 베일(Mark S. Weil)은 그 입구가, 댐과 호수가 있었던 것으로 확인된 곳에 근접한, 숲 남쪽의 다리 지점에 있었다고 보고 있다.[14] 이들의 해석에 따르면, 정원의 주요 주제들 중에서 방문객이 첫 번째로 마주하게 되는 것은

생겨난다고 주장한다. 이러한 해석은 그가 개별 독자의 반응을 중시하는 포스트모더니즘 이론에서 명확히 동기를 얻었음을 보여준다.

12 정원디자이너와 조각상을 제작한 예술가에 대한 합의도 거의 없다. 정원의 개념을 마련한 것은 피로 리고리오, 자코포 상갈로(Jacopo Sangallo), 오르시니 본인 중 누구인가? 거대한 조각품들은 야포코 델 두카(Jacopo del Duca), 바로톨로메오 암만나티, 라파엘로 다 몬테루포(Raffaello da Montelupo), 시모네 모스키노(Simone Moschino), 또는 터키의 전쟁 포로 중 누구의 작품인가? 이 모든 이름이 거론되었지만 그 어느 것으로도 합의가 이뤄지지 않았다.

13 예를 들어 다음의 자료들을 참조. Bury, "Review Essay", 223, Quartermaine, "Vicino Orsini's Garden", 74. Coty, "A Dream of Etruria", 4, n. 코티의 자료는 다음과 같이 주장한다. "만약 비키노 오르시니의 방문객이 보스코에 머물기 위해 [언덕 위에 자리한] 궁전에서 내려왔다는 가정 하에 그것을 [입구의 원위치] 추정하자면, 보스코의 남동쪽 끝이 입구로는 가장 적합해 보인다. 빌라 데스테의 경우처럼 궁전으로 가기 위해 정원 구내를 가로질러 언덕을 오르는 것보다는, 그것이 낫기 때문이다. 따라서 그것이 입구로는 타당한 위치이다."

14 베리(Bury)는 그의 "보마르초의 평판(Reputation of Bomarzo)"에서 보마르초에 인공호수가 존재했다는 것을 최초로 추정했다. 그리고 브레데캄프는 이 추정을 그가 [자료를 통해] 재구성한 부지 계획에 포함시켰다. *Vicino Orsini*, 392-93를 참조.

거대한 크기의 〈싸우는 거인들〉이
된다. 이러한 추정은 보마르초가
단테의 『신곡 Divine Comedy』이 지
닌 구조, 즉 "신성한 사랑의 신전으
로 올라가기 전에 거짓 낙원으로
통하는 좁은 내리막길"[15]을 복제했
다는 그들의 주요 가설을 반영한
다. 서있는 거인은 오를란도로 확
인되었고 아리오스토의 설명에 따
르면, 오르시니 자신 또한 그랬다
고 추정되듯이, 그는 지상의 사랑
에 미쳐버렸다. 오를란도가 나무
꾼을 찢어 놓는 모습(『광란의 오를
란도』송가 19편)은 정원의 설계에서

〈싸우는 거인들〉, 사크로 보스코, 보마르초,
사진. 루크 모건.

그것이 표현된 단계가 곧 지상의 쾌락과 고통이 공존하는 장소라는 것을
보여주며 그곳에선, 다날과 베일이 썼듯이, "인간의 동물적 본성이 즉각
적으로 나타난다."[16]

그러나 만약 입구가 숲의 반대편 끝에 있었다면, 방문자를 맞이할 첫
번째 주요 기념물은 (두 스핑크스를 지나 나오는) 〈카사 펜덴테〉가 되었을 것
이며, 이는 오르시니의 친구이자 이웃인 크리스토포로 마드루초 추기경

15 Darnall and Weil, "II Sacro Bosco," 5.

16 Ibid., 11.

에게 헌정되었다.[17] 〈카사 펜덴테〉의 의미는 〈오를란도와 나무꾼〉 무리의 것과는 완전히 다르다. 다날과 베일에 따르면, 그 집은 "비치노[오르시니]의 비이성적 욕망에 대한 치료법"을 제공하며, 그 치료법은 집에 새겨진 명판인 "고요해진 영혼은 현명한 행동방식을 낳는다"에서 제시된다.[18] 그 치료법이란 명상이다.

다날과 웨일의 가설에선, 정원의 내러티브 구조에 따라 입구가 〈오를란도와 나무꾼〉 무리 근처에 있어야만 한다. 정원의 여행은 더 낮은 곳, 더 금수 같은 영역에서 시작하여 신의 은총을 받는 상태에 도달함을 상징하는 템피에토로 향하며, 방문의 목적이 템피에토에 있는 이상, 논리적으로 여정은 반대 방향으로는 진행될 수 없다. 〈카사 펜덴테〉는 방문자를 깨우침의 상태로 인도하는, 하나의 전환점이다.

따라서 많은 부분이 입구의 위치에 따라 달라진다. 다날과 베일의 해석에선 그러나 그 위치가, 사크로 보스코가 서술적인 구조를 '갖고 있다'는 하나의 선험적 가정에 훨씬 많이 의존하고 있다. 즉, 다날과 베일에게 있어서 "'사르코 보스코'의 방문 여정"[19]은 선형적이고, 전진하는 방식으로 진행되며, 아리오스토의 시에 등장하는 오를란도 본인의 여정에 매우

17 명문에선 다음과 같은 문장을 읽을 수 있다. "CRIST MADRVTIO/PRINCIPI TRIDENTINO/DICATVM." 다음 자료를 참조. Frommel, ed., *Bomarzo*, 333. 역주) 〈카사 펜덴테〉 외벽에는 두 개의 명문이 새겨져 있는데, 앞의 문장은 그 중 하나이다.

18 Darnall and Weill, "Il Sacro Bosco," 37. 명문은 다음 자료를 참조. Frommel, *Bomarzo*, 333. "ANIMVS / QVIESCENDO /FIT PRVDENTIOR / ERGO." 역주) 〈카사 펜덴테〉 외벽에 새겨진 두 번째 문장이다.

19 역주) 다닐과 베일이 공저한 1980년대 논문을 가리킴. "III. The itinerary of the 'Sacro Bosco'"(1984). *The Journal of Garden History*, 4 (1), 11-72.

긴밀한 기반을 두고 있다. 이들의 독해는 인상이 깊을 정도로 박식하지만, 해석의 신뢰성을 높이고자 아리오스토 텍스트와의 관계성을 확고하게 고수한다. 다날과 베일은 다양한 문학적 자료를 출처로서 언급하지만, 결국 이들은 『광란의 오를란도』를 정원에 관한 심상과 상징성의 단일한 기원으로 설립하고자 애쓴다. 결과적으로 이들의 독해는, 특정 유형의 정원 역사에 대한 '내러티브 기대(the narrative expectation)'를 보여주는 대표적 예가 되겠으며, 제2차 세계대전 이후 특히 영어권 미술사에서 발전한 '도상학적' 해석과 매우 유사하다.[20]

다날과 베일의 접근은, 에르빈 파노프스키의 방법론을 채택한 많은 미술사학자들처럼, 작품을 해석하는데 있어서의 특권을 암묵적으로 예술 작품보다 텍스트에 부여한다. 그것 배후에 있는 가정은 본질적으로 헤겔 철학의 것과 같다. 즉, 문학의 텍스트는 철학의 명제와 마찬가지로, 예술 작품(정원을 포함한) 생성의 근원이란 것이다. 그러므로 사크로 보스코의 존재와 의미는 오르시니가 아리오스토를 읽고, 자신을 오를란도와 동일시한 데서 찾아진다. 이것은 정원을 도해(illustration) [즉 문학의 명시를 돕는 보조적인 이미지 또는 실례]로 축소시키는 역효과를 낳는다. 더 심각하게는 정원으로 하여금, 문자나 그림이 아닌, 정원이게끔 만드는 모든 것을 배제시킨다는 것이다. 이러한 상황에서 해석은 "단순한 암호의 해독 기술"[21]에 지나지 않을 위험이 있다.

제1장에서 논한 바와 같이, 역사적인 정원의 내러티브적인 암시 또는

20 도상학에 대한 두 가지 중요한 설명으로는 다음을 참조. Cassidy, ed., *Iconography, and Holly*, Panofsky.

21 "Une technique isolée de déchiffrement(고립된 암호 해독 기술)." Zerner, "L'art," 188.

토포이(topoi, 장소들)는 방문객 스스로의 결정을 요청하고 그들에게 그러한 결정권을 부여하는 불안정하고 다감각적 환경의 정원이 소유한 지위보다, 덜 중요할 수 있다. 결과적으로, 정원을 수용하는 방식은 주관적이고, 색다르고, 경향이 있고, 부분적이고, 까치와도 같고,[22] 틀릴 수 있고, 편향된 것으로 생각되어야 할 것이다. 정원의 경험은 '독서'보다는 '여기저기 둘러보기(훑어보기)'에 비유하는 것이 더 정확할 수 있다. 실제로 정원이 헤테로픽(heteropic) 공간이라면, 우리는 그곳의 불일치를 수용하고 또 이를 진정 고취하는 곳으로 이해해야 한다.

사크로 보스코의 현장이 지닌 물리적 현실은 방문객에게 필연적인 지지를 요구하는 선형적인 내러티브의 존재에 또한 저항한다. 거대한 조각상의 대부분이 '현지 암석(living rock)'[23]을 깎아 만들었다는 사실은, 경관이 가질 자신만의 형세와 디자인에 대해 우연적이고 적층적인(additive) 방식으로 접근했다는 것을 암시한다. 본래의 위치에서 일부 암석은 다른 암석보다 특정한 디자인에 더 적합했을 것이다. 예를 들어 〈오를란도와 나무꾼〉의 무리는 개념 잡는 일과 그 실행을 위해 특정한 규모와 크기가 필요했을 것이다. 다시 말해, 사크로 보스코의 조각상들은 아리오스토가 쓴 텍스트의 순차적인 내러티브에 부합하도록 주의 깊게 구성되었다기 보다는, 단순히 그곳의 사용 가능한 재료들을 기반으로 조각되었을 가능성이 크다. 다시 말해서, 미리 정해진 내러티브의 프로그램보다는 주로

22 역주) 수다쟁이, 쓸데없는 잡동사니를 수집하는 사람.

23 역주) Living rock. 본문에서 '현지 또는 지역 암석' 혹은, 문자 그대로 '살아있는 바위' 두 개의 의미를 모두 갖는다. 전자의 경우, 그 지역 또는 현지(현장)의 제자리에서 생겨난 단단한 돌, 암석, 암벽을 지시한다. 그러나 본문에서 living rock은 그야말로 살아있는 바위의 의미를 지시할 때가 있다. 따라서 논의에 맞춰, 맥락에 따라, '현지 암석' 또는 '살아있는 바위'로 번역한다.

그 터(또는 현장)가 인물들의 위치를 결정한 셈이다(단, 이는 사크로 보스코에서 『광란의 오를란도』에 관한 암시가 없다는 것을 의미하지는 않는다).

그 현장의 또 다른 일반적인 특징에 대해서는 논할 만한 가치가 있다. 논란의 여지는 있지만, 사크로 보스코는 유형학적인 관점에서 볼 때 실제로는 정원이 아니다. 오히려 그것은 숲(wood)이다.[24] (사크로 보스코란 이름은 지스터스[xystus. 정원 안의 긴 보도 또는 산책길]의 한쪽 벽면에 새겨진 다음과 같은 명문에서 따온 것이다. "이전 세상이 존경했던 멤피스와 다른 모든 경이로움을, 오직 그 자신일 뿐 다른 어떤 것도 닮지 않은 '신성한 숲'에 양보하라."[25]) 보다 관습적인 '이탈리아식' 정원이 위쪽의 오르시니 궁전에서 사크로 보스코로 내려가는 언덕의 비탈면에 조성되어 있었다는 가설도 제시되었다.[26] 만약 그렇다면, 이 숲[사크로 보스코]은 한때 정원에 이웃했던 보스코 (또는 더 소규모의 숲 보스케토(boschetto))로 이해되어야 할 것이고, 아마도 바냐이아에 위치한 빌라 란테의 보스코와 다르지 않았을 것이다. 그러나, 현대에 이러한 배치에 대한 증거는 없다.[27] 명문은 사크로 보스코를 "오직 그 자신"

24 역주) 사크로 보스코(sacro bosco)는 이탈리아어로 (소규모 삼림 규모의) '신성한 숲'을 뜻한다.

25 "CEDAN ET MEMPHI E OGNI ALTRA MARAVIGLIA / CH HEBBE GIA L MONDO IN PREGIO AL SACRO BOSCHO CHE SOL SE STESSO ET NVLL ALTRO SOMIGLIA." 다음 자료에 기록되어 있다. Frommel, ed., *Bomarzo*, 333.

26 예를 들어 다음 책을 참조. Coffin, *Gardens and Gardening*, 106. "항공에서 촬영한 사진들은 마을과 사크로 보스코 사이의 경작지 구역이 어느 시기인가 정식 정원으로 조직되었을 가능성도 시사한다." 더불어 다음 자료를 참조. Bruschi, "Eabitato di Bomarzo", fig. 5.

27 데이비드 R. 코핀은 다음과 같이 지적한다. "16세기 그 어느 문헌에서도 언급이 없다는 것을 고려하면, 이 정식 정원은 17세기 혹은 그 이후에 란테 가문이 추가했을 가능성이 높다." Coffin, *Gardens and Gardening*, 106.

일 뿐 "다른 어떤 것"도 닮지 않은 것으로 묘사하였고[28], 이는 또한 이 숲이 의미를 조달받을 수 있는 더 큰 복합체의 일부가 아니라 자족적인 실체로서 구상되었음을 시사한다.

만약 사크로 보스코를 정원이 아닌 숲으로 접근하게 된다면, 그것은 본질적으로 신성한 숲에 관한 문학적 전통에 속하는 것으로 볼 수 있다.[29] 베르길리우스(*Aeneid* VIII, 342-58)가 묘사한 로마의 신성한 숲은 사크로 보스코의 영감의 원천이 될 수 있다는 점이 확인되었다. 그러나, 그 외에도 많은 다른 경쟁자들이 있다.[30] 예를 들어, "지옥"편 도입부에서[31] 단테가 길을 잃은 '원시'림, 콜론나의 『힙네로토마키아 폴리필리』[32]에서 주인공 폴리필로를 '공포에 인해 무기력해지게' 만든 '깊고 어두운 숲', 야코포 산나차로(Jacopo Sannazaro)의 『아르카디아 *Arcadia*』 제10장에 등장하는

28 또한 정원 안의 산책길(xystus)이 기하학적인 구획과 함께 배치되었을 가능성에 주목하라. 이는 정원과 숲이 (그것보다 더) 흔하게 병치되었을 수 있음을 암시한다.

29 르네상스 시대의 신성한 나무에 관한 생각에 관해서는 브루농의 의미 있는 연구를 참조. "Du jardin comme paysage sacral(신성화한 경관인 정원에 관하여)".

30 예를 들어 다음 자료를 참조. Coffin, *Gardens and Gardening*, 120-21.

31 역주) 단테의 『신곡 *La divina commedia*』에 담긴 "인페르노(*Inferno*, 지옥)"편을 말한다. 종말에 대한 다양한 예언(인구 과밀, 흑사병 등)이 담겨 있다.

32 역주) 15세기의 이탈리아 소설 『힙네로토마키아 폴리필리』(1499년 첫 출판)를 말하며 저자는 도미니크 수도회의 수도사인 프란체스코 콜론나(Francesco Colonna, 1433-1527)이다. 최근에서야 최초의 영문판 완역본이 출판되었다(*Hypnerotomachia Poliphili: The Strife of Love in a Dream*, Thames & Hudson, 1999). '힙네로토마키아'는 고대 그리스어로서 수면상태 또는 잠(hypnos), 사랑(eros), 투쟁, 분투(maché)가 결합된 합성어이며 따라서 번역어를 찾기가 쉽지 않다. 이 소설에는 신화, 고대의 유적, 동·식물학, 정원 등에 대한 당대의 지식이 종합적으로 담겨 있으며, 또한 다양한 도판을 동반한다. 소설은 주인공인 폴리필로(Poliphilo)가 꿈 속에서 사모하는 님프 폴리아를 찾는 사랑의 여정을 다루며, 이러한 내러티브는 근대 유럽 정원디자인의 공간 구성에 영향을 미친다.

'신성한 나무'에 관한 설명 등이 그러하다.[33] 사크로 보스코에서 문학으로 즉, 영향력이 반대 방향으로 작용했다고 제시하는 사례도 있다.『해방된 예루살렘』(18송가)(1581)의 경우가 그러한데, 마우리치오 칼베시(Maurizio Calvesi)와 요세핀 폰 헤네베르크(Josephine von Henneberg)는 마법에 걸린 나무를 묘사하는 부분을 두고, 저자인 토르콰토 타소가 아버지 베르나르도와 함께 보마르초를 방문했던 것에서 영감을 얻었을 것이라고 주장했다.[34]

깊고 어두운 숲은 여러 측면에서 미개척지 또는 야생적 경관(16세기 용어로 '첫 번째 자연')과 마찬가지로 종종, 문학에서뿐만 아니라 삶에서도, 두려움을 불러일으켰다. 바르톨로메오 타에조의 [매우 드문 정원 이론서인] 『라 빌라 *La Villa*』(1559년)에서 예를 들어, 비타우로는 빌라의 정원들이 도시에 있는 그에 상응하는 정원들보다 "훨씬 더 큰 기쁨을 자아낸다"고 주장하였다. 이는 "그것과 반대된 것[야생]과의 친밀성 때문이다. 빌라 정원에서 종종 사람들은 위협적인 산, 뱀의 소굴, 어두운 동굴, 무시무시한 절벽, 기이하고 험준한 바위, 가파른 절벽, 무너진 바위, 은자들의 오두막, 험한 바위들, 황량한 고산의 초목지, 그리고 이와 유사한 것들을 보게 되는데, 이것들은 공포 없이는 거의 바라볼 수는 없지만, 그럼에도 불구하고 그들은 빌라가 주는 기쁨과 행복을 완전하게 만든다."[35] 에르베 브뤼농

33　문헌에 나오는 신성한 나무의 전통에 관해선 그에 관한 개요를 담은 다음 자료를 참조. Bredekamp, *Vicino Orsini*, 98-99. 브레데캄프는 산나차로의 특별한 중요성을 강조한다.

34　다음의 두 자료를 참조. Calvesi, "Il Sacro Bosco," 373S. Henneberg, "Bomarzo", 10.

35　"Per la vicinanza del lor contrario; percio che spesse volte in villa si veggono minacciosi monti, tanne da serpi, oscure caverne, horride balze, strain

은 16세기 후반에 이런 종류의 무서운 경관이 정원 외부의 것으로 안전하게 남아 있기보다는, 정원 내부로 통합된다고 주장했다.[36] 예를 들어, 프라톨리노에 있는 잠볼로냐의 아펜니노 거인상은 위협적인 산악의 경관[아펜니노 산맥]이 의인화되어 빌라 정원 내부에 자리잡은 것으로 해석될 수 있다.

사크로 보스코는 타에조가 언급한 요소 중 몇 가지를 포함하고 있다. '제3의 자연'을 대변하는 관습적인 기하학적 정원이 부재한 덕에, 사크로 보스코는 길들여지지 않은 자연의 외부적인 위협과 대조를 이루지 않는다. 게다가, 자연의 야생성에 대한 참조는, 프라톨리노에서와 같은 가르강튀아류의 것이라 해도, 하나의 모티프로는 국한되지 않는다. 숲으로서 보마르초의 경관은, 전적으로는 아니더라도, 문자 그대로, 타에조가 묘사한 "어두운 동굴, 무시무시한 절벽"과 "이상하고 험준한 바위들"로 이루어져 있다.

타소의 시에서처럼, 사크로 보스코의 심상을 지배하는 것은 '괴물과

greppi, dirupati bricchi, rovinati sassi, alberghi d'heremiti, aspre roccie, alpestri diserti, & cose simili, le quali, quantunque senza horror rare volte riguardar si possano; nondimeno piu compiuta rendono la gioia & felicità della villa." 번역은 다음 출처를 따름. Taegio, *La Villa*, 214-15.

36 "그러나 매너리즘적인 정원은 주변 풍경과의 대조에 만족하지 않고, 야생 세계의 표현을 정원의 담 안쪽으로 통합시킨다. 프라톨리노의 중심부, 숲이 우거진 산으로 둘러싸인 부지에, 잠볼로냐가 조각한 아펜니노의 거인상은 [그것이 놓인] 인공 언덕(17세기에 파괴됨)에 기대어 있는 야생의 자연을 구현한다. 거인은 바위들로 뒤덮여 있고 급류가 분출하는 쪽의 땅을 누르고 있다. 즉, 요컨대, 그것은 로쿠스 호리두스의 의인화된 이미지를 제공하며, 로쿠스 아모에누스에 상응하는 초지(prato)로 분리된 궁전을 마주하고 있다." Brunon, "Les mouvements de l'âme", 123.

거인'이다.[37] 예를 들어, 하피가 그러하다. 이 하이브리드한 인물의 추잡한
행위와 부정적인 상징성, 끔찍한 건강 상태(앙브로와즈 파레와 올리세 알드로
반디 같은 의사들에 따른[38])에 관해선 제3장에서 논의한 바 있다. 사크로 보스
코에 있는 것은 육체에서 분리된 걸신들린 머리(지옥의 입, 광기의 가면, 바
다 괴물), 결핍의 이미지와 그로테스크한 굶주림이다. 폼포니오 가우리코
나 조반니 파올로 로마초는[39] 또한 많은 인물들을 "거대한(colossal)" 것으
로 정의했는데, 이 거인들은 반(反)-영웅이며, 위협적인 타자성의 적대적
인 인물들로서 거인의 전통에 더 가깝다. 이에 더해, 두 가지 폭력의 장면
들이 있다. 오를란도로 식별되는 거대한 인물이 나무꾼을 찢어발기는 모
습으로 묘사되고, 용이 사자와 개에게 공격당하는 장면이 그것이다.

타에조는 빌라 정원 밖에 있는 야생 풍경의 특징에 대해 "공포감 없이
는 그들을 거의 바라볼 수는 없다"고 말했다. 오르시니의 사크로 보스코

37 칼베시(Calvesi)는 다음과 같이 말한다. "Il manoscritto passò nelle mani di
Torquato, che rivide l'opera e, ricavati 19 canti, la pubblicò incompiuta.
Ma la materia del Floridante è desunta, senza sostanziali variazioni,
dall'Amadigi stessa; possiamo quindi ben prenderla in considerazione per
i rapporti con il *Sacro Bosco*. Vicino Orsini, del resto, non dovette limitarsi
a prendere ispirazione dall'Amadigi per la concezione del suo giardino;
ma presumibilmente, in vista dei suoi quasi certi rapporti personali, egli si
consultò assiduamente con Bernardo Tasso, che poté anche anticipargli idee
e spunti del Floridante." "Il Sacro Bosco", 373.

38 역주) 올리세 알드로반디(Ulisse Aldrovandi, 1522-1605). 16세기 이탈리아의 박물
학자. 약물학과 식물학 등을 연구했고, 유럽 최초의 식물원 중 하나를 볼로냐
에 창설하고 이끌었다. 약 처방전의 기초가 된 『볼로냐 처방전 요약 *Antidotarii
Bononiensis Epitome*』(1574)의 저자이기도 하다.

39 역주) 폼포니오 가우리코(Pomponio Gaurico (1481-1530), 조각가. 조반니 파올로 로마
초(Giovanni Paolo Lomazzo, 1538-1600). 화가이자 문필가로서 시력을 잃은 후 기억만
을 토대로 그가 숙고한 것을 이론서로 펴낸 인물로 잘 알려져 있다.

조각상도 이와 마찬가지였을 것이다. 그러나 숲이 지니는 이러한 '위협적'이고 '무서운' 형상은 길들여지지 않은 (그리고 미지의) 자연에 대한 16세기의 두려움을 암시한다. 결과적으로, 숲의 경험은 관상용의 정원(locus amoenus)보다는 어둡고 야만스러운 숲(locus horridus)에 대한 것에 더 가까웠을 것이다.

이 책의 주제는 따라서 사크로 보스코에서 모두 결집된다. 그 곳에는 괴물, 거인, 그로테스크와 '고전의' 대립(고전은 보마르초에서 주로 템피에토를 통해 표현된다), 폭력의 모티프, 16세기 경관디자인의 극적인 이중성, 이 모두가 존재한다. 따라서 이 장은 르네상스 정원의 이러한 주제들에 대한 이전 논의를 바탕으로, 사크로 보스코와 동시대적인 관중의 '지각의 지평' 또는 '시대의 눈'을 더욱 발전시키고자 한다. 여기서 제시된 설명은, 정원의 경험이 책 읽기와는 다르다는 전제를 바탕으로, 오르시니 숲의 조각적이거나 건축적인 주제와 선택된 몇 안 되는 다른 장소들(sites)(예를 들어 피렌체 보볼리 정원의 그로타 그란데)에 대한 설득력 있는 반응을 제안하려한다.[40] 참고로 이 제안에는 종합하거나 결론을 맺으려는 의도는 없다.

이 장은 사크로 보스코의 두 가지 특이한 지세에 특히 관심을 기울이고자 한다. 첫 번째는 보마르초의 '현지' 바위로 그의 '괴물과 거인'을 조각하게끔 한 오르시니의 수행에 관련하며, 이는 지금까지 전혀 세부적으로 고려되지 않았던 부분이다. 두 번째는 시간성에 관한 것이다. 사크로 보스코는 알토 라치오 주변의 풍경과 마찬가지로, 폐허를 포함하고 있다. 예를 들어, 문자시대 이전에 '장식용 건물'로 쓰였던 모조된/거짓의(simulation) 에트루리아 무덤의 단편은 시간성의 개념을, 더 정확하게는

40 나 [저자]의 책을 참조. *Nature as Model*, 152-55.

면밀한 주의를 기울일 가치가 있는 복수적 시간의 개념을 암시한다.

살아있는 바위

16세기 후반 지오반베토리오 소데리니는 〈지옥의 입〉을 살아있는 바위로 조각한 인도의 조각품과 비교했다.

> 또한 초원에 있는 인도의 궁전 일부는, 그들이 숭배하는 우상과 매우 환상적인 동물의 조각상 무리를 자연석 덩어리로 만들었으며 이를 궁전을 에워싼 초지의 지하에서 얻었다는 사실을 잊지 말고 언급해야만 한다. 따라서 우리 지역에도 그런 바위가 있다면, 보마르초에서 보는 것과 같이, 정교하게 다듬어진 조각상, 거인상으로, 또는 다른 어떤 행복한 생각에 의해 변형될 수 있다. 그곳에선 [보마르초] 입이 곧 문이 되고, 창문은 눈이 되며, 입안의 혀는 테이블 역할을 하고, 치아가 좌석이 되는 가면을 묘사한, 거대한 조약돌 이상의 자연석으로 조각한 것을 볼 수 있는데, 멀리서 보면 저녁 식사를 위해 접시들 사이로 불빛이 놓인 식탁을 차릴 때가 가장 무서운 가면으로 보인다.[41]

〈지옥의 입〉의 조각에 사용한 '자연석(natural rock)'은 비테르보 지역

41 Soderini, *I due trattati*, 276-77. 번역은 다음 출처를 따름. Coffin, *Gardens and Gardening*, 114. 참고로, 1580년대나 1590년대에 저술된 논문들은 19세기까지 출판되지 않았다.

에서 발견되며 페페리노(peperino)라 불리는 화산성 회색 응회암이다. 이 명칭은 암석 외관의 검은 알갱이가 마치 후추 열매와도 같은 모양이기에 붙여진 것이다. 그것은 비테르보 지역의 가장 오래된 건축 재료 중의 하나이며, 예를 들어, 고대 로마인들은 또한 그것을 연필(lapis albanus, 라피스 알바누스)이라 부르며 많이 사용하였다.

페페리노의 특성은 르네상스 시대에도 이미 잘 알려져 있었다. 이 돌에 대한 가장 유익한 논의 중 하나는 조르지오 바사리가 예술적 테크닉에 대해 다루는 글에서 찾을 수 있는데, 이는 본래 그의 『예술가들의 삶』 1550년 판을 위한 서문으로서 출판되었던 것이다. 그는 "피페르노(piperno) 또는 보다 흔히 페페리뇨(peperigno)라고 불리는 돌"을 "로만 캄파냐 [로마 주변의 평야]에서 출토되는 온천 침전물을 닮은 검고 스폰지 같은 돌"로 표현하였다. 그의 말에 따르면, "이것은 특히 나폴리와 로마 등 여러 곳에서 창문과 문 기둥에 사용되고, 또한 예술가들이 유화로 그림을 그릴 때도 쓰인다. 이것은 매우 메마른 돌이며, 다른 어떤 것보다도 [불에 타고 남은] 재에 더 가깝다."[42]

화가들의 페페리노 사용에 관한 바사리의 언급은 특히 흥미롭다. 1575년 9월 9일 조반니 드루에게 보낸 편지에서 비치노 오르시니는 그의 친구에게 "이미 숲에 있는 여러 조각상을 그 색으로 입혔다"고 알렸다. 그는 이에 앞서 색소를 우유에 담그는 법과 같은 페인트의 내구성을 높이는 데 필요한 비결을 배웠다고 덧붙였다. 결과적으로 그는 4-5개월이 지나도 색이 잘 지속되었다고 적고 있다.[43] 페페리노의 예술적 활용에 대한 바

42 번역과 인용은 다음 출처를 따름. Vasari, *Vasari on Technique*, 55.

43 "Io ho già fatto dare il colore a parechie statue del boschetto e mi fu

사리의 논평은, 사크로 보스코의 거대 조각상 일부를 채색하기로 한 (칠의 흔적은 〈광기의 가면(Mask of Madness)〉에서 가장 분명히 보인다) 오르시니의 결정이 그의 기이한 변덕이 아니라 확립된 관행에 따른 것임을 말해준다. 바사리가 지적했듯이 페페리노는 회화에 적합한 재료로 여겨졌다.

오르시니의 조각가들이 사용했음에 틀림이 없는 방법들과 현존하는 조각상들의 양식은, 당대 피렌체의 관행을 이러한 방식으로 환기하고 있지만, 살아 있는 바위로 형상을 조각한 전례는 15세기와 16세기 이탈리아에서 잘 발견되지 않는다. 예를 들어, 사크로 보스코의 오를란도 형상[투쟁하는 두 거인들]은 미켈란젤로 사후의 형식인 바치오 반디넬리의 고전주의를 상기시킨다.[44] 오르시니의 조각가들은 또한, 레온 바티스타 알베르티에서 미켈란젤로에 이르기까지 피렌체 예술가와 조각 이론가들이 선호한 덜어내기 기법(subtractive technique)을 사용했다.[45] 『조각상에 관하

imparato un secreto, che stemperasse i colori col latte, che così restariano al'acqua et altr'infortunii, e ancora che sia quarto o cinque mesi che habbiano havuto il colore et si conservino assai bene." 이 문장은 다음 자료에 기록되어 있다. Bredekamp, *Vicino Orsini*, 267.

44 부쉬(Bush)에 따르면 "조각상들의 양식은 1560년대 것에 해당하며, 그 조각가가 미켈란젤로[1495-1564] 사후(post-Michangeleresque) 피렌체의 전통에서 상당한 재능을 지녔던 예술가였다는 것을 보여준다. 인물들의 자체 크기와 그들의 위치 및 배치를 일정부분 결정하는 재료에 대한 존중은, 거대한 조각에 열정적이었던 피렌체 서클을 가리킨다. 투쟁하는 거인들, 노인, 사이렌과 같은 개별적인 인물상들은 반디넬리를 연상시키는 아카데미의 고전주의를 드러낸다." Buch, *Colossal Sculpture*, 284.

45 다른 예들 중에서도 미켈란젤로가 시인인 비토리아 콜론나(Vittoria Colonna)를 위해 쓴 마드리갈(madrigal, 자유형식의 가요)을 참조. "Si come per levar, donna, si pone / in pietra alpestra e dura / une viva figura, / che la piu cresce u piu la pietra scema" (대략 국문으로 번역하면 다음과 같다. 나의 여인이여, 돌을 떼어내는 것만이 단단한 고산석 안에 자리한 형상의 살아 있는 얼굴을 해방시킬 수 있으며, 엷은 조각으로 벗겨낼수

여 De statua』에서 알베르티는 조각가를 세 가지 유형으로 나누었다. 첫째는, 밀랍이나 점토로 일하며, 더하고 빼는 사람들이다. 그는 이 예술가들을 "모형제작자(modelers)"라고 부른다. 둘째는, 대리석이나 다른 돌로 작업하며, 오로지 빼는 것에만 관심이 있는 사람들이다. 그는 이들을 "조각가"로 부른다. 셋째는, 은세공인과 같이 더하기만을 하는 사람들이다.[46] 100여 년 후, 1547년 베네데토 바르치가 예술가들에게 던진 유명한 설문지에서, 미켈란젤로는 알베르티의 말을 반복하듯이, 짧은 답으로, 조각은 "제거하는/덜어내는 힘으로 만들어진 작품"이라 간결히 정의했다.[47]

이것이 사크로 보스코에서 사용된 방법이었다. 친숙한 르네상스의 토포스에서 (미켈란젤로와 가장 밀접하게 연관된) 각각의 암석은 이상적이고 독자적인 개념(concetto, 콘체토)을 포함하게 되었는데 그것은, 신플라톤주의 작용의 일종이라 할 수 있는, 조각가의 '해방'의 임무였다.[48] 현지의 페페리노를 사용한다는 결정 또한 이 프로젝트에서 생겨난 주요 제약 중의 하나였을 것이다. 다시 한번 강조하자면, 그 현장에 흩어져 있는 현지 암석의 크기와 모양은 조각하기로 된 많은 인물의 크기, 모양, 정체성에 영향을 미쳤을 것이다.

소데리니가 '자연석'으로 조각한 거인상에 관한 언급은 미켈란젤로가 남긴 유산의 또 다른 측면을 암시한다. 그의 유산이란 실현되지 않은

록 그것은 자라난다). Hibbard, *Michelangelo*, 261.

46 알베르티의 이 구별에 대한 설명으로는 다음 자료들을 참조. Wittkower, *Sculpture*, 80. Helms, "Materials and Techniques," 18.

47 Buonarotti, *Life, Letters, and Poetry*, 120.

48 역주) 이 관념을 가장 잘 설명하는 것은 미켈란젤로일 것이다. 그는 조각가의 임무는 물질(육체)에 갇혀 있는 영적인 존재를 해방시키는 것이라 생각했다.

(그리고 전혀 진지하게 고려되지도 않았을 법한) 프로젝트로서 카라라 산에 거대한 형상을 직접 조각하는 것이었다(러시모어 산에서 이것이 실천되기 수세기도 전에 말이다[49]). 미켈란젤로의 『삶 Life』[50]을 저술한 아스카니오 콘디비(Ascanio Condivi)는 이 책에서 어떻게 한 번은,

> 미켈란젤로가 그 산에서 두 명의 조수와 말을 거느리고, 8개월 이상을, 식료품 외에 다른 식량도 없이 머물렀는지에 대해 이야기한다. 그곳에 머물던 어느 날, 해안 위로 솟은 산에 올라 창공을 전체적으로 살피다가 그는 먼바다에서 선원들이 볼 수 있는 거상을 만들겠다는 생각을 했다.
> 그는 쉽게 조각할 수 있는 거대한 암석 덩어리에 대한 생각과 자신들의 일을 기념하기 위해 거칠게 조각한 기념비를 남긴 (미켈란젤로 자신이 그랬던 것처럼 적절한 지점에 상륙한 후 이동했을 수도 있고, 어쩌면 안일을 피하고자 이동했을 수도 있는, 그도 아니면 어떤 연유인지 어찌알겠는가) 고대인들의 예에 관한 그의 생각에 고무되었다[51]

미켈란젤로는 16세기 초 카라라에서 여전히 볼 수 있었던 고대 조각상 외에도, 디노크라테스(Dinocrates)의 아토스 산 프로젝트에 대한 이야기

49 역주) 미국의 러시모어 산(Mount Rushmore)에 조각된 역대 대통령들(워싱턴, 제퍼슨, 링컨, 루즈벨트)의 거대한 두상을 의미한다.

50 역주) 미켈란젤로는 조르조 바사리가 『예술가들의… 삶』(1550)에 담은 그에 대한 평에 불만이 있었다. 따라서 그의 절친한 친구이자 동료 화가인 아스카니오 콘디비(Ascanio Condivi)에게 자신의 전기를 다시금 출판하도록 조언하였고, 이후 콘디비의 『삶 Life』이 출현하였다. 콘디비는 장편으로 전기를 구성하면서 열정적인 미켈란젤로의 삶, 일, 성격 등에 관해 초상화와 같은 자세한 묘사를 담았다.

51 인용문은 다음 출처를 따름. Scigliano, *Michelangelo's Mountain*, 133.

를 아마도 염두에 두었을 것이다.[52] 보마르초에서는, 이 지역에 흩어져 있는 에트루리아 문명의 유적들을 통해 현장의 제자리에 있는 페페리노를 사용해 조각을 더 손쉽게 할 수 있다는 선계를 제공했다.

바위를 깎아 만든 에트루리아 무덤의 형태는 오르시니의 사크로 보스코에 주요 영감의 원천이 되었을 것이다. 유제니오 바티스티는 〈지옥의 입〉을 "에트루리아의 무덤(이)… 연회장의 홀로 변형된" 것으로 보아야한다고 제시한 최초의 저자들 중 하나였다.[53] 존 P. 올레손(John P. Oleson)과 가장 최근 캐서린 코티(Katherine Coty)의 연구는 그의 노선을 따른다.[54] 코티는 사크로 보스코가 고대 에트루리아의 폐허, 조각품 및 그 파편이 남아 있는 주변 풍경과 관련이 있으며, 그것으로부터 영감을 끌어냈다고 설득력 있는 주장을 펼쳤다. 이런 관점에서 볼 때, 오르시니의 창작물은 신성한 숲들 속에 있는 하나의 신성한 숲으로 나타난다. 그러나 여기서 더 중요한 점은 친숙한 에트루리아 문명의 유적이 (적어도 보마르초, 소리아노 넬 시미노, 비테르보 지역의 주민들에게는), 제자리에 있는 바위를 깎아 만든 그 지역의 수많은 건축과 조각 형태들의 예시가 되었다는 사실이다.

예를 들어, 사크로 보스코에 있는 모조된 에트루리아 폐허의 정면 조각은 "기원전 2세기에서 3세기에 에트루리아 남부에서 유행했던 바위를 깎아 만든 축소 양식(aedicule)의 무덤을 실물 크기로 상당히 정확하게 재

52 미켈란젤로가 볼 수 있었던 대리석의 고대 '낙서들'과 대리석에 새겨진 (미켈란젤로 자신만이 아니라 잠볼로냐 및 나중에 지안 로렌초 베르니니와 같은 다른 사람들에 의해서도) [카라라 지역 대리석 채석장] 판티스크리티(fantiscritti)에 대해선 다음 자료를 참조. *Michelangelo's Mountain*, 136.

53 "Tomba etrusca … trasformata … in sala di banchetto." 다음 자료를 참조. Oleson, "A Reproduction of an Etruscan Tomb", 411.

54 Ibid., 또한, 다음 자료를 참조. Coty, "A Dream of Etruria".

생산 것이다."[55] 이것은 피티글리아노(Pitigliano)에 인접한 두 곳, 〈시레나의 무덤(Tomba della Sirena)〉과 오르시니 가문 소유의 토지 중 하나인 소바나(Sovana)의 〈트리포네 무덤(Tomba del Trifone)〉의 정면과도 유사하다 (그리고 후자에게는 사크로 보스코의 바위 조각들로부터 영감을 받았을 만한 자신만의 바위 조각 모델이 있다).[56]

16세기 이탈리아에서는 '살아 있는 바위(pietra viva, living rock)'라는 문구가 (그리고 개념이) 예술과 건축이론서, 시 및 자연사에서 등장한다. 바사리를 예를 들어 바사리는 베로나의 산 베르나디노(San Bernardino) 성당을 위해 산미켈레(Sanmichele)가 건축한 펠레그리니 부속예배당을 묘사하며 다음과 같이 말한다. "하얀 살아 있는 바위(pietra viva e bianco)는 작업을 할 때 나는 소리로 인해 이 도시에서 브론조(bronzo, 청동)라 부른다."[57] 안드레아 팔라디오 역시 『건축 4서 *I quattro libri dell'architettura*』(1570년) 제3

55 Oleson, "A Reproduction of an Etruscan Tomb", 413.

56 피티글리아노(Pitigliano)에 관해선 다음 자료를 참조. Portoghesi, "Nota," and Lazzaro, Italian Renaissance Garden, 118-20. 코티는 오르시니가 영감을 얻기 위해 소바나에 갈 필요가 없었다고 설득력 있게 주장한다. "왜 비치노는 고대 에트루리아에서 영감을 얻고 또 그것과 접촉하기 위해 마레마(Maremma) 남쪽의 작은 언덕 마을로 향했을까… 가장 그럴듯해 보이는 가설은 비치노가 (특히 안니오 다 비테르보가 에트루리아에 관한 그 유명한 [거짓] 역사를 보마르초에 제공했다는 것을 고려할 때) 자신의 숲에 풍미를 더할 에트루리아적인 요소들을 찾기 위해 자신 소유 부지의 뒤쪽 뜰을 찾았다는 것이다. 보마르초의 평원은 사크로 보스코와 관련된 문헌에서는 거의 언급되지 않지만, 놀랍게도 에트루리아에 관한 고고학적 발견물이 풍부하고, 그것의 공동묘지, 폐허 및 잔재들의 거대한 연결망을 가진 마을을 품고서 근거리의 소리아노넬 치미노(Soriano nel Cimino), 비토르치아노(Vitorchiano), 무그나노(Mugnano)로까지 뻗어있다." Coty, "A Dream of Antiquity", 61-62.

57 "Pietra viva e bianca, che per lo suono che rende quando si lavora, è in quella città chiamata bronzo." Vasari, *Opere*, 6: 354. 힌즈(Hinds)는 이 문장을 "부드럽고 하얀 암석"으로 번역했다. Vasari, *Lives*, 3: 275.

권에서, "피에트라 비바 두리시마(pietra viva durissima, 매우 단단한 살아 있는 바위)"의 특징에 대해 논한다. 같은 시기에 벽과 다리와 같은 다른 건축 구조물들도 때때로 살아있는 바위로 만들어진 것으로 묘사된다.[58] 조각가 벤베누토 첼리니도 마찬가지로 "운 사소 디 피에트라 비바(un sasso di pietra viva, 살아 있는 바위의 소석(小石))"을 언급하였다.[59] 프란체스코 페트라르카는 『평범한 것들의 편린 Rerum vulgarium fragmenta』(c. 1327-1368)에서 "피에트라 비바(pietra viva)"[60]라는 말을 은유적으로 사용하는데, 그것은 아마도 초기 이탈리아 시에서 나오는 살아 있는 바위에 관한 가장 잘 알려진 시적 이미지가 될 것이다. "생각에서 생각으로, 산에서 산으로(Di pensier in pensier, di monte in monte)"에서 그는 짝사랑의 고통을 환기한다.[61]

58 지롤라모 마지(Girolamo Magi(or Maggi))는 요새화를 다루는 그의 논문에서 '살아 있는 바위'로 된 벽을 묘사한다. *Della fortificazione delle citth*(1564). 소란초는 다음 자료에서 전체가 살아 있는 바위로 축조된 다리를 묘사한다. Soranzo, *Relazione e diario del viaggio di Iacopo Soranzo*(1581). 두 자료의 출처는 다음과 같다. Battaglia, *Grande dizionario*, 13: 430.

59 Battaglia, *Grande dizionario*, 13: 430.

60 보카치오 『데카메론 *Decameron*』에서의 첫 날을 참조하시오. "Da seder levatasi, verso un rivo d'acqua chiarissima, il quale d'una montagnetta discendeva in una valle ombrosa da molti albori fra vive pietre e Verdi erbette, con lento passo se n'andarono." 다음 자료에서 인용됨. Battaglia, *Grande dizionario*, 13: 430.

61 역주) 프란체스코 페트라르카(Petrarca, Francesco, 1304-1373). 르네상스 인문주의를 연 초기 대학자이자 시인. "Di pensier in pensier, di monte in monte"(생각에서 생각으로, 산에서 산으로)는 그의 시집 『칸초니에레 *Canzonière*』(1342-1348)의 제129장을 구성한다. 사랑을 노래하는 이 장에는 "살아있는 바위 속의 죽은 바위(pietra morta in pietra viva)"라는 역설적인 표현이 담겨 있다. 이 표현은 살아 있는 바위 (또한, 현지 암석) 위에 앉아있는 작가가 무감각하고 죽은 것처럼 보인다는 것을 일차적으로 나타낸다.

더 거친 장소일 수록,

내가 있는 해안이 더 메마를수록,

나의 생각은 그녀의 이미지를 더 사랑스럽게 묘사한다.

허나 진실이 그 달콤한 실수를 몰아낼 때,

그제야, 그곳에서,

나는 살아있는 바위 위에 죽은 바위처럼 차갑게 앉아(pietra morta,

in pietra viva),

생각하고, 울고, 글을 쓸 줄 아는 조각상이 됩니다.[62]

페트라르카가 사랑한 로라는 여기서 사랑에 빠진 시인을 죽은 바위나 조각상으로 변형시킬 수 있는 메두사 같은 모습으로 등장한다(이 이미지는 페트라[petra, Lat.] 또는 이탈리아어로 피에트라[pietra, Ital. 돌, 바위]에서 유래한 페트라르카 자신의 이름에 대한 유희이기도 하다). 예술에서 이러한 생각은 미켈란젤로로 다시 연결된다. 지오반 바티스타 스트로치(Giovan Battista Strozzi)는 미켈란젤로의 첫번째 피에타에 관해 시를 쓰며 페트라르카 풍으로 "고통, 연민 그리고 죽음이 죽은 대리석 속에 살아있다(in vivo marmo morte)"고 표현했으며, 후일 바사리가 전체를 인용한 이 시구는 페트라르카의 문장인 "살아 있는 바위 속의 죽은 바위(pietra morta, in pietra viva)"의 표현을 뒤집은 것이다.[63] 그것은 물론, 미켈란젤로의 조각행위에

62 Petrarch, *Canzonière*, 129.

63 미켈란젤로, 스트로치, 바사리에 관해선 바롤스키(Barolsky)를 참고할 필요가 있다. "바사리는 미켈란젤로의 첫 번째 〈피에타〉에 대한 조반 바티스타 스트로치(Giovan Battista Strozzi)의 시를 인용하면서, 이 시가 지닌 페트라르카 풍의 예술적 효과를 사용한다. 스트로치는 "죽은 대리석 속에(in vivo marmo morte)", "고통, 연민, 죽음이 살아있다"고 말한다. 그는 페트라르카의 칸초니에레를 넌지시 가리키며, 여기

있어서의 제거하기와 '신플라톤주의적인' 실천을 상기하게 한다.

오르시니는 사크로 보스코의 작업을 진행하는 동안 이런 류의 페트라르카의 사상을 염두에 두었을 가능성이 높다.[64] 예를 들어, 이 숲이 어떤 수준에서는 그의 죽은 아내 줄리아 파르네제(Giulia Farnese)를 기리는 기념물일 수 있다는 것은 자주 지적되어 왔다. 실제로, 오르시니 살아생전에 사크로 보스코는 그런 식으로 이해되었다. 예를 들어, 프란체스코 산소비노(Francesco Sansovino)는 산나차로의 목가시 『아르카디아』(1578)를 오르시니에게 헌정하며 "극장, 호수 및 신전을 가장 걸출한 여인인 당신의 전처 줄리아 파르네제와의 행복한 추억에 바치며"[65]라고 언급하였

서 자신은 메두사에 의해 물화되었으며, 자신은 또한 "살아있는 바위 속의 죽은 바위(pietra morta, in pietra viva)"라 말한다. 바사리는 미켈란젤로 본인이 쓴 것과도 같은 스트로치의 페트라르카식의 시를 통해, 미켈란젤로의 형상이 바위 안에 살아 있지만 이러한 생명력은 자연의 모방 그 이상이라고 말한다. 페트라르카의 로라(Laura)는 시인을 다시 태어나게 한 그리스도의 형상이다. 이러한 부활은 바사리가 의도적으로 인용한 시에서도 역시 의도된 것이다. 그리스도의 죽음을 재현한 조각품에 대한 설명에서, "죽은 돌 속에 살아있다"라는 문구는 또한 희생을 통한 영혼의 재탄생, 즉 부활을 의미한다." Barolsky, *Why Mona Lisa Smiles*, 37-38.

64 다날과 웨일의 논평을 참조하시오. "명문의 단어와 구절의 조합들은 단테, 페트라르카 및 루도비코 아리오스토 시의 특정 구절을 가리킨다. 단테와 페트라르카의 작품은 이들의 문학에 기초한 르네상스 문학과 예술의 구조, 그리고 도덕적 논조의 구심점이다… 페트라르카의 서정시에서 신성한 사랑에 대한 탐구는 로라와 그녀의 죽음, 그리고 그가 진정한 사랑을 이해하는 데로 이끄는 그의 애도에 궁극적으로 초점을 맞추고 있다. 이 정원은 이 페트라르카식의 주제를 다루지만 아리오스토의 『광란의 오를란도』를 이야기의 매개체로 사용한다."(Darnall and Weil, "*Il Sacro Bosco*" 5). 그러나 페트라르카의 시를 직접 참조하여 비문을 설명하려는 다날과 웨일의 시도가 항상 설득력이 있는 것은 아니다. 오르시니가 실제로 쓴 페트라르카식의 소네트를 보기 위해선 다음 자료를 참조. Coty, "A Dream of Etruria". 20.

65 "Il Theatro, il lago, & Il Tempio dedicate alia felice memoria dell'Illustriss. Sig. Giulia farnese gia vostra consorte." 문장의 출처로는 다음을 참조. Bury,

다. 산소비노는 신전이 줄리아에게 헌정되었음을 후반기의 두 출판물인
『이탈리아에서 가장 고귀하고 유명한 도시의 초상 *Ritratto dellepiu nobili
etfamose cittct d'Italia*』(1575)과 『이탈리아 저명한 가문의 기원과 행적에 대
하여 *Della origine et de fatti dellefamiglie illustri d'Italia*』(1582)에서 강조했다.[66]

　　오르시니가 줄리아의 충실한 남편이었든지 또는 아니었든지 간에 (코
티는 오르시니가 과연 그러했던가를 의심하고 있다[67]), 그리고 산소비노의 언급
이 사크로 보스코에 있는 템피에토를 가리키는 것인지 아니면 인근의 산
타 마리아 델라 발레 성당을 가리키는 것인지의 여부와는 관계없이, 숲에

　　"Reputation of Bomarzo", 108. 16세기부터 20세기에 이르기까지 사크로 보스코
　　의 수용에 대해 가장 훌륭한 설명을 제공하는 것은 카스텔레티이다. Castelletti,
　　"Bomarzo dopo Bomarzo".

66　『초상화 *Ritratto*』에서 산소비노는 다음과 같이 쓰고 있다. "비테르보는… 아름답
　　고 넓은 땅에 위치해 있다… 그리고 그 곳에는 다양한 요새화된 장소들이 있는데,
　　그 중 비치노 오르시니가 소유하고 있는 보마르초가 가장 주목할 만하다. 이 영주
　　는 성 아래에 극장, 로지아, 방, 고대 양식의 신전을 지어 죽은 아내인 줄리아 파르
　　네제에게 헌정했는데, 큰 비용을 들여서 만든 그것들을 보는 경험은 압도적이다."
　　번역은 다음 출처를 따름. "Some Early Literary References", 19. 『기원 *Origine*』
　　에서 산소비노는 다음과 같이 언급한다. "줄리아 파르네제는 비치노 오르시니의
　　전 부인이며, 그는 가장 신중하고 고상한 마음의 이 여인을 사랑하여 건물의 기초
　　부터 시작해 보마르초에서 가장 아름다운 시전을 완성해 그녀에게 헌정했고, 내부
　　는 사제들이 그녀의 영혼을 위해 계속 신에게 기도할 수 있도록 만들어졌다." 다음
　　자료를 참조. Bury, "Some Early Literary References", 20. 또한 안니발 카로가
　　비치노에게 보낸 편지에서 후자가 조성한 숲에 있는 '극장과 호화롭고 장대한 능
　　(teatri e mausolea)'에 대해 언급했다는 점은 주목할 가치가 있다. 다음 자료를 참조.
　　Bury, "Some Early Literary References", 20.

67　코티의 생각은 다음과 같다. "그러나 비치노 자신이 쓴 글은 줄리아와의 관계를 조
　　명함으로써 이러한 낭만적인 해석에 의문을 제기하게 만들고, 그가 사랑하는 사람
　　을 기억하는 충실한 배우자이기보다는 지속적인 바람둥이였다는 것을 보여준다."
　　Coty, "A Dream of Etruria", 20. 산타 마리아 델라 발레(Santa Maria della Valle) 성
　　당에 관해서는 p. 22를 참조하라.

서 사용된 주요 매체(즉, 현장 제자리에서 조각된 페페리노 바위)와 페트카르카의 시적 은유 간에는, 이 시가 더군다나 조각에 대한 직접적인 암시를 지님으로써, 놀라운 상관관계가 있다. 오르시니 자신이 사크로 보스코에서 "살아있는 바위 위에 놓인 죽은 바위처럼, 생각하고, 울고, 글을 쓸 줄 아는 조각상처럼 차갑게" 앉아 있는 것을 상상하는 일은 어렵지 않으며, 보다 정확히는 이런 생각의 노선에서 자기 스스로를 상상하고 있는 그를 상상하는 것은 그리 어렵지 않다. 실제로, 드루에에게 보낸 우울한 편지를 보면 그는 페트라르카의 은유를 반추하는 것처럼 보이기도 한다.

더 깊고 높은 것을 관조하는 일 이외에 이제부터 내 작은 보스케토에는 더 이상 설치할 것이 없다는 것을 곰곰이 생각할 때, 이는 나를 조각상의 영혼과 같이 무감각하게 만드는 효과를 발휘합니다. 나는 많은 남자들 또한 여자들과 함께 즐거운 시간을 보내고, 그들의 대화, 그리고 식사 중의 노래와 음악 등이 나를 동반하기를 여전히 희망하고 있으며, 내 정신이 그것을 즐길 수 있다고 믿습니다. 당신은 내게 "그렇다면 당신 나이에, 왜 그렇게 행동하지 않습니까?"라고 물을 수도 있지요. 이에 답을 하자면, 그것은 목숨을 건 대가를 치르게 할 수 있습니다. 가령, 배에 병이 생기거나, 강한 성적 쾌락으로 인해 [돌아가신] 아버지를 뵙게 되거나, 훨씬 나쁜 경우에는, 장애자가 되거나 병상에 드러눕게 될 수도 있기 때문입니다. 이제 당신은 아마도 이렇게 내게 답할 것입니다. "이들 중 그 어느 것도 일어나지 않게 하는 방식으로 모든 것을 하십시오." 그럼 이에 대해 말해보지요. 사랑으로 밤을 보내는 것은 자연스러운 일이지만, 어떻게 그것이 있었는지조차 잊을 정도로 아주 드물어야 하겠고, 다른 한편으로 너무 빈번한 활동은 통제가 불가능한 상태

를 가져올 수 있습니다. 그러니 이 모든 것을 잊고 멜랑콜리한 삶에서 어떤 즐거움을 찾을 수 있는지 알아보고, 거기서도 만약 즐거움을 누릴 수 없다면, 최소한 고통을 극소화하는 것이 나은 일이 되겠으며, 여기서 '인간은 기쁨과 고통을 뺀 [고통이 없는] 조각상으로 변화됩니다.'[68]

그러나 이러한 감정이 반드시 아내의 죽음에 대한 오르시니 자신의 슬픔을 함축한다고 말할 수는 없다. 그것에는 보증이 없고 공상적이기 때문이다. 보마르초 숲의 자기만의 특성과 오르시니 삶의 최근 사건에 잘 맞아떨어지는 것은 오직 페트라르카의 개념(concetto)이다. 오르시니의 아내에 대한 감정의 깊이는 (그의 편지는 결혼 전이나 결혼 기간 중, 그리고 이후, 그 어느 쪽에 대해서도 그가 다른 여성들과 맺은 유대관계에 대해서 거의 아무것도 입증해 주질 않는다) 그가 페트라르카를 자신의 예술적 목표에 비유한 것에 비해 관련성이 적다. 요점은, 사크로 보스코의 바위 조각상이 페트라르카의 "살아 있는 바위 속의 죽은 바위"의 이미지에 완벽히 적용되고, 만년기 오르시니의 마음 상태 또한 뚜렷이 페트라르카를 따르는 것처럼 보인다는 것이다.

16세기 살아 있는 바위(living rock)에 관한 관념의 또 다른 함축적인 의미는 사크로 보스코에 관련된다. 박물학자들은 암석을 포함한 모든 것이 지구의 심부에서 '성장'한다고 믿었다. 쉬피오네 카페체(Scipione Capece)의 『사물의 원리 De principiis rerum』(1546) 한 구절은 이를 대변한다. "살찐 황소가 많고, 토박이들이 구부러진 쟁기로 쟁기질을 하는 루카 지역 언덕

68 번역은 다음 출처를 따름. Sheeler, *Garden at Bomarzo*, 73. 강조 표기가 추가됨.

의 거대한 능선 아래에는 그 동굴이 있고, 안에서는 물 방울이 조금씩 흘러나온다. 우리는 그리로 스며든 습기가 단단한 돌로 변하고 부드러운 물이 시간이 지나면서 단단해지는 것을 관찰할 수 있다. 이와 마찬가지로 찬바람이 대지 위로 세차게 불면, 지붕이나 수양가지에 수분이 맺히고 그것이 이내 떨어져 액체처럼 흐르다가는 얼음으로 변해 단단한 고드름의 형태로 매달리게 된다."[69]

정원설계에서 이 생각에 가장 친숙한 것은 석굴과 그 장식물이다.[70] 예를 들어, 보볼리 정원의 그로타 그란데는 초기 물질적 발생단계에서 완성된 형태를 갖추어 경관을 이루기까지의 다양한 단계, 즉 발생, 성장, 그리고 형상을 갖추기 위한 변신에 관해 묘사한다. 마치 이 점을 강조하려는 듯, 1585년 미켈란젤로가 만든 〈노예상(Prigioni)〉이 마치 바위에서 비져나오듯이 절반의 형태만이 갖춰진 상태로, 일종의 텔라몬(telamon)으로서[71], 부온탈렌티의 인조 석굴 동굴에 설치되었다는 사실은 상기할 가치가 있다.[72] 사크로 보스코의 살아 있는 바위들 또한 비슷한 것을 함축한다. 그것들은 지구의 내부와 그것의 형성 과정에 대한 소우주적인 표현으로 이해되는 동굴의 내부와는 달리, 외부에 있지만, 말 그대로 서로 다르게 완

69 번역은 다음 출처를 따름. Szafranska, "The Philosophy of Nature", 79.

70 16세기 정원의 석굴과 자연사학자들 간의 이론적 관계에 대해 가장 훌륭한 설명을 제공하는 것은 모렐(Morel)의 『동굴 Grottes』이다. 특히 다음 목차를 참조. "La formation des pierres: Theories du XVIe siecle", 26-36. 또한 다음 자료를 참조. Brunon, "Pratolino", 471-584.

71 역주) 건축에서 지지를 위한 기둥으로 사용되는 인물상을 말한다. 종종 아틀라스로 표현된다.

72 다음 자료를 참조. Vossilla, "Acqua, scultura e roccia", 61.

성된 후 땅 위로 솟아난다.[73] 정원이기 보다는 숲으로서, 사크로 보스코는 또한 내부성, 울타리로 둘러싼 땅, 그리고 심지어는 소우주에 대한 상징성을 암시한다.

살아 있는 바위들의 예술적인 선례는 미켈란젤로 이후 그를 추종하는 조각가들의 실천물과 고대 에트루리아의 석조형 장례 기념물들로 요약된다. 그것들은 페트라르카가 읊은 "생각에서 생각으로, 산에서 산으로"라는 시의 세계에 속한다. 그것들은 또한 서로 양립할 수 있는 두 개의 창조적 신화에 관계하며, 이때 하나는 '과학적'이고 다른 하나는 신화적 또는 민속적인 신화이다. 첫 번째는 지구 내부에서 일어나는 형상의 발생을 자연사적으로 설명하는 반면, 두 번째는 경관의 창조자인 자연의 아바타이자 대필자로서의 거인의 태고적 모습에 관한다.

마지막으로, '살아 있는' 몸으로서의 대지 개념은 '그로테스크한' 몸의 개념을 함축한다는 것을 명백히 해야한다. 그로테스크한 몸은 바흐친의 정의에서처럼 "'되기'의 행위가 일어나는 몸이다. 그것은 결코 끝나지 않고, 결코 완성되지 않는다."[74] 이것은 사크로 보스코의 살아있는 암석들과 마찬가지로 〈지옥의 입〉에도 적용되며, 실상은 경관 전반에 적용된다. 이 개념은 르네상스 정원에서 물을 토해내고, 젖을 분비하고, 배뇨하는 다공체의 몸에서도 암시된다. 살아있는 지구는 르네상스 정원의 주요 테마

73 잔느레(Jeanneret)의 논평은 이것에 관련이 있다. "보마르초 프로젝트의 또 다른 효과는 방문객들을 훨씬 더 원시적인 단계로 이동시킨다는 것이다. 일부 조각상은 식별이 잘 안되고, 마치 지금 땅에서 솟아나고 있는 것처럼 조각되어, 지구의 내장에서 최초의 생명체가 탄생하는 것을 보여준다." Jeanneret, *Perpetual Motion*, 126. 잔느레는 사크로 보스코에 있는 잠자는 님프의 사진으로 자신의 요점을 설명한다.

74 Bakhtin, *Rabelais*, 317.

이지만, 그것은 항상 불완전하고, 변성적이고, 생성적이며, 궁극적으로는 그로테스크한 지구이다.

대체물, 정원 속의 시간

미셸 푸코는 그의 소론 「다른 공간들」에서 다음과 같이 말했다. "헤테로토피아는 대부분 시간의 조각과 연결된다. 이는 즉, 곧 위해 헤테로크로니[이질적인 시간들 또는 그것들의 연대]라고 부를 수 있는 것에 열려 있다는 뜻이다."[75] 그는 주체가 부재하면서 동시에 존재하는 공동묘지의 예를 제시한다. 고인은 "그(녀)의 영구적 운명(lot)이 해체되고 사라지는 준-영원성(quasi-eternity)"에 맡겨진다.[76] 이어 푸코는, 근대성에 있어서 근대성에서 박물관과 도서관 자체는 시간 밖의 장소에서 시간을 축적한다는 점에서 이시적이라 정의할 수 있다고 말한다.

그러나, 분명, 아말테아는 근대적 공간과 제도의 배타적인 특성은 아니다. 예를 들어, 보마르초 근처에 있는 소리아노 넬 치미노의 파파쿠아 분수는 이와 유사한 '휘어진 시간(time-bending)'의 효과를 달성하고 있으며, 영원한 현재에 더해 여러 과거 또는 시간성이 공존한다. 소리아노에서 신화 속의 염소-여자 아말테아는 가슴에서 물이 쏟아지는 그로테스크한 인간-동물의 혼종이나, 믿기지 않겠지만, 구약성서에서의 족장인 모세

75 Foucault, "Other Spaces", 26.

76 Ibid.

와 함께 있다.[77] 이러한 병치는 역사적으로나 문화적으로나 변호할 수 없
는 일이지만(아말테아와 모세는 물론 상당히 다른 전통에 속한다), 소리아노에
서 그들의 존재는 인문주의자 안니우스가 설명한 신들(그가 비테르보를 중
심으로 재구성한 복잡한 계보의 신들)과 에트루리아 문명의 영향을 반영하고
있다.[78]

비스듬히 기대어 누운 아말테아의 바위 밑면에는 가칭-에트루리아 문
자가 새겨져 있다. 코티는 "이 명문의 존재는 님파에움(nymphaeum)이 에
트루리아의 산물이라는 장난스러운 인상을 주며"[79], 마치 그 지역 '인간들
의 혈통이 아직 염소의 발이 달린 인간과 분리되지 않은' 초기 아르카디

77 역주) 소리아노 넬 치미노는 비테르보 근거리에 위치한다. 막다른 구역에 구현된
파파쿠아 분수는 두 무리로, 즉 중앙의 아말테아를 주제로 한 것과 그 옆쪽에서 모
세를 주제로 한 것으로 구성되어 있다. 아말테아는 그리스 신화에서 제우스의 양
어머니 내지는 유모이며, 제우스를 염소의 젖으로 기른다.

78 코티는 다음과 같이 설명한다. "구약성서에서의 역사에 대한 안니오(Annio) [/
Annius]의 수정주의적 관점은 고대 에트루리아의 사티로스에 대해 다른 설명을
제공한다. 이 수도사에 따르면 야누스/노아(Janus/Noah)의 말을 듣지 않는 아들 함
은 실은 판(Pan)이며, 그는 곧 그리스-로마의 사티로스 신이었다. 이 얽히고 설킨
족보는 안니오 다 비테르보(Annio da Viterbo)의 후계자인 에지디오 안토니니(Egidio
Antonini)의 글로 인해 더욱 복잡해졌는데, 그는 (지식과 문화의 모든 면에서 훨씬 더 오
래되고 계몽된 에트루리아 문명에 전적으로 의존하는) 그리스인들이 양면성을 지닌 에트
루리아인들의 족장 야누스 비프론스(Janus Bifrons)를 모델로 그들의 사티로스 신,
즉 판을 만들었다고 주장했다. 따라서 사티로스의 시조가 된 야누스가 종종 모호
하고, 로마시대 이전 황금시대에 살았던 목축의 신이자, 목가적인 평온한 정원 경
관으로 조옮김이 된 판에 연결되는 것을 발견할 수 있다." Coty, "A Dream of
Etruria", 92.

79 역주) 님파에움(nymphaeum). 고대에 자연의 요소와 연결된 님프들을 모시는 사당
이었으며, 자주 샘을 품고 있는 자연 석굴로 조성되었다. 고대에 물을 공급하기 위
해서도 마을에 배치되었으며, 차차 분수를 중심으로 한 장식적인 또는 기념비적인
건축물로 발전한다.

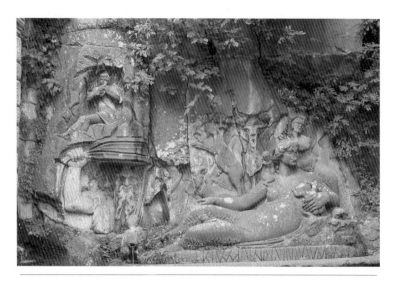

〈아말테아〉, 폰타나 파파콰, 소리아노 넬 치미노. 사진. 루크 모건.

아 시대의 산물인 것처럼 보이게끔 한다."고 말한다.[80] 위대한 고대의 이 위장술은 마드루초가 만든 님파에움을 오르시니의 사크로 보스코로 연결한다. [더구나 마드루초는 오르시니의 친구이자 이웃이다]. 예를 들어, 사크로 보스코에는 에트루리아식의 가짜 도랑형 석실무덤(tomba a fossa)과 '에트루리아식' 무덤의 폐허가 있다.

소리아노의 님파에움과 보마르초의 무덤은 에트루리아의 유물을 위조하는 지역 전통이 없었다면, 오르시니 써클의 개인적인 취향을 색다르게 표현한 것에 지나지 않을 것이다. 안니우스는 비테르보 근처에서 "화병, 청동, 그리고 오래된 글자가 새겨진 대리석"을 "발견"하였다면서 이

80 Ibid.

를 근거로 유럽의 고대 역사에 대한 자신의 주장을 입증하였다.[81] 그의 발견은 고대 근동 칼데아 출신의 현자 베로수스(Berosus)의 진술이 현존함과 더불어 그것의 정확성을 '증명해주었'으나, 이 베로수스는 [사실] 안니우스가 창안한 가공의 인물이었다. 안니우스가 실제로 묻었다가 발굴한 가짜 유물들은 그의 텍스트를 확증해 주었고, 이 둘이 서로를 강화하는 해석의 순환 속에서, 역방향 또한 마찬가지였다.

안니우스의 모든 증거가 위조된 것은 아니다. 소위 〈마르모 오시리아노(Marmo osiriano, 오리시니의 명판)〉은 수년 동안 비테르보의 두오모 대성당(안니우스에 따르면, 두오모는 원래 헤라클레스 신전이었다)에서 볼 수 있었기 때문이다. 안니우스의 말은 이러하다. "우리 선조들은… 이 도시가 지닌 고대에 대한 영원한 기억을 우리 눈앞에 간직하기 위해 연단 [대중적 연설을 위한 하나의 플랫폼] 앞에 둥근 기둥 모양의 기념비 하나를(rostra a columnula) 설화 석고로 된 명판의 형태로 세웠는데, 이는 오시리스의 승리를 기념하기 위한 것이었다."[82] 기둥의 상부 스팬드럴은 중앙에 두 개의 측면 두상이 담긴 중세의 뤼네트[반달 모양의 채광창]로 장식되어 있었으며 (안니우스는 이 두상들이 오시리스와 그의 사촌인 사이스 잔토(Sais Xantho)라 주장한다), 안니우스는 이 뤼네트가 오시리스가 세운 기둥의 한 파편이며 이집

81 Nagel and Wood, *Anachronic*, 247. 역주) 수사인 안니우스 드 비테르보는 그의 고향이자 로마시대 이전 에트루리아의 문명권이었던 비테르보의 명성을 높이기 위해, 1498년 "Antiquitatum Varianum Volumina XVII"(일명 "Antiquities") 모음집을 만들었다. 그러나 이는 단지 조각으로만 남아 있는 고대 근동 작가들의 근거가 불확실하고 그럴싸하지만 거짓된 텍스트들과 그에 대한 정교한 논평들을 담아 만든 위조작이다. 다음 자료를 참조. Rothstein, Marian, "The Reception of Annius of Viterbo's Forgeries: The *Antiquities* in Rennaissance France", *Renaissance Quarterly*, Vol. 71, No.2 (2018), 580-609.

82 번역과 인용은 앞의 출처를 따름. Ibid., *Anachronic*, 247-49.

트 신이 이탈리아를 방문한 증거라고 해석했다.[83]

안니우스는 이 기념비가 잃어버린 원본의 복제품일 수 있다는 사실을 인정했는데, 이는 그의 거짓 해석보다 사실 더 중요하다. "이것이 진짜 명문인지 (원본은 시간을 거치는 동안 붕괴되었다) 아니면 그것의 대용품인지는 아직 확실하지 않다. 어느 쪽이든지 간에, 우리는 그 명문이 살아남았다고 생각한다."[84] 사실 그것이 복제품일 가능성이 현실적으로 매우 높다. 그럼에도 불구하고 그는 〈오시리스의 명판〉을 고대의 것으로 또한 현존하는 것으로 수용하였으며 이 일은 알렉산더 네겔(Alexander Nagel)과 크리스토퍼 S. 우드(Christopher S. Wood)가 근대 초기 '대체의 원칙(principle of substitution)'이라 명명한 것에 관한 분명한 예이다. 이것은 사크로 보스코의 중요한 원칙이기도 하다.

네겔과 우드는 예술작품이 "복수의 시간과 관계한 기이한 사건의 지대(land)"[85]라고 주장한다. 어떤 측면에서, 이는 꽤 자명하다. 르네상스 시대의 예술작품은 자주 신화나 신성과 같은 [시간적으로 앞선] 기원을 참조하지만, 존속성을 지닌 모든 다른 예술과 마찬가지로, 또한, 미래의 관객을 대상으로 한다. 네겔과 우드의 전제는 15세기와 16세기 예술작품의 시간성에 관한 두 가지 경쟁 모델을 식별하고 설명할 때, 더 큰 특성을 발휘한다. 첫 번째는 대체적인 모델이며, 〈오시리스의 명판〉이 그 예이다. "이모델에서 작품은 단순히 이전 작업을 반복한 것이 아니다. 반복은 오히려 차이, 변조(變調)를 위한 간격을 제안하기 때문이다. 오히려 작품은 그 자

83 역주) 스팬드럴(spandrel)은 건축용어로서, 인접한 두 기둥을 연결하는 아치가 천장 부분과 만날 때 생겨나는 세모꼴 면을 말한다.

84 번역과 인용은 다음 출처를 따름. Nagel and Wood, *Anachronic*, 250.

85 Ibid., 9.

체가 곧 선례이며 이런 경우 이전은 더 이상 이전이 아니라 현재이다."[86]

비잔틴에서 발전한 이콘(icon)의 전통은 이 주장에 대한 직접적인 예를 제공한다. 수세기 동안, 아니 실제로는 수 천 년 동안 이콘의 시각적 전통은 거의 양식적인 변화를 겪지 않았다. 따라서 각각의 마돈나 이미지는 전 시대 마돈나의 이미지와 동일한 것처럼 보인다. 마돈나의 묘사에 있어서의 안정성, 심지어 정태성은 궁극적으로 (루카 성인이 그의 눈 앞서 현현한 성모의 초상화를 그렸다는) 전설에서 유래한다. 닮음(likeness)에 기초한 신성의 이미지란 개념은 마돈나의 묘사를 관장하던 고대의 관습에 놀랄 만한 수명을 보장해주었다. 그러나 [주목할 것은] 후속하는 각각의 아이콘들은 복제나 반복이 아니라 '진정한' 묘사였으며, 네겔과 우드의 용어로 말하자면, 그 스스로가 곧 전례였다. 동정녀의 '실재적 현존'은 이런 방식으로 보존되었다.

르네상스 시대 미술작품의 시간성에 대한 두 번째 모델은 저자의 원칙에 기반을 두며, 이는 "예술가 재능의 신비"[87]와 관련된다. 예를 들어, 레오나르도에 따르면, "[저자. 회화는] 복제될 수 없으며, 이는 사본이 원본만큼의 가치를 갖는 편지와는 다르다. 그것은 작업의 덕목과 관련해 생성된 자국이 원본과 같아지는 조각과는 달리, 닮은 틀로 주조될 수는 없다. 그것은 무한한 자녀를 낳지 않는다는 점에서 인쇄된 책과도 다르다. 회화만이 홀로 고귀하고, 홀로 작가를 기리고(onora il suo Autore), 귀중하고 또 유일무이한 것으로 남으며, 결코 자신과 동등한 자녀를 낳지 않는다. 이러한 독자성이 회화를 널리 출판된 것들 [저자. 과학] 보다 훨씬 탁월하게

86 Ibid., 11.

87 Ibid., 14.

만든다."[88] 이 '저자중심의' 또는 '수행적인' 모델에서 예술작품의 기원이란 시간적으로 먼 어떤 사건이나 인공물이 아니라, 개별 예술가의 유일한 재능적 실천에 있고 그것은 따라서 복제될 수 없다. (이는 현대 미술사가 계승한 바사리의 예술적 천재의 개념과 유사하다). 그 결과 "회화는 복제에 대한 저항은 통해 시간을 지배할 수 있게 된다"는 것이다.[89]

네겔과 우드는 이 개념적 골조에 한가지 요소를 추가한다. 이들은 예술작품의 시간-붕괴(time-collapsing)의 경향이 르네상스 시대에 발견되었거나 또는 발명된 것이 아니라는 점에 주목한다. 새로운 것은 그것이 아니라 오히려 이 시대의 "예술작품의 시간적 불안정성에 대한 날카로운 이해력이며, 또한 이러한 불안정성을 성찰하기 위한 하나의 계기로 미술 작품을 재-창출하였다는 것"[90]이다. 예술 작품의 시간성에 대한 두 가지

88 번역과 인용은 앞의 출처를 따름. Ibid., 15

89 Ibid.

90 Ibid., 13. 그들에 관점에선 이것이 한스 벨팅의 빌트와 쿤스트(Bild and Kunst, 회화와 예술) 범주와 그들이 제시한 (대체적이고 저자중심적인) 범주를 구별토록 하는 것이란 점에 주목하라(네글과 우즈에 대한 다수의 평론들은 둘 간의 유사점을 지적했다). 다음 자료를 참조. Belting, *Likeness and Presence*. 두 개의 비판적인 평론에 대해 나겔과 우드는 다음과 같이 주장한다. "따라서 예술 작품의 제도는 우리가 개괄하려 노력한, 기원에 관한 두 가지 이론의 충들에 대한 일련의 준비와 재조정의 과정을 중심으로 구체화되었다. 예술이란 곧 자신의 기원에 관한 중첩된 성찰의 연속이다. 예술 작품은 스스로 틀(frame)을 만들고, 그 틀 만들기를 다시 틀로 만들고, 이후 또 다시 그 틀 만들기를 틀로 만들고, 이런 방식으로 허구나 가설을 생성하는 것이 유일한 기능인 자기 시스템으로서 사회에서 자신을 위한 잠정적 위치를 표시했다. 따라서 기원에 관한 대체 이론과 저자의 이론은, [Michael] 콜(Cole)과 [Charles] 뎀프시(Dempsey)가 각각 제시한 것처럼, 한스 벨팅(Hans Belting)의 빌트(회화)와 쿤스트(예술)의 범주에 일치하지 않는다. 벨팅에게 있어서 쿤스트는 빌트의 수사적이고 의미론적 메커니즘의 일부를 채택했지만, 세속과 부르주아의 영역으로 이동한 후 결국 회화에서 멀어졌다. 이와 대조적으로, 우리 모델에서 빌트는 쿤스트가 회고적으로 발명한 신화이다. 더욱이 우리의 모델은 벨팅이나[Aby] 바르부르크

모델의 충돌은, 바꾸어 말하면, 불안을 촉발하게 되었고 이는 시간에 대한 탐구로 나타난다. 이러한 방식으로 르네상스의 예술적 프로젝트는 20세기 초 모더니즘의 프로젝트와 닮게 되었으며, 두 시기는 모두 예술 매체의 능력, 특수성, 그리고 한계에 대한 강렬한 관심에 의해 추동된 예술적 혁신의 시기였다.[91]

'아나크로닉(anachronic, 시대착오적)'은 따라서 르네상스 예술작품의 낯설고, 심지어는 불안감을 주는 시간적 효과를 기술한다.[92] 네겔과 우드가 말했듯이,

> 아나크로나이즈(anachronize, 시대착오적이 되기)인 것은 다시금 [시대보다] 늦어지고, 떠나기를 망설이는 것이다. 작업이 [시대보다] 늦어지는 것은 첫째, 그것이 재-현하고 있는 어떤 현실을 물려받기 때문이고, 그 뒤를 잇는 다음 수용자에게 그 재-현이 반복될 때 또 다시 늦어진다. 많은 사람에게 이러한 이중의 지연은 수정, 보상 또는 최소한 설명을 요구함으로써 골칫거리로 보이게 되었다.

(Warburg)에는 존재하지 않는 차원을 하나 추가한다. 그것은 즉 자기-단계적이고 자기-참조적인 프로젝트라는 예술의 관념이다." Nagel and Wood, "The Authors Reply", 430.

91 다음 책을 참조. Nagel, *Medieval Modern*.

92 역주) 아나크로니즘(anachronism)은 시대착오, 시대에 뒤떨어진, 연대의 오기 등으로 번역되며, 아나크로닉(anachronic)은 형용사이다. Anachronism은 고대 그리스어의 ana-(향하여, 퇴보하는, 반(反)하여)와 chronos(시간)가 결합한 용어이다. 크로노스(chronos)는 소위 질적 시간으로 불리는 카이로스(Kairos)와 종종 대비되면서, 계량적, 연대기적 또는 선형적으로 흐르는 시간의 의미를 갖는다. 학술적 차원에서 아나크로니즘은 단순한 '시대적 착오' 이상의 의미를 갖는다. 아나크로니즘은 접두사인 ana-를 통해 선형적, 연대기적으로 흐르는 시간과 대비를 이루며 이러한 시간에 교란을 일으킨다.

늘어질 때, 반복할 때, 망설일 때, 기억할 때, 뿐만 아니라 어떠한 미래나 이상을 투사할 때, 예술작품은 '아나크로닉'하다. 우리는 이 용어를 모든 사건과 모든 사물은 객관적이고 선형적인 시간 내에서 적절한 위치를 갖는다는 역사주의적 가정을 수반하는 판단적 용어인, '아나크로니스틱(anachronistic)'에 대한 대안으로서 소개한다.[93]

아나크로니즘(anachronism)은 대체적 모델과 연결되는데, 이 모델은 점차 더 문제시되었고 궁극적으로는 예술적 제작에 있어서 수행적 또는 작가 중심적 모델로 대체되었다. (네겔과 우드는 아나크로니즘에 대한 설명을 라파엘 공방이 맡은 바티칸 내부 스텐차의 프레스코의 예로 마무리하며 다음과 같이 결론 맺는다. "그들의 작가적 권위에 대한 모든 의심을 매우 성공적으로 은폐하였다." 이것은 곧 아나크로닉에 대한 저자의 승리를 말한다).[94]

네겔과 우드는 그들의 개념적 모델이 어쩌면 정원까지 포함하여 "14세기에서 16세기 사이에 건설되거나 또는 그려진 모든 것"에 잠재적으로 적용될 수 있다고 주장하였다.[95] 그러나 모든 독자가 그렇게 확신했던 것은 아니다. 『아나크로닉 르네상스 Anachronic Renaissance』(2010) [네겔과 우드의 공동 저술]에 대한 가장 사려 깊은 초기 리뷰 중 하나에서 프랭크 페렌바흐(Frank Fehrenbach)는 다음과 같이 의문을 제기했다. "예를 들어⋯ 보볼리 정원의 부온탈렌티의 그로타 그란데(1583-93)에 대해선 대체성을 어떻게 정의할 수 있을까? 과거 원본(또는 영원한 규범)과의 '동일성'은 어

93 Nagel and Wood, *Anachronic*, 13.

94 Ibid., 364.

95 Ibid., 19.

디에 있으며 … [저자. 동굴은] … 자기 성찰 예술적 실천에 병치될 수 있을까?"[96]

그러나 실제로 16세기 정원에서 그로타 그란데는 대체적 원칙의 전형으로 간주될 수 있다. 르네상스의 경관디자이너들(오늘날 우리는 그렇게 부른다)은 건축가들보다 훨씬 정보가 부족했다. 네겔과 우드는 "15세기에 고대 비트루비우스에 대해 생겨난 열렬한 관심에서 고대 건축물을 재건하기 위한 안내서가 되었던 비트루비우스의 이론서에 대한 열렬한 관심은 안내서가 되었던 비트루비우스의 이론서를 읽은 새로운 부류의 건축 저술가들과 코그노센티(cognoscenti, 전문가들) 사이에서는, 그에 대한 열렬한 관심이 생겨났지만, 이들은 한편으로는 생략되고 또 일부는 이해할 수 없는 텍스트로 인해, 다른 한편으로는 단편적인 물적 증거 사이에서 오도가도 못하게 되어버렸다"고 말한다.[97]

최소한 건축가들은, 부분적이거나 흔적만 남았든지 간에, 폐허와 건축용 석재(spolia)같은 물리적 파편들에 접근할 수 있었다. 반면, 경관디자이너들은 (대)플리니우스가 라우렌티움(Laurentium)과 투스쿨룸(Tusculum)에 있는 그의 빌라에 관해 적은 서간체의 설명들[98], 더 일반적인 의미에서는 오비디우스의 『변신』에 등장하는 자연 경관의 묘사와 같은 텍스트가 제공하는 고대 정원에 대한 미약한 언급에 의존할 수밖에 없었다. 르네상스 건축의 목표 중 하나가 '투영적 재건(projective reconstruction)'이었다

96 Fehrenbach, *Anachronic Renaissance*에 대한 리뷰.

97 Nagel and Wood, *Anachronic*, 308.

98 역주) 로마에 가까운 라티움(Latium) 지역에 위치한 도시들로써 고대에 매우 유명했던 도시들이다. 특히, 투스쿨룸은 크고 호화로운 귀족들의 시골 별장으로 매우 유명했다.

면, 이는 같은 시기 정원을 개발하는 일에 있어서는 더욱 그러했다.[99] 실제로, 일반적인 르네상스 정원과 고대 세계의 관계에 관해 건축보다 더 나은 비유를 제공하는 것은 아마도 알레산드로 보티첼리의 후기 작품일 것이다. 그의 〈아펠레스의 중상모략(The Calumny of Apelles)〉(1494년)은 소실된 고대 그림에 대한 루치안(Lucian)의 주석 류의 설명(알베르티에 의해 편집된 내용)에 기초하고 있다.[100] 보티첼리의 그림은 따라서 부재한 원작의 '대체물'이자, 텍스트에 의해 매개된 작품이다. 16세기 정원에 대해서도 같은 원리가 적용된다고 할 수 있는데, 이는 마찬가지로 사라지고 희미하게만 인식되는 원본을 '대체'한다.

부온탈렌티의 그로타 그란데(큰 동굴)는 이러한 관계를 간결하게 표현한다. 나오미 밀러(Naomi Miller)가 이해한 바와 같이, "백악질 석회암으로 벽이 덮여 있고 스투코[치장용 석고 도료]로 여러 장면에 등장하는 인물들을 장식한 것으로 보아, 확실히 고대 원형이 있는 르네상스 석굴의 한 예이다."[101] 단지, 원형은 확인할 방법은 없다. 그로타 그란데는 물질적으로 존재하지 않는, 어쩌면 전혀 존재한 적도 없는, '과거의 원본'을 대체한다. 그것은 고대 문헌에서 발견된 동굴에 관한 아이디어를 투영적으로 재건한 건축물이다. 예를 들어, 경석[화산 분출로 생겨난 다공질의 돌]에 대

99 Nagel and Wood, *Anachronic*, 308.

100 그림에 관한 논의로는 다음 자료를 참조. Ames-Lewis, Intellectual Life, 194. 역주) 〈중상모략〉은 헬레니즘 지역의 유명한 화가인 아펠레스(B.C. 4세기 후반)가 그렸으나 르네상스 시대에는 이미 소실된 상태였다. 그러나 후대에 역시 헬레니즘 지역에서 저술가로 활동한 루시안 또는 루키아누스(Lucian, A.D. 2세기)가 이 그림에 대해 자세히 기록한 글이 르네상스에 전해져 화가들의 제작에 영향을 주었다.

101 Miller, *Heavenly Caves*. 이것은 영어로 된 석굴에 대한 유일한 장편 해석으로 남아있다.

한 논의에서, 플리니우스는 다음과 같이 말한다. "물론, 이 이름은 그리스 인들이 '뮤즈들의 집'이라 불리던 건축물 내부에서 속이 움푹 패인 바위에 붙이던 것인데, 그곳에서 바위는 동굴을 인위적으로 모방하기 위해 천장에서 아래로 매달려 있다."[102] 『변신』에서 오비디우스는 "그 지역의 골짜기… 고귀한 다이애나의 성소. 그곳의 가장 은밀한 은신처에는 그 어떤 예술가의 손도 거치지 않은 어둡고 비밀스러운 석굴이 있었다. 참으로, 자연은 그 자신의 요령을 다해 예술을 모방했는데, 이는 살아 있는 바위와 부드러운 응회암으로 자연산 아치를 만들어냈기 때문이다"[103]라고 묘사하고 있다.

보티첼리의 〈아펠리스의 중상 모략〉과 마찬가지로, 부온탈렌티의 〈그로타 그란데〉의 '대체성'은 물질적 원본보다는 텍스트의 묘사에 의존한다. 그러나 이 관계는 원본(살아 있고 숨쉬는 듯한 마돈나의 모습)이 원상회복이 안 될 정도로 손상된 비잔틴 아이콘의 이전 예와 (비록 역사적으로 텍스트보다는 시각적인 것에 의해 매개되었다 해도) 질적으로 다르지 않다. 그렇다면 아마도 대체성의 유일한 차이점은 정도의 차이 또는, 더 낮게는, 구현의 차이가 될 것이다. 즉, 〈그로타 그란데〉의 대체성은 물질적 원본이 완전히 부재한 상태이기에 '가상의(virtual)' 또는 '모의실험적인(simulative)' 것으로 규정될 수 있다. 이 경우, 석굴은 네겔과 우드가 아나크로닉 예술작품에 대해 전반적으로 정의한 바와 같이, (단연코), "그 스스로가 단순히 자신의 전례이며, 그러한 방식으로 예전 것은 더 이상 예전이 아니라 현재

102 인용은 앞의 출처를 따름. Ibid., 36.

103 *Ibid.*

이다."[104] 실제로, 다음과 같은 주장이 가능하다. 즉, 비선형적이고, 아나크로닉한 시간은 르네상스 정원의 기본 조건이며, 정원은 [예전 것의] 재건이 동시대의 다른 매체들보다 필연적으로 '더' 투사적인 예술의 매체이다.

페렌바흐의 두 번째 질문은 예술작품의 시간성에 관한 두 가지 모델, 즉 대체적 모델과 작가 중심의 모델의 병치에 관한 것이며, 그것이 함축하는 것은 그로타 그란데에는 이러한 병치가 존재하지 않는다는 것이다. 하지만, 이 석굴은 한 가지 면에서 작가적 수행의 탁월한 예를 포함하고 있다. 미켈란젤로가 제작한 네 명의 〈죄수들(Prisoners)〉이 그 예인데, 이 작품은 석굴이 건설되는 기간에 메디치 가문의 당대 수장인 코시모 1세의 수집품 목록에 포함되었다(그리고 석굴의 완성에도 자극을 주었다). 바위 경계에 절반이 갇혀 있는 미켈란젤로의 이 미완성의 인물들 두고 자주 관찰자들은 석굴의 자연주의적인 내부와 조화를 이룬다고 생각했다. 그러나 다른 관점에서 보면, 이 〈죄수들〉은 예술적 천재라는 개념, 예술 작품은 하나의 통일된 주제를 독자적으로 표현한 것일 뿐 아니라 그것의 예술적인 진술이 '시간을 지배한다'는 르네상스 개념의 전형적인 표현이다. 바사리는 『예술가의 생애』에서 "각 예술에서의 보편적인 천재는 … 세속적이라고 보다는 오히려 신성해 보인다"[105]고 말하였고, 미켈란젤로는 그의 저술서의 최종 주역이다. 그러므로, 이 조각들은 인공 동굴의 바위와 암석 장식에 잘 적응하고 참여하는 것이기 보다는, 예술작품의 시간성을 질문하며 경쟁하는 두 모델 간의 변증법을 시작하는 것으로 간주할 수 있

104 Nagel and Wood, *Anachronic*, 11.

105 번역은 다음 출처를 따름. Vasari, *Lives*, 4:108. 원본 자료는 다음을 참조. Vasari, *Opere*, 7: 135ff.

다. 즉, 가상적이라 해도, 대체적 원칙과 작가 중심의 원칙이 그것이다.

그로타 그란데의 다른 요소들도 이 변증법적인 조건의 존재를 증명해 준다. 이미 시사했듯이, 복합적 집합체인 이 동굴의 가장 안쪽 빈공간에는 잠볼로냐가 제작하여 1592년에 설치한 비너스 분수가 있으며, 브루농이 일컫듯이, 동굴은 16세기 정원의 '극적 이중성'을 암시하면서 고전과 그로테스크의 범주를 오간다. 되풀이하자면, 전자는 물에서 탄생하는 아나디오메네 비너스(Venus Anadyomene)를, 후자는 분수의 수반 옆구리를 움켜쥔 체 비너스의 누드상을 올려다보며 호색적으로 곁눈질하는 사티로스의 형상을 표현한다. 네겔과 우드는 말하기를, "엄밀히 말하면 그것은 하나의 퍼포먼스이기 때문이며, 규범성이나 고전주의는 근대 서구에서 결코 장기적이거나 안정적인 상태가 될 수 없다. 고대 퍼포먼스는 곧 다음 퍼포먼스의 원재료가 되기 위해 늘 빠른 피드백의 재귀적 순환의 상태에 있었기 때문이다."[106] 이들의 논점은 당면한 그로타 그란데의 시간성 문제와는 관련이 적고, 오히려 고전적인 것과 그로테스크 한 것 사이의 우발적이고 간접적인 관계에 더 관련되지만, 어쨌거나 석굴의 본질적인 변증법적 구조를 강조하고 있다.

고전적인 것과 그로테스크한 것, 즉 이성적이고 무질서한 것의 대조는 투쟁하는 거대한 거인의 무리와 그것 지척에 우아한 템피에토가 있는 사크로 보스코에서도 발견된다. 사실, 아나크로니즘의 개념은 사크로 보스코에 유난히 잘 어울리는 것 같다.[107] 다른 16세기 정원들과 마찬가지

106 Nagel and Wood, *Anachronic*, 356.

107 그럼에도, 템피에토가 비트루비우스의 에트루리아 신전에 대한 묘사에 밀접히 관련되어 있다는 코핀의 주장을 주목하라. Coffin, *Gardens and Gardening*, 116-17.

로, 이 정원에는 (일반적으로는 오르시니가 정원을 직접 설계했다고 추정하지만) 명확한 '저자'가 없다. 그 숲은 확실히 확인이 가능한 저자-예술가의 작업으로 해석될 수는 없으며, 비록 독특하기는 하지만 그렇다고 해서 완전히 독창적이지는 않다. 비치노가 앞장서서 진행한 일을 오르시니 가문의 또 다른 일파는 피틸리아노(Pitigliano)에서 이어가고 있었던 것처럼 보이는데, 그곳에는 바위를 깎아 만든 인물들과 벤치가 여전히(그것만이 남았지만) 현존한다. 〈지옥의 입〉도 이와 마찬가지로 여러 정원에서 복제본이 만들어졌다(프라스카티의 빌라 알도브란디니(Villa Aldo Brandini) 정원에서 베로나의 지아르디노 주스티에 이르기까지).

그러나 여기서 더 중요한 것은 사크로 보스코에 있는 '폐허'의 상태와 보마르초의 지역 암석을 깎아서 만든 에트루리아 묘지들 네크로폴리스(공동묘지)와의 관계이다. 올레손은 사크로 보스코가 에트루리아를 참조했다는 사실을 학자들이 무시해왔으며, 특히 '복제된' 무덤들이 그런 무시를 당했다고 지적했는데, 이는 옳은 말이다. 그렇다고 그것은 그 지역의 원본들로부터 직접 파생되었다고 이해하는 것은 그것이 역사적 시간과 맺는 복잡한 관계를 억압하게 된다.[108] 그 참조물들은 사크로 보스코 전체에 대해 보다 많은 것을 드러내는 아크로닉한 기념물들이다.

에트루리아 무덤은 고의적으로 만들어진 폐허이며 18세기에는 "장식용 건물(folly)"로 알려지게 되었다.[109] 올레손이 관찰한 바와 같이, "비록

108 Oleson, "A Reproduction of an Etruscan Tomb," 411. 그는 "그러나 아무도 이 에트루리아 모티프들에 대한 구체적인 출처를 지목하지 못했다"고 적고 있다. 무덤에 대해 논의하며 그는 오르시니가 "건축의 모델을 마음 속에 갖고" (p. 415) 있었을 것이라고 주장하고 있다.

109 사크로 보스코의 괴물들을 시사 풍자극으로 보는 것에 관해선 다음 자료를 참조 Munder, ed., *Forking Paths*.

그 블록은 완전한 기념물에서 떨어져 나와 비탈길로 굴러떨어지는 듯한 인상을 주지만, 사실 정면의 왼쪽은 존재한 적이 전혀 없으며, 조성된 기단은 건축물의 토대로서 땅에 묻힐 수도 없었다."[110] 다시 말해 그것은 템피에토와는 대조적으로, 전혀 완성된 것이 아니며 오히려 선제적으로 시간의 파괴를 묘사하도록 설계되었다 (그것은 심지어 "생생한 균열"까지도 갖추고 있다.)[111] 사크로 보스코의 다른 기념물들과 마찬가지로 그것은 현지의 부드러운 페페리노 바위로 조각되었다. 이 기념물의 상층부는 벽감과 문, 코린트 양식의 기둥과 "헬레니즘 시대의 에트루리아 수도 이알릭 (Aeolic)을 연상시키는" 소용돌이꼴의 주두가 조각되어 있어 [고대 건축에서의] 박공이 있는 정면을 닮도록 했다.[112] 저부조로 된 박공 부분에는 인간의 머리, 날개, 노를 든 비늘 모양의 물고기 꼬리를 가진 괴물스런 하이브리드 형상이 묘사되어 있다.

이 기념물은 남부 에트루리아의 현지 암석을 깎아 만든 기원전 3세기 내지는 2세기의 무덤을 시뮬레이션한 것이지만, 그렇다고 해서 특정한 선례에 근거한 것은 아니다. 따라서 그것은 그 지역의 경관인 에트루리아의 폐허를 반영한다 해도 재현물이 아니라, 대체물(substitution)이다. 즉, 가짜 고대 유물로서, 기능이나 참조의 대상이 없는 하나의 시뮬레이션이다. 그 무덤에는 매장된 인물이 없으며 특정한 출처도 없다. 이러한 기념물과 그 지역의 고대 에트루리아 무덤과의 관계는 리처드 브릴리언트 (Richard Brilliant)가 구분한 물질적 대상의 재사용(spolia in se, 스폴리아 인

110 Oleson, "A Reproduction of an Etruscan Tomb", 413.
111 Ibid.
112 Ibid.

세)과 가상적 대상이나 복제물의 재사용(spolia in re, 스폴리아 인 레)을 떠올리게 한다.[113] 원본과 복제물이 동일한 개념 상에 있는 〈오시리스의 명판〉 같은 유물과 가상적 대상의 재사용(Spolia in re)에서 드러나는 르네상스의 '양가적 사고'는 보스코의 무덤에도 적용된다.[114] 이런 관점에서, 사크로 보스코에 대한 안니발 카로의 안티카(antica, 고대) 수수께끼 같은 묘사, 즉 "테아트리(teatri, 극장), 로제(logge, 로지아)&스탄체(stanze, 방)&템피(tempi, 신전)"[115]는, 완벽하게 적절해 보인다.[116] 사크로 보스코에 있는 '고대의' 구조들이 원본인지 아니면 복제인지는 중요하지 않다. 이 둘은 중요성에 있어서나 의미에 있어서나 같았다.

오르시니의 '에트루리아식' 무덤은 또한 네겔과 우드의 표현에 따르면, 문자 그대로 "다시 늦어진" 것이다. "늦어지는 이유는 첫째, 그것이 재-현하는 어떤 현실을 물려받기 때문이고, 그 다음에 또 다시 늦어지는

113 Brilliant, "I piedistalli del giardino di Boboli", 2-17.

114 브릴리언트(Brilliant)의 가설과 특히, "과거에 대한 베네치아의 감각"에 관한 논의에 대해선 다음 자료를 참조. Brown, *Venice and Antiquity*, 23-24. 발명된 고대 유물과 베네치아 예술에서의 스폴리아(spolia, 전리품) 사용에 대한 브라운의 언급은 여기서도 적용될 수 있다. "중요한 뉘앙스와 차이가 있기 때문에 이러한전 유물을 해석할 때는 주의가 필요하다. 다른 사람들도 또한 관찰한 바와 같이, 재-사용되고 복제된 유물들은 특별히 고대와 현대의 역할이 혼합된 (그리고 때때로 혼동된) 과거이자 현재라는 양면인 지위를 가지고 있다." 역사를 초월한 범주로서의 전리품에 관한 광범위한 설명에 대해선 다음 자료를 참조. Brilliant and Kinney, eds., *Reuse Value*.

115 역주) 먼저, 안니발 카로(Annibal Caro:1507~1566). 16세기 이탈리아의 시인이며 고대 베르길리우스가 쓴 『아이네이스 *Aeneis*』를 번역한 인물이다. 또한 오르시니의 친구이다.

116 다음 자료를 참조. Bury, "Some Early Literary References", 20. 강조 표기는 저자의 것임.

이유는 뒤를 잇는 수용자에게서 그 재-현이 반복되기 때문이다." 이 무덤 폐허의 상태는, 숲에 있는 다른 기념물과 비교했을 때, 더 오래된 것처럼 보이도록 의도되었고, 이는 사크로 보스코에 하나 이상의 시간성이 있다는 것을 드러낸다. 그러나 그것은 또한 미래에도 속한다. 이유는 그 무덤이 고대 에트루리아 무덤을 대체하는 동시에 18세기에 생겨날 장식용 건축물의 발명을 예보하기 때문이다.

따라서 오르시니의 가짜 무덤은 자기 시대를 앞서가는 동시에 또한 뒤쳐져 있다. 그것은 "정확히 말하자면 연대기적 시간을 붕괴시키고, 시간적 거리를 무너뜨리는 대체 시스템 하에서 예술의 기능을 수행한다."[117] 이것은 일반적으로 폐허(실제이든, 조작이든, 말이나 그림으로 묘사되었든)의 특징이며, 가장 단순한 수준에서는 시간의 흐름에 대한 은유이다.[118] 폐허라는 이 교란적 [시간의] 대리자는 또한 불안감을 주는 것이었을 수도 있다. 마리아 파브리시우스 한센(Maria Fabricius Hansen)은 르네상스 시대가 시대의 폐허에 대한 부정적인 인식에 주목했다. "건축물을 몸에 비교한다면 폐허는 유기체에서 부패가 일어나는, 혐오스러운 형태로 인식되었다."[119] 예를 들어, 1398년에 피에르 파올로 베르제리오(Pier Paolo Vergerio)

117 Nagel and Wood, *Anachronic*, 32.

118 네겔과 우드의 다음 언급을 참조하라. "폐허는 시간을 대변하지만, 그것이 허구에, 가령, 그림에 (또는 후일, 18세기에, 실제 공간의 허구적인 풍경인 정원)에 삽입되었을 때 그것을 보는 것이 더 쉽다는 것이 증명되었다. 15세기 후반에 폐허가 된 건물을 그리는 화가는 정교한 위조범과 동류였는데, 이는 그가 위조범처럼 존재하지 않는 인공물을 그럴듯한 역사적 양식으로 만든 후 인위적으로 오래된 사물처럼 위조했기 때문이다."(Nagel and Wood, *Anachronic*, 303.) 예술에서 폐허의 모티프에 대한 희귀한 연구로는 다음 자료를 참조. Flansen, "Representing the Past." 나는 마리아가 내게 그녀의 기사를 보내준 데에 감사하며, 그 자료에 의존한다.

119 Hansen, "Representing the Past", 101.

는 폐허 근처의 공기가 사람의 건강을 해롭게 한다는 사실을 관찰했다. 후일, 포지오 브라치올리니(Poggio Bracciolini)는 로마를 "모든 장식이 벗겨져, 거대하고 썩은 시체처럼 엎드린 도시"[120]로 묘사했다.

한센은 요약본에서 "폐허는 변형되고, 통합되지 않는 건축물이며, 일관성과 한계 또는 정의가 결여된 물질적 구조로서, 다소 수치스러운 것이었다"라고 말한다.[121] 한센은 알베르티가 건축의 결함으로 꼽아 작성한 목록이 이러한 인식을 대표한다고 지적한다. 무엇이든지 간에 그것은 (근대 초에 괴물성을 범주화 하려던 시도를 떠올리게 하는) "왜곡된 것, 제대로 성장하지 못한 것, 과도한 것, 혹은 어떤 식으로든 변형된 것"들이다. 알베르티의 견해에 따르면 "누구도 즉각적인 불쾌감과 혐오감 없이 어떤 수치스럽고, 기형적이고 또는 역겨운 것을 바라볼 수 없다."[122] 파멸은 16세기 후반에도 여전히 공포심을 불러일으킬 수 있었다. 1591년에 프란체스코 보치(Francesco Bocchi)는 보볼리에 소재한 그로타 그란데를 관찰하며 폐허처럼 보이는 상태가 "기쁨을 불러일으켰지만, 공포감이 없는 것은 아니었는데, 이는 건물이 곧 땅으로 무너져 내릴 것 같았기 때문이다"[123]라고 말했다.

실재이든 허구이든 간에, 폐허에 대한 이러한 다양한 부정적인 평가 뒤에는 다시 한번, 그로테스크가 도사리고 있다. 사실, 폐허, 특히 사크로

120 인용은 앞의 출처를 따름. Ibid.

121 Ibid., 106.

122 Ibid.

123 "Deletto, ma non senza terrore, posciache del tutto pare, che à terra rovini Fedifizio." Bocchi, *Le belezze*, 69. 번역과 인용은 다음 출처를 따름. Lazzaro, *Italian Renaissance Garden*, 206.

보스코에 있는 폐허로서의 무덤은 그로테스크의 완벽한 보기라 말할 수 있다. 그것은 절단된 몸의 비유이자, 미완성, 실패, 그리고 반고전주의의 징후이기 때문이다. (그럼에도 불구하고, 예를 들어, 보마르초에서 '고전'의 의미는 로마나 베네치아에서 이해하는 것과는 약간 다르다. 안니우스의 서술을 보면 알토 라치오 지역의 '고대 고전적(classical antiquity)' 시기는 그리스-로마보다는 에트루리아를 의미했으며 신화적인 시기였다.) 브라치올리니가 묘사한 엎드린 로마라는 거인은, 몸 안으로 들어가 횡단할 수도 있는, 『힙네로토마키아 폴리필리』의 사랑병에 빠진 거대한 상(colossus)을 떠올리게 한다. 마찬가지로, 브라치올리니와 라파엘 모두는 도시와 그 건축물의 파편들을 육체성에 귀속시켰으며, 이것은 필라레테가 건축물을 "자양분을 공급받고 관리되어야 할", "부족함으로 인해 인간처럼 병들고 죽지 않도록"해야 할 몸에 비유했던 것을 암시하지 않을 수 없다. 이런 맥락에서, 더 큰 하나의 건축물에서 분리된 조각은 (오르시니가 만든 폐허처럼 보이는 무덤 같은) 질병, 절단, 기형을 함축할 수 있다.

폐허와 그로테스크의 이 같은 연관성은 단순히 수사학적인 것에 국한되지 않는다.[124] 첫째, 실제로 그로테스키는 15세기 말에 발견된 폐허, 즉 도무스 아우레아 '안에서' 발견되었다. 이후 폐허와 그로테스키의 역사는 서로 얽히게 된다. 예를 들어, 피렌체의 우피치 오른쪽 날개 즉 동관의 천장에 구현된 안토니오 템페스타(Antonio Tempesta)와 알레산드로 알로리(Alessandro Allori)(1579-1581)의 광범위한 규모의 그로테스키 장식화 안에는 폐허가 묘사되어 있다. 둘째, 폐허와 그로테스크의 장식물들

124 나의 견해는 2014년 뉴욕에서 열린 미국 르네상스협회 연례 회의에서 제공된 한 센의 논문에서 영감을 얻은 것이다. Hansen, "Telling Time: Representations of Ruins in Sixteenth-Century Art".

은 하나 이상의 16세기 정원 건축물에 명백히 연관되어 있었다. (한센은 내부 회랑, 복도, 로지아 등과 같이, 정원으로 이어지는 소위 문지방 공간에서 특히 선호되었다고 지적했다.)[125] 보마르초와의 근접성과 지안프란체스코 감바라(Gianfrancesco Gambara) 추기경이 오르시니 서클의 구성원이었다는 사실을 고려할 때 특히 관련 있는 예는, 바냐이아 소재의 빌라 란테 안에 있는 두 저택 중 하나의 천정이다(감바라가 제작을 의뢰).

폐허는 따라서, 살아있는 몸과 마찬가지로 필멸성, 시간성의 표현이자, 결과적으로는 사크로 보스코 전체의 주요 양식인 그로테스크의 불완성의 표현이다. 16세기 초부터 폐허는 자주 그로테스키에 연결되었는데, 이는 이 둘이 내포하는 것이 공유된다고 이해되었음을 의미한다. 이에 맞는 형태의 폐허로서 사크로 보스코에 있는 '에트루리아' 무덤은 이러한 상징을 전유하고 그에 참여한다. 비록 참조의 대상(또는 '원본')은 없지만 재현이기보다는 대체물로서, 또는 스폴리아 인 레(가상 대상의 재사용)의 예로서, 그것은 주변에 존재하는 고대의 무덤들에 못지않은 진본이다.

"그로테스크는 편재한다"

제5장에서는 사크로 보스코에 대한 다른 해석을 제안하지 않았다. 오히려 이 장은 오르시니의 창조물 중 가장 비범한 두가지의 특징, 즉 현지 암석을 깎아 만든 조각품과 '에트루리아' 신전의 파편에 주의를 끌게 한다는 보다 제한된 목적을 갖고 출발했다. 수용에 관한 실제 역사가 전무

125 Ibid.

한 상태에서, 이 장은 암석을 깎아 만든 조각상과 폐허에 대한 동시대의 태도를 재구축하고자 노력하였다. 결국, 숲에 관한 포괄적인 해석을 시도한다는 것은 경관의 경험이 독서보다는 이리저리 둘러보는 탐색에 더 가깝다는 초기 전제에 모순된다. 다시 말하지만, 이 장은 부끄럽지 않게 부분적인 설명을 제시한다. 그러나 논쟁의 여지는 있지만, 이는 지금과 마찬가지로 당대에 정원을 방문한 역사적 방문자들의 조건을 반영한다.

그러나 여기서 탐구한 몇 가지 가설은 더 광범위한 부분에 적용할 수 있다. 이 장에서 부상한 사크로 보스코는 확실히 이례적이긴 하지만, 때때로 주장되어 왔듯이 괴상한 특이체라거나 또는 문학에선 아마도 『힙네로토마키아』와 유사하다고 할 개인적인 방언으로 구축된 괴상한 아포리아적인 국외자가 아니다. 디자인된 공간으로서 그것은 이탈리아 르네상스 경관디자인의 더 넓은 맥락에서 볼 때 폐허와 다르지 않은 파편적인 땅이다. 프라톨리노의 빌라 메디치 또는 바그나이아 인근의 빌라 란테와 동시대에 조성된 가장 주목할만한 정원들 중 다수는 사크로 보스코와 비교할 수 있는 보스키(boschi, 숲) 또는 보스케티(boschetti, 작은 숲)[126]를 포함하고 있다. 오르시니가 이탈리아의 초기 작가와 시인들을 사로잡았던 위험한 '어두운 숲'의 주제에 전적으로 맞춘 것은, 거친 자연을 정원의 경계 내로 통합시키려는 16세기 디자인에서 증가했던 경향을 반영한다. 그것

126 역주) 오늘날의 연구에 따르면, 16세기 이탈리아의 공식적인 정원은 일반적으로 기하학적인 구성 미를 지닌 영역과 형식적인 구획이 없이 빽빽하게 식수가 된 보스키(boschi, 숲) 또는 보스케티(boschetti, 작은 숲)가 병치되어 있었다. 정원은 이렇게 '형식적(formal 또는 art)'인 것과 '자연적(natural)'인 것의 기본적 대비로 이루어져 있었으며, 이는 수사학적으로 '균형'을 의미했다. 그러나 시간이 지남에 따라, 이미 16세기 말에, 이 균형은 점차 사라지기 시작했고, 취약한 입장의 보체티는 영역을 잃거나 다른 용도도 변경되면서 눈에 띄지 않게 되었다.

은 정원이라는 소우주 안에서 원생(原生)의 숭고(proto-sublime)를 경험하는 일에 대한 관심의 성장을 가리킨다.

르네상스 경관디자인의 또 다른 주제는 사크로 보스코에서 분명하게 드러나며, 이것은 애니미즘의 변형으로 생각될 수 있다. 오비디우스가 저술한 변신의 물질적 재현의 일종으로서, 실험적이고 에테로토픽한 장소(site)로서, 정원은 그 이미지와 상징에 있어서 명백히 이교도적이거나 신-이교도적이었다. 사크로 보스코에 있는 의인화된 살아 있는 바위들은 따라서 모성의 원리와 살아있는 생명체 또는 몸으로서의 대지에 대한 고대적 믿음의 생존에 관련될 수 있다. 이러한 생각은 한때 고대 아시아의 여신 디아나 에페시아(Diana Ephesia)가 주재했던 빌라 데스테 정원 외에 16세기 이탈리아의 다른 장소에서도 발견된다. 보마르초의 거인들은, 프라톨리노, 바냐이아, 카프라롤라, 오리첼라리의 거인들과 마찬가지로, 궁극적으로는 정원에 관한 암묵적인 주제, 즉 경관과 겉보기에는 모순적으로 보이는 기원 신화와의 관계를 드러낸다. 소리아노 넬 치미노에 있는 마드루초의 님파에움은[127] 이 기원들 간의 충돌을 간결하게 표현한다.

이러한 모순과 대립은 아무리 원한다 해도 르네상스 정원에서는 좀처럼 해결되지 않았다. 오히려 실제로 그들은 증식하고 있었다. 경관을 향한 애니미즘적 태도와 자연의 아바타 내지는 제작자(demiurge)로서의 거인에 대한 민중의 전설은 지구의 자궁 깊숙한 곳에 있는 만물의 기원과 그것의 성장에 대한 자연사의 가설과 결합된다. 균형이 잘 잡혀 있고 기능적인 건물은 건강하고 남성적인 신체와 폐허는 아프거나 기형인 팔다

127 역주) 추기경 크리스토포로 마드루초(Cristoforo Madruzzo, 1512-1578)가 축조한 님파에움(nymphaeum)을 말한다.

리와 비교된다. 안니우스와 레오나르도는 상상만큼 멀리 떨어져 있지 않다. 협잡꾼 학자의 캄파닐리즈모(campanilismo, 애향심)과 모범적인 근대 과학자의 합리적 회의주의는 모두 인간중심적일 뿐만 아니라 의인적이다. 거인의 이야기는, 비록 그것이 비대해진 식욕과 과도한 행위를 벌이는 가르강튀아 류의 거인일지라도, 본질적으로 물질적인 몸에 관한 것이다. 16세기 자연사에서 대지 자체는 거대한 몸으로 여겨졌다. 레오나르도의 표현대로 "그것의 살은 흙이고, 그것의 뼈는 산을 구성하는 암석의 배열과 연결이며, 그것의 연골은 투파 [tufa, 동굴에서 종종 보는 화산석]이고, 그것의 피는 수맥이다."[128]

르네상스 정원이 다양한 방식으로 주제화하는 개방적이고, 미완성적이며, 살아 숨쉬는 육체에 대한 이러한 강조는 미적으로 기술적인 의미에 보다 경도된 16세기 그로테스키 보다는, 광범위한 라블레적인 라블레적 의미의 그로테스크를 표현한 것이다. 빅토르 위고의 말을 다시 인용하자면, "그로테스크는 어디에나 있다. 그것은 한편으로는, 형식이 없고, 무시무시한 것을 창조하지만, 다른 한편으로는 희극적이고 어릿광대 같은 것을 창조한다."[129] 그로테스크한 몸은 르네상스 정원에서 빼 놓을 수 없다.

사크로 보스코는 16세기 경관디자인의 또 다른 주제에 주목한다. 오르시니의 폐허는 정원을 구성하는 장식용 건물의 흔치 않은 초기 예일 수 있지만, 르네상스 정원에서 시간성이 갖는 지위에 대해 그것이 함축하는 바는 매우 크다. 보볼리의 그로타 그란데와 마찬가지로, 사

128 인용은 다음 출처를 따름. Smith, "Observations", 187.
129 인용은 다음 출처를 따름. Bakhtin, *Rabelais*, 43. 원본 자료는 다음을 참조. Hugo, *Cromwell*, 14.

크로 보스코의 '에트루리아' 신전은 선행하는 어떤 구조물의 복제이
거나 재현으로서 파악할 수는 없다. 그 신전은 위조물도 아니고 가짜
도 아니다. 오히려 그것은 아크로닉한 기념물이며 대체의 작용방식
을 갖고 있다. 이러한 방식으로, 그것은 심지어 고대의 원형이 더는
현존하지 않고 하나의 대체물이 그것을 대신하는 상황에서도, 고대
의 이미지가 지속적인 권위를 발휘한다는 동시대의 생각을 반영한다.
폐허의 신전만이 사크로 보스코에서 대체의 조건을 충족시키는 것은 아
니다. 예를 들어, 데이비드 R. 코팽이 입증한데로, 템피에토는 보볼리 정
원의 그로타 그란데와 마찬가지로 에트루리아 신전을 묘사한 비트루비
우스의 글에 밀접하게 기반을 두고 있으며, 보티첼리가 〈아펠레스의 중
상묘략〉[130]을 재현한 것과 유사한 방식으로 '고대'에 연결되어 있다. 이 셋
은 모두 잃어버린 원본에 대한 훈고학적 설명에서 영감을 얻었다. 이것은
마지막으로 소위 르네상스 정원과 그에 선행한 고대 정원과의 관계에 대
해 머리아픈 문제를 제기한다. 실제로 16세기 정원을 '리나시타(rinàscita,
르네상스, 즉 재생, 부활)', 즉, rebirth 또는 renaissance(르네상스, 즉 재생, 부
활)로 말하는 근거는 무엇인가? 이 질문에 답할 만한 증거가 거의 없이 근
대 초기 이탈리아의 고전적 경관디자인이 주어졌다는 점을 감안할 때, 이
용어는 잘못 선택된 것처럼 보인다.

반면, 전승에 있어서의 대체적 모델은 한 가지 주의사항을 고려한다
면 지속적인 사용을 합법화하는 방향으로 나아갈 수도 있을 것이다. 16세
기 정원에서 부활한 것은 상상 속의 고대 유물임이 분명해 보이며, 발굴
된 그 어떤 고대 그리스나 로마의 정원보다도 『힙네로토마키아』의 세계

130 Coffin, *Gardens and Gardening*, 116-17.

에 더 흡사하다.[131] 마지막으로는, 이러한 진술조차도 제한되어야 한다. 비테르보적인 또는 안니우스적인 사크로 보스코가 상상한 고대는 그 대체물 속에서 나타나며, 그 상상 속의 고대는 로마의 빌라 데스테나 피렌체의 보볼리 정원에서 나타난 것과는 다를뿐더러, 베네치아의 지아르디노 주스티 정원의 것은 더더욱 아니다. 즉, 이탈리아 16세기 정원의 리나시타는 훨씬 더 다양하고, 지역적이며, 차별화되어 있다.

131 『힙네로토마키아 폴리필리』에 담긴 폐허가 된 신전의 목판화는 이 상상된 고대의 전형이다. 다음 자료를 참조. Colonna, *Hypnerotomachia*, 238.

숭고를 향하여

우리는 돌과 식물로 인식되기를 원하며,
이 복도와 정원을 거닐 때 우리 안에서 산책하길 원한다.

<div align="right">프리드리히 니체, 『즐거운 지식』</div>

피렌체의 여행가이자 상인인 베네데토 데이(Benedetto Dei)에게 보낸 한 편지에서 레오나르도 다빈치는 리비아 사막에서 거인이 나타났다고 썼다.[1] 이 무시무시한 인물은,

> 하늘을 흐리고 땅을 요동치게 할 정도로 끔직한 검은 눈썹 아래에는 부풀고 붉은 눈이 자리잡고 있습니다. 그리고 장담하건데, 그 폭발할 것 같은 눈이 그에게로 향할 때 기꺼이 날개를 달고 도망가지 않을 만큼 용감한 사람은 없으며, 이것과 [거인] 비교하면 지옥 같은 루시퍼의 얼굴도 천사처럼 보였을 것입니다. 치켜올라 간 코

1 Vinci, *Selections*, 269.

의 넓은 콧구멍 사이로는 짧고 뻣뻣한 코털이 뭉치로 삐져나왔고, 그 아래에는 두터운 입술에 양쪽 끝부분이 고양이처럼 수염이 난 아치형의 입이 있었고, 이빨은 노란색이었습니다. 그는 발끝부터 시작해 말 등에 올라선 사람의 머리 위로 우뚝 솟아 있었습니다. 이 오만한 거인이 피투성이의 진흙탕 때문에 쓰러졌을 때, 마치 산이 무너진 것 같았고, 그 나라는 지옥에 있는 플루토(Pluto)에 대한 공포로 지진이 난 것처럼 요동쳤으며, 목숨을 잃을 것이 두려운 마르스(Mars)는 주피터의 침대 밑으로 피신했습니다.[2]

레오나르도는 거인이 쓰러졌을 때, 그가 벼락을 맞아 죽었다고 믿었던 사람들이 그의 온 몸과 머리털 사이로 [벌레]이("때때로 그곳에 숨어 있는 작은 생물")처럼 떼를 지어 달려들었다고 전한다. 거인은 정신을 차려 몸을 일으키며 하찮은 이 공격자들을 떨쳐내며 수많은 사람을 죽였다

레오나르도의 허구적인 이야기는, 남자와 여자가 세운 구조물을 포함해 지나는 경로의 모든 것을 파괴하는 물의 소용돌이를 묘사한, 그의 드로잉 〈대홍수(The Deluge)〉에 상응한다.[3] 프라톨리노의 빌라 메디치에 있는 멜랑콜릭한 조물주(demiurge)(잠볼로냐의 〈아펜니노〉)는 이와 같은 무시무시한 특성을 갖지 않을 수도 있지만, 그럼에도 불구하고 그것은 통제할 수 없는 자연의 힘을 의인화한 것이다. 프라톨리노에서 거인은 경관을 창조하는 모습으로 묘사되었고, '괴물스러운 머리'로 의인화되었다. 실제

2 Ibid., 269-70.

3 이 편지를 소개하며 이르마 A. 리히터(Irma A. Richter)는 자신의 관찰을 다음과 같이 표현한다. "레오나르도는 인간의 보잘것없는 노력을 여기서 거인이란 의인화된 자연의 힘에 대비시킴으로써 인간의 자기 중요성에 대한 느낌을 비웃는다." Vinci, *Selections*, 269.

레오나르도 다 빈치, <대홍수>, c. 1517-1518. Courtesy of Royal Collection Trust/© Her Majesty Queen Elizabeth II, 2014.

로, 르네상스 정원에 있는 대부분의 거인상은 온화하든 (강의 신) 유해하든 (폴리페무스) 간에 자연을 상징한다.

민속학에서 거인의 모습은 식욕에 의해 정의된다. 즉, 그 또는 그녀는 걸신들린 포식자이자 때로는 식인종이다. 데이(Dei)에게 보낸 편지의 끝 부분에서 레오나르도는 "머리를 숙인 채 거대한 목구멍을 뚫고 헤엄치며 장대한 배 안에 파묻혀 죽은건지 아닌지 혼란스러워하는" 자신의 운명을 상상하면서 이 민중의 전통을 염두에 두었던 것 같다.[4] 여기서 함축하는 것은 거인이 또는 자연이 치명적으로 그를 집어삼켰다는 것이다. 그리

4 Ibid., 271.

고 그의 운명은 "목구멍에 있는 계단을 내려간 다음, 그의 위장으로 들어가고, 복잡한 통로를 지나 약간의 공포 속에서 그의 내장 다른 모든 부분으로 이동"하는 폴리필로의 (비록 자발적이긴 하지만) 거인 몸 속에서의 여행을 상기시킨다.[5] 레오나르도의 거인은 또한 "삼키고, 걸신들린 듯 집어먹고, 세상을 갈기갈기 찢는" 라블레의 팡타그뤼엘을 연상시킨다.[6] 물론, "쾌락의 들판에 흩뿌려진 이탈리아 양식의 수많은 여름 별장"을 지닌 거인의 몸 속에서 알코프리바스(Alcofrybas)가 경험하는 것은 레오나르도가 상상한 일시 정지된 상태의 지하 세계와는 정반대이다.[7]

월터 스티븐스(Walter Stephens)는 이 민속학적인 거인이 바흐친이 믿었던 것처럼 "우리의(us)" 또는 "우리(our)" 문화의 온화한 체현과는 거리가 멀고 실제로는 "우리에게(us)" 절대적인 "타자(other)"라고 주장했다.[8] 르네상스 이전 전통에서 거인의 형상은 무시무시한 '적'이자 위험물의 체현으로 인식되었다.[9] 스티븐스는 규모에 대한 수잔 스튜어트(Susan Stewart)의 주장을 따르지만, 다른 결론에 도달한다.

이 규모의 문제는 왜 거인이 발산하는 궁극적인 매력이 그의 식

5 Colonna, *Hypnerotomachia*, 35.

6 Bakhtin, *Rabelais*, 281.

7 Ibid., 158.

8 그러나 다음과 같이 말하는 것을 볼 때, 스티븐스는 바흐친과 다르게 해석할 수 있는 가능성을 수용하는 것처럼 보인다. "자신들의 본질 때문에, 그들 [저자. 거인들]은 문화의 주인공이 될 수는 없으며, 적대적이고, 위협적이며, 사악한 우주적 또는 인류의 본성을 지닌 타자로 표현되었다… 그들은 오직 라블레를 통해서 '전통 문화(folklore)' 안에 있는 문화적 영웅이라는 전적으로 근대적인 정체성을 찾았다." *Giants in Those Days*, 96-97.

9 Ibid., 31-32.

욕에, 심지어 평범한 인간들까지 집어삼키거나 '포함'하는 그의 능력에, 있는지를 설명해줄지도 모른다. 키클롭스에서 『잭과 콩나물』 같은 동화에 등장하는 식인자까지, 또 알코프리바스가 자기 주인의 소화계를 탐사하는 이야기까지, 거인의 삼키고 포위하는 능력은 (실제로 그렇게 하든 안 하든 간에) 거인 이야기를 들려주는 사람과 관객에게 메스꺼운 매력을 발휘한다. 이 능력은 궁극적으로 우리 자신과 주변 환경 간의 불균형에 대한 우리의 불안, 또한 자연의 광대함에서 우연히 비롯된 인간의 사물에 대한 적대감을 표현한다.[10]

스티븐스가 도출한 거인들의 특성은 이 책의 전제 중의 하나를 상기시킨다. 그것은 오비디우스의 『변신』과 16세기의 저술에서 자연은 때로는 잔혹하고 부도덕하게 행동하며, 이 적대적인 주제는 르네상스 정원에서 로쿠스 아모에누스의 보다 친숙한 심상과 종종 함께 나타난다는 것이다. 스티븐스의 해석 및 데이에게 보낸 레오나르도의 편지에서, 거인은 자연의 광폭한 힘을 의인화한 존재로서, 인간 주체를 왜소하고 하찮게 만든다. 거인은 "과도하게 자연적인"[11] 것의 상징으로서 자연의 포괄적 광대함과 예측의 불가능성을 의미한다.

10 Ibid., 34.

11 "과도하게 자연적인(Overly natural)"의 출처로는 다음 자료를 참조. Stewart, *On Longing*, 70. 이것은 매우 오래된 관념이다. 스티븐스는 다음과 같이 설명한다. "원시 신화에서 거인의 형상은 자연의 힘을 의인화를 통해 설명하며, 그 힘은 창조나 재생산보다는 주로 파괴에 관련된다. 자연계 자체와 마찬가지로 거인도 보통의 인간을 '삼키거나' '먹어 치웠지만', 자연과 달리 거인은 인간 존재의 생성에 관해 아무런 역할도 하지 않았다." *Giants in Those Days*, 98.

공포, 토포포비아(topophobia)[12] 그리고 적대감은 경관의 역사에서 간과되어 온 개념이다. 그러나 근대 초의 정원들이 아르카디아에 대한 열망에도 불구하고(또는 어쩌면 그로 인해), 거인이 함축하는 것뿐만 아니라 전술한 종류의 반응을 불러일으켰다는 증거가 존재한다. 『변신』에서 전형적인 로쿠스 아모에누스(기분 좋은 샘과 시원한 동굴이 있는 "고대의 숲") (Archypal locus amoenus) 안으로 들어간 카드모스의 동료들을 공격하는 잔인한 뱀이나 용은 그에 대한 하나의 원형을 제공한다. 용들도 마찬가지로 르네상스 정원의 목가적인 공간에 자주 묘사되는데, 이 또한 오비디우스의 문학에서도 종종 묘사되었던 것이다. 실제로 『변신』에서 등장한 폭력은 정원의 수많은 이미지들에 반영되었다. 예를 들자면, 가스텔로에서 헤라클레스는 안테우스를 압살하고, 보마르초에서 분노한 오를란도는 한 나무꾼을 갈기갈기 찢어버리고 있다.

그로테스크는 16세기 정원에서 본연의 고향을 찾았지만, 그 수용의 역사는 또 다른 예를 제종한다. 비트루비우스에서 존 러스킨에 이르기까지의 일부 평론가에게 그로테스크는 "타락한", "비속한" 그리고 "역겨운" 것으로 보였다.[13] 사크로 보스코에 대한 에드먼드 윌슨의 충격적인 반응은 20세기적인 것일 수 있지만, 이러한 선례는 이전 시대에도 존재한다. 그로테스크와 밀접히 관련된 괴물스러운 것의 범주도 유사한 의미를 함축한다. '메스콜란자(혼종)'의 표현이자 유제니오 바티스티가 '안티리나시멘토(antirinascimento, 안티르네상스)'란 별칭을 부여했던, 정원의 괴물은

12 역주) 토포포비아(topophobia)는 트라우마가 있는 특정 장소 (또는 상황)에 대한 공포증을 의미한다.

13 "타락한(depraved)"은 비트루비우스의 용어이다(*Ten Books*, 91). 나머지는 러스킨의 용어이다(*Stones of Venice*, 238).

자연의 경이 또는 루수스 나투레(자연의 유희)의 지위 외에도, 동시대 의학에서 등장한 비정상, 기형학 및 법률의 관념을 또한 반영하고 있다. 예를 들어, 울리세 알드로반디가 "개와 같은 식욕"으로 불렀던 것에 의해 극심한 고통에 시달렸던 하피는 아직도 16세기 정원에서의 인습적인 인물이며, 보완할 만한 어떤 특징도 없는 완전히 부정적인 존재이다. 혹은, 몇몇 르네상스 후기 정원에서 반복적으로 나타나는 〈지옥의 입〉 이미지의 예가 있다. 그것은 육신이 없는 식인 괴물로서, 지하세계와 죄의 대가를 가시화하는 이교도와 기독교도의 시각 전통에 뿌리를 두고 있다.

근대 초의 일부 평론가들은 자연 환경, 즉 정원의 안과 밖 모두에 대한 두려움을 노골적으로 표현했다. 17세기에 한 영국인 방문객은 티볼리의 빌라 데스테에 있는 〈용의 샘〉이 "색이 너무도 검고, 보기에 두려울 정도로 흉한 연기 같은" 물을 뿜었다고 적고 있다.[14] 1591년에 프란체스코 보치는 피렌체에 있는 보볼리 정원의 그로타 그란데가 "기쁨을 불러일으켰지만, 건축물 곧 땅으로 무너져 내릴 것 같았기 때문에, 공포감이 없지는 않았다"[15]고 언급했는데, 이는 폐허를 향한 당대의 일반적인 태도를 나타낸다. 보치의 경험은 레오나르도 스스로가 겪은 '모순된 감정'에 일치하며 그것은 "위협적인 암흑 동굴에 대한 두려움"에서부터 "그 안에 어떤 경이로운 것이 있는지 보고싶은 욕망"까지 모두를 포함한다.[16] 또 다른 예는 타에조의 『라 빌라』가 제공하는 것으로, 경관에 관한 이 이론서에서 비타우로(Vitauro)는 외부 자연의 '공포'를 "위협적인 산, 뱀의 소굴, 어두

14 다음 자료에서 인용된 문장이다. Hunt, *Garden and Grove*, 44.

15 Bocchi, *Le belezze*, 69. 번역문의 출처로는 다음 자료를 참조. Lazzaro, *Italian Renaissance Garden*, 206.

16 Vinci, *Notebooks of Leonardo da Vinci*, 526.

운 동굴, 무시무시한 절벽"[17]으로 묘사하고 있다. 16세기에 이 거칠고 험악한 풍경은 정원의 경계 내부로 옮겨졌다.

거인, 그로테스크한 잡종, 괴물, 폐허, 그리고 광야는 따라서 두려움의 형상이었지만, 모두 르네상스의 경관디자인에 반영되었다. 그들의 존재는 지금까지도 암묵적으로 남아 있는 하나의 가능성을 암시한다. 그것은 16세기 정원의 즐거움이, 로쿠스 아모에누스(즐거운 장소)만큼이나 로쿠스 호리두스(두려운 장소) 또한, 숭고의 즐거움과 유사했을 수 있다는 것이다.[18]

에드먼드 버크와 임마누엘 칸트의 18세기 미학 논고가 등장하기 이전에 숭고의 관념에 관한 가장 중요한 텍스트는 고대 (위)롱기누스의 『페리 윕수스 *Peri hupsous*(*On the Sublime*, 숭고에 관하여)』(c. CE 50)였다. 이 논고는 1674년 니콜라 부알로(Nicolas Boileau)가 그 유명한 프랑스어 번역본을 발표하기 전까지는 잘 알려지지 않았다는 오랜 추정에도 불구하고, 사실은 이와는 다르며, 15세기 이후부터 필사본으로 널리 보급되었다.[19] [(위)롱기누스의] 직접적인 영향이 알려졌음에도 불구하고 다음과 같은 표현은 타당하게 들린다. "1750년 이후에 '숭고'로 특징지을 수 있는 경험들이 근대 초 유럽에서 생겨났지만, 다르게 분류되었다. 경탄이나 굉장한

17 Taegio, *La Villa*, 214-15.

18 정원디자인의 맥락에서 볼 때 숭고의 '선사시대(초기 단계)'는 더 많은 관심을 받을 가치가 있다. 예를 들어 브루농의 의견을 참조하시오. "여기서 우리는 18세기에나 번창하는 미와 숭고의 변증법에 매우 가까운 것을 느낀다. 매너리즘의 정원은 과연 숭고의 미학이 등장하기 이전에 이미 그것을 선취(assimiler)했을까? 이 가설은 연구할 가치가 있다." Brunon, "Les mouvements de l'âme," 124.

19 롱기누스 텍스트의 초기 보급에 관해선 다음 자료를 참조. Weinberg, "Translations and Commentaries of Longinus."

놀라움(amazement)의 경험, 황홀경의 신비로운 경험, 공포 또는 두려움이 그것이다."[20]

18세기에 버크는 아름다움과 숭고를 구별하며, 후자는 즐거운 두려움이나 공포(dread)를 수반하는 것이라 하였다.[21] 숭고는 물론, 계몽주의 미학과 단단히 연결되어 있지만, 최근에는 그 역사적인 계보를 재구성하려는 시도가 일부 일고 있다.[22] 놀라울 것 없이 숭고는 거인과 거대한 것에 관한 연구에서 자주 등장하는 개념이며, 이런 배경 속에서 버크와 칸트의 설명에서는 종종 자연의 광대한 크기 또는 규모(산 봉우리, 협곡, 바다 경치와 같은)에 압도된 반응으로 정의된다. 숭고는, 예를 들어, 거대한 것에 관한 수잔 스튜어트의 이해의 근본적인 바탕이 된다.[23] 제프리 제롬 코헨(Jeffrey Jerome Cohen)에게도, 비록 북유럽 중세 문학에 주로 관심을 두고 있지만, 마찬가지로 "거인은 숭고한 공포의 존재이다."[24]

『신곡 Divine Comedy』의 거인들을 연구하며, 엘레아노라 스토피노 (Eleanora Stoppino)는 단테의 「지옥」편에 "거대한 가칭-숭고(gigantic pseudo-Sublime)" 또는 "좌초된 숭고(interrupted Sublime)"가 나타난다

20 Eck et al., eds., *Translations of the Sublime*, 3.

21 Burke, *"Philosophical Enquiry."*

22 다음 저서 담긴 논문들을 참조. Eck et al., eds., *Translations of the Sublime*. 또한 숭고의 르네상스 버전인 "야간의 공포(nocturnal horrors)"에 관해선 다음 자료의 몇몇 의견을 참조. Castillo, *Baroque Horrors*, 44-45. 북유럽 숭고의 기원이 남부 지중해 바로크에서 찾아진다는 매우 설득력 있는 주장에 대해선 다음 자료를 참조. Cascardi, "The Genealogy of the Sublime". 또한 숭고의 중세 선조들에 관해선 다음 자료를 참조. Jaeger, ed., *Magnificence and the Sublime*.

23 Stewart, *On Longing*, 70.

24 Cohen, *Of Giants*, 177.

고 주장했다.[25] 그녀의 제안에 따르면 칸트의 "수학적 숭고(mathematical sublime)"는 단테의 시에 나타난 숭고를 정의하는데 유용한 지침을 제공한다. "『신곡』 제31절의 거대한 것(the gigantic)에서 발생하는 숭고의 형식은 칸트로 말하자면, 무한의 실현이나 그 안에서의 자아 소멸로 끝을 맺지 않는, 좌초된 숭고이다. 이 일화에는 참으로, 거대한 것을 총괄하지 못하는 상상력의 대표적인 실패가 담겨있다. 숭고를 향한 움직임을 일으키면서도 그것에의 도달을 방해하는 것은 곧, 수리적 측량이나 축소/절단 통한 거대한 것의 관리/통제(management)이다."[26] 다시 말해서, 쾌의 감정은 불가해한 것을 직면해 느끼는 황홀한 무력감에서 나오는 것이 아니라, 오히려 [그것의] 억제의 과정에서 나온다. 이는 궁극적으로 즐거운 자아의 소멸을 수반하는 숭고의 후기 개념은 분명 아니지만, 르네상스 시대의 거대한 것에 대한 개념과 경험에 공명한다. 마드루초(Madruzzo)가 오르시니에게 선물한 것과 같은 (코끼리와 다른 동물의) 거대한 뼈는 한때 거인들의 것으로 여겨졌고, 고대 조각품들의 부서진 거대한 파편들은 미켈란젤로 이전이나 이후의 예술가들 모두에게 친숙했으며, 문학에서[히프네로토마키아에서] 프란체스코 콜론나가 묘사한 시테라 섬(Island of Cythera)은 어지럽게 널려진 거대한 신체 부위들로 가득했다. 르네상스 정원에 있는 괴물스런 지옥의 입들 또한 마찬가지로 육체와 분리된 머리이며, 비록 끔찍하지만 이전에는 통합체였을 것으로 추정되는 거대한 몸의 제유적 표식들이다.[27]

25 Stoppino, "Error Left Me," 187.

26 Ibid., 187-88.

27 거인의 파편화된 몸과 제유법에 관해선 다음 자료를 참조. Cohen, *Of Giants*, xiii. "거인이 인간의 준거 (또는 기준적인 틀) 안에 놓였을 때는 붙잡는 손, 그의 발자국을

따라서 〈아펜니노〉와 같은 정원 속의 거인이 관찰자에게 내부적으로 유발했을지도 모르는 두려움은 아마도 축소된 종류였을 것이다. 스토피노가 말한 "중단된 숭고"와도 같이 말이다. 그 두려움은 거대함에 대한 효과였지만 이 거대함은 결코 무한하지 않았다(분명히 그렇다).[28] 〈아펜니노〉의 좌초된 숭고는 그러나 18세기 철학이 후기에 공식화한 것을 예비하고 있다. 잠볼로냐의 거인상은 결국에는 산맥이다[그 지역의 아펜니노 산맥].

보다 일반적으로, 이 책에서 논의된 르네상스 정원에 대한 많은 기록들은 숭고의 경험을 함축한다. 정원의 동굴 입구에서 느낀 레오나르도의 이중적 심리 상태가 아마도 가장 대표적일 것이다. '두려움'과 '욕망'은 16세기 경관 체험의 동반자들이다. 이러한 당대의 경험적인 현상이 아직 미학 이론으로 체계화되지 않았음에도 불구하고, 대립된 요소들이 나열된 롱기누스의 시학을 넌지시 암시한다.[29] 르네상스 정원에 나타난 로쿠스 아모에누스와 로쿠스 호리두스 사이의 극적인 이중성은, 이런 점에서, 롱기누스 수사학의 변증법적 이론을 '토착어'로 번역한 것이라고 볼 수 있다.[30]

채우는 호수, 그에 비해 인간의 몸을 왜소하게 만드는 신발이나 장갑 등의 제유를 통해서만 알 수 있다." 역주) 제유(synecdoche, 提喩). 사물의 한 부분을 통해 같은 사물의 전체를 가리키는 것.

28 이와 관련하며, 거대한 것을 보는 자의 초월성의 부정에 관하여 스튜어트의 관점도 마찬가지란 점에 유의해야만 한다. 우리는 거인을 볼 수 있는 관점을 얻을 수 없다. 그러한 특권을 가진 것은 거인 자신뿐이다. 내부로 들어가 머리로 올라갈 수 있는 거인상 아펜니노는 오히려 스튜어트가 제시한 후기 산업화의 사례(에펠탑, 자유의 여신상, 필라델피아 시청에 있는 윌리엄 팬의 인물상)에 부합한다.

29 다음 자료를 참조. Eck et al., eds., *Translations of the Sublime*, 9.

30 벨랑제는 프란체스코 파트리치의 '메라빌리아(meraviglia, 경탄)' 개념이 롱기누스에서 파생되었으며, 보마르초에 있는 사크로 보스코의 개념의 형성과 그것의 효과에

두려움은 물론, 그로테스크와 괴물스러운 것에 대한 일반적인 반응이기도 했다. 이 책은 다양한 담론들, 관중들의 집결지, 특정한 현장들에 있어서의 기괴한 것, 비정상적인 것, 타자성에 대한 사람들의 경험이 정원에 대한 경험에도 영향을 미쳤다고 주장한 바 있다. 또한 르네상스 정원의 수용의 역사는 광범위하게 유효한 정신상태, '보는 방식' 또는 다양한 출처들로 구성된 '시대의 눈'을 재축해야 한다고 주장한다. 근대 초의 정원이 담 밖의 세계를 소우주적으로 재현하였다는 것은 잘 알려져 있다. 만약 그렇다면, 이제, 정원의 구성원이 된 바깥 세계의 불쾌하고 표면상 반-아카디아적인 [반-고전적] 주제들은 논리적으로 분명 정원이란 목가적인 공간의 침입자들이다. 16세기 후반의 가장 중요한 정원들 속에 존재하는 그로테스크 리얼리즘, 하이브리드들, 괴물들, 거인들은 이것이 과연 사실이었음을 보여준다. 르네상스 정원은 로쿠스 아모에누스를 넘어선 장소였다.

이중성과 변증법적 방식은 경관디자인의 작업방식에 결정적인데, 그 갈등과 차이가 반드시 정원 내부에서 또는 정원에 의해 해결되는 것은 아니다. 오히려, 헤테로토픽한 공간으로서, 정원은 지배적인 규범이 무엇인지를 확인하고 동시에 그것과 경쟁하는 양극을 병치하거나 유보의 유보의 상태에서 갈등을 지속적으로 유지할 수 있다. 정원은 사회가 사로잡힌 것을 모방하고 그 형태를 모의실험함으로써, 사회를 거울처럼 비춘다. 이것이 프리드리히 니체가 "우리는 '우리를' 돌과 식물로 번역하기를 원하며, 이 복도와 정원을 거닐 때, 우리는 '우리 안에서' 산책하기를 원한다"[31]

영향을 미쳤다고 주장했다.

31 지그문트 프로이트 또한 언캐니(uncanny)에 대한 논문에서 매우 유사한 관찰을

라고 썼을 때 분명히 염두에 두었던 것이다.

 니체의 관찰은 정원만이 아니라 괴물의 형상과도 관련이 있다. 정원과 마찬가지로 괴물은 항상 시간과 장소에 대한 불안을 반영하는 사회문화적 축조물이었다. 괴물스러운 것은 인위적인 규범과의 관계 속에서만 괴물스러울뿐이며 무엇보다도 합의에 의거한다. 이런 관점에서 보자면, 괴물은 삶과 마찬가지로 예술에서도 필연적으로 존재한다. 전자에서, 규범은 '고전적인 것(the classical)'이라는 개념으로 제공되지만 후자에서, 규범적인 것은 '자연적인 것(the natural)'이라는 개념이다. 이러한 논리에 따르면 그로테스키는 비-고전적이며, 마찬가지로 16세기의 과도하고, 결핍되고, 하이브리드한 몸은 비-자연적이다. 그러나 이러한 이분법은 괴물스러운 것과 마찬가지로, 그로테스크가 결코 멀리 떨어진 바깥 것이 아니며, 예술 작품이든 개인이든지 간에, 일관성있고 규범적인 주체에 대해 [그것 바깥에 위치하기에] 안심할 수 있는 '타자'가 아니라는 사실을 은폐한다. 괴물은 오히려 항상 내부에 있으며, 그러나 거부되고 억압되어 있다. 몽테뉴의 말을 빌자면, "나는 나 자신만큼 분명한 괴물이나 경이로운 예를 이 세상에서 본 적이 없다."[32]

 마지막으로, 이러한 논점들은 결국, 문화적 개념으로서의 아르카디아에 영향을 미친다. 오르시니의 친구인 프란체스코 산소비노는 야코포 산나자로의 1578년도 판 『아르카디아 Arcadia』의 위한 서문을 작성하며

한 점에 주목할 필요가 있다. "우리는 길을 걸으며 강도, 거인, 노인, 청년, 아내, 과부, 사랑하는 형제를 만나지만, 이때 만난 것은 늘 우리 자신이다." Freud, *The Uncanny*, 42.

32 "Je n'ay veu monster ou miracle au monde plus expres que moy-mesme." 번역문의 출처는 다음 자료를 참조. Williams, *Monsters and Their Meanings*, 2.

애석한 듯이 다음과 같이 적는다. "이 책을 읽으며, 언덕과 계곡에 대한 몇몇 묘사가 특히 눈에 띄었는데, 이는 보마르초의 조각과 건축물이 있는 장소들을 떠올리게 하면서 내 안에 비교할 수 없는 큰 갈망을 일깨웠다."[33] 이와 같이 산소비노는 사크로 보스코를, 근대 초에 가장 널리 읽힌 문학 작품에서 환기된 "아르카디아의 고대 로쿠스 아모에누스"[34]에 연결시켰다.

산나자로의 『아르카디아』와 오르시니의 보스코는 둘 다 세상을 떠난 연인, 즉 작가가 사랑하는 필리스와 공작의 아내인 줄리아 파르네세를 추모하는 '성스러운' 숲이다. 하지만 유사점은 거기에서 끝이 난다. 사크로 보스코는 폭력과 파괴의 이미지가 가득한 괴물들과 거인들의 정원이지 않은가. 만약 사크로 보스코가 아르카디아의 화신이라면, 그것은 분명 아르카디아를 연약하고 끊임없는 위협에 노출된 이미지로 제시하는 것이 된다. 그리고 아마도 이것이 늘 아르카디아가 처한 상황이었을 것이다. 다시 말해, 이상향을 반사한다는 면에서, 아르카디아는 그 반대의 것을 요구하는 이원론적 개념이다. 어두운 숲, 탐욕스러운 하피, 살인적인 거인, 또는 지옥의 입구 그 자체의 위협이 없다면 아르카디아는 아무런 정의도 부여 받지 못한다. 그렇다면, 괴물들과 거인들은 이 목가적인 시에서 필요한 것일 수 있다.

33 "Leggendo il presente volume, vi ho trovato per entro alcune descrittioni di colli e di valli che rappresentandomi il sito di Bomarzo, me ne hanno fatto venir grandissima voglia." 인용은 다음 출처를 따름. Bury, "Reputation of Bomarzo," 108.

34 Coffin, *Gardens and Gardening*, 121.

감사의 말

이 연구는 '호주연구위원회의 유망신진연구자프로젝트(Australian Research Councils Discovery Projects)'의 자금지원을 받아 수행되었다(프로젝트 번호 DP120103652). 나는 특히 ARC와 더불어 '그레이엄 미술고등학문 연구재단(Graham Foundation for Advances Studies in the Fine Arts)', '덤바턴오크스 정원 및 랜드스케이프 연구프로그램(Garden and Landscape Studies Program at Dumbarton Oaks)', 그리고 모나쉬 대학(University of Monash)의 예술, 디자인 및 건축 학부가 나의 연구를 지원해 준 것에 대해 감사를 드린다. 또한 이 프로젝트를 진행하는 동안 나에게 시니어 펠로우십과 크레스 펠로우십을 각각 수여해 준 건축사학자학회와 미국르네상스학회에도 감사드린다.

많은 사람들이 내 작업에 대해 공식적으로나 비공식적으로 친절하게 논의해주었다. 이 책의 집필이 끝날 무렵, 워싱턴 DC에 있는 덤바턴오크스 연구도서관 및 컬렉션(Dumbarton Oaks Research Library and Collection)에서의 한 달은 특히 소중했다. 덤바턴 오크스에서의 존 비어즐리, 스티븐 벤딩, 다니엘 블루스톤, 사라 칸토어, 레이첼 코롤로프, 알레한드라 로하스 및 아나톨 트치킨에게 감사드릴 수 있어서 기쁘다. 라파엘라 파비아니 지아네토와 드니 리부이요도 귀중한 제안을 해 주신 것에 감사드린다. 여러 가지 방법으로 나를 도와준 모나대학의 대학원생들, 특히 스티븐 포브스와 시모네 슈미트에게 감사의 말을 전하고 싶다. 모나쉬 대학의 동료

로서 조언과 지원을 해주신 루스 베인, 케시 바워, 피터 하워드, 앤 마시, 칼럼 모튼, 캐시 테민, 키트 와이즈에게도 감사드린다.

폐허에 관한 본인의 중요한 논문을 보내주신 마리아 파브리시우스 한센과 오르티 오리첼라리의 사진을 제공해주신 아틸라 죄르와 크리스토프 팻사르, 그리고 이 책에 열의를 보여주신 펜실베니아대학교 출판부의 제롬 싱어맨에게도 감사를 표한다. 익명의 이 출판사 독자 중의 한 분께도 감사드린다. 이 원고의 초기 버전에 대한 그의 의견은 내 생각에 상당한 영향을 미쳤다. 출판사의 노린 오코너-아벨은 이 책의 출판까지 능숙하게 조정타를 맞추어 진행해 주었다.

편집자 존 딕슨 헌트에게 기쁜 마음으로 감사의 말씀을 드린다. '팬 경관건축 연구(Penn Studies in Landscape Architecture)'의 편집장으로서 그는 내 작업에 장기적인 지원을 해주었다.

호주와 해외에 있는 나의 친구와 가족들은 다양한 방법으로 이 프로젝트에 기여했다. 나의 친구 중 특히 켈리 디 콕, 제니퍼 펀, 스티븐 가렛, 크리스토퍼 호이어, 저스틴 말리아, 알라나 오브라이언, 사라 스코트, 알렉산드라 영, 디온 영을 언급하고 싶다. 나는 또한 나의 할아버지 마이클 모건에게도 감사의 말을 전하고 싶다. 그는 이 책이 인쇄되는 것을 보지는 못하겠지만, 그와 함께 이 책에 대해 이야기를 나누는 것은 즐거운 일이 될 것이라 생각한다. 안토니 모건, 파트리시아 모건 및 제임스 모건도 역시 크게 지지해주었다. 내 아이들인 아멜리아, 한나, 크리스토퍼는 여전히 회의적일 것 같지만, 아이들은 내가 자주 호주에 없었어도 이를 항상 온화한 마음으로 받아들여주었다. 마지막으로, 나의 작업에 지칠 줄 모르는 관심과 지원을 아끼지 않는 아니타 라 피에트라에게 감사드린다.

루크 모건

지은이 소개

루크 모건 Luke Morgan

호주 모나쉬 대학의 "예술, 디자인 및 건축학"과 교수이며 미술사이자 이론가이다. 호주 연구위원회 소속의 미래 연구원이자 호주 인문학 아카데미의 선임 연구원으로도 일하고 있으며, 『정원과 경관디자인 역사연구』 학회지의 편집위원을 맡고 있다. 근대의 디자인된 역사적 경관디자인을 연구하며 이를 분석하기 위한 새로운 방법론과 기술에 관해 지속적인 연구를 진행하고 있으며, 『모델로서의 자연: 살로몽 드 코와 17세기 초 경관디자인』(2006)을 출판한 후 같은 펜실베이니아 대학 출판사에서 『정원 속 괴물, 르네상스 경관디자인에 나타난 그로테스크하고 거대한 것에 관하여』(2016)를 발표하였다. 현재는 코넬 대학의 캐서린 페리 롱과 함께 암스테르담 대학출판부에서 『괴물과 경이: 중세와 근대 초의 타자성』의 책 시리즈의 편집자를 맡아 출판을 진행하고 있다. 최근에는 식물문화에 관해서도 연구하며 엘리자베스 하이드와 함께 「문화 속의 식물」(『근대 초의 식물 문화사』, 블룸베리 출판사, 2022)를 발표하였다. 이외에도 「"거짓 예술의 무례한 연설": 마법에 걸린 근대 초기의 시와 경관디자인」(『경관과 장소에 관한 시각적 해석학 1500-1700』, 브릴, 2021), 「빛에 방향감각을 잃은 야행성 새, 16세기 후반 그로테스키와 정원」(『르네상스 그로테스크의 패러다임』, CRRS, 2019), 「불협화음의 교향곡: 티볼리의 빌라 데스테와 그로테스크」(『장식과 괴물, 16세기 예술의 시각적 역설』, 암스테르담 대학출판부, 2019) 등을 발표하며 연구를 활발히 이어가고 있다.

옮긴이 소개

김예경 _ 홍익대 불어불문학과 교수

파리1대학 미학과에서 박사학위를 받았으며 현재 홍익대 불어불문학과 부교수로 재직 중이다. 학문적으로 학제간 연구, 융합 연구에 관심을 갖고 있다. 한국연구재단 지원을 받아 책임연구원으로서 "그로테스크 연구를 위한 학제적 통합 패러다임의 정립"(2019-2022)을 위한 학제간 공동연구를 진행했고, 최근에는 그로테스크 미학을 연구하며 「그로테스크, 파생성(破生性)의 미학」, 「그로테스크 미학: 공포와 웃음 사이에서」, 「현대 '공포스러운 광대'의 출현: 19세기 프랑스 팬터마임의 광대에서 '조커'까지」 등의 연구를 발표하였다. 파리1대학 단편영화제(Paris 1_Film tout court)에서 다큐멘터리 부문 대상(2004)을 수상했으며, 〈진단적 정신: 파국(Catastrophe)〉(2012)으로 동아미술제 전시기획상을 수상했다.

조일수_ 고려대학교 역사연구소 연구원, 동아방송예술대학교 영상제작과 강사

학사와 석사과정에서 사진학을 전공했으며 고려대학교 일반대학원 영상문화학협동과정에서 박사과정을 수료했다. 현재는 대학에서 영상학 강의를 맡고 있으며, 전시 및 예술프로젝트의 총괄기획자로 일하고 있다. 최근 연구로는 「〈골목안 풍경〉, 김기찬 소론 '이야기꾼으로서 사진가'」가 있다. 기술복제 영상의 다층적인 해석 가능성에 대해 관심을 갖고 연구하고 있다.

최다혜_ 미술관 학예연구원

학사에서 영상디자인을 전공했으며 홍익대 일반대학원 미술사학과에서 석사과정을 수료하였다. 미술관 학예사로 일하고 있으며, 주요 관심사는 후기구조주의 철학이며 그중에서도 라캉의 이론에 관심이 있다.

황정현_ 신구대학교 사진영상미디어과 조교수

학사와 석사에서 광고홍보학, 영어영문학, 영화학을 전공했으며, 고려대 일반대학원 영상문화학협동과정에서 박사과정을 수료했다. 주요 경력으로는 장편영화 〈노마드〉(2017) 프로듀서(전주국제영화제 한국경쟁부문 진출작, 영화진흥위원회 독립영화제작 지원작), 단편영화 〈11월〉(2009) 감독(프랑스 리옹아시아영화제, 오프앤프리국제영화제, 시네마디지털서울 진출작)이 있으며 다수의 뮤직비디오, 홍보영상 등을 제작하였다. 현재는 신구대학에서 영상 제작에 관해 교육하고 있으며 익스트림 시네마(Extreme Cinema)에 관해 연구 중이다.

황하연_ 영문번역가

학사와 석사에서 영미문화학, 독일어학을 전공했으며 홍익대학교 일반대학원 미술사학과에서 석사 학위를 받았다. 서양현대미술을 연구하며 「1960년대 독일 팝아트: 전후 서독 미술계의 미국화와 팝 아트 실험」의 논문을 발표했다. 현재는 뉴미디어 매체, 문화적 혼종성에 대한 관심으로 다양한 컨텐츠를 번역하고 있다.

정원 속 괴물

르네상스 경관디자인에 나타난 그로테스크하고 거대한 것에 관하여

초판1쇄 인쇄 2024년 4월 25일
초판1쇄 발행 2024년 5월 10일

지은이　　루크 모건 Luke Morgan
옮긴이　　김예경 조일수 최다혜 황정현 황하연
펴낸이　　이대현
편집　　　이태곤 권분옥 임애정 강윤경
디자인　　안혜진 최선주 이경진
마케팅　　박태훈 한주영

펴낸곳　　도서출판 역락
출판등록　1999년 4월 19일 제303-2002-000014호
주소　　　서울시 서초구 동광로 46길 6-6 문창빌딩 2층 (우06589)
전화　　　02-3409-2060
팩스　　　02-3409-2059
홈페이지　www.youkrackbooks.com
이메일　　youkrack@hanmail.net

ISBN 979-11-6742-759-5 93600